Robert Indiana, *The Seventh American Dream,* 1998.

ROBERT INDIANA

**L'exposition Robert Indiana, Rétrospective 1958-1998
est placée sous le haut patronage de :**

Maître Jacques PEYRAT
Maire de Nice
Député des Alpes-Maritimes

Monsieur André BARTHE
Conseiller Municipal, Délégué à la Culture

Monsieur Edouard LOUVET
Directeur Général des Interventions
Sociales, Educatives et Culturelles

Monsieur Xavier GIRARD
Directeur de la Culture

Madame Françoise CACHIN
Directeur des Musées de France

Monsieur Dominique VIEVILLE
Conservateur Général du Patrimoine
Chef de l'Inspection Générale des Musées

Commissariat de l'exposition :

Monsieur Gilbert PERLEIN
Conservateur du Musée d'Art Moderne
et d'Art Contemporain de Nice

Assisté de :
Madame Sylvie LECAT
Madame Michèle BRUN

ROBERT INDIANA

Rétrospective 1958 - 1998

26 juin - 22 novembre 1998

June 26 - November 22 1998

MUSÉE D'ART MODERNE ET D'ART CONTEMPORAIN

NICE

Remerciements :
Acknowledgements :

Nous tenons à remercier chaleureusement Robert Indiana pour son adhésion au projet et son engagement continu dans la mise en oeuvre de l'exposition.
We warmly thank Robert Indiana for his participation in our project and his continued cooperation with and support for this exhibition.

Nous sommes particulièrement reconnaissants à Gillian et Simon Salama-Caro pour l'aide précieuse qu'ils nous ont apportée dans la préparation de l'exposition.
We are especially grateful to Gillian and Simon Salama-Caro for their invaluable help in the preparation of this exhibition.

Qu'il nous soit permis de remercier l'ensemble des prêteurs, institutions, galeries et collectionneurs pour avoir bien voulu accepter de se séparer d'oeuvres importantes de leurs collections :
We gratefully acknowledge all the lenders, the institutions, galleries and collectors who have been willing to part with the important works from their collections for this exhibition :

Phyllis Rosenzweig, Margaret Dong, Brian Kavanagh, Amy Densford, Hirshhorn Museum and Sculpture Garden, Smithsonian Institution, Washington D.C.
Maarten Van D. Guchte, Leslie Brothers, Kathleen Jones, Krannert Art Museum and Kinkead Pavillion, Champaign, Illinois
Paul Winkler, Bertrand Davezac, Julie Bakke, Geraldine Aramanda, The Menil Collection, Houston
Robert A. Kret, Beverly Bach, Edna C. Southard, Miami University Art Museum, Ohio
Elisabeth Broun, Abigail Terrones, Annie Brose, National Museum of American Art, Washington D.C.
Dr. Maxwell Anderson, Jessica Bradley, Felicia Cukier, Michelle Jacques, Barry V. Simpson, Maia-Mari Sutnik, Art Gallery of Ontario, Toronto
Carl Belz, John Rexine, Rose Art Museum, Brandeis University, Massachusetts
George W. Neubert, Daniel A. Siedell, Karen A. Williams, Sheldon Memorial Art Gallery and Sculpture Garden, Nebraska
Annette di Meo Carlozzi, Jessie Hite, Sue Ellen Jeffers, Meredith D. Sutton, Jack S. Blanton Museum of Art, University of Texas at Austin
Linda Hardberger, Heather Lammers, The McNay Art Museum, Texas
Barbara Haskell, Adam Weinberg, Anita Duquette, Joelle Laferrara, Whitney Museum of American Art, New York
Lucien-François Bernard, Nanette Gehrig, Jeffrey Loria, Marion et Guy Naggar, Robert L.B. Tobin, Elliot K. Wolk, Armand Bartos

Nous remercions également :
We also thank :

Douglas D. Schultz, Cheryl A. Brutvan, Daisy Stroud, Lee Cano, Albright-Knox Art Gallery, Buffalo, New York
Richard Armstrong, Madeleine Grynsztejn, Honore Ervin, The Carnegie Museum of Art, Pittsburgh, Pennsylvanie
Manuel Gonzalez, Patti Hinsdale, The Chase Manhattan Bank
Linda M. Cagney, Chrysler Museum of Art, Virginie
Jack Cowart, Linda Simmons, Terrie Sultan, Cristina Segovia, Corcoran Museum of Art, Washington D.C.
Maurice D. Parrish, Mary Ann Wilkinson, Rebecca R. Hart, Beth Garfield, The Detroit Institute of Arts, Michigan
Holliday T. Day, Ruth V. Roberts, Indianapolis Museum of Art
Su-Yen Locks, Doug Schaller, Locks Gallery, Philadelphie
Dr. Evelyn Weiss, Dr. Roswitha Neu-Kock, Mme Fröhling, Marc Scheps, Museum Ludwig Cologne
Cora Rosevear, Thomas Grischkowsky, Rene Coppola, Museum of Modern Art, New York
Francisco Cappelo, Maria Nobre Franco, Vanessa Carvas, Sintra Museo de Arte Moderna, collection Berardo, Portugal
Rudi Fuchs, Marijan Van Ligen, Beppie Feuth, M. Keers, M. Bongers, The Stedelijk Museum, Amsterdam
Paula van Gerwen, Christiane Berndes, Van Abbemuseum, Eindhoven
Richard Flood, Renee van der Stelt, Walker Art Center, Minneapolis
Dr. Lóránd Hegyi, Helga Reichel, Museum Ludwig, Vienne
Mme Robert B. Mayer, Dr. Robert N. Mayer, Marla Hand, The Robert B. Mayer Family Collection

et également :
and also :

Diane et Bernar Venet, Stéphane Collaro, Pierre Cornette de Saint Cyr, Ray Farrell, Allison Dubin, Gerard Faggionato, Renos Xippas, Marisa del Re, Leo Castellet, Alex Baker, Todd R. Brassner, Aprile Gallant, Michael Gehan, Bruce Gitlin, Edward C. Hirschland, Alex Kveton, Al Marco, Danielle Mc Connell, Warren Niesluchowski, Henk Peeters, Katrin Ridder, Josue Robles, Susan Ryan, Thierry Salvador, Bill Soghor.

Nous ne saurions oublier l'engagement et l'aide efficace de l'ensemble de l'équipe du Musée d'Art Moderne et d'Art Contemporain de Nice durant la préparation de l'exposition et du catalogue.
We don't want to forget to thank the staff of the Museum of Modern and Contemporary Art of Nice, for its engagement and his efficient help during the preparation of this exposition and the catalog.

Sommaire / Contents

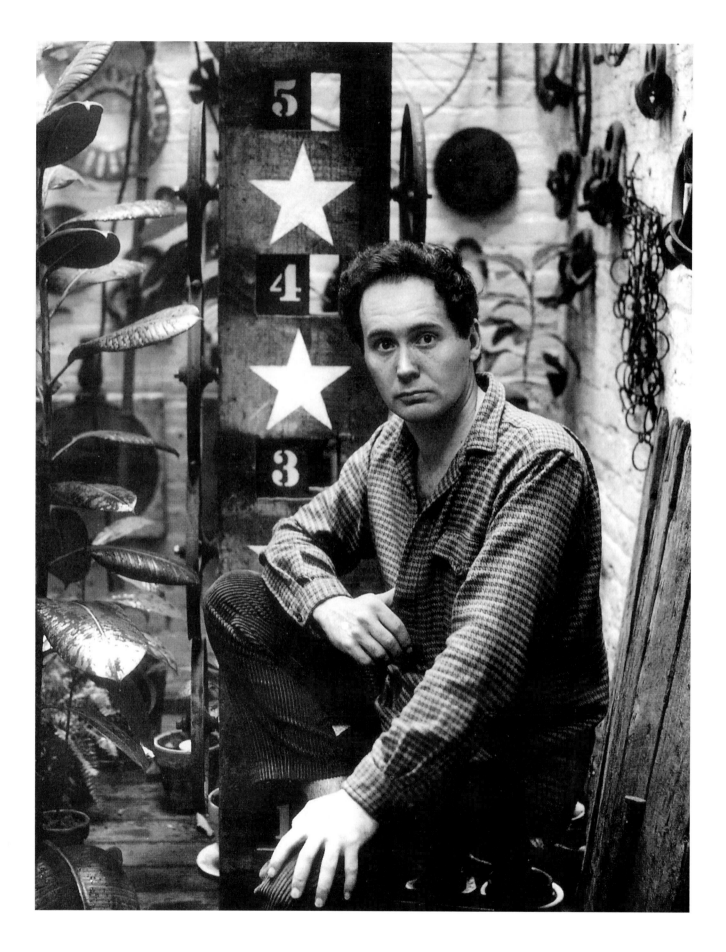

Indiana dans son atelier de Coenties Slip,1960. Indiana in his studio store room on Coenties Slip, 1960. Photo John Ardoin

Avant-propos

Foreword

Gilbert PERLEIN

La Rétrospective de l'oeuvre de Robert Indiana s'inscrit pleinement dans le programme scientifique du Musée d'Art Moderne et d'Art Contemporain de Nice qui rend compte des liens intensément productifs unissant les artistes du Nouveau Réalisme européen aux acteurs de l'Art d'Assemblage et du Pop Art américain..

Les lieux de convergence, les proximités formelles, les préoccupations communes ont été mis en évidence dans le contexte récent de l'exposition "De Klein à Warhol", réalisée à Nice avec le précieux concours du Musée National d'Art Moderne - Centre Georges Pompidou.

Plusieurs expositions monographiques constituent des balises repérables sur l'itinéraire que nous souhaitons développer : l'exposition "Jim Dine", la rétrospective "Tom Wesselmann" ont permis de mesurer l'ampleur et la vitalité du Pop Art new-yorkais. La mise en oeuvre d'ici l'an 2000 de trois monographies consacrées à Arman, Yves Klein puis Mimmo Rotella mettra en perspective les grandes mutations initiées par les avant-gardes européennes.

L'exposition Mark di Suvero proposée en 1991 permettait de découvrir pour la première fois en Europe les grands assemblages réalisés en 1959 et 1960. Travaillant à quelques centaines de mètres l'un de l'autre, à hauteur du Brooklyn Bridge dans le sud de Manhattan, di Suvero et Indiana se trouvent régulièrement en compétition amicale pour prélever dans une ville en pleine mutation les objets délaissés ou les poutres de bois nécessaires à leur pratique d'assemblage.

This retrospective of Robert Indiana's work fits well into the research program of the Musée d'Art Moderne et d'Art Contemporain of the City of Nice, which seeks to document the intensely productive ties between the European New Realists and the players of American Assemblage Art and Pop Art.

The many convergences, formal contiguities, and shared preoccupations were well documented in the exhibition "From Klein to Warhol", recently on view here in Nice, thanks to the valuable assistance of the Musée National d'Art Moderne - Centre Georges Pompidou.

Several one-artist exhibitions have further surveyed the itinerary we seek to investigate, and "Jim Dine" and "Tom Wesselmann" allowed us a closer view of the breadth vitality of New York Pop Art. Between now and the year 2000, three one-artist exhibitions in preparation of the work of Arman, Yves Klein and Mimmo Rotella will afford us a better perspective on the great metamorphoses initiated by the European Avant-gardes.

The Mark di Suvero exhibition the Museum organized in 1991 allowed us here in Europe to discover for the first time the great assemblages executed in the years 1959-60. Working a few yards away from each other down by the Manhattan side of the Brooklyn Bridge, di Suvero and Indiana regularly found themselves engaged in a friendly competition to get the best of the objects abandoned on the streets of a city in full mutation, especially the wooden beams they needed for their assemblages.

Le postulat essentiel choisi par Robert Indiana, qui détermine son attitude, son aptitude artistique, ce que de l'autre côté de l'Atlantique on nomme le statement, c'est l'affirmation-manifeste : "Je suis un artiste américain". En cela, il s'inscrit dans une lignée d'artistes comme Charles Demuth, Stuart Davis ou Gerald Murphy qui dans la première partie du siècle anticipent sur l'émergence des mouvements réalistes des années 60, et s'éloigne délibérément de l'Expressionnisme Abstrait américain largement dominant, mais à son goût trop inféodé aux modèles et aux innovations européennes

Robert Indiana développe une héraldique personnelle qui provient du registre Pop de l'enseigne et des logos publicitaires. Il participe de l'histoire d'une nation en mettant en oeuvre autant de "Blasons américains" à partir de la bannière étoilée, de l'image culte de Marilyn ou de celle du pont de Brooklyn.

Il magnifie le rêve américain de la réussite, le self made-man, mais se refuse à tout positivisme de surface. Son *USA 666* est plutôt l'image d'une déroute, d'une cellule familiale qui implose. S'il s'inscrit pendant une décennie dans l'esthétique Pop qui en fait une des étoiles du mouvement new-yorkais, il définit rapidement une poétique personnelle qui l'incitera bientôt à quitter New York et une scène artistique qui risque de le contraindre à se répéter ou à mettre en place des formules déjà explorées et identifiées. Il décide de rompre avec le milieu ambiant pour s'installer dans l'île de Vinalhaven au large du Maine, comme le fera Martial Raysse en choisissant de s'isoler du côté de Bergerac. Après un silence de plusieurs années, il propose une oeuvre entièrement revisitée où les recherches poétiques perdurent mais où les solutions formelles le ramènent davantage aux sources d'un art d'assemblage qui lui ont valu ses premiers succès.

Dans l'atelier de Vinalhaven, se détachent aujourd'hui de nombreuses figures totémiques qui évoquent les *Combine-paintings* de Rauschenberg mais aussi les mâts claniques des premiers habitants d'Amérique. Peinture et sculpture confortent une poésie intérieure qui s'ancre toujours davantage dans une autobiographie silencieuse.

Gageons que cet ensemble d'oeuvres réunies pour la première fois en Europe permettra une ouverture attendue sur le travail accompli par l'une des figures emblématiques de l'Art américain de la deuxième moitié du XXe siècle.

Indiana's prime postulate, one which determined both his position and attitude, as well as his aptitude and aptness, what in America would be called an artist's statement, was his declaration-manifesto, "I am an American artist." In this respect, he was but one of a long line of artists like Charles Demuth, Stuart Davis, or Gerald Murphy, who, earlier in the century, had anticipated the emergence of realist movements in the '60's. Indiana deliberately distanced himself from the Abstract Expressionism largely dominant at the time, which in his opinion was too subservient to innovations on the European model.

Indiana develops an intimately personal heraldry which has its origin in the Pop register of the sign, billboard, and logo. He partakes of the history of an entire nation by creating uniquely American blazons based on the Star-Spangled Banner or the cult-images of Marilyn Monroe and the Brooklyn Bridge.

He magnifies the American Dream of success and the self-made man, but refrains from any surface, positivity. His *USA 666* is more an image of a rout, a family unit in the process of imploding. Although he was for ten years a member in good standing of a New York Pop Art movement that made him one of its stars, he quickly developed a personal poetic that soon led him to leave New York and an artistic scene that threatened to force him to repeat himself, or to implement formulas he had already explored and identified. He decided to break with his set and moved to the island of Vinalhaven, as Martial Raysse was to do when he moved out to Bergerac. After a silence of several years, he came up with a reconstituted body of work. Although the poetic explorations remained, the formal solutions brought him closer to the sources of the assemblage responsible for his early success.

Towering in his studio in Vinalhaven are many totemic figures that call to mind both Rauschenberg's *Combine-paintings* and the clan-poles of certain Native American tribes. Painting and sculpture buttress an interior poetics increasingly anchored in a silent autobiography.

We trust that this ensemble of works, presented here for the first time in Europe, will provide a long-awaited overview of the achievement of one of the emblematic figures in the American art of the second half of the twentieth century.

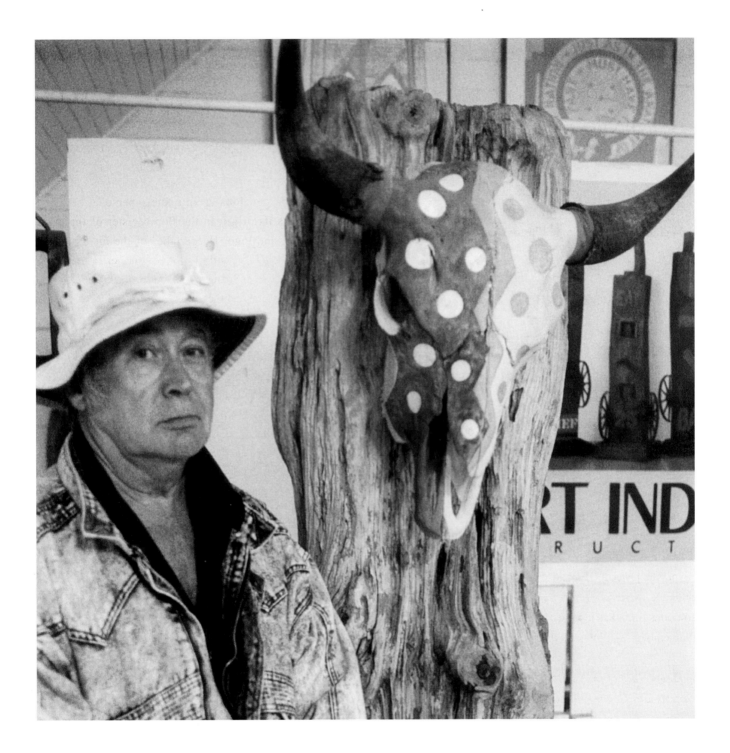

Robert Indiana, dans l'atelier de Vinalhaven, août 1997
Robert Indiana in his studio in Vinalhaven, August, 1997. Photo Gilbert Perlein

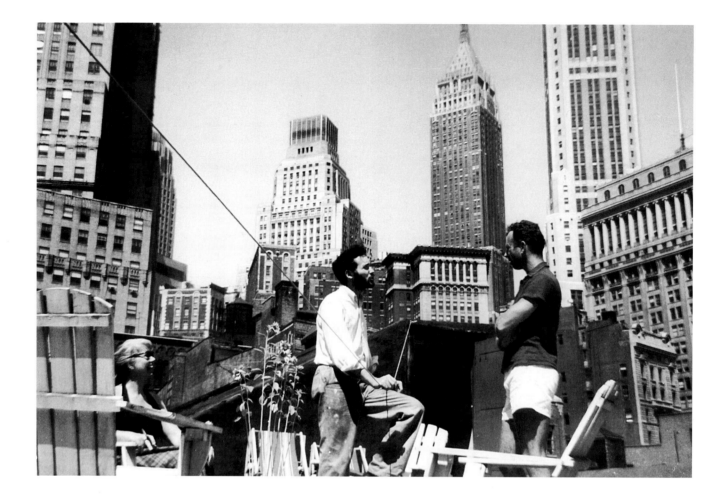

Robert Indiana et Ellsworth Kelly sur le toit de leur voisine Jessie Wilkinson
Indiana and Ellsworth Kelly on their neighbour Jessie Wilkinson's roof

Des Signes à l'Art

Signs into Art

Joachim PISSARRO

A la fin des années 1940, l'avènement de l'Expressionnisme Abstrait Américain comme force artistique dominante au sein de l'avant-garde internationale eut un impact paradoxal dans son milieu artistique d'origine. D'une part, il apparaissait clairement que l'Amérique avait supplanté l'Europe et que les forces artistiques les plus innovantes s'y étaient soudain concentrées ; d'autre part, l'américanisme, au sens de défense protectionniste de la culture et des valeurs américaines en tant que telles, ne semblait plus guère rencontrer de soutien auprès d'une nouvelle génération d'artistes, puisque le nouvel art américain pouvait désormais à juste titre revendiquer une reconnaissance internationale sans précédent. De ce fait, l'américanisme, au sens de soutien exprimé à l'art américain en Amérique, était perçu comme un frein, puisque l'art américain était désormais reconnu, non seulement sur ses propres terres mais au plan international. C'est en ce sens que la réponse de Roy Lichtenstein à la question "Le Pop Art est-il américain?" reflète l'ambiance du milieu artistique américain au début des années 1960 et mérite d'être cité :

"Tout le monde nomme le Pop Art peinture "américaine", mais en réalité, il s'agit de peinture industrielle. L'industrialisme et le capitalisme ont frappé l'Amérique plus fort et plus tôt, et ses valeurs en paraissent plus chamboulées... Je crois que mon œuvre exprime cette industrialisation, c'est ce que le monde entier deviendra bientôt. L'Europe va bientôt ressembler à cela, aussi le Pop Art ne sera plus américain, il sera universel." [1]

La réaction d'Indiana à la même question est tout aussi révélatrice :

"Oui, répondit-il sans hésiter, l'Amérique est totalement au cœur de chaque œuvre Pop. Le Pop britannique, le premier-né,

By the late 1940s, the advent of American Abstract Expressionism as the foremost artistic force that came to dominate the international avant-garde scene produced a paradoxical impact on American art : on the one hand, it became clear that America-having displaced Europe - suddenly became the center of the most innovative artistic forces ; on the other hand, Americanism - understood as a protectionist defense of American culture and values per se - seemed to have little support left among new artists, because new American art now justifiably claimed international recognition to an unprecedented extent : Americanism, understood as an expression of support of American art in America, was therefore perceived as a limitation, since American art had now reached acclaim, not just on its own soil, but internationally. In this sense, Roy Lichtenstein's response to the question : "Is Pop Art American ?" is indicative of the mood of American art in the early 1960s, and is worth quoting here :

"Everybody has called Pop Art "American" painting, but it's actually industrial painting. America was hit by industrialism and capitalism harder and sooner and its values seem more askew... I think the meaning of my work is that it's industrial, it's what all the world will soon become. Europe will be the same way, soon, so it won't be American ; it will be universal. [1].

"In contrast, Indiana's response to the same question ("Is Pop America ?") is also very telling :

"Yes", said Indiana unhesitantly. "America is very much at the core of every Pop work. British Pop, the

est le fruit de l'influence américaine. La cause première est l'américanisme, ce phénomène qui balaie tous les continents. Le Pop français est à peine francisé ; le Pop asiatique va venir à coup sûr (souvenez-vous de Hong-Kong). Les choses se passeront à peu près comme pour le Coca, l'Automobile, le Hamburger, le Juke-box. C'est le mythe américain. Car il s'agit du meilleur de tous les mondes possibles" [2]

Dans ce contexte, en affirmant sans honte, mais au contraire avec fierté, son américanisme dans les années 1960, Indiana se situait aux antipodes de la nouvelle idéologie internationaliste de la jeune avant-garde américaine. Alors qu'on lui demandait dans quelle mesure sa "généalogie, sa nationalité ou son milieu d'origine" pouvaient aider "à comprendre [son] art", Indiana répondit en soulignant ce qui comptait pour lui :

"Je dirais seulement que je suis américain. Je dirais seulement que j'appartiens à ma génération, trop jeune pour faire du réalisme régional, du surréalisme, du réalisme magique ou de l'expressionnisme abstrait, et trop vieux pour revenir à la figure. Sans vouloir chagriner les mânes d'Homer, Eakins, Ryder, Sheeler, Hopper, Marin et les autres, je me propose d'être un peintre américain, pas un internationaliste qui parlerait une espèce d'esperanto passe-partout ; j'ai peut-être même l'intention de me montrer Yankee (et peu importe Cuba)" [3]

Ces quelques paroles souvent citées de l'artiste permettent en réalité de mesurer à quel point l'œuvre de Robert Indiana est bien plus complexe qu'on ne le reconnaît d'habitude. Il s'agit là d'un artiste qui, semblable à tous ses contemporains de la génération Pop des années 1960, a subi l'influence décisive du consumérisme américain de l'après-Seconde Guerre Mondiale, cette débauche ostentatoire de nouveaux articles, gadgets et autres objets aux lignes nouvelles, aux formes nettes, ce flot d'enseignes protéiformes, ces icônes publicitaires au clinquant criard, et cette invasion d'énormes messages bavards en capitales d'imprimerie prétendument lisibles par tous grâce aux "enseignes" de néon, aux lettres en trois dimensions, ou encore la télévision et sa nouvelle culture globale. Roy Lichtenstein a résumé succinctement l'essence de cette époque du Pop Art : "s'intéresser aux caractéristiques les plus éhontées et menaçantes de notre culture, toutes choses que nous haïssons mais qui exercent un empire puissant sur nous." [4]

Le critique d'art britannique David Sylvester lança un défi à connotation clairement eurocentrique à cette nouvelle "culture" lorsqu'il s'interrogea en ces termes : "Ce côté "fonceur" d'une culture matérialiste peut-il servir de tremplin à l'art au même titre que les religions l'ont fait par le passé, puisqu'elles possédaient à la fois des aspirations à la

first-born, came about due to the influence of America. The generating issue is Americasm [sic], that phenomenon that is sweeping every continent. French Pop is only slightly Frenchified ; Asiatic Pop is sure to come (remember Hong-Kong). The pattern will not be far from the Coke, the Car, the Hamburger, the Juke-box. It is the American Myth. For this is the best of all possible worlds." [2].

In this context, Indiana's shamelessly proud affirmation of his Americanism in the 1960s was in complete contradistinction to the new internationalist ideology of the young American avant-garde. Answering questions about how relevant his "ancestry, nationality or background" was "to an understanding of [his] art," Indiana insisted on what mattered to him :

"Only that I am American. Only that I am of my generation, too young for regional realism, surrealism, magic realism and abstract expressionism and too old to return to the figure. Not wishing to unsettle the shades of Homer, Eakins, Ryder, Sheeler, Hopper, Marin, et al., I propose to be an American painter, not an internationalist speaking some glib Esperanto ; possibly I intend to be a Yankee (Cuba or no Cuba)" [3].

These few words by the artist, often quoted, suffice to gain a sense of how far more complex than it is usually given credit, Robert Indiana's work actually is. Here is an artist who, like all his peers from the Pop generation of the '60s, was critically influenced by the post-WWII wave of American consumerism : its unrepentant lavish supply of new commodities, gadgets, objects with a fresh, razor-cut edge look, its flux of multiform, protean street signage, its glitzy and garish, advertizing icons, and its invasion of prosy, huge, offset typed messages that claim to be universally readable through their neon-signage, vast 3-d letterings, or the television waves and its new global culture. Roy Lichtenstein summed up pithily what this Pop Art age was about : "an involvement, he said, with what I think to be the most brazen and threatening characteristics of our culture, things we hate, but which are also powerful in their impingement on us." [4].

British art critic David Sylvester addressed a pointedly European-oriented challenge to this new "culture" by asking : "Can these go-getting characteristics of a materialistic culture possibly provide a springboard for art in the way it has been provided in the past by religions which had transcendental aspirations and a

transcendance et un sens tragique de l'existence, et le pouvoir d'inspirer du respect à l'artiste même s'il ne leur faisait pas allégeance ?"[5]

La démarche d'Indiana, en adoptant dans son art la plupart des produits et des "signes" industrialisés de la société américaine de l'après-guerre et de la culture qui en découlait, témoigne d'une réponse complexe à ce défi, et on peut dire qu'en tant qu'artiste il prit à cœur l'avertissement lancé par David Sylvester il y a 30 ans. Toutefois, au lieu de se tourner vers l'Europe et sa morgue hautaine pour trouver une réponse, il choisit l'Amérique. C'était l'Amérique qui devait être la solution à ses propres problèmes, à sa propre création. L'image qu'Indiana se fait de l'Amérique repose précisément sur le genre de dichotomies mises en valeur par Sylvester entre, d'une part, le côté "fonceur" d'une nouvelle culture envahissante et uniquement tournée vers l'objet ou le signe, et d'autre part une certaine persistance des "aspirations à la transcendance". Ces dernières, en raison de l'orientation eurocentrique de l'essentiel de la pensée américaine, faisaient souvent défaut en Amérique, croyait-on, alors même qu'elles étaient inhérentes au moindre apport européen. L'art d'Indiana, avec son imagerie complexe faite de caractères d'imprimerie et de signes aux facettes multiples, suggère cependant de manière furtive que l'Amérique est double, à la fois le nec-plus-ultra en matière de société consumériste tournée vers l'objet, où "vous obtenez ce que vous lisez", voire pire, où "vous êtes ce que vous lisez". En même temps, l'Amérique doit se donner à elle-même l'absolution. L'Amérique est à la fois le pays de la chosification insidieuse (tout y a une étiquette, un label, y compris 𝓥ℰ, l'amour, lorsqu'il est transformé en objet, en pile de signes tri-dimensionnels, en syllabes de deux lettres empilées l'une sur l'autre, et que l'on peut empoigner, toucher, manipuler) et, simultanément, et de façon paradoxale, l'Amérique est aussi la source de ses propres solutions et produit ses propres "aspirations à la transcendance". L'art d'Indiana, avec ses axes orthogonaux abrupts, ses configurations géométriques de signes, ses lettres et ses chiffres mélodieux, à la fois rythmés, criards et poétiques et qui s'entretissent les uns avec les autres, compose une mélodie infinie à partir de ces oppositions.

Indiana a associé généralement sa revendication identitaire Yankee, ou artistique de type Yankee, et son intérêt affiché pour Homer et Hopper, au vocabulaire qu'il partageait avec nombre de ses collègues du mouvement Pop des années 1960. Il s'agissait d'objets trouvés, de pochoirs d'affichage isolés de leurs contextes urbains, ou empruntés au monde des mass media, d'éléments issus du contexte de la publicité

tragic sense of life and could command an artist's respect when they didn't get his allegiance ?"[5].

Indiana's endorsement, through his art, of much of the industrialised products and "signs" of post-war American society and its ensuing culture offered a complex set of answers to this challenge : he, as an artist, took to heart the warning sent by David Sylvester, thirty and some years ago. Instead, however, of turning to lofty Europe for an answer, he turned to America proper : America was to be -had to be - the solution to its own problems, to its own creation. Indiana's image of America is precisely founded on the type of dichotomies pointed out by Sylvester between, on the one hand, the "go-getting" characteristics of a new pervasive object - or sign-oriented culture, and, on the other hand, ever lingering "transcendental aspirations." The latter, through much of the Eurocentric orientation of America, were often thought to be lacking in America, while seen as inherently attached to any brick in Europe ! Indiana's art, however, in its complex, and multifaceted font - and sign-related imagery, suggests surreptitiously that America is both things : the ultimate consumerist, object- and sign - oriented society in which what-you-read-is-what-you-get, or maybe even worse : "what-you-read-is-what-you-are". At the same time, America must be its own absolvent. America is both about rampant commodification (everything has a tag, a label attached to itself-including 𝓥ℰ when turned into an object, a stack of three - dimensional signs, one two-letter syllable heaped on another, that can be grasped, touched, handled) and, simultaneously, and paradoxically, America is also the source of its own solutions and produces its own "transcendental aspirations." Indiana's art, through its blunt orthogonal axes, through these singing, rythmical, garish, and poetic geometric configurations of signs, letters, and figures, interwoven with each other, displays these oppositions in an endless melody.

Indiana usually articulated his claim to be a Yankee - or to produce a Yankee kind of art -, and his avowed interest in Homer and Hopper, together with a vocabulary shared by many of his Pop colleagues of the '60s : found objects, stenciled elements of signage taken out of their street contexts, or borrowed from the world of mass media, elements taken from the context of international and neutral advertising. The forthright directness of Indiana's "signs" and messages belies the

internationale anonyme. L'immédiateté abrupte des "enseignes" et des messages d'Indiana dément le fait qu'ils ne sont jamais neutres ou vides: l'artiste adjure toujours avec force le regard humain qui les voit et les lit, d'entrer en interaction avec eux. En d'autres termes, le regard pour lequel Indiana crée ses enseignes ne saurait en aucun cas être stupide ou passif ; au contraire, on attend de lui qu'il réagisse, qu'il réponde avec toute son "humanité", ses préjugés, son histoire personnelle, ses questionnements, ses angoisses et ses espérances. Les "enseignes" d'Indiana ne nourrissent pas le seul regard, ils visent aussi l'esprit et l'âme. Ils tombent à plat et perdent leur raison d'être si aucune humanité n'est là pour les déchiffrer.

Il n'y a pas de meilleure métonymie de l'art d'Indiana que la photographie de l'artiste devant son atelier new-yorkais, au 25 Cœnties Slip, prise en 1965. Il se tient sur le seuil éclairé et la façade du bâtiment derrière lui présente quatre rangées verticales de lettres gigantesques qui se lisent de haut en bas : ARTICLES, puis entre les deux rangées de fenêtres suivantes, RADIOS, ensuite JEWELRY et enfin CAMERAS. L'art d'Indiana corrobore ce nouveau recours à la signalétique urbaine et routière et à sa poésie incidente, au flux sans fin de messages envoyés par la rue et qui ne cessent de papillonner sous nos yeux et dans notre esprit, et à la puissance de sa fascination visuelle, où les signes semblent perdre peu à peu, mais jamais totalement, leur sens référentiel. L'utilisation qu'il fait des signes, des mots et de la signalétique est d'ailleurs enracinée de manière très visible dans l'histoire, la poésie et une profonde sensibilité américaines. Ceci explique peut-être la difficulté plus grande qu'il y a à apprécier, ou plus simplement à traduire, son œuvre dans un contexte non-américain. Au fond, l'œuvre d'Indiana n'est jamais aussi simple que son immédiateté initiale le laisse accroire ; on a l'impression de la comprendre d'emblée, comme si elle vous sautait aux yeux, alors qu'en réalité ce n'est rarement (voire jamais) aussi simple. Les surfaces et les volumes en apparence prêts à être consommés des œuvres d'Indiana dissimulent le fait que c'est un lecteur insatiable de Melville et de Whitman, ou qu'il se sent plus d'affinités avec l'héritage des précisionnistes, en particulier les œuvres de Sheeler et Demuth, qu'avec le dadaïsme zurichois. Indiana parle souvent de lui-même comme d'un "peintre de signes", par opposition à un "peintre d'arbres". On pourrait donc l'appeler un "peintre d'enseignes", plutôt qu'un "paysagiste". C'est là qu'il situe le contraste essentiel entre l'Europe et l'Amérique : "En Europe, les arbres poussent partout ; en Amérique les enseignes poussent comme des arbres; les enseignes sont plus répandues que les arbres." [7] En conséquence, Indiana peint des enseignes.

fact that these are never neutral, nor empty : the human eyes that see and read these signs are always strongly conjured by the artist, in order to interact with these signs. In other words, the eyes for whom Indiana's signs are created are never supposed to be brainless, nor passive : on the contrary, they are expected to react, respond with all their "humanity" - i.e. their prejudices, their "background", their questions, anxieties, as well as their hope. Indiana's "signscapes" are not "for your eyes only", they are also for your brain and soul. They fall flat, and lose their raison d'être if there is no humanity to grasp them.

There is no better metonymy for Indiana's art than a photograph of Robert Indiana himself standing outside his New York studio at 25 Coenties Slip in 1965 : as he stands in the lit doorway, the façade of the building above him supports four vertical rows of huge letters that read vertically : ARTICLES, then between the next row of windows, RADIOS, then, JEWELRY, and finally, CAMERAS. Indiana's art corroborates this new reliance on street and highway signage, and on its chance poetry, on the endless flux of urban messages that ceaselessly buzz in front of our eyes and brain, and on its powerful visual fascination - in which these signs seem to gradually lose their referential meaning, although never quite completely. His own utilization of signs, words and signage is, indeed, conspicuously embedded in American history, American poetry, and a deep American sensibility-hence, perhaps, a greater difficulty for his work to be appreciated - or simply, to be translated - in a non-American context. All in all, Indiana's work never is quite so simple as its apparent immediacy would suggest : one feels as though one gets it right away - as though it is all in your face - whereas it is seldom (if ever) so simple. The apparent, readily consumable surfaces and volumes of Indiana's works conceal the facts, for instance, that he is an insatiable reader of Melville and Whitman or that he feels more at home with the heritage of the precisionists, Sheeler and Demuth in particular, than with Zurich Dada. Indiana has often referred to himself as a "painter of signs," [6] as opposed to a "painter of trees." He thus could be called a "signscapist", rather than a "landscapist." It is there that Indiana sees the essence of the contrast between Europe and America : "In Europe trees grow everywhere ; in America, signs grow like trees ; signs are more common than trees" [7]. Therefore, Indiana paints signs. The opposition is of

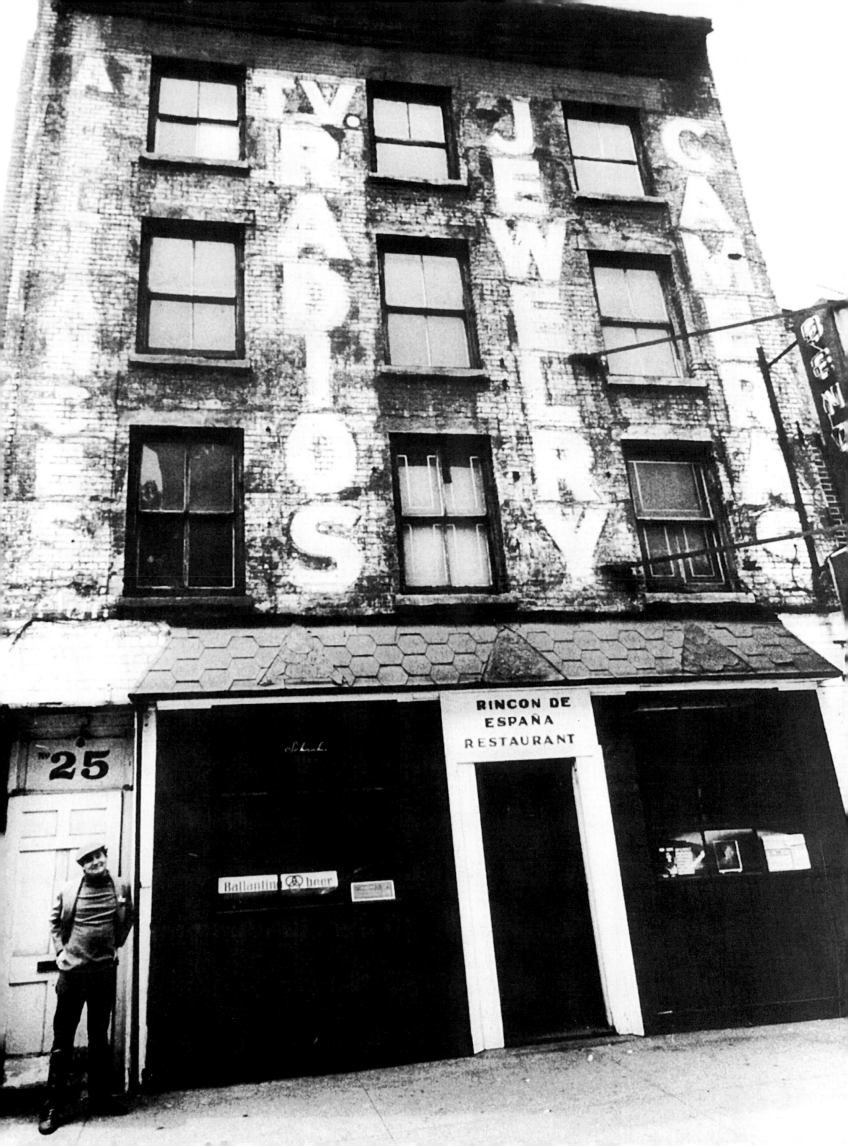

Cette opposition, à la fois symbolique et humoristique, renvoie aussi à la distinction culturelle et historique qui existe entre le nouveau et l'ancien monde, entre l'Amérique et l'Europe. Elle recouvre en elle-même un certain nombre de dualismes que l'art d'Indiana renforce : le neuf / l'ancien; la culture de l'affiche / celle de la terre; l'immédiateté / la manière détournée ; facile / compliqué ; fruste / sophistiqué ; vulgaire / élitiste ; démocratique / aristocratique ; le peuple / les dirigeants. Le système d'Indiana se caractérise donc par une certaine continuité idéologique où être un "peintre d'enseignes" revient au même qu'être un "peintre du peuple". Peindre des enseignes permet de s'adresser d'emblée à tout le monde, parce que les enseignes sont faites pour tous, de même que les arbres poussent pour tous. Au contraire, peindre des paysages oblige à recourir à un ensemble de conventions beaucoup plus subtil et complexe ainsi qu'à des codes de pratique picturale déterminés par l'histoire. C'est ainsi qu'Indiana formule les différences qu'il perçoit entre son art et celui de Monet par exemple. L'artiste explique que le Pop Art se montre fat "dans la mesure où il ne s'embarrasse pas du sentiment de gêne caractéristique de l'expressionnisme américain, qui se perd en contorsions torturées et angoissées pour savoir si oui ou non il a accompli matériellement la théorie de Monet sur "le nénuphar en tant que recherche de l'absolu et forme ambiguë de demain" ; [le Pop Art] a encore la démarche d'un jeune homme pour l'instant, et ne porte pas le poids de quatre mille ans d'histoire de l'art sur les épaules, bien que les cerveaux haut placés aient fourbi leurs armes et se préparent à la curée."

Toutefois, peindre des enseignes au lieu d'arbres ne manque pas de soulever aussi certaines questions. L'immédiateté de leur message n'exclut pas par avance une multiplicité de significations et de connotations possibles.

Yield Brother, qui date de 1963 et dont l'artiste offrit une version à la Bertrand Russell Peace Foundation, une autre étant donnée à CORE, illustre bien le fossé culturel inhérent à l'œuvre d'Indiana. La surface attrayante, en apparence dépourvue de mystère du tableau mérite que l'on s'y attarde un peu. Quatre triangles partent de chacun des quatre côtés de la toile et sont pointés vers l'intérieur, vers le centre de l'œuvre, bien qu'ils soient en partie cachés par un grand cercle, contenant lui-même quatre cercles plus petits. Ces quatre cercles plus petits accueillent l'achèvement de chaque triangle, bien que chacun "cède" et se transforme en fait à son sommet en symbole de la paix, un Y renversé, annonçant du même coup la première lettre du titre du tableau, inscrit soigneusement au pochoir en lettres majuscules au bas de l'œuvre : YIELD BROTHER. Le tout forme ainsi une espèce

course symbolic, and witty-it also refers to a cultural and historic distinction between the new and the old continents - America and Europe. This opposition itself covers a number of dualisms that are reinforced in Indiana's art : new vs. old ; sign culture vs. land culture; immediacy vs. indirectness ; easy vs. complicated ; blunt vs. sophisticated; vulgar vs. elitist ; democratic vs. aristocratic; simple people vs. leaders. There is thus an ideological continuum within Indiana's system : being a "painter of signs" and a being a "people's painter" is one and the same thing. Painting signs talks to everyone right away, because those signs are made for everybody in the same way as trees grow for everybody. Painting landscapes, however, resorts to a much more subtle, and complex set of conventions, historically determined codes of pictorial practice. This is how Indiana states the differences he perceives between his art and Monet's for instance. Pop art is complacent, the artist explains, "to the extent that [it] is not burdened with that self-consciousness of A-E, which writhes tortuously in its anxiety over whether or not it has fulfilled Monet's Water-Lily-Quest-for-Absolute/Ambiguous-Form-of-Tomorrow theory ; [Pop Art] walks young for the moment without the weight of four thousand years of art history on its shoulders, though the grey brains in high places are well arrayed and hot for the Kill."

Painting signs, rather than trees, raises its own questions, too, however. The immediacy of its message does not preclude a multiplicity of possible meanings, and connotations.

A good example of the cultural gap that is inherently attached to much of Indiana's work can be found in *Yield Brother*, of 1963 - of which one version was presented by the artist to the Bertrand Russell Peace Foundation, and another was given to CORE. The apparent "what-you-see-is-what-you-get" inviting surface of this painting repays spending more time than a mere glance would allow. Four triangles stem from each of the four sides of the canvas and point inward, towards the centre of the work, although these triangles are partly hidden by a large circle, which, itself contains four smaller circles. These four smaller circles carry the completion of each of the triangles, although each of the triangles at its peak "yields" in fact into a peace sign-an inverted Y-and, by the same token, heralds the first letter of the title of the painting, neatly stenciled at the bottom of the work in capitals : YIELD BROTHER. Thus is formed a kind of

de fleur, ou de rosace, faite de symboles de la paix, ou de Y, selon la manière dont vous les regardez et vous voulez les lire.

La création de l'œuvre participe d'une succession d'interprétations. La première concerne le panneau de signalisation "Yield". Indiana se contente d'expliquer :

"Avertissement arrogant de l'autoroute américaine, de loin le plus provocateur de tous les panneaux de signalisation, et s'étalant qui plus est sur une forme inattendue, le triangle pointant vers le bas."

Indiana développe ensuite l'idée que la langue des panneaux de signalisation est rigoureusement dénuée d'humour, instillant par là même à son œuvre une fonction de commentaire ironique sur la fonctionnalité nue et terne de ces panneaux :

"Hautement choquant de la part d'un Ministère des Transports dénué d'humour, qui ne fait jamais suivre "Soft Shoulders" par "Supple Hips".

Cette première dimension de *Yield Brother* recoupe (tout comme l'objet désigné par le panneau de circulation) un autre sens du "triangle pointant vers le bas" :

"Toutefois, Yield (Cédez...) - en tant qu'injonction pleine d'humilité- approprié et pressant pour le monde entier perturbé. Aussi, lorsque le plaidoyer de Bertrand Russell en faveur d'un soutien mondial à son programme pacifique fut diffusé il y a quelques années, j'y ai réagi en créant mon premier *Yield Brother*, transformant certaines des formes cartographiques que j'avais utilisées pour décrire les rues du Manhattan d'antan mentionnées dans *Moby Dick* dans le *Melville Triptych* en symbole "anti-bombe" de Russell, à quatre reprises. Comme un catéchisme visuel pourrait-on dire." [9]

Une première strate de sens, la langue universelle des panneaux de circulation étant censée "céder" un seul message identique à tous, est détournée par un emblème anti-guerre du Vietnam à très forte coloration politique et polémique. Il se peut que cet emblème envoie le même message à tous, encore qu'il le fasse en annonçant sans équivoque "de quel bord" est le messager. Soudain, ce symbole universellement compréhensible représente la "PAIX", les manifestations anti-Nixon, le désir de voir un terme à la présence américaine au Vietnam, ou encore le militantisme en faveur des droits de l'homme. Comme nous sommes loin du panneau "Cédez le passage !" Quoique, au travers de l'œuvre d'Indiana, ces deux symboles ne soient peut-être pas si éloignés, puisque l'un s'adresse à tous et que l'autre devrait s'adresser à tous avec son appel à l'arrêt de toute haine raciale ou nationaliste. *Yield Brother* appartient donc de ce fait à un ensemble d'œuvres d'Indiana tournant autour du thème voisin de l'injustice raciale,

flower, or roselike, made out of peace signs - or Ys, depending on how you look at them, and want to read them.

Successive layers of meanings are overlaid upon each other in the creation of this work. The first has to do with the "Yield" road sign. Indiana simply explains :

"Arrogant admonition of the American highway, by far the most provocative of all road signs, emblazoned too on that unexpected shape : the descending triangle."

Indiana then elaborates on the rigorously humorless language of road signs, and by the same token, infuses his own work with an ironical comment on the blank, and bland, functionality of these signs :

"Wildly indecorous for a humorless Highway Department that never follows "Soft Shoulders" with "Supple Hips."

This first simple dimension of *Yield Brother* intersects (just like the object designated by the highway sign) with another meaning of the "descending triangle :"

"However, Yield - as humble injunction-appropriate and pressing for the whole troubled world. So when Bertrand Russell's plea for worldwide support for his peace program went out a few years ago I responded with my first *Yield Brother*, transforming certain of the cartographic forms that I had used to describe early Manhattan streets mentioned in *Moby Dick* in *The Melville Triptych* into his "ban the bomb" symbol, four times over-visual catechism, so to speak." [9]

A first layer of meaning - the universal road sign language, supposed to "yield" one identical message to all-is hijacked by a highly politicized, and polemical anti-Vietnam war sign, which may send the same message to all, although it does so by announcing very clearly "on what side of the road" the messenger is standing : all of a sudden, this universally understandable sign stands for "PEACE", for anti-Nixon protests, for an end to the American involvement in Vietnam, or for human rights activism. What a far cry from the "Yield" road sign!- although, through Indiana's work-these two signs may not be that far apart: one speaks to all, the other ought to speak to all-calling for an ending to racial or nationalist hatred or bigotry. Thus, *Yield Brother* also belongs to other works that hinge on a similar theme of racial injustice in Indiana's work, such as *Rebecca*, 1962, and from 1964, a series of works called the "Confederacy" paintings-*Mississipi, Alabama, Louisiana, Florida*.

These two irreconcilable layers of meaning interact again with a third layer of connotations : the Y form also

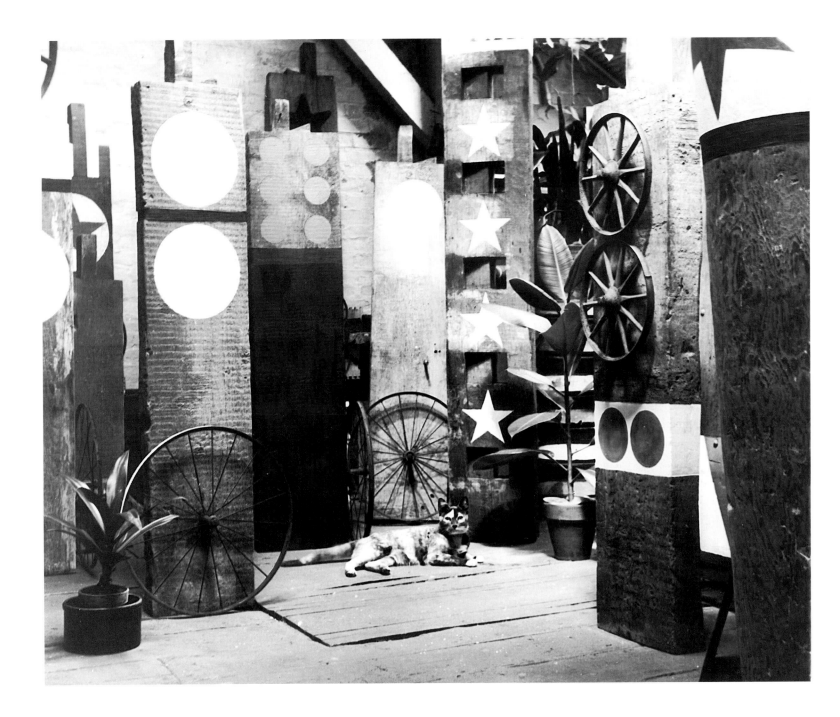

Premiers assemblages d'Indiana dans son atelier de Coenties Slip, 1960
The beginning of Indiana's assemblages in his Coenties Slip studio, 1960. Photo Robert Indiana

comme *The Rebecca* en 1962, et comme, à partir de 1964, la série connue sous le nom de tableaux de la "Confédération" : *Mississipi, Alabama, Louisiana, Florida.*

Ces deux strates de sens inconciliables se rejoignent encore dans un troisième degrè de connotations : aux yeux d'Indiana, le Y évoque aussi la forme cartographique de Cœnties Slip, surplombant l'East River et le pont de Brooklyn (entre Wall Street et Battery), où Indiana emménagea dans un atelier en 1956. Cet emménagement devait d'ailleurs se révéler d'une signification capitale par rapport à sa future carrière. Là, Indiana travaillait en profitant d'une vue spectaculaire et à proximité de plusieurs artistes dont il devint très proche, Ellsworth Kelly, Jack Youngerman, Lenore Tawney, Agnes Martin, James Rosenquist, Cy Twombly.

Y, tout en imitant la forme de Cœnties Slip, évoque des souvenirs de ce moment fécond dans la vie de l'artiste, et comporte une référence autobiographique qu'Indiana expliqua en ces termes :

"D'un point de vue cartographique, cela représente un Y, un entonnoir attirant à lui le commerce du port à cette époque, et qui est hélas aujourd'hui recouvert d'asphalte et de pavés de granit d'où émergent les quinze ginkgos..., mais un Y arrondi afin de représenter en partie un cercle." [10]

Yield Brother possède une autre connotation autobiographique du même style. Comme Indiana lui-même l'a récemment souligné : "Dans *Yield Brother*, il n'y a pas de "frère" à qui "céder". Indiana était fils unique et toute son enfance fut marquée par cette absence d'un frère.

Tout compte fait, *Yield Brother* entrelace de manière symptomatique au moins trois niveaux de messages, en une configuration tout à la fois subtile et complexe :

1. le panneau envoie un message clair, compréhensible par tous, et qui ne saurait être remis en cause. Sa clarté légale et sémiotique trouve une application universelle, par-delà les différences de cultures, de langues, d'histoires personnelles. Les panneaux de signalisation sont sans doute les signes les plus universellement compréhensibles qui aient jamais existé. L'ordre est le même pour tous les automobilistes : "Laissez passer la circulation !" Le récepteur du message demeure passif, car un panneau de signalisation se lit, et on lui obéit sans le remettre en cause.

2. le panneau envoie un message au contenu politique et moral tout aussi fort et clair. Cependant, dans ce cas, on s'attend à ce que le panneau, dont la signification est limpide pour tous, soit remis en cause, au moins par certains, car tout le monde n'est pas pacifiste, tout le monde ne milite pas pour

evokes, to Indiana, the cartographic shape of Coenties Slip, overlooking the East River and the Brooklyn Bridge (between Wall Street and Battery), where Indiana moved to occupy a studio there in 1956 - a move that proved to be of crucial significance to the future career of the artist. There, Indiana worked with a spectacular view, in the proximity of several artists with whom he became very close-Ellsworth Kelly, Jack Youngerman, Lenore Tawney, Agnes Martin, James Rosenquist, Cy Twombly.

Y, while it imitates the shape of Coenties Slip, carries reminiscences of this rich moment of the artist's life, and carries an autobiographical reference. Indiana thus explained :

"Cartographically it describes a Y- a funnel drawing in the commerce of the port in tis day, sadly now paved over with asphalt and granite brick, through which poke the fifteen ginkgoes - but a Y rounded out so as to describe a partial circle." [10]

In the same vein, *Yield Brother* offers another auto-biographical hint. As Indiana himself recently pointed out : "In *Yield Brother*, there is no "brother" to "yield." [11]

Altogether *Yield Brother* symptomatically intertwines in a subtle and complex configuration at least three dimensions of language :

1. the sign sends a clear, universally understandable message that is not to be questioned. Its legal and semiotic clarity apply universally-beyond differences of culture, languages, backgrounds : road signs are possibly among the most universally understandable signs that have ever existed. The order is the same for all (who drive a car) : "let the traffic pass !" The receiver of the message is passive : the road sign is meant to be read and obeyed, not to be questioned.

2. the sign sends an equally clear message, with a strong political and moral content : here, the sign, while clear to all as to its meaning, is to be questioned-at least by some : not every one is a pacifist; not every one is a civil rights activist-nor does every one agree with anti-war values. Here the receiver of the message has to become active : he/she either has to agree, disagree, or to dismiss the debate.

3. the sign is also embedded in a set of personal autobiographical reminiscences that are to be understood

les droits de l'homme, et tout le monde n'approuve pas l'antibellicisme. Le récepteur du message est ici amené à devenir actif: il (ou elle) doit être d'accord, ou non, ou rejeter le débat.

3. le panneau relève aussi d'un ensemble de souvenirs autobiographiques que l'artiste est presque seul à pouvoir comprendre (ainsi peut-être que le groupe d'artistes qui partageaient un atelier à Cœnties Slip à l'époque). Le récepteur du message est ici maintenu à distance : il (ou elle) n'a pas la permission de pénétrer dans l'intimité de l'artiste et de son propre passé.

Les liens qui unissent ces deux dernières dimensions, politico-morale et autobiographique, sont plus intimes que ceux entretenus avec la première dimension (celle du panneau clair et limpide pour tous).

Ces panneaux ou "enseignes" (le sujet d'Indiana), par opposition aux "arbres" (symbolisant la tradition européenne du paysage) sont fabriqués par l'homme, conçus par et pour l'homme (ou la femme). L'art d'Indiana, riche de complexités, explore les différentes pistes que ces simples "enseignes" ordinaires recèlent. C'est un fait que, chez Indiana, ces signes ne sont jamais à prendre isolément, car l'homme, qu'il soit récepteur ou concepteur, fait toujours partie du cadre. Le jeu dynamique entre les différentes dimensions d'une enseigne dépend de la complexité même du regard humain. Aussi mortes qu'elles puissent sembler, aussi simples qu'elles puissent apparaître de prime abord, les enseignes d'Indiana sont en réalité infiniment vivantes et elles regorgent de jeux de significations. La structure en apparence simple et claire d'un signe lisible par tous, comme un panneau de signalisation ou un nombre cardinal, revêt d'abord la forme d'une tautologie : "un 5 est un 5". Cela se comprend du premier coup, et il ne faut pas y chercher autre chose! Un nombre cardinal dit tout ce qu'il a à dire, sans rien garder pour soi. Même si son œuvre commence en jouant avec ce genre de présupposés, Indiana est à des lieues de cette vérité dans, par exemple, *The Demuth American Dream # 5*. La complexité des associations poétiques, numérologiques et biographiques enchâssées dans ce tableau fait de cette toile bariolée, quoique simple, l'une des œuvres les plus complexes de la carrière d'Indiana. Il ne s'agit pas seulement d'une référence spécifique, par son titre, à un autre tableau d'un deuxième grand peintre américain, Charles Demuth, mais aussi d'un hymne pictural au poème de William Carlos Williams qui inspira Demuth. Par conséquent, si l'on est fondé à appeler le travail d'Indiana images de signes (signages), ou signes de signes (soit des signes qui imitent des signes), on peut alors dire que *The Demuth American Dream # 5*

almost only by the artist himself (and possibly, the group of artists who shared a studio at Coenties Slip at the time). Here, the receiver is kept at bay : he/she may not penetrate the intimacy of the artist's own past.

The latter two dimensions (the moral/political and the auto-biographical) are more closely intertwined with each other, than with the first dimension (the transparent and clear, universal sign).

These "signs" (Indiana's subject-matter)-as opposed to "trees" (the European landscape tradition)-are man-made : they are designed by and destined toward a man or a woman. Indiana's art, in its rich intricacies, explores the different possibilities offered by such simple, ordinary "signs" The fact is that, in Indiana's art, these signs are never meant to be left alone : man-their recipient or maker-is always somewhere in the picture. The dynamic play of a given sign's different dimensions is dependent on the complexity of the human gaze itself : dead as they may seem, cut-and-dry as they might appear at first, Indiana's signs are in fact infinitely alive, and replete with playful meanings. The apparently plain and clear structure of the universally readable sign, such as a highway sign, or a cardinal figure, first takes the shape of a tautology : "a 5 is a 5" : one gets it all at once and there is nothing more to it ! A cardinal figure says all it has to say, without keeping anything back. Even though, his work begins by playing on this sort of assumption, Indiana's *The Demuth American Dream # 5* for instance could not be further from this truth. The complex, poetical, numerological, biographical associations embedded in this picture make this jazzy, though straightforward painting one of the most complex works of Indiana's career. This work is not only referring specifically, and through its title to another painting by another major American painter, Charles Demuth ; it is also a pictorial hymn to a poem by William Carlos Williams that inspired Demuth. If, therefore, one can refer to Indiana's work as images of signs (signscapes)-or as signs of signs, i.e., signs that imitate signs-it can be said that *The Demuth American Dream # 5* is a compounded set of images (or signs) representing other signs. To be more precise : Indiana's painting represents, or hints at, Demuth's *I Saw the Figure 5 in Gold*, which was a pictorial allusion to a poem written by Carlos Williams as he was walking towards the studio of another great American painter, Marsden Hartley. [12]
The poem was written by Carlos Williams as he was

22

est un ensemble d'images (ou de signes) qui représentent d'autres signes. Soyons plus précis : le tableau d'Indiana représente, ou lui fait allusion, *I Saw the Figure 5 in Gold* de Demuth, qui était déjà une allusion picturale à un poème écrit par Carlos Williams alors qu'il se dirigeait vers l'atelier de ce troisième grand peintre américain, Marsden Hartley.[12] Carlos Williams écrivit ce poème en entendant "un grand tintamarre de cloches et le rugissement d'un camion de pompiers qui descendait la Neuvième Avenue" [13] En voyant les contours dorés d'un grand cinq peint au pochoir sur le fond rouge du camion de pompiers, le poète composa *Le Grand Chiffre* :

Sous la pluie
parmi les lumières
je vis le chiffre 5
en or
sur le rouge
d'un camion de pompiers
roulant
tendu
ignoré
au fracas des gongs
hurlements des sirènes
et grondement des roues
dans la ville obscure

Cette suite d'allusions poétiques et picturales s'enrichit, dans l'œuvre d'Indiana, d'une deuxième suite, totalement différente, de références à des dates de naissance ou de décès qui tissent une toile complexe de nombres fondés sur diverses coïncidences.

Le tableau de Demuth date de 1928, qui est aussi l'année de naissance d'Indiana. Le tableau d'Indiana date de 1963, qui est aussi l'année du décès de Carlos Williams. La suite de rangées de triples 5 évoque le nombre 35, or Demuth est mort en 1935. "Les trois cinq (5 5 5) qui se succèdent décrivaient également la progression rapide du camion de pompiers dans l'expérience du poète" [14]

The Demuth American Dream # 5 est d'ailleurs composé comme un poème. Le tableau est fait d'une configuration de signes qui se connotent mutuellement et entrent en résonance les uns avec les autres. Il doit sans doute plus, au bout du compte, à l'expérience de Carlos Williams qu'à celle de Demuth. Toutefois, son axe orthogonal et sa forme cruciforme sont la marque immédiatement reconnaissable d'Indiana et nous renvoient à l'une de ses toutes premières œuvres, *Stavrosis*. L'accumulation de sons et de verbes

hearing "a great clatter of bells and the roar of a fire engine passing down Ninth Avenue." [13] As the poet saw the big gold silhouette of a five stenciled on red background on the fire truck, he wrote this poem entitled *The Great Figure* :

Among the rain
and lights
I saw the figure 5
in gold
on a red
firetruck
moving
tense
unheeded
to gong clangs
siren howls
and wheels rumbling
through the dark city

This chain of poetico-pictorial allusions is enriched, in Indiana's work, by a whole other chain of references to birth or death dates that form a web of intricate numerological numbers based on various coincidences :

Demuth's painting is dated 1928 - also the year of Indiana's birth. Indiana's painting is dated 1963 - also the year of Carlos Williams's death. The succession of rows of three 5s suggests the figure 35 : Demuth died in 1935. "The succession of three fives (5 5 5) [was also] describing the sudden progression of the firetruck in the poet's experience." [14]

The Demuth American Dream # 5 is itself composed like a poem : it is made of a configuration of signs that connotate and resonate with each other. It owes perhaps more, in the end, to the experience of Carlos Williams himself than to that of Demuth. Its orthogonal axis, however, its cruciform shape remain Indiana's unmistakable mark, and throw us back to one of his very first works *Stavrosis*. The accumulation of monosyllabic sounds and verbs in *The Demuth American Dream # 5* : EAT, DIE, HUG, ERR, also belong to Indiana's own poetry - his cycle of cynical - sounding imprecations that are, however, open to emotions (HUG and ERR are "framed" by EAT and DIE). Again here, autobiography occupies an important role as well : "Eat" was the last word that the artist's mother pronounced on her deathbed. [15] Indiana's mother had owned a restaurant at

monosyllabiques dans *The Demuth American Dream # 5*, EAT, DIE, HUG, ERR, appartiennent aussi à la poésie personnelle d'Indiana, à ce cycle d'imprécations empreintes de cynisme mais qui laissent cependant une place aux émotions, puisque HUG (serrer dans ses bras) et ERR (errer) sont "encadrés" par EAT (manger) et DIE (mourir). Une fois encore l'autobiographie joue un rôle important car "Eat" est la dernière parole de la mère de l'artiste sur son lit de mort. [15] La mère d'Indiana avait tenu une gargote à une certaine époque, et c'est là que son fils prenait ses repas, enfant.

Des œuvres comme *A Mother is a Mother* ou *A Father is a Father* mettent en scène un deuxième genre de tautologie, en représentant une vraie silhouette humaine et où la "Mère", bien qu'élégamment vêtue, se révèle plus qu'une simple "mère" en offrant son sein au regard du spectateur perplexe. Cette perplexité se dissipe très légèrement lorsque l'on sait, grâce à l'artiste, que la mère se prénommait Carmen : "Bien qu'elle fût chaleureuse et enthousiaste, elle n'avait pas d'origines latines, mais se prénommait ainsi parce que c'était l'opéra préféré de son père" [16]

Cette œuvre, dont le titre est une double tautologie, et qui fait partie de *The American Dream*, demeure l'une des plus subtiles et des plus déconcertantes de la carrière de l'artiste, qui séduit et attriste tout à la fois. Voici comment Indiana décrit le personnage du père :

"Mon père s'appelait Earl, et il était aussi incolore que son nom et que les gris [17] que j'ai utilisés pour le dépeindre, mais lui se voyait plus américain que nature, un vrai patriote qui voulait rendre le monde plus sûr pour la démocratie en 18, mais dont les rêves de France s'arrêtèrent à Louisville, Kentucky... C'était le rêveur américain par excellence... Il aima chacune de ses trois épouses, mais avec Carmen il était dans la fleur de l'âge. Il la séduisit au volant (LOVE) et elle en était folle. Ça, c'était avant qu'elle ne grossisse et vieillisse et qu'il ne la délaisse pour aller se choisir un modèle plus récent : le vieillissement intégré à la mode yankee : une nouvelle épouse, une nouvelle voiture, un nouvel art (à intervalles réguliers)." [18]

La roue, qui compte au nombre de plusieurs figures géométriques récurrentes dans l'œuvre passée et récente d'Indiana, peut être vue comme une métonymie du contenu de ces deux tableaux, car ils sont tous deux "contenus" par un cercle. La roue représente à la fois l'automobile (Tin Lizzie) et l'amour ("il la séduisit au volant"). En fin de compte, la roue est ici le symbole de "la réponse de M. Ford à un dilemme national, réponse qui libéra une génération, en tua une deuxième, et mit l'amoralité sur les routes et Detroit sur la carte". La roue qui ne va nulle part, roue dysfonctionnelle ou

one time, in which the artist ate as a child.

Another type of tautology is enacted in such works as *A Mother is a Mother* and *A Father is a Father* in which a human figure actually is depicted, in which the "Mother", though elegantly dressed, reveals herself as other than just a "mother" by offering her breast to the gaze of a confused viewer. The confusion clears away, slightly, when one knows that the mother's first name was Carmen : "Though warm and vibrant," explains the artist, "she was not Latin, but was so named because it was her father's favorite opera." [16]

With its double tautology as a title, this work-part of *The American Dream* - remains one of Indiana's most subtle, and baffling, seductive and saddening of the artist's career. Here is the artist's description of the figure of the father :

"My father's name was Earl and he was as colorless as his name and the grays [17]. I have used to depict him, but he thought himself a chip off the American block, a true patriot who wanted to make the world safe for democracy in '18 but never got closer to France than Louisville, Kentucky... He was the American Dreamer... He loved all three of his wives but with Carmen he was in his prime. He wooed her on wheels (LOVE) and she was crazy for it. That was until she became fat and middle-aged when he ditched her and went shopping for a newer model - built-in obsolescence Yankee-style : new wives, new cars, new art (regularly)." [18]

The wheel - one of several recurrent geometric figures recurrent in Indiana's work, early and recent-may be seen as a metonymy for the contents of these works : both paintings are "contained" in a circle. At the same time, the wheel stands both for the motorcar (Tin Lizzie) and for love ("he wooed her on wheels"). On the whole, the wheel symbolizes here "Mr. Ford's answer to a national dilemma that liberated one generation, killed off another, and put amorality on the road and Detroit on the map". The wheel that goes nowhere - a disfunctional wheel, or a poeticized wheel - is an essential component of a number of sculptures in Indiana's three-dimensional work, as in *The American Dream*, for instance, *Four Star*, 1993, *Icarus*, 1992, *Thoth*, 1985, *Mars*, 1990, and *Kv.F*, 1991. Likewise, *A Mother is a Mother* and *A Father is a Father* embody this contradiction between stillness, and movement, between dreams, pursuits of goals, and inescapable failure or mediocrity of life (a theme that will also be reexplored by Indiana in his most

roue poétique, est un élément essentiel d'un certain nombre de sculptures appartenant à l'œuvre tri-dimensionnelle d'Indiana, comme dans *The American Dream*, avec par exemple, *Four Star*, 1993, *Icarus*, 1992, *Thoth*, 1985, *Mars*, 1990, et *Kv. F*, 1991. De même, *A Mother is a Mother* et A *Father is a Father* incarnent cette contradiction entre l'immobilité et le mouvement, entre les rêves, la poursuite de certains objectifs, et l'échec ou la médiocrité inéluctable de la vie. Indiana est d'ailleurs revenu sur ce thème dans sa plus récente sculpture intitulée *Hero*. Voici comment Indiana exprime ces dilemmes ou contradictions :

"Ici, à côté de leur Ford T on les voit arrêtés un instant (pour toujours) dans leur quête sans fin du divertissement pour s'éloigner de tout ce qui donne un sens à l'existence..." ou encore "Figés dans le temps, les voici, debouts, immobiles sur cette route de campagne perdue, pleine d'ornières, complètement gelée, au cœur de l'hiver... Ils sont jeunes et pleins aux as, contents d'eux et de leur Tin Lizzie... Ils n'ont absolument pas conscience du triste voyage qui les attend" [19]

Il est possible de soutenir que ces dilemmes, ces conflits sont tout le temps partie intégrante de l'œuvre d'Indiana :

" il y a un conflit parce que c'est le rôle de l'artiste, point final. Enfin, l'artiste se parle-t-il à lui-même ou essaie-t-il de communiquer aux autres ? J'imagine qu'il essaie de faire les deux, mais quelquefois on n'arrive pas à savoir ce qui est le plus important." [20]

A Mother is a Mother et *A Father is a Father*, tout comme *Yield Brother*, révèlent de manière symptomatique que l'œuvre d'Indiana, avec sa structure orthogonale quasi-systématique, est le lieu de rencontre de forces contraires, qu'elles soient tout simplement formelles, géométriques ou symétriques, ou qu'elles soient poétiques et morales. Ces oppositions se voient souvent à leurs articulations en axes verticaux et horizontaux, mais aussi à leurs articulations en thèmes comportant une multitude de paradoxes, voire de contradictions flagrantes, ou de superpositions humoristiques. Indiana a trouvé une source supplémentaire, riche de paradoxes de ce type, dans la littérature américaine qu'il aimait lire. C'est par exemple Whitman qui, tout en célébrant les possibilités infinies de la jeune société démocratique créée en Amérique, avertissait ses contemporains que "nous vivons dans une atmosphère de totale hypocrisie." [21] De même, Indiana n'a jamais vraiment su s'il voulait être un "artiste sérieux", un artiste pour les artistes, impatient des "préjugés" d'autrui, ou, au contraire, ce qu'il appelait "un artiste du peuple", un artiste qui cherche à affronter ces préjugés. J'éprouve un réel désir de franchir la barrière des préjugés, si

recent sculpture entitled *Hero*. Here Indiana thus expresses these dilemmas, or contradictions :

"Here beside their Model-T they are stopped momentarily (forever) in their endless pursuit of distraction from any meaningful aspects of life..."or" Sealed in time, here they stand fixed on this lonely rutted back road frozen hard in midwinter... They are young and flush, and they're happy with themselves and their Tin Lizzie... They are totally unaware of the sad trip ahead." [19]

Arguably, these dilemmas or conflicts are built-in Indiana's own work at all times. Is Indiana saying anything else when he asks this question about his own work :

"there is a conflict because it's like the role of an artist, period. That is, is an artist talking to himself or is he trying to communicate to other people ? I suppose he's trying to do both, but sometimes one doesn't know for sure which is more important." [20]

A Mother is a Mother and *A Father is a Father* - just like *Yield Brother* symptomatically reveals Indiana's work, in its almost systematic orthogonal structure, as a crux of opposing forces, whether simply formal, geometrical or symmetrical, or whether poetical, and moral. These oppositions are often evident through their articulations of vertical and horizontal axes, then too, through their articulations of themes that carry a multitude of paradoxes, if not outright contradictions, or witty superimpositions of elements. Indiana found an enriching source of such paradoxes in the American literature that he favored. It was Whitman, for instance, who, on the one hand, celebrated the infinite possibilities offered by the youthful democratic society created in America, but who, likewise, warned his contemporaries that "we live in an atmosphere of complete hypocrisy." [21] Likewise, Indiana was never quite certain whether he wanted to be a "serious artist" - i.e. an artists' artist and some one with little time for people's "prejudices", or, in contrast, what Indiana called "a people's artist"- i.e. an artist who seeks to confront these prejudices : "I have a real desire to break through prejudice, if possible, not on the level of the popular artists, by meeting their requirements head on, but obliquely. The *LOVE* is certainly an exercise in that direction. It's had a frustrating aspect to it, but it never occurred to me that it would become the kind of popular thing that it is." [22]

L'artiste et J. J. Sweeney, ancien directeur du musée Guggenheim, regardant *The Melville Triptych* au Whitney Museum, 1974
The Artist with J. J. Sweeney, former director of the Guggenheim Museum, looking at *The Melville Triptych* in the Whitney Museum, 1974
Photo Steve Balkin

possible sans me mettre au niveau des artistes populaires, en comblant directement leurs attentes, mais de manière oblique. L'œuvre *LOVE* est sans aucun doute une tentative en ce sens. Par certains côtés, elle a été frustrante à réaliser, mais il ne m'est jamais venu à l'esprit qu'elle aurait la popularité qu'elle connaît." [22]

Chaque œuvre de la prodigieuse production d'Indiana est ainsi construite un peu à la manière d'un rêve, avec différents niveaux de symboles et de significations étroitement entrelacés, et qui parfois s'annulent. Chaque objet est construit à partir de strates diverses qui sont toutes interdépendantes, de plus les objets d'Indiana forment une trame de thèmes et d'images qui s'enchaînent les uns aux autres dans le temps. On peut d'ailleurs remarquer à ce propos qu'une "chaîne" réelle est devenue un élément matériel dans l'une des œuvres de l'artiste, au nom évocateur d'*Icarus*.

LOVE constitue le principal exemple du système d'Indiana : construit selon l'axe cruciforme habituel à Indiana, coupé en deux unités monosyllabiques, le mot semble "réduit" à ses seules lettres, aux formes tri-dimensionnelles gigantesques de ses lettres empilées. Par sa présence tangible, matérialiste, "chosifiée", volumétrique et menaçante, la sculpture *LOVE*, évoque sans équivoque et sans échappatoire le propre avertissement de l'artiste: "Sachez que l'AMOUR (LOVE) dont je parle est spirituel." [23] En même temps, le O, ce qui n'est pas souvent signalé, est en italiques. Il se penche en avant et menace de tomber de son piédestal formé par les lettres VE, et ainsi de briser la structure complètement carrée de ces quatre lettres soigneusement disposées. En d'autres termes, tout spirituel que soit son message, *LOVE* signifie aussi que la précarité, la fragilité, la rupture font presqu'inévitablement partie de l'histoire, comme dans *A Mother is a Mother* et *A Father is a Father*.

La simplicité dénudée, presque provocatrice, de *LOVE* défie les définitions. Ou plutôt elle semble les appeler toutes.

Avec *LOVE* (qui est sans doute son entreprise la plus célèbre), Indiana reconnaît que le projet atteint une autre dimension.

"La raison pour laquelle je me suis tant investi dans *LOVE* tient à son profond ancrage dans les particularismes américains, et plus particulièrement dans mon milieu d'origine qui était chrétien. "Dieu est Amour" se trouve inscrit dans chaque église." [24] Le récit traditionnel de la longue et complexe "chaîne" de *LOVE* fait état d'un premier petit *LOVE* réalisé en 1962. Puis, une œuvre plus importante intitulée *Love is God* fut commandée par Larry Aldrich pour son nouveau Aldrich Museum of Contemporary Art, à Ridgefield, dans le Connecticut.

Each work in Indiana's phenomenal output is thus constructed a little like a dream, built in with layers of different symbols, and significations, intricately intertwined with each other, and sometimes annulling each other. Not only is each object built of various layers that are interdependent on each other, but, furthermore, Indiana's objects form a web of themes, and images that are chained with each other through time-it is noteworthy that an actual "chain" has become a physical component in one of the artist's works suggestively entitled : *Icarus*.

LOVE constitutes a principal example of Indiana's system : built according to his usual cruciform axis, cut into two monosyllabic units, the word seems "reduced" to its mere letters, to the gigantic, three-dimensional forms of its stacked letters. In its graspable, materialistic, "commodified" volumetric, and threatening presence, the sculpture : *LOVE*, also, undeniably, and inescapably evokes the artist's own warning : "Know that the Love I am talking about is spiritual." [23] At the same time, the O-this has not often been mentioned-is an italicized O : it is tilting away, threatening to fall off the lower rank of letters VE, and break the complete square structure of these four neatly composed letters. In other words, spiritual as its message may be, *LOVE* also indicates that precarity, fragility, break up are almost inevitably part of the story-just as in *A Mother is a Mother* and *A Father is a Father*.

In its stark, and almost provocative simplicity, *LOVE* defies definitions-rather, it seems to invite them all.

Here, with *LOVE* (probably his singlemost famous project), Indiana admits that the project touches upon another dimension :

"The reason I became so involved in *LOVE* is that it is so much a part of the peculiar American environment, particularly in my own background, which was Christian Science. God Is Love is spelled out in every church." [2] The account traditionally told of the long and complex "chain" [25] of *LOVE* is that a small *LOVE* was executed first in 1962. More importantly, then came a work, *Love Is God*, commissioned by Larry Aldrich for the new Aldrich Museum of Contemporary art, in Ridgefield, Connecticut.

This particular painting, of critical importance in the overall development of Indiana's career, calls for a couple of observations. First, the artist himself namely refers to his early childhood when he went to church on Sundays and

Ce tableau, dont l'importance est fondamentale pour comprendre le développement général de la carrière d'Indiana, appelle quelques remarques. Tout d'abord, c'est l'artiste lui-même qui fait référence à sa petite enfance, quand il allait à l'église le dimanche, où il se trouvait exposé à cette maxime : "Dieu est Amour". Ce n'est cependant pas là ce qu'Indiana nous a dit, ou plus précisément nous a peint, quand son œuvre fut dévoilée pour la première fois à l'Aldrich Museum for Contemporary Art en 1964. La référence à la foi chrétienne est patente. Toutefois, Indiana accomplit un retournement spectaculaire en renversant le message chrétien. Au lieu de peindre "Dieu est Amour", où Dieu serait le sujet prépondérant de la phrase et "l'amour" son attribut, Indiana inscrivit en lettres discrètes et parfaitement anodines la phrase suivante, "LOVE IS GOD" (L'Amour est Dieu). La signification est différente puisque le sujet est désormais l'Amour et non plus Dieu. *VE* domine de ses quatre lettres inscrites au pochoir, et est ainsi placé au-dessus de Dieu, qui est à présent devenu attribut de l'Amour. Le glissement de sens est si subtil qu'on pourrait à bon droit soutenir que l'auteur du tableau n'a pas voulu trop mettre l'accent sur cette modification. Néanmoins, "Dieu est Amour" ne veut pas dire exactement la même chose que " L'Amour est Dieu ". Nous nous trouvons à nouveau en présence d'un jeu de mots. Tout comme *Yield Brother*, *Love is God* dérive d'une affirmation à prétention universelle, "Dieu est Amour" étant un précepte que tous les chrétiens devraient appliquer, transformée en un slogan ("L'Amour est Dieu") qui pourrait trouver grâce aux yeux des manifestants armés de banderoles nous disant: "Faites l'amour, pas la guerre." Ici aussi, une structure triple comme dans *Yield Brother* dicte l'organisation de l'œuvre. Un précepte universellement lisible se fond à un slogan aux connotations politiques, ces deux éléments participant en outre d'un réseau de souvenirs personnels, l'artiste enfant se rendant à l'église, et surtout, son amitié avec l'évêque James Pike qu'il rencontra en travaillant à St John the Divine. [29] La deuxième remarque que l'on peut faire est que la structure cruciforme, très orthogonale qui apparaissait déjà dans *Yield Brother*, domine très clairement une grande part de l'œuvre d'Indiana. Ici, le carré que forme le tableau repose sur l'un de ses coins, tel un carré en forme de diamant, divisé en deux parties égales par une ligne verticale qui sépare la toile en une partie sombre et un spectre de couleurs elles-mêmes séparées par un quart de ligne horizontale, créant ainsi un effet de croix avec l'axe vertical dominant. Il est impossible ici de ne pas penser à l'une des toutes premières œuvres d'Indiana, *Stavrosis (Crucifixion)*, qui date de 1958, à l'époque où il travaillait à Saint John the Divine.

where he would be exposed to this pithy affirmation : "God is love." Now, of course, this is not what Indiana told us-or, more accurately, painted for us-as his work was first unveiled at the Aldrich Museum of Contemporary, in 1964. The reference to the Christian creed is patent. Indiana, however, operated quite a twist by turning this Christian dictum on its head. Instead of "God is Love"-with God being the preeminent Subject of the sentence and "love" being His attribute-Indiana painted, in discrete, and perfectly anodine letters in appearance, the following sentence: "LOVE IS GOD." The meaning is different: the subject now is : Love (and not God). *VE*, with its four letters, dominates, and, through these stenciled letters, is seen above God-who has now turned into an attribute of Love. The shift is ever so subtle that one could legitimately argue that the author of the painting did not want to place too much emphasis on this twist. Nevertheless, "God is love" doesn't mean exactly the same thing as "Love is God." One finds oneself here again in the presence of a pun, or a twist of words. Just like *Yield Brother*, *Love is God* stems from a statement that carries a universal claim- "God is Love" is a precept that all Christians should abide- and it is turned into a slogan ("Love is God") which would not be offensive to those who went down in the streets with banners telling us to "Make love, not war." Here again the same threefold structure as in *Yield Brother* dictates the organization of the work : a universally readable precept conflates with a politically connotated slogan, and both are immersed in a nexus of private reminiscences - (the artist going to church as a child, but more importantly, his friendship with Bishop James Pike, whom he met when working at St. John the Divine). [26] The second observation is that the cruciform, highly orthogonal, structure already visible in *Yield Brother*, for instance, is clearly dominant in a large number of Indiana's work-with the square format of this painting standing on one of its angles, thus forming a diamond - shaped square, which is divided into two equal parts through a vertical that splits the canvas between a dark part, and a spectrum of colors, themselves separated by a quarter horizontal lines, which thus forms a cross with the dominating vertical. It is impossible, at this point, not to think about one of Indiana's earliest works : *Stavrosis (Crucifixion)*, of 1958, when he was working at Saint-John the Divine.

The model of a chain of images applies well to the explanation of dreams in general. As the "dream" (with its innumerable psycho-analytical, but also

LOVE, Central Park, 1972

Le modèle de la chaîne d'images fonctionne bien quand il s'agit d'expliquer les rêves en général. Comme le "rêve" (avec ses innombrables connotations psychanalytiques, mais aussi anthropologiques, sociales, économiques, et tout simplement visuelles) constitue l'un des thèmes centraux de l'imagerie liée aux signes chez Indiana, on pourrait dire que son art est structuré comme une chaîne de chaînes. Il est à ce propos fascinant de constater le jeu permanent qui s'est opéré, de ses débuts jusqu'à aujourd'hui, entre les différents thèmes récurrents qui se font écho d'une configuration à l'autre. Ils évoquent certes des valeurs ou des qualités morales différentes: le cynisme / l'espoir, la sincérité / la manière détournée, la fraternité / les préjugés, l'unicité / la prolifération, l'humanité / la production mécanique, l'héroïsme/le pathétique, les rêve s/ la réalité et les cauchemars. Néanmoins, tous ces thèmes, avec leurs combinaisons infinies, ont toujours pour centre la croix portée par l'humanité actuelle, confrontée comme elle l'est à une pléthore d'horizons conflictuels. Enfin, même s'il repose nécessairement sur un regard et un esprit humains pour tenter d'en résoudre les énigmes, l'art de Robert Indiana continue à evoquer l'amour et l'espoir.

anthropological, social, economical, and plainly visual connotations) constitutes one of Indiana's central themes in his sign-related "imagery", one could say that his art is structured like a chain of chains. Indeed, what is fascinating is that, from the beginning of his career to the present, an interplay of different themes that are recurrently echoing each other in different configurations. They do evoke significantly different values, or moral qualities : cynicism vs. hope, sincerity vs. obliqueness, brotherhood vs. bigotry, uniqueness vs. proliferation, humanity vs. mechanical production, heroism vs. pathos, dreams vs. reality / nightmares. Nevertheless, ultimately, all these themes, in their endless possible combinations, always center around the crux of today's humanity with its plethora of conflictual horizons, and, while necessarily relying upon a human gaze and mind to engage in its conundra, Indiana's art continues to conjure up expressions of love and hope.

Traduction Anne-Sophie André

J.P, Curator of European and Contemporary Art
Yale University Art Gallery

1. - G.R. Swenson, "What is Pop Art? Part I", *Art News,* November 1963, pp. 24-27. Cette série fascinante d'entretiens avec des artistes Pop au début des années 1960 vient d'être réimprimée dans *Pop Art: A Critical History*, Steven Henry Madoff, ed., (Berkeley, Los Angeles, London, University of California Press, 1997), pp. 103-111.

2. - Ibid, p. 107

3. - Les réponses d'Indiana ont été faites au Museum of Modern Art de New York, peu après l'acquisition par le musée de *The American Dream* en 1961. Ces remarques sont souvent citées, en particulier par Sidney Tillim, "Month in Review: New York Exhibitions" *Arts Magazine*, (février 1962), pp. 34-37 et par John W. McCoubrey dans *Robert Indiana* (catalogue d'une exposition organisée par l'Institut d'Art Contemporain de l'Université de Pennsylvanie, Philadelphie, 1968), p. 9, (c'est moi qui souligne).

4. - Roy Lichtenstein, cité par David Sylvester, *About Modern Art, Critical Essays 1948-1997*, (New York: Henry Holt and Co, 1997), p. 220

5. - Ibid: 221

1. - G.R. Swenson, "What is Pop Art? Part i", *Art News,* (November 1963); 24-27. This fascinating series of interviews with Pop artists in the early 1960s was recently reprinted in *Pop Art A Critical History*, Steven Henry Madoff, ed., (Berkeley, Los Angeles, London: University of California Press, 1997)=103-111.

2. - Ibid: 107

3. - Indiana's replies to questions put by the Museum of Modern Art in New York, shortly after the museum acquired *The American Dream*, in 1961. These statements were frequently quoted, namely by Sidney Tillim, "Month in Review: New York Exhibitions," *Arts Magazine*, (February 1962), 34-37 and by John W. McCoubrey in *Robert Indiana* (the catalogue of an exhibition organized by the Institute of Contemporary Art of the University of Pennsylvania, Philadelphia, 1968), 9 (my emphasis).

4. - Roy Lichtenstein, quoted by David Sylvester, *About Modern Art, Critical Essays 1948-1997*. (New York: Henry Holt and Co., 1997): 220.

5. - Ibid: 221

6. - Cf. Mc Coubrey, op. cit., p. 9.

7. - Robert Indiana s'exprimait lors d'un entretien téléphonique récent avec l'auteur.

9. - Déclaration de l'artiste : Mc Coubrey, op. cit., p. 20.

10. - Ibid, p. 14.

11 .- Robert Indiana s'exprimait lors d'un entretien téléphonique récent avec l'auteur.

12. - *Homage to Hartley*, qui est une oeuvre plus récente et qu'Indiana considère comme "l'une de [ses] meilleures", a sans aucun doute beaucoup été influencée par les thèmes mis en oeuvre dans *The Demuth American Dream # 5.*

13. - Cité par Weinhardt, op. cit., p. 107.

14. - Déclaration d'Indiana citée par Mc Coubrey, op. cit., p. 27.

15. - Robert Indiana s'exprimait lors d'un entretien téléphonique récent avec l'auteur.

16. - Déclaration d'Indiana citée par Mc Coubrey, op. cit., p. 36.

17. - Par téléphone, Indiana m'a expliqué qu'il n'avait pas utilisé moins de 18 nuances de gris afin d'exécuter ce tableau très richement saturé. Il lui fallut environ quatre ans pour l'achever.

18. - Déclaration d'Indiana citée par Mc Coubrey, op. cit., p. 36.

19. - Ibid.

20. - Donal Goodall, "Introduction", *Robert Indiana,* (University Art Museum, University of Texas at Austin, Chrysler Museum, Norfolk; Indianapolis Museum of Art, Indianapolis; Neuberger Museum, State University of New York, Purchase; The Art Center, South Bend, Indiana, 1977-78), p. 26.

21. - Ibid., p. 8.

22.- Ibid., p. 26.

23. - Ibid., p. 12.

24. - Vivien Raynor,"The Man Who Invented Love", *Art News,* n° 2, February 1973, p. 60.

25. - Le mot est employé dans une lettre de Robert Indiana à Larly Aldrich, 11 février 1973, (Archives of the Aldrich Museum of Contemporaly Art, Ridgefield, Connecticut) ; Cf Carl J. Weinhardt, *Robert Indiana,* (New York, Abrams, 1990), p. 154.

26. - Monseigneur Pike est mort en Israël. AHAVA (la traduction de LOVE en hébreu) fut réalisé en souvenir de cet ami de Robert Indiana qui avait publié de nombreux écrits sur le thème de l'amour.

6. - See Mc Coubrey, op. cit.: 9

7. - Robert Indiana in a recent telephone conversation with the author.

9. - The artist's statement: ibid.: 20

10. - Ibid: 14

11. - Robert Indiana in a recent telephone conversation with the author.

12. - The more recent *Homage to Hartley*, which Indiana refers to as "one of my best works", certainly had a lot to do with the themes enacted in *The Demuth American Dream #5*

13. - Quoted by Weinhardt, op. cit.: 107

14. - Statement by Robert Indiana, in Mc Coubrey, op. cit.: 27

15. - Robert Indiana, in a recent telephone conversation with the author

16. - Statement by Robert Indiana, in Mc Coubrey, op. cit.:36

17. - Indiana, on the telephone, explained that he used no less than 18 different shades of grays, in order to execute this very richly, saturated painting. It took him about four years before he could complete it.

18. - Statement by Robert Indiana, in Mc Coubrey, op. cit.: 36

19. - Ibid.

20. - Donal Goodall, "Introduction", *Robert Indiana*, (University Art Museum, University of Texas at Austin; Chrysler Museum, Norfolk; Indianapolis Museum of Art, Indianapolis; Neuberger Museum, State University of New York, Purchase; The Art Center, South Bend, Indiana, 1977-78): 26

21. - Ibid.: 8.

22. - Ibid.: 26.

23. - Ibid.: 12.

24. - Vivien Raynor, "The Man Who Invented Love," *Art News*, (no. 2, February 1973): 60.

25. - The term is used in a letter from Robert Indiana to Larry Aldrich, 11 February 1973, (Archives of the Aldrich Museum of Contemporary Art, Ridgefield, Connecticut) ; see Carl J. Weinhardt, *Robert Indiana*, (New York, Abrams, 1990), 154.

26. - Bishop Pike met his death in Israel. AHAVA (the Hebrew translation of LOVE) was executed in memory of the artist's friend, who had written extensively on the theme of love.

Légende p 32 : Les résidents de Coenties Slip : Delphine Seyrig et le petit Duncan, Indiana, Ellsworth Kelly, Jack Yougerman et Agnes Martin, 1959
The denizens of Coenties Slip : Delphine Seyrig and baby Duncan, Indiana, Ellsworth Kelly, Jack Youngerman and Agnes Martin, 1959. Photo Hans Namuth

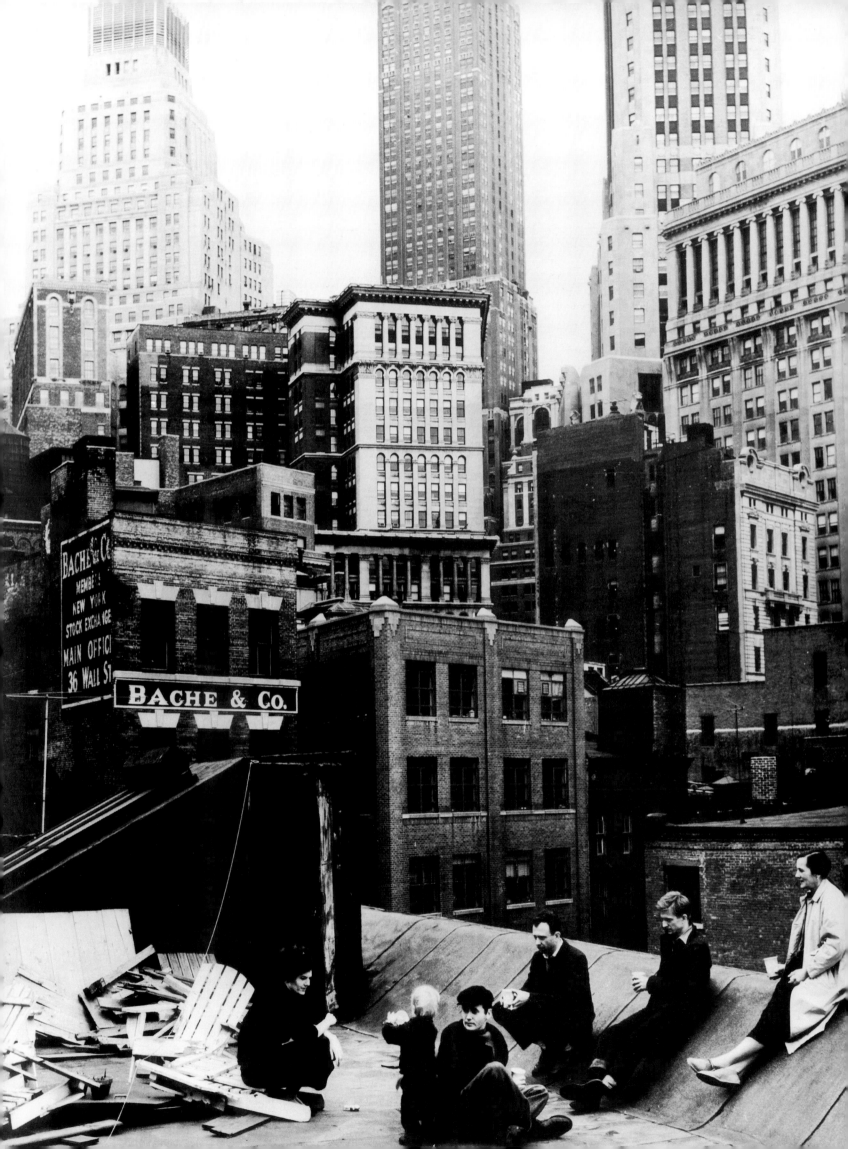

Pour un voyage immobile : Robert Indiana, le rêveur de réalités

Towards an Immobile Voyage : Robert Indiana, the Reality-Dreamer

Hélène DEPOTTE

Pour une typologie américaine

Dans les années 50, en pleine vogue de l'art abstrait, le cri s'opposait au silence, la construction raisonnée au geste d'instinct, que l'on soit un expressionniste abstrait américain, un informel ou un tachiste européen. Le geste pictural était une révolte individuelle, un refus du monde extérieur, une expression de doute, d'angoisse, une des nombreuses séquelles de la Seconde Guerre Mondiale. Indéfiniment plastique et malléable, la matière n'est alors rien d'autre que ses métamorphoses infinies. Une matière sans forme, sans armature, sans contrainte, neutre, brute, vierge, riche de tous les possibles qui ne fait que les esquisser.

En 1960, on assiste à un réel bouleversement. Les artistes entendent intégrer à leur travail la réalité du monde contemporain. Cette réalité, c'est l'objet en série, la publicité, les mass médias, les grandes villes et la société de consommation, un constat commun qui s'inscrira dans des perspectives artistiques particulières (Pop Art, Nouveau Réalisme).

C'est essentiellement par le truchement de l'objet que s'effectuera la métamorphose. Le réel devient le support et le matériau de l'œuvre. Désormais, la rue et les grands magasins sont, à la fois, les principaux pourvoyeurs de matière, et, des réservoirs thématiques.

La rupture n'est pas véritablement brutale. Les années 1958 à 1960, à New York, sont exceptionnellement riches en ferments de toutes sortes. Même si l'Expressionnisme Abstrait demeure la "ligne officielle", une série de "déviations" voient le jour. L'Expressionnisme Abstrait se rapproche de la

Towards an American Typology

In the 1950s, in the midst of the vogue for abstract art, a cry resounded in the silence, calling for reasoned construction as against the instinctual gesture, whether American Abstract Expressionism, art informel, or European Tachisme. The painterly gesture had been an individual revolt, a refusal of the outside world, and an expression of doubt and angst - one of the many repercussions of the Second World War. Boundlessly plastic and malleable, matter - formless, free of armature or constraint, neutral, virginal, raw and rich with possibilities it could only begin to delineate - was nothing more than its infinite metamorphosis.

In 1960, we witnessed a true upheaval. Artists set out to integrate the reality of contemporary life into their work. The reality in question was the reproduced object, advertising, the mass media, big cities and consumer society -a constant that was be worked from various artistic perspectives, ranging from Pop Art to New Realism.

The metamorphosis was essentially accomplished through the manipulation of the object ; the real became both the basis and the material of the work. From then on, the streets and department stores become the main suppliers of material, as well a great reservoir of ideas.

The break was not really a brutal one, for the years between 1958 and 1960 were rich in all sorts of ferment. Even though Abstract Expressionism remained the "official line," there had been a series of "deviations" from it. Abstract Expressionism came closer to the

figuration du quotidien à travers certaines œuvres de Larry Rivers ou de Jasper Johns. Cette figuration utilise volontiers des ajouts extra-picturaux que constituent les assemblages (*Combine-paintings* de Robert Rauschenberg). L'assemblage se situe au cœur de cette zone intermédiaire entre peinture et sculpture, dans un espace qui est encore celui du plan, mais, qui, déjà, déborde et envahit l'espace. L'espace peint était jusque là un espace homogène, la fluidité de l'huile nivelant et harmonisant un monde pictural clos et autonome.

L'intrusion dans cet univers lisse de corps étrangers en relief, relève d'une démarche iconoclaste. On passe de l'univers de la pure illusion, angélique et désincarnée, à un monde où la matière se décline en termes de chairs, d'ossatures, de textures réelles. Chaque matériau fonctionne comme un support et un receleur de mémoire. L'artiste est celui qui déchiffre la logique propre à chaque matériau, démonte ses rouages et déploie le plein éventail de ses possibilités. L'objet acquiert doucement son autonomie expressive (boîtes de Cornell), les références à Marcel Duchamp et Kurt Schwitters sont actualisées ("machinisme" de Duchamp dans les œuvres de Tinguely, utilisation des Comics dans *Für Kätt*e de Schwitters comme une voie ouverte pour le travail de Roy Lichtenstein ou d'Andy Warhol). On glisse doucement vers un "humanisme technologique", dénominateur commun de nombreuses démarches du Pop Art.

Même si une part importante du travail de Robert Indiana s'intègre au Pop Art américain, il en est fondamentalement isolé parce que "non objectif". Son œuvre présente différents registres iconographiques pop : couleurs criardes, éléments urbains, juke-boxes, flippers... purisme formel, facture froide et lisse... mais la différence est "littéraire". Elle se situe quelque part dans le mariage de la poésie et de la géométrie.

Quand le Pop Art parle d'imageries populaires... Quand Warhol produit des images en série : boîtes de soupe Campbell, Marilyn Monroe... Quand Wesselmann magnifie des fragments d'environnement quotidien : Still Life, Bathroom... Quand Lichtenstein isole des stéréotypes comportementaux : Comics... Quand Rosenquist décline les stars consommables : Big Bo, J.F. Kennedy... Quand les objets d'Oldenburg envahissent l'espace... Robert Indiana offre des messages à propos de l'Amérique, il se proclame "peintre américain de signes". Robert Indiana reste romantique. Il crée une héraldique américaine. Il procède par une stricte géométrie de cercles, de polygones et de lettres, combinée aux couleurs éclatantes appliquées méticuleusement.

depiction of daily life in certain works by Larry Rivers or Jasper Johns. This depiction started to employ certain extra-painterly addenda like assemblages, as in Robert Rauschenberg's *Combine-paintings*. The assemblage was right in the middle of that intermediate zone between painting and sculpture which, although still situated on a plane, had already begun to overflow and invade the space around it. Until then painterly space had been a homogeneous space, the fluidity of oil paint leveling and harmonizing a closed and pictural world.

The intrusion of foreign bodies in relief into that smooth universe amounted to an iconoclastic move. We moved from the universe of pure illusion, angelic and disembodied, to a world where matter was declined and conjugated in terms of flesh and bone, of real textures. Each bit of material served both as a artistic base and support, as well as a hiding-place, for memory. The artist was someone who could decipher the logic proper to each material, dismantle its workings, and deploy it to the fullest potential of its possibilities. The object slowly achieved expressive autonomy (Cornell's boxes), with references to Marcel Duchamp and Kurt Schwitters being brought up to date (Duchamp's "machinisme" in Jean Tinguely's works, and the use of comics in Schwitter's *Für Kätte* a go-ahead for the work of Roy Lichtenstein and Andy Warhol). We slipped quietly into the "technological humanism" that became a common denominator for so much of Pop Art.

Even if a significant portion of Robert Indiana's work can be considered as belonging to American Pop Art, it remains fundamentally apart because of its "non-objective" character. Although he works in many of the same iconographic registers as Pop Art - bright colors, urban elements, juke-boxes, and pinball machines - with the same formal purism and cool, smooth facture, his "literariness," situated somewhere amidst the marriage of poetry and geometry, makes it different.

Where Pop Art spoke in popular images, Andy Warhol produced serial images of Campbell's soup cans and Marilyn Monroe, Tom Wesselmann blew up fragments of the everyday environment in his still-lifes, Lichtenstein isolated behavioral stereotypes in comic-strip panels, James Rosenquist catalogued consumable stars like Big Bo and John F. Kennedy, Claes Oldenburg invaded our space, Robert Indiana brought us messages about America. He declared himself "an American painter of signs." Indiana remains a romantic, and he has

Rien ne rappelle la peinture spontanée des années 50. En même temps, rien à voir avec la "réduction" géométrique, abstractive que proposent certains artistes des années 60.

La géométrie de Robert Indiana est le support de son propre langage. C'est une beauté froide et lisse caractérisée par une complexité spatiale, une absence du geste, qui soutient son message. Ses blasons sont le signe d'une introspection, mais aussi, d'un peintre de l'avant-garde américaine.

"Je propose d'être un peintre américain, pas un utilisateur d'Espéranto international, peut-être ne serais-je qu'un yankee" Robert Indiana.

Assemblage, Pop, Op, Néo-dadaïsme, peinture de signes, Nouveau Réalisme, sont autant de termes qui peuvent, à un moment ou à un autre, être associés aux œuvres de Robert Indiana.

Dans son travail, la décision de faire est supplantée par le besoin d'exprimer son "moi", par la construction délibérée d'un labyrinthe subjectif. C'est au fil de ces voies complexes d'une géographie intime, qui de son travail mènent à sa propre vie, à sa propre culture, au passé et au présent qui font son expérience américaine, que nous nous devons de suivre Robert Indiana.

Pour une géographie intime

Les lieux évoqués dans ces lignes sont fondateurs d'une "mythologie" que, sans relâche, les œuvres de Robert Indiana, content, racontent, évoquent et développent...

Coenties Slip

Coenties Slip était constitué de trois longueurs de "blocs" en forme d'entonnoir (Y) qui s'ouvrait sur l'East River, face à Brooklyn et à son pont mythique. Il se fermait sur Jeanette Park, petite part de nature enclavée dans la cité où poussaient des ginkgos et des sycomores.

Coenties Slip, au Sud de Manhattan, faisait partie du premier complexe portuaire de New York. Rasé, au milieu des années 60, pour réaliser une rue qui désenclave le quartier de Wall Street. Coenties Slip évoque le romantisme d'un New York passé.

Déserté le soir et le week-end, avec son air frais, la vue sur l'eau, les arbres de Jeanette Park et les immeubles du XIXème siècle, Coenties Slip était unique, un lieu d'associations significatives avec Charles Demuth, Walt Whitman et Herman Melville :

"Faites à pied le tour de la cité dans l'indolent après-midi d'un saint jour de dimanche : portez vos pas du cap Corlears

created a uniquely American heraldry, proceeding via a strict geometry of circles, polygons and letters combined with brilliant and meticulously applied color.

There is nothing here to remind us of the spontaneous painting of the '50s. But neither does it have anything in common with the abstractional geometric "reduction" of certain '60s artists. Indiana's geometry is a base for his own language, which has a cool and smooth beauty characterized by spatial complexity and an absence of gesture that sustains its message. Its blazons are the sign of introspection - that of an American avant-garde painter.

"I will be an American painter, not a speaker of some international Esperanto. Maybe I'm just a Yankee." Robert Indiana.

Assemblage, Pop, Op, Neo-Dada, sign painting, and New Realism are just some of the terms that have been associated at point or another with Indiana's art.

In that work, the decision to make something is supplanted by the desire to express his inner self through the deliberate construction of a subjective labyrinth. It is by following the thread along the complex pathways of the intimate geography leading from his work to his life, his own cultivation and to the past and present, that we can best comprehend Robert Indiana.

Towards an Intimate Geography

The places mentioned in these lines are the foundation stones of a "mythology" that Indiana's work ceaselessly recounts, recalls, and develops.

Coenties Slip

Coenties Slip was made up of three blocks in a Y-shaped funnel on the East River, looking out to Brooklyn and its mythic bridge. It backed onto Jeanette Park, a sliver of a nature enclave in the city where ginkgos and sycamores grew.

Coenties Slip, part of the original waterfront of New York and razed in the '60s to create an extension of the financial district, recalled the the romance of old New York.

Deserted in the evening and on weekends, with its cool breezes, water view, and the trees of Jeanette Park, Coenties Slip was something unique, a site of significant associations to the New York of Charles Demuth, Walt Whitman, and Herman Melville :

"Circumambulate the city of a dreamy Sabbath afternoon. Go from Corlears Hook to Coenties Slip, and

aux chantiers Coenties, puis de là, par White Hall, remontez vers le nord. Que voyez-vous ? Postés comme autant de sentinelles immobiles sur le pourtour entier de la ville, ce ne sont que milliers et milliers de mortels perdus en songes, les yeux fixés sur l'océan." Hermann Melville, *Moby Dick.*

La photo familière prise par Hans Namuth en 1958, sur le toit du 3-5 Coenties Slip et montrant Robert Indiana, Ellsworth Kelly, Agnes Martin, Jack Youngerman, sa femme, l'actrice Delphine Seyrig et leur petit garçon Duncan, exprime bien cette nostalgie pour un monde qui, aujourd'hui, nous semble tellement distant.

Pour les artistes qui ont vécu et travaillé dans ce quartier, entre 1956 et 1967, Coenties Slip fut un espace à part, physiquement et spirituellement éloigné de l'Expressionnisme Abstrait qui "régnait" sur la 10ème Rue. La pierre, l'eau, le ciel, les lumières des bateaux créèrent un magnétisme naturel spécifique.

De tous les artistes ayant séjourné à Coenties Slip, Robert Indiana fut le plus "marqué" par la réalité physique et historique de son nouvel atelier. Immédiatement inspiré par les ginkgos de Jeanette Park, il commence sa première peinture intitulée *Hard Edge* (châssis découpé), basée sur la double feuille de cet arbre, forme qui réapparaîtra dans *Sweet Mystery* en 1960-61.
Lui même en parle en ces termes :

"Je suis venu à l'extrême pointe de l'île où les bords découpés de la ville se confrontent à l'élément liquide. Là, dans cet environnement d'entrepôts abandonnés depuis l'incendie de 1835, face au port, entre Whitehall et Corlears Hook, j'ai loué un loft au dernier étage, à Coenties Slip. Le loyer était très bas et je n'ai eu qu'à remplacer quelques fenêtres pour qu'il soit habitable. 6 de ces fenêtres offraient une vue sur l'East River, les hauteurs de Brooklyn, les quais abandonnés 5, 6, 7 et 8, les sycomores, les ginkgos de Jeanette Park, et la silhouette lointaine du pont de Brooklyn dont le soleil faisait luire les vieux câbles chaque matin. Toutes les nuits, le phare du Mémorial du Titanic illuminait le ciel du loft, que la lune brille ou non."

Il quitte le n°31 pour le n°25, où il restera jusqu'en 1965. Il sera, en fait, le dernier à vivre à Coenties Slip. Il écrit alors : "La façade du n°25 était entièrement couverte de slogans qui, chaque jour, se confrontaient à mon travail. Mais pas seulement cela, chaque bateau, chaque barge, chaque ferry, chaque train, chaque camion qui passait, près ou sur la rivière, près de Coenties Slip, ont gravé leurs marques et leurs légendes dans mon travail. [...] Les pochoirs commerciaux que j'ai trouvés dans les ateliers déserts - des chiffres, des noms de bateaux, des noms de compagnies du XIXème siècle - sont devenus des matrices, des matériaux pour mon dessin, et, avant tout, pour

from there, by Whitehall, northward. What do you see ? - Posted like distant sentinels all around the town, stand thousands upon thousands of mortal men fixed in ocean reveries." Herman Melville, *Moby Dick.*

The familiar photo taken on the roof of 3 - 5 Coenties Slip showing Indiana, Ellsworth Kelly, Agnes Martin, Jack Youngerman, his wife, the French actress Delphine Seyrig, and their son Duncan, captures a certain nostalgia for a world that now seems so distant.

For the artists who lived and worked in this neighborhood between 1956 and 1967, Coenties Slip was a world apart, physically and spiritually remote from the Abstract Expressionism that reigned on Tenth Street. The stone, water, and sky, along with the lights from the boats, created a natural magnetism specific to the site.

Of all the artists who lived on Coenties Slip, Indiana was the most marked by the physical and historical reality of his new studio. Immediately inspired by the ginkgos of Jeanette Park, he began his first painting, entitled *Hard Edge*, based on the doubled-lobed leaf of that tree, a form that was to reappear in *Sweet Mystery* (1960-61).
He speaks of it in the following terms :

"I moved down to the tip of Manhattan island, where the sharp edges of the sharp edges of the city confront the liquid element. In those surroundings, warehouse abandoned since the fire of 1835, looking out onto the harbor, between Whitehall and Corlears Hook, I rented a top-floor loft on Coenties Slip. The rent was very cheap, and I only had to put in a few windows to make it habitable. Six of the windows had a view onto the East River, Brooklyn Heights, Piers 5, 6, 7, and 8, wich were abandoned, the sycamores and ginkgos of Jeanette Park, and the distant silhouette of the Brooklyn Bridge, the old cables of which glowed in the morning sun. Every night, the lighthouse of the Titanic Memorial lit up the sky from the loft, whether the moon was shining or not".

He then moved out of number 31 and into 25, where he remained until 1965. He was, in fact, the last to leave Coenties Slip. He wrote at the time : "The front of number 25 was covered with words that influenced me in my work every day. Not just that ; every boat, barge, ferry, train, or truck that passed, nearby or on the river next to Coenties Slip, etched its markings into my work... The brass stencils I found in the loft - numbers, names of boats and companies from the nineteenth century - became the matrices and materials for my

L'atelier de Bowery, 1973. The Bowery Studio, 1973. Photo Jody J. Dole

ma peinture […] Comme on détruisait les hangars, les quais, je récupérais des matériaux "marins" pour réaliser mes œuvres. [...] *Moon* et *Duncan's Column* furent assemblés à partir de ces "restes" du voisinage sélectionnés attentivement, en association avec un passé profond. Ces sculptures furent immensément importantes dans mon travail".

Coenties Slip a permis une étrange conjonction historique, moment et lieu où de nombreux artistes américains (Robert Indiana, Louise Nevelson, Robert Rauschenberg, Claes Oldenburg, Jim Dine, Mark di Suvero et bien d'autres) puisent aux mêmes sources des matériaux pour leur travail. Afin de protester contre "l'académisme" de l'Expressionnisme Abstrait, ces artistes vont inclure dans leurs œuvres les matériaux prélevés dans la réalité, connectant art et vie pour ouvrir de nouvelles voies.

Il n'est pas question de considérer les artistes de Coenties Slip comme un groupe. Il s'agit plutôt d'un ensemble d'individualités, d'un club qui permet des discussions sur l'esthétique et les problèmes qu'ils rencontrent en tant qu'artistes. "L'importance de Coenties Slip est de créer un monde à part, conscient de délaisser les apports de De Kooning, Pollock". Ellsworth Kelly. Les artistes ont conscience d'un particularisme, d'une solitude de Coenties Slip.

Au milieu des années 60, la majeure partie des immeubles de Coenties Slip sont promis à la démolition, pour laisser la place à des immeubles de bureaux qui, aujourd'hui ironiquement, sont pratiquement vides. Seul, le n°3-5 demeure, à cause de l'historique "Fraunces Tavern", souvenir de Georges Washington et de la Guerre d'Indépendance, la seule trace d'une espèce de "Bateau-lavoir" new-yorkais.

Les individualités de Coenties Slip sont autant de voix qui nous ont donné à entendre le langage de la nouvelle peinture américaine.

Bowery

L'atelier de Bowery est doté d'une réalité objective. Sur le plan de New York, l'endroit se localise dans le quartier du Lower East Side, à la limite de Soho. L'atelier était situé à l'angle de Bowery et de Spring Street. Au n°2 Spring Street vivait et travaillait Louise Nevelson.

L'atelier de Bowery confirme le besoin de Robert Indiana d'un ancrage dans un contexte familier. Une fois de plus, il s'agit d'un lieu chargé d'histoire.

Dans la première moitié du XIXème siècle, Bowery est le refuge des "débarqués" de fraîche date. Pour eux, on aménage des tavernes, et ainsi, peu à peu, Bowery deviendra le lieu des noctambules, puis un véritable terrain de chasse pour les

work, and especially for my painting... As they were tearing down the ship chandleries, I got lots of maritime materials to make work with. *Moon* and *Duncan's Column* were assembled from carefully selected remains of the neighborhood that had a deep association with the past. These sculptures were extremely important for my work."

Coenties Slip created an strange historic juncture, a time and place where many American artists (Indiana, Louise Nevelson, Robert Rauschenberg, Claes Oldenburg, Jim Dine, Mark di Suvero, along with many others) drew on the same materials for their work. To protest the "academicism" of Abstract Expressionism, these artists opened up new pathways by incorporating materials drawn from real life into their work, connecting art and life.

The artists on Coenties Slip cannot be considered a group. Rather, they were an aggregate of individualities, a club that enabled exchanges about esthetics and the problems they encountered as artists. As Kelly put it, "The important thing about Coenties Slip was that it created a world apart, consciously leaving behind the heritage of De Kooning and Pollock." The artists were well aware of their particularism, and of the solitude of Coenties Slip.

In the mid '60s, Coenties Slip was slated for demolition, to be replace by office buildings that, ironically, today stand mostly empty. Only 3 - 5 remains, because of its proximity to Fraunces Tavern, where George Washington bade farewell to his officers at the end of the American Revolution in 1783. It is the only trace of a New York version of the Parisian Bateau-Lavoir that hosted a chorus of highly individualized voices who sounded the language of a new American painting.

The Bowery

Indiana's studio on the Bowery was endowed with objective reality. It was located in lower Manhattan, on the dividing line between the Lower East Side and present-day Soho. The studio was at 2 Spring Street, on the corner of the Bowery where Louise Nevelson also lived and worked.

This studio further confirmed Indiana's need to he anchored in a familiar context. Once again, it was a place laden with history.

In the early part of the nineteenth century the Bowery was a haven for those just "off the boat". There were plenty of taverns there for them, and it gradually became

mauvais garçons. C'est à ce point que l'on rejoint une autre préoccupation de Robert Indiana : la littérature. Charles Dickens a décrit quelques-uns des spécimens de la "faune" de Bowery dans *American Notes.*

L'atelier lui-même était une fabrique de valises. N'y a-t-il pas, ici encore, une étrange coïncidence ? Le Rêve Américain ne gravite-t-il pas autour de la possibilité de tout recommencer à zéro, à n'importe quel moment ? Il suffit pour cela de savoir faire sa valise. Robert Indiana pose la sienne à Bowery en 1965.

Malgré ces points communs, l'atelier de Bowery est un espace à mettre à part dans la géographie intime de Robert Indiana. C'est à la fois un lieu fondateur, et, étrangement un lieu secret. C'est un lieu cité dans les biographies, mais c'est aussi un lieu dont Robert Indiana parle peu. Bowery semble constituer une enclave à part dans la vie de l'artiste.

Ce sont sans doute les œuvres créées dans cet atelier qui peuvent apporter quelques bribes de réponse. Deux séries essentielles voient le jour à Bowery : *Decade* et ⚡. Mais les réponses que proposent ces deux séries d'œuvres sont quasiment antagonistes.

Decade est une suite introspective, une réflexion sur 10 années de vie écoulées qui sera présentée pour la première fois à la Galerie Denise René à New York.

Selon le vocabulaire plastique qui lui est propre, Robert Indiana décline dans cette série, des dates, des lieux, des personnalités qui ont fait ou font partie de sa vie, de son intimité, qui sont constitutives de son histoire. *Decade* est une suite d'autoportraits. Chaque image est cryptée, conjuguant vie publique et vie privée selon un système combinatoire de signes héraldiques, de couleurs éclatantes et de formes géométriques.

Mais si *Decade* est une suite introspective, son allure formelle ne tend pas vers l'ascèse, le calme et la contemplation. Chaque image de *Decade* résonne de chocs colorés, des heurts des formes géométriques. Chaque image est dynamique parce qu'organisée autour du 1, du cercle et de l'étoile (le 1 introduisant la verticalité, le mouvement ascensionnel ; le cercle, l'infinitude, le centrifuge et le centripète ; l'étoile, le rayonnement, la diffusion lumineuse, l'agressivité latente des pointes annonçant une giration.) Il semble qu'au travers de *Decade*, Robert Indiana tente de s'affirmer comme 1 dans le monde, et ⚡ vient s'opposer à cette démonstration.

Tout d'abord, ⚡ est devenu une image emblématique. Certes attachée à l'œuvre de Robert Indiana, elle s'est éloignée de son créateur pour acquérir une "autonomie" expansive. ⚡ a répondu à un état d'esprit, à une aspiration générale, à une utopie universelle.

a neighborhood for nighthawks, then a hunting ground for hoodlums. Here we again encounter one of Indiana's predilections, literature, in the guise of Charles Dickens' description of a specimen of the local "fauna" in *American Notes.*

The studio itself was a former luggage factory. This is yet another strange coincidence, for doesn't the American Dream revolve around the possibility of starting over, any time ? All you need is the know-how to pack your bag. In 1965, Indiana put his bags down on the Bowery.

But in spite of these common points, the Bowery occupies a place apart in Indiana's intimate geography. It is a founding site, but a strangely secret one. Although it is cited in the biographies, it is a place of which Indiana says little, and seems to remain an enclave apart in the artist's life.

An answer to some of the questions may be found in the works produced there. Two essential bodies of work, *Decade* and ⚡, were created on the Bowery, but the answers these works provide, are virtually antagonistic.

Decade is an introspective suite, a reflection of ten years of life passing, presented for the first time at the Denise René Gallery in New York.

Using the visual vocabulary peculiar to hims Indiana lays out the dates, places, and personalities that are or were part of his life-intimately so-and which go to make up his story. A series of self-portraits, each image. is coded, conjoining public and private life via a combinatorial system of heraldic signs brillant colors, and geometric forms.

Decade is introspective, although its formal appearance does not lean toward accesis, calm or contemplation. Each of its images resounds with the shock of color and crashing geometric forms. Each image is a dynamic one, organized around the figure 1, the circle, and the star. The 1 brings, verticality and ascending movement; the circle, infinitude, along with centifugal and centripetal movement; and the star, radiating, luminous diffusion, the latent aggressivenerss of the points prefiguring gyration. In *Decade*, Indiana seems to be asserting himself as 1 in the world but ⚡ seems to contradict this show of force.

First of all, ⚡ has become an emblematic image. While still linked to Indiana, it has left its creator behind to attain an expansive autonomy of its own. ⚡ reflected a whole state of mind, a general aspiration, and a universal utopia. It is an extroverted series that speaks of Indiana's search for the 2, the Others but also of the

LOVE est une suite extravertie. Elle parle de Robert Indiana à la recherche du 2, de l'autre. Elle parle du rêve de chacun d'en finir avec la solitude. Elle développe un axiome selon lequel 1+1=2=1=Love.

Pour confirmer l'antagonisme, *LOVE* est aussi calme, posé, lisse et doux que *Decade* est dynamique.

Chaque image de la série des *LOVE* est développée selon le carré ou le rectangle, évoquant ainsi la stabilité, la première pierre sur laquelle on peut bâtir.

Et c'est sans doute en cela que l'atelier de Bowery rejoint les lieux d'une géographie intime, en ce qu'il a permis à Robert Indiana de mettre au jour une nouvelle partie de lui-même.

Vinalhaven

C'est en 1969, que Robert Indiana découvre l'île de Vinalhaven, dans la baie de Penobscot, état du Maine. Robert Indiana trouve là sa future maison, Star of Hope, lieu de réunion de la loge des Odd Fellows, cent ans plus tôt. Il s'y installe définitivement en 1978.

Etonnamment, l'île et la maison matérialisent un certain nombre de signes qui hantent l'iconographie de Robert Indiana.

L'industrie principale de Vinalhaven, au cours du XIXème siècle, fut l'extraction d'un granit servant à réaliser l'aigle emblématique de l'Amérique ("Je suis un Américain"), mais aussi les piles du pont de Brooklyn, symbole prépondérant de l'avancée technologique américaine, élément dominant du paysage new-yorkais, du paysage personnel de Robert Indiana à Coenties Slip, figure picturale de sa mythologie américaine.

La maison, Star of Hope, l'étoile, de leitmotiv américain, devient un motif identitaire (en-tête de papier à lettre, cachet sur les livres...) Le symbole de la loge des Odd Fellows sur la façade, trois cercles entrecroisés, illustrant leur devise : "Amitié, Amour, Vérité" est à la fois une reprise du cercle (figure géométrique chère à Indiana), une reprise du *LOVE* emblématique de son œuvre, et, un développement vers la figure de l'anneau marial, signe de destins associés, objet qui, en même temps, relie et isole.

Star of Hope, comme l'étoile polaire, devient le centre de la géographie intime de Robert Indiana. Point d'ancrage d'un nouveau Robinson, elle est le lieu d'une solitude active. Elle est également le dénominateur commun entre Robert Indiana et Marsden Hartley. Marsden Hartley résida, durant l'été 1938, à deux maisons de là. Cette "coïncidence" donnera naissance à la suite des *Hartley's Elegies*, hommage à cet artiste natif du Maine, qui est sans doute le plus viscéralement proche du personnage de Robert Indiana.

dream of each of us to put solitude behind us. It invents a new axiom according to which 1+1=2=1=Love.

As if to confirm the anatagonism between the two bodies of work, *LOVE* is as calm, poised, smooth, and soft as *Decade* is dynamic.

Each image of the *LOVE* series develops along the lines of a square or a circle. thus inducing stability, a cornerstone on which one can build.

It is doubtless this respect that the studio on the Bowery belongs, among the places in Indiana's intimate geography, for it enabled him to bring to light an entirelynew side of himself.

Vinalhaven

It was in 1969 that Robert Indiana discovered Vinalhaven, an island in Penobscot Bay, off the coast of Maine. He found Star of Hope, his future home, a 100-year-old Odd Fellow's' lodge, moving there permanently in 1978.

Surprisingly, the island and the house came to incarnate a number of signs that recur hauntingly throughout Indiana's iconography.

During the nineteenth century, Vinalhaven's principal industrial activity was quarrying the granite used both for the American eagle emblematic of the United States ("I am an American...") and for the foundations of the Brooklyn Bridge, at the time the most striking symbol of American technological advancement. For Indiana it was the dominant element in his personal landscape as seen from Coenties Slip, as well as a leading pictorial figure in his American mythology.

The Star of Hope - the star is also a major American leitmotiv - becomes an identifying mark, used on his letterhead and to mark his books. The symbol of the Odd Fellows on the front of the house, three interlaced circles that illustrate their motto, "Friendship, Love, Truth," reflects a geometric figure dear to Indiana's heart. It is also an echo of *LOVE*, his most emblematic work, and a development towards the wedding ring, the sign of linked destinies, and an object that both joins and separates.

Like the North Star, Star of Hope became the center of Indiana's intimate geography. The haven for a latter-day Robinson Crusoe, it is the locus of an active solitude. It is also the common denominator between Indiana and Marsden Hartley, who, in the summer of 1938, lived two houses away. This coincidence resulted in *Hartley's Elegies*, a suite of paintings that was an homage to that native of Maine, who, without a doubt, was the artist viscerally closest to the person of Robert Indiana.

Une mythologie américaine

"Je suis un peintre américain"

Cette phrase sibylline marque l'entrée du labyrinthe. C'est à travers les œuvres que se joue une partie de cache-cache sans dénouement. Pour entr'apercevoir le personnage, il faut cheminer dans un univers codé, un monde de signes, de renvois, de reflets, un monde crypté.

Si l'on s'attache à cette première piste offerte, la voie s'ouvre sur le paysage américain, sur ces racines qu'Indiana revendique haut et fort. Mais les données ne sont pas purement géographiques. Elles sont culturelles, et d'une culture affective. Les images évoquées sont sentimentales, sensibles ou sensuelles. Elles sont parcellaires, comme ces images d'enfant qui oscillent entre rêve et souvenir, comme un mince ruban de terre ferme entre un monde vécu et un monde projeté.

Robert Indiana conte une Amérique rêvée. Il parle de ce point du globe vers lequel ont convergé les rêves et les espoirs d'une multitude. Les images de Robert Indiana tirent leur sève de ce territoire mythique dont elles sont devenues les emblèmes.

The American Dream

La rêverie est récurrente chez Robert Indiana. Greffé au plus profond de l'imaginaire collectif, le Rêve renvoie à la notion d'identité américaine et à la singularité d'un pays pas tout à fait comme les autres. Le Rêve américain projette une image idéale, celle d'une société modèle offrant à l'individu les moyens de s'épanouir sans entraves. Les Etats-Unis sont tout à la fois une terre de rêve pour des millions d'hommes, le dépositaire d'un rêve et le creuset d'innombrables rêves individuels. Le rêve est un concept d'une étonnante plasticité, riche de multiples interprétations parfois contradictoires. Le rêve est autant synonyme de réalité en gestation que d'illusion.

Les rêves commencent à peupler les toiles de Robert Indiana en 1960, pour devenir une série (le premier en 1960-61, le septième en 1997-98).

The American Dream #1 (1960) est sombre, pas vraiment cauchemardesque, juste un peu obsédant.

On entre dans ce tableau comme dans une partie de flipper. Quatre buzzers envahissent l'espace de leur cacophonie colorée. Ces quatre cercles sont chacun occupés en leur centre par une étoile à cinq branches, étoile de la chance. Ils flashent, tiltent, entraînent nos regards d'une forme vers une couleur, vers une ombre, vers un mot, comme une bille de flipper. Les chiffres défilent, dans cette sarabande, comme un score qui s'affiche. Nos têtes s'emplissent du vacarme de millions de

An American Mythology

"I am an American painter."

This sybilline phrase marks the entrance to the labyrinth. There is a game of hide-and-seek with no dénouement being played throughout Indiana's work. To catch a glimpse of the person, we must make our way through a coded universe, a world of signs, references and reflections - an encrypted world.

If one follows the first clue proffered, the way opens out onto the American landscape, towards those roots that Indiana acknowledges so loud and clear. But these are not merely geographical facts. They are also cultural, but from an emotional culture. The images he evokes are sentimental ones, sensitive or sensual, and exist as parcels, like those images from childhood that oscillate between dream and memory, a thin strip of land between a world lived and a world projected.

Indiana tells of an America dreamt, speaking of a point on the globe towards which the dreams and hopes of a multitude have converged. Indiana's images tap the lifeblood of the mythical territory of which they have become the emblems.

The American Dream

Dreams and dreaming are recurrent with Indiana. Grafted into the depths of the collective imagination, the Dream intimates the very notion of an American identity, along with the singularity of a country not quite like the others. The American Dream projects an ideal image, that of a model society which offers the individual an opportunity to bloom without bound. For millions of people, the United States is the land of their dream, both its keeper and its crucible. The dream is a concept of astonishing plasticity, rich in multiple, sometimes contradictory, interpretations, and is as much a synonym of reality in gestation as an illusion.

Dreams began to appear in Indiana's paintings in 1960 ; they then became a series, the first of which dates from 1960–61, the seventh from 1997–98.

The American Dream #1 (1960) is dark - not really nightmarish, just a little obsessive.

One enters this painting as if it were a game of pinball. The space is invaded by four buzzers in a cacophony of color. The center of each of these four circles is occupied by five-pointed star, the star of luck. They flash and tilt, drawing our attention, like a pinball, from a form to a color, then to a shadow or a word. In

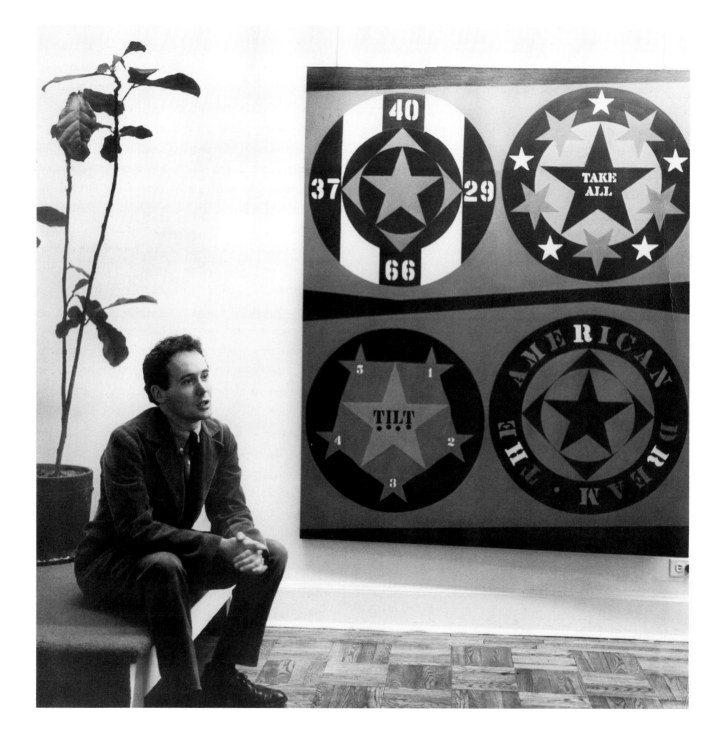

L'artiste devant *The American Dream* à la galerie Anderson, New York, 1961
The Artist with *The American Dream* at the Anderson Gallery, New York, 1961. Photo John Ardoin

flippers dormant au fond des bars qui jalonnent les routes américaines. "TAKE ALL", "TILT", tout gagner ou tout perdre dans une partie de machine à sous, voilà le Rêve américain. Prospérité et bonheur ne dépendent pas uniquement de la valeur intrinsèque de l'individu et de sa volonté de retrousser ses manches. Tout un chacun peut réussir pourvu qu'il tire le bon numéro. Le Rêve existe toujours mais les moyens de le réaliser sont devenus indépendants de l'éthique morale.

Mais les quatre tondos peuvent être aussi le signe d'une autre partie du Rêve : la voiture, cet objet qui ouvre l'espace, cet objet qui libère. Emblématique du Rêve américain, l'automobile, devient, dès les années 20, symbole du rêve réalisé.

L'un des cercles est associé à des chiffres (37, 40, 29, 66) que nous retrouverons dans une mythologie intime de Robert Indiana. Notons pour l'instant qu'ils amènent à des routes (USA 66, route légendaire vers l'Ouest). Les autoroutes américaines sont appelées "freeways", les chemins de la liberté. Le Rêve se nourrit de ces images de distance, de rupture, de saut hors de l'histoire. Le temps de l'Amérique est celui de l'avenir, le temps de l'inachevé, de l'espoir projeté sur ce qui est encore une toile vierge. La recherche du bonheur ne se conçoit qu'en regardant devant soi. Le Rêve américain est tout sauf nostalgique. Le Rêve américain s'articule autour d'une conception extrêmement dynamique de l'existence, et, pourtant, Robert Indiana parle souvent de souvenirs d'enfance, d'un paradis perdu. Robert Indiana parle souvent au passé.

Le Rêve américain va proliférer en une série caustique, cynique. En progressant, les Rêves de Robert Indiana vont perdre l'ironie, les accents du désespoir. *Les Rêves n°2, 3 et 4* introduisent le format "diamant". Cette disposition rappelle encore la signalétique des autoroutes. Les *American Dream* ont l'allure de panneaux routiers dont ils contiennent le vocabulaire basic. Toujours différents, et, pourtant, toujours semblables ...

La criarde diversité des signes tente de masquer la monotonie, la "vulgarité" du fonds commun américain.

Les *American Dream* sont autant de signes de notre paysage, de notre état transitoire, à la recherche d'une maison, sans domicile fixe, errants. Ils signifient un voyage dans lequel amour, plaisir, sexe, danger et mort, sont, comme dans tant de vies, comme sur une autoroute, répétitifs. Il n'y a pas de progrès, de la naissance vers la mort, de l'innocence vers l'expérience.

Avec le *Demuth American Dream # 5*, Robert Indiana entre dans un jeu de références littérales et littéraires, construit une nouvelle portion de labyrinthe.

this sarabande the numbers reel by like a counter. Our heads are filled with the din of countless pinball machines in the back of the bars along the American highway. "TAKE ALL", "TILT" - win or lose everything at a coin-operated game is the American Dream. Wealth and happiness depend not only on the intrinsic worth of the individual and on his willingness to roll up his sleeves. Anyone at all can succeed if he draws the lucky number. The Dream still exists, but the means of attaining it are independent of any morals or ethics.

But these four tondos might also be the signs of another part of the Dream : the four wheels of the American Dream - the car, the objet that masters space and liberates. A true emblem of the Dream, the automobile had by the '20s become a symbol of that Dream fulfilled.

One of the circles is associated with certain numbers (37, 40, 29, 66) we find elsewhere in Indiana's personal mythology. We note that they lead up to the number of the famous Route 66, the legendary road to the West, where highways are often called "freeways" The Dream feeds on these images of distance, a breaking with, and a leap out of, history. The time of America is a time of the future, of hope projected on what is still a bare canvas. The pursuit of happiness can only be conceived by looking straight ahead ; the American Dream is anything but nostalgic. It manifests itself in an extreme dynamism of existence, yet Indiana often speaks of childhood memories, of a paradise lost, and he often speaks in the past.

The American Dream was to proliferate into a caustic and cynical series, and as it progressed, began to lose its irony and the accents of despair. *The American Dream # 2, 3,* and *4* introduced the diamond format, an arrangement that also recalls highway signage. These *Dreams* resemble the road signs whose basic vocabulary they employ. Always different, and yet somehow the same...

Their vivid diversity is an attempt to mask the the monotony and vulgarity of the general American experience.

The *Dreams* are so many signs of our landscape, our transience as we seek a home, homeless wanderers. They signify that voyage where love, pleasure, sex, danger and death are, like so many lives, on the road and repeating. There is no progress from birth to death, from innocence to experience.

"La porte est ouverte... à la géométrie, à la poésie, à l'autobiographie, à la numérologie... dans l'élégance et la simplicité." William Katz.

Le Rêve américain n°5 commente une rencontre avec Charles Henry Demuth, et, plus précisément, avec sa toile : *J'ai vu un chiffre 5 en or* (Metropolitan Museum, New York, 1928).

Charles Henry Demuth (1883-1935) faisait partie du mouvement pictural américain : le Précisionnisme. Fortement marqué par la simplification géométrique du Cubisme et le "machinisme", les "épures d'ingénieur" de Marcel Duchamp et Francis Picabia, il développe l'utilisation d'une technique prismatique qui réduit le motif à deux dimensions par un jeu de plans colorés qui se coupent sans jamais briser la structure du sujet et renvoient à la surface même du tableau.

C'était par une chaude journée d'été à New York, au début du siècle. William Carlos Williams, sur sa route pour visiter l'atelier d'un artiste américain, Marsden Hartley, sur Fifteen Street, entend un grand tintement de cloche et le rugissement d'un camion de pompiers passant au bas de la rue, vers la 9ème avenue. Il tourne l'angle, juste à temps pour voir un 5 doré sur fond rouge. Il est tellement impressionné qu'il prend un morceau de papier dans sa poche et écrit ce poème :

> *A travers la pluie et les lumières*
> *J'ai vu un chiffre 5*
> *en or*
> *sur du rouge*
> *Camion de pompier*
> *faisant route*
> *rapidement*
> *dans un vacarme de cloches*
> *de hurlements de sirènes*
> *de grondements de roues*
> *à travers la cité sombre.*

La peinture de Charles Henry Demuth capture les impressions véhiculées par ces mots. Sa toile est faite de références à un environnement américain. Glissements d'éléments réels vers des formes géométriques, les surfaces de Demuth sont puissantes, réfléchissantes, comme émaillées. Elles incorporent des lettres, des mots, des chiffres, comme autant de séquences de l'événement.

La toile de Demuth date de 1928, année de la naissance de Robert Indiana.
Le Demuth American Dream # 5 date de 1963.
Si l'on soustrait 1928 à 1963, on obtient 35, chiffre suggéré

With *Demuth American Dream #5*, Indiana embarks upon a game of references both literary and literal, and on the construction of a new patch of labyrinth.

"The door is open... to geometry, poetry, autobiography and numerology... in elegance and simplicity" - William Katz.

Dream # 5 is a commentary on an encounter with Charles Henry Demuth, or more precisely with one of his paintings, *I Saw a Figure 5 in Gold* (1928), in the Metropolitan Museum of Art in New York.

Demuth was a member of the Precisionist movement. Strongly marked by the geometrical simplifications of Cubism and "machinism," the "engineer's drawings" of Duchamp and Francis Picabia, he developed the use of a prismatic technique that reduced the thematic elements of a painting to two dimensions through the play of intersecting colored planes that never destroy its structure but constantly return to the surface.

It was a hot summer's day in New York at the beginning of the century. The poet William Carlos Williams was on his way to visit the studio of artist Marsden Hartley on 15th Street, when heard the loud clanging of bells and the roar of a fire-truck down the street, near Ninth Avenue. He turned the corner just in time to see a gold 5 on a red background. He was so struck that that he took a piece of paper from his pocket and wrote a poem :

> *Among the rain*
> *and lights*
> *I saw the figure 5*
> *in gold*
> *on a red*
> *firetruck*
> *moving*
> *tense*
> *unheeded*
> *to gong clangs*
> *siren howls*
> *and wheels rumbling*
> *through the dark city.*

Demuth's painting captures the impressions conveyed by these words, and is composed of references to the American environment. With real elements that glide towards geometricality, Demuth's surfaces are powerfully reflective, almost as if they were enameled.

Robert Indiana, Ellsworth Kelly, Wall Street, 1959. Photo Hans Namuth ▶

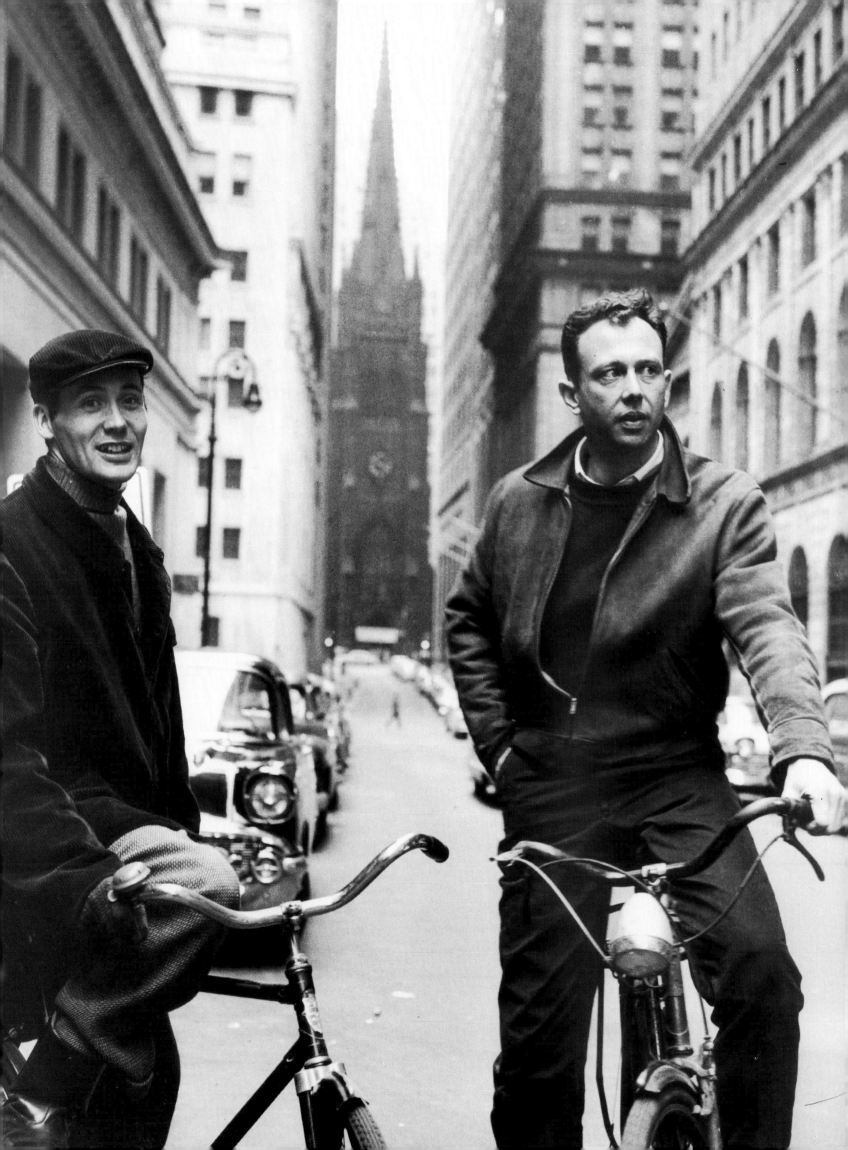

dans la toile par la succession de trois 5, décrivant la soudaine progression du camion de pompiers dans l'expérience du poète.

En 1935, Demuth meurt d'une overdose d'insuline (il souffrait de diabète depuis de longues années) injectée par le docteur Williams, médecin-poète. "Quand le vénérable docteur Williams meurt en 1963, une complète et non préméditée coïncidence numérique était formée pour mon cinquième rêve" Robert Indiana.

Le *Demuth American Dream # 5* est une croix, composition polyptyque inusuelle dans l'histoire de la peinture, évoquant peut-être les Crucifix de Cimabue et de Giotto. La tête, les bras et les jambes sont des échos périphériques qui renforcent le panneau central, plus proche de la toile de Demuth. Le panneau central, le "ventre", donne le titre et conjugue les dates de Demuth, Williams et Indiana.

C'est ici que se joue véritablement la naissance de l'héraldique d'Indiana, combinaison cryptée du général et de l'intime. La peinture de Robert Indiana fonctionne comme autant de messages télégraphiques à propos de l'Amérique.

Puisqu'il s'agit d'évoquer dans ces lignes une mythologie américaine, il nous faut retourner, pour quelques temps encore, sur les lieux de vie de Robert Indiana, afin de saisir d'autres éléments constitutifs de son œuvre. Il nous faut retourner à l'évocation d'une part de sa géographie intime, Coenties Slip, et notamment aux vieux pochoirs commerciaux ramassés dans les lieux vides, qui apportent les premières lettres du travail de Robert Indiana, lettres qu'on retrouvera dans toute sa peinture.

The American Gas Work (1961-62) combine les signes du Rêve américain et de la symbolique personnelle de Robert Indiana. Les rayures, les étoiles, le rouge et le blanc évoquent le drapeau national. Le motif du cercle, sa combinaison en "cadrans" appelle l'idée du machinisme, de cette avancée technologique chère au Rêve américain, insuffle l'idée d'un mouvement possible des roues dentées d'une mécanique. Les cercles et les couleurs fonctionnent dans un effet combinatoire, hypnotique. Mais ce sont les chiffres, l'écriture, qui ramènent à une réalité quasiment hostile.

Pancartes, enseignes, affiches, étiquettes, plaques, bannières de toutes tailles, de toutes matières font partie de notre paysage. Le caractère imprimé est détaché de la main du scripteur, déshumanisé par le jeu des intermédiaires mécaniques. Leur inscription sur des roues, le jaune et le noir du danger annoncent un monde fermé, rigide, ne laissant aucune liberté, où tout se mesure, se calcule et se paie (même le gaz, matière impalpable et invisible).

The Rebecca (1962) confirme encore cette vision cynique du Rêve américain.

The Rebecca, le titre, est positionné en bas de la toile, figé,

They incorporate letters, words, and numbers as if they were sequences of an event.

Demuth's painting is dated 1928, the year of Indiana's birth. *Demuth American Dream # 5* is dated 1963. If we subtract 1928 from 1963, we get 35, a number that is suggested in the painting by the sequence of three 5's that described the swift progression of the fire-truck in the experience of the poet. In 1935 Demuth died of an overdose of insulin (he had been suffering from diabetes for many years) administered by Dr. Williams, physician-poet.

"When the venerable Dr. Williams died in 1963, a complete and un-premeditated numerical coincidence was formed for my fifth dream." Robert Indiana.

Demuth American Dream # 5 is a cross composed as a polyptych, unusual in the history of painting and perhaps evocative of the crucifixes of Cimabue and Giotto. The head, arms, and legs are peripheral echos that emphasize the central panel, which is nearer to the Demuth work. The central panel, the "belly," gives it its title and connects Demuth's, Williams', and Indiana's dates. It is here that that the true birth of Indiana's heraldry takes place, an encrypted amalgam of the general with the intimate.

Indiana's painting functions like a series of telegraph messages about America. Since here we are trying to evoke an entire American mythology, we ought to dwell a little longer on the important places in Indiana's life, in order to better grasp other basic elements in his work. We shall return to the evocation of Coenties Slip, such an important part of his intimate geography, especially to those old stencils he picked up in the loft. They provided the first letters for his œuvre, and those letters recur throughout his painting.

The American Gas Work (1961–62) combines signs from the American Dream with Indiana's personal symbolism. The stars and the stripes, the red and the white, evoke the American flag. The motif of the circle and its tranformation into dials again brings to mind the idea of "machinism," that technological advance so dear to the American Dream, but brings the idea to life with potential movement, that of the toothed gears of a mechanical device. The circles and the colors permute with hypnotic effect, but it is the numbers, the writing, that bring us back to an almost hostile reality.

Signs, billboards, posters, labels, plaques and banners, of any size and or material, are part of our landscape. The printed character is disconnected from the

immobile, comme une sentence. Deux cercles concentriques portent les inscriptions qui font le sens de l'œuvre. Au centre, l'évocation du port de New York. Cette figure est enchâssée dans une étoile à 8 branches. Le cercle, de promesse de mouvement, devient une roue dentée qui égrène le temps dans un cliquetis métallique.

C'est le second cercle qui donne la clef du tableau : "la compagnie américaine d'esclaves"... ici, le Rêve américain se définit par ses limites. Nul n'ignore que la promesse faite à tous d'égalité, de liberté et de recherche du bonheur contenue dans la Déclaration d'Indépendance est incomplète dans la mesure où elle ne s'adresse qu'à une fraction de la population américaine. Les droits ne concernent que les américains de race blanche. Le racisme a même été institutionnalisé dans la Constitution : les Indiens ne peuvent devenir citoyens et les esclaves noirs sont considérés comme l'équivalent de trois cinquième d'un Blanc. Le Rêve américain a été construit sur la destruction d'un peuple et la réduction à l'esclavage d'un autre.

Avec *The Melville Triptych* (1961), on retrouve, comme dans le Demuth American Dream Five, une référence littéraire. "Faites à pied le tour de la cité dans l'indolent après-midi d'un saint jour de dimanche : portez vos pas du cap Corlears aux chantiers Coenties, puis de là, par White Hall, remontez vers le nord. Que voyez-vous ? Postés comme autant de sentinelles immobiles sur le pourtour entier de la ville, ce ne sont que milliers et milliers de mortels perdus en songes, les yeux fixés sur l'océan. Certains sont accotés aux bittes d'amarrage, d'autres se sont assis tout à la pointe des jetées ; certains encore, inclinés sur les bastingages, plongent de tous leurs yeux dans les navires en provenance de la Chine, et les autres ne sont que regard, au plus haut du gréement, comme cherchant à toujours mieux voir, au loin, sur la pleine mer. Ce sont tous des terriens, pourtant, qui chaque jour de semaine sont prisonniers du plâtre des cloisons, rivés à leurs guichets, cloués à leurs sièges, vissés à leurs pupitres. Qu'est-à dire ? Que font-ils tous ici ?"Herman Melville, *Moby Dick*.

L'œuvre est alors comme la cartographie du parcours de Melville. Robert Indiana concrétise la richesse de la vision de cet auteur. La disposition des mots dans l'espace, la typographie employée, la géométrie simple et abstraite jouent avec le sens des phrases de Melville. Notre regard circule au fil des lettres, et, se trouve confronté à la stabilité des signes.

Un signe ouvert et mobile à gauche, un autre vertical et rigide à droite, leur conjonction forme le carrefour de Coenties Slip, le centre d'une géographie personnelle de Robert Indiana.

hand of the scribe and deshumanized through the agency of mediating mechanism. Inscribing them on wheels, in the yellow and black of danger, presages a closed and rigid world that leaves no room for freedom, one where everything is measured, calculated and paid for - even natural gas, that invisible and impalpable matter.

The Rebecca (1962) again confirmed this cynical vision of the American Dream. The title is again found along the lower edge of the painting, fixed, immobile and fateful. Two concentric circles bear the inscriptions that convey the meaning of the work. In the middle of the painting there is an evocation of New York harbor, and this figure is set into an eight-branched star. The circle, a promise of movement, thus becomes a toothed wheel that metalically counts down time.

It is the second circle that holds the key to the painting : the "American Slave Company" Here the American Dream is defined by its limits. No one forgets that the promise made in the Declaration of Independence of life, liberty, and the pursuit of happiness is unfulfilled to the extent that it is extended to only part of the American population. These rights are guaranteed only to Americans of the white race. Racism is even institutionalized in the Constitution ; Indians may not become American citizens, and black slaves are only considered the equivalent of three-fifths of a white. The American Dream was built on the destruction of a people and the reduction to slavery of another.

With *The Melville Triptych* (1961), we find, as in Demuth American Dream 5, yet another literary reference.

"Circumambulate the city of a dreamy Sabbath afternoon. Go from Corlears Hook to Coenties Slip, and from there, by Whitehall, northward. What do you see ? - Posted like distant sentinels all around the town, stand thousands upon thousands of mortal men fixed in ocean reveries. Some leaning against the spiles; some seated upon the pier heads ; some looking over the bulwarks of ships from China. Some high aloft in the rigging, as if striving to get a still better seaward peep. But these are all landsmen; of week days pent up in lath and plaster - tied to counters, nailed to benches, clinched to desks. How then is this? Are the green fields gone ? What do they do here?" Herman Melville, *Moby Dick*.

This work is something like a cartography of Melville's journeys and Indiana is able to make the richness of this author's vision into something concrete. The way the words are laid out in space and his use of typography and simple abstract geometry play on the

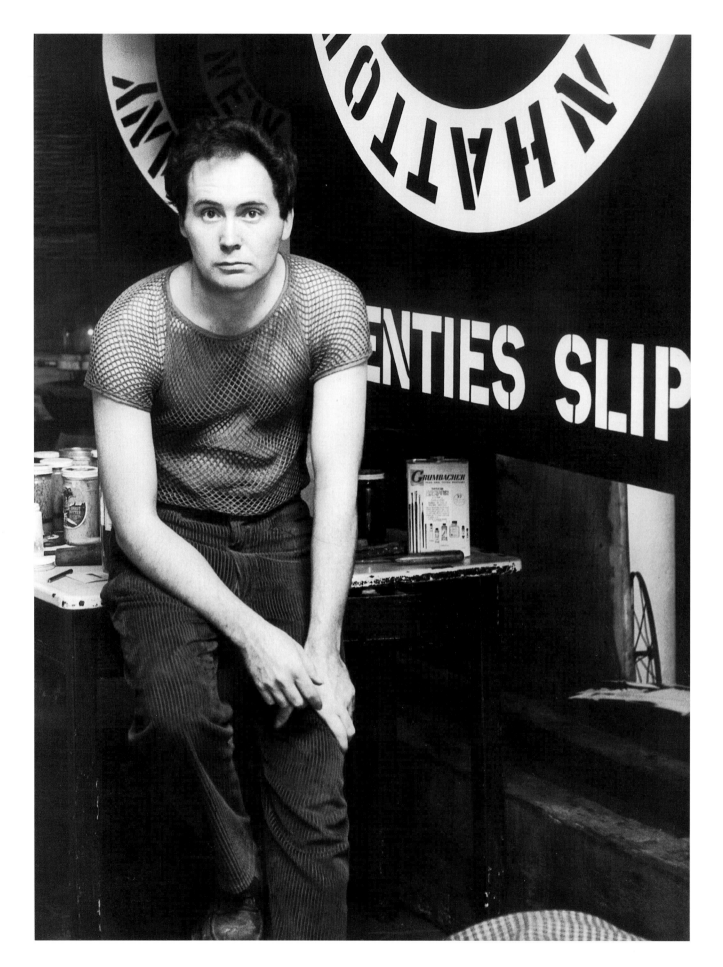

L'artiste dans son atelier de Coenties Slip, mai 1965. The Artist in his Coenties Slip studio, May, 1965. Photo John Ardoin

Une fois encore, l'héraldique d'Indiana mêle le général et le particulier.

L'essentiel est de centrer le propos sur cette part de terre ferme, Manhattan, générique de l'œuvre de Robert Indiana, à l'origine d'une grande part du Rêve américain.

Les œuvres que nous allons envisager maintenant sont à considérer comme des icônes de l'Amérique. Icônes se comprend ici dans un sens quasiment religieux puisque ces images mettent en scène des figures symboles d'une société, des images génériques du Nouveau Monde, d'une Terre Promise.

The Bridge (Brooklyn Bridge) (1964) est l'une d'elle. Nous avons tous dans un coin de notre mémoire la silhouette de ce pont mythique : deux pylônes de granit dominant l'East River, reliant Manhattan et Brooklyn. Achevé en 1883, le pont de Brooklyn était alors le plus grand pont suspendu au monde, et le premier de ce type à avoir été construit en acier. Prouesse technologique, il rejoint en cela le Rêve américain, et sa légende s'amplifie au fil des aléas de sa construction et des risques encourus par ses utilisateurs.

Son concepteur, John Augustus Roebling meurt des conséquences d'un accident "ridicule" (il se fait écraser le pied en prenant des mesures sur le chantier et développe la gangrène). Son fils, poursuivant les travaux, est victime à son tour du pont. Pour édifier les fondations, les ouvriers travaillaient dans des caissons immergés emplis d'air comprimé. Voulant suivre l'avancée des travaux, Washington Augustus Roebling descend dans ces caissons avec les ouvriers, et, comme une vingtaine d'entre eux, il sera terrassé par la "maladie du caisson" due à une déficience dans l'application des paliers de décompression.

La prouesse technique a suscité chez quelques uns le rêve de prouesses plus physiques. Peu ont survécu au saut depuis le tablier du pont dans l'East River (41m). D'autres ont trouvé en ce lieu, le moyen idéal d'en finir avec la vie et le pont de Brooklyn devint ainsi un haut lieu de suicide jusqu'à la construction de l'Empire State Building.

Dans l'œuvre de Robert Indiana se retrouve cette figure complexe, objet d'orgueil "nationaliste", lieu mythique, lieu nostalgique.

Quatre tondos envahissent l'espace d'une toile carrée disposée en diamant. Dans chacun de ces cercles, une pile du pont, silhouette emblématique, qui se voit fragmentée par un réseau de lignes convergeantes rappelant les filins, tenseurs de l'édifice.

La pile induit la notion de stabilité, les filins, dans un phénomène kaléidoscopique, entraînent l'idée de rayonnement,

meanings of Melville's words. Our eyes follow the lines of the letters, only to be confronted with the stability of signs.

The conjunction of an open and mobile sign to the left and another, vertical and rigid, to the right conjure up the intersection at Coenties Slip, the center of Indiana's personal geography. Once again his heraldry merges the general with the particular.

To get to the heart of the matter, we must return to Manhattan, that parcel of terra firma so generative of Indiana's work, as it was of a great part of the American Dream itself.

The works we shall now consider should be considered icons of America. I use the word "icon" in an almost religious sense, since these images represent figures that are the very symbols of a society and generate a New World and the Promised Land itself.

The Bridge (Brooklyn Bridge) (1964) is one of these images. Somewhere in our memories, we all have a silhouette of this mythical bridge, its two granite pylons dominating the East River. Finished in 1883, the Brooklyn Bridge was at the time the longest suspension bridge in the world, and the first of its kind to be built of steel. As a technological feat it was from its beginnings part of the American Dream, and its legend grew with the vicissitudes of its construction and the risks taken its users (a week after its opening 12 pedestrians were killed in a stampede).

John Augustus Roebling, its designer, died as the result of a ridiculous accident (his foot was crushed by a ferry-boat as he was taking measurements at the site and developed an infection). His son Washington Augustus continued the work, and fell victim in turn. In order to pour the foundations, underwater caissons filled with compressed air had to be built. Wishing to follow the progress of the construction, the younger Roebling went down into a caisson with the workers, and, along with twenty others, was crippled with caisson disease (the "bends") through a failure to observe the decompression procedures.

Technological feats lead some people to dream of more physical ones. Few have survived the leap into the East River from the roadway of the bridge, 41 meters or 13 stories above the river. Others have found it the ideal spot to end their lives ; the Brooklyn Bridge was the major venue for suicide attempts until the construction of the Empire State Building fifty years later.

We feel the presence of this complex figure looming over Indiana's work, an object of nationalistic pride, a mythic site, and a focus for nostalgia.

de mouvement. La symbolique générale du pont est établie : c'est un lieu de passage, un point de transition. Cette idée est confortée par le format "diamant" de la composition. Présenté sur sa pointe, le diamant, inaltérable, évoque l'équilibre, point limite entre pérennité et destruction.

En bordure de chacun des cercles, une ligne extraite des poèmes de Hart Crane (1930 : Hart Crane écrit une série de poèmes à propos du pont de Brooklyn) est inscrite, entraînant ainsi nos regards à la surface des images.

C'est par la couleur, un "camaïeu" de gris et bleu, que Robert Indiana complète cette icône nostalgique. Le gris, valeur entre les couleurs, et le bleu, vide immaculé, évoquent un paysage entre cendres et brouillard, aux marges de la réalité, une éternité froide et hautaine. C'est le conteur qui fixe la sentimentalité de l'image mythique.

Avant de quitter le pont de Brooklyn, il est important de rappeler un point qui pourrait sembler anecdotique, mais qui, pour Robert Indiana, a valeur de prémonition. Les piles du pont de Brooklyn sont en granit, celui-ci provient des carrières de Vinalhaven.

La dernière icône américaine est contenue dans une toile intitulée *The Metamorphosis of Norma Jean Mortenson* (1967)

Le Rêve américain se confond souvent, purement et simplement, avec le mythe du succès. Il s'est incarné dans certains personnages, plus grands que nature, dont le parcours hors du commun a acquis une valeur emblématique et fait vivre le Rêve par procuration à l'ensemble de l'Amérique.

La figure de Marilyn Monroe perpétue le mythe de l'individu triomphant, le principe selon lequel le succès est accessible à tout individu.

Mais le Rêve n'a valeur d'exemple que s'il se réalise. Le "happy end" est obligatoire, et pourtant, c'est aussi son destin tragique qui fait de Marilyn un objet de culte.

"Les familles heureuses se ressemblent toutes, les familles malheureuses sont malheureuses chacune à leur façon." Léon Tolstoï.

The Metamorphosis of Norma Jean Mortenson se structure en trois cercles concentriques enchâssés dans un carré présenté sur sa pointe. Promesse de mouvement inscrite dans une forme géométrique symbolisant la pérennité : leitmotiv des compositions de Robert Indiana.

The Metamorphosis évoque l'image, le mythe, à l'état de chrysalide, fragile et vulnérable, exposée aux regards du monde américain. La figure centrale, Marilyn, pathétiquement humaine, est une "variation" sur le thème de la célèbre photographie du calendrier "Golden Dreams". Robert Indiana en trouva, par hasard, un exemplaire dans une boutique de

Four tondos invade the space of the square canvas in the shape of a diamond. In each of the circles a pylon, an emblematic silhouette, is criss-crossed by a network of converging lines that recall the cables that hold the bridge together. The pylon suggests stability ; the cables, in kaleidoscopic fashion, imply radiating and movement. The general symbolism of the bridge is well established: it is a point of passage, the locus of transition. This idea is supported by the diamond format of the composition. Set on its tip, the diamond, immutable, evokes equilibrium, the limiting point between perpetuity and destruction.

Around the edge of each of the circles is inscribed a line of poetry from Hart Crane, who wrote a series of poems about the Brooklyn Bridge in 1930, drawing our attention to the surface of the images.

Indiana rounds off this nostalgic icon with color, a cameo-like layering of shades of blue and gray. Gray, a value in-between colors, and blue, immaculate emptiness, evoke a landscape somewhere between ashes and fog, on the edge of reality, a cool and haughty eternity. It is the storyteller who fixes the sentiment of the mythic image in our memories.

Before leaving the Brooklyn Bridge behind, it is important to recall something that may seem anecdotal, but which for Indiana was something like a premonition : the pylons of the Brooklyn Bridge are made of granite - granite that comes from Vinalhaven.

The final American icon occurs in a painting called *The Metamorphosis of Norma Jean Mortenson* (1967).

The American Dream is often confused with the myth of success pure and simple. It is embodied in certain larger-than-life figures whose uncommon trajectories have taken on an emblematic value, and who allow all America to live the Dream by proxy. Marilyn Monroe perpetuates the myth of the individual triumphant, the principle according to which success is possible for anyone.

But the Dream has exemplary value only if it is fulfilled ; a happy ending is obligatory. Yet it was her tragic end that made her the object of a cult. Or as Tolstoï put it.

"All happy families resemble one another, but each unhappy family is unhappy in its own way."

The Metamorphosis of Norma Jean Mortenson is composed of three concentric circles embedded in a square resting on one of its corners. Here again we have a promise of motion inscribed in a geometric form symbolizing perpetuity, a leitmotiv throughout Indiana's work.

Greenwich Village qui s'appelait "Tunnel of Love". En retournant le calendrier, il s'aperçoit que celui-ci a été imprimé dans l'Etat d'Indiana. Cette coïncidence préside à la mise en œuvre de la toile, mais elle n'est que la première d'une série qui fait de ce tableau l'une des pièces les plus codées de l'univers d'Indiana.

Par un réseau complexe de formes, de couleurs, de lettres et de chiffres, Robert Indiana nous entraîne dans la construction d'une légende.

Le corps de Marilyn est encerclé par deux anneaux concentriques évoquant le cadran téléphonique. La légende entourant son suicide veut qu'elle tenta désespérément de former un numéro sur le cadran de son téléphone avant de mourir. S'opère sur ce cadran la métamorphose : un cercle pour Norma Jean Mortenson, celui qui se situe à l'extérieur, loin du corps, l'identité qui tend à disparaître, un cercle pour Marilyn Monroe, la figure qui tend à émerger. L'espace se contracte autour du destin de la jeune femme.

Selon Robert Indiana, deux chiffres dominent ce destin, le 2 et le 6 figurant sur la toile en un point d'articulation entre les deux cercles.Des lettres de son vrai nom, on extrait, par anagramme, son nom de star. Trois lettres sont soustraites, trois lettres sont ajoutées, soit 6 lettres en tout figurant en gris sur la toile.

Elle est né en 26. Elle est morte en 62.

A 2 ans, une voisine hystérique tente de l'étouffer.

A 6 ans, un des 12 (6x2) membres de sa famille essaie de la kidnapper.

En 52 (26+26), elle avait 26 ans. Son ambition la plus chère se réalise. Elle obtient son premier rôle dramatique qui, dès la première semaine au box-office de Manhattan, rapporte 26 000 dollars.

Elle se donne la mort le 6 Août 62. Août est le huitième mois : 6+2.

Dernière coïncidence, dans *The Misfits*, elle joue aux côtés de Clark Gable et Montgomery Clift. Ce film sera le dernier pour les trois stars.6 se divise par 2 pour faire 3.

L'image de Marilyn est présentée sur une étoile à 5 branches. Après sa métamorphose, elle deviendra une étoile, un Rêve américain. Les branches de l'étoile pointent des lettres sur le cercle-cadran et inscrivent ainsi : "I Moon". Une étoile ne brille que la nuit. Elle est en train de mourir. Ce message "lunaire" fait glisser l'image vers la nostalgie. La phrase de fin des contes de fées : "Et ils vécurent heureux pour toujours." appartient au pays de cocagne de l'enfance. Norma Jean Mortenson en se métamorphosant est sortie de l'enfance.

Restent les trois lettres ajoutées à son vrai nom pour former

The Metamorphosis evokes both the image and the myth in the chrysalid stage, fragile and vulnerable, exposed to the view of the whole (American) world. The central figure of Marilyn, pathetically human, is a variation on the theme of the famous pin-up from the "Golden Dreams" calendar. Indiana found one by chance in a Greenwich Villlage store called "Tunnel of Love". He turned the calendar over and noticed that it had been printed in the state of Indiana. The painting originated under the tutelage of this coincidence, the first of many that make it one of the most deeply encoded works in his universe.

Through a complex concatenation of forms, colors, letters and numbers, Indiana draws us into the construction of a legend.

Marilyn Monroe's body is encircled by two concentric rings that remind us of a telephone dial. The legend around her suicide has it that just before her death, she was desperately trying to dial a number. A metamorphosis is performed on this dial: one circle for Norma Jean Mortenson, the one that is located on the outside, far from the body, for the identity about to disappear; one circle for Marilyn Monroe, for the figure tending towards emergence. Space contracts around the fate of this young woman.

According to Indiana, two numbers dominate her destiny, the 2 and the 6 that appear in the painting at a point around which the two circles move. One can derive her screen name anagrammatically from the letters of her real name. Three letters are taken away and three are added, for a total of six, the number that appears in gray in the painting.

She was born in '26; she died in '62.

At the age of 2, a hysterical neighbor tried to suffocate her.

At the age of 6, one of the 12 (6x2) members of her family tries to kidnap her.

In '52 (26+26) she was 26. Her dearest ambition was about to be realized. She got her first dramatic role in a film that earned $26,000 in its first week at the box office.

She killed herself on August 6 in '62. August is the 8th month (6+2).

In a final coincidence, she played opposite Clark Gable and Montgomery Clift in *The Misfits*. That film was to be the last for all three stars. Divide by 2 to make 3.

Marilyn Monroe's image appears inside a five-pointed star. After her metamorphosis, she became a

Star of Hope, Vinalhaven, Maine, 1988. Photo Theodore Beck

celui de la légende : I L Y. Les initiales d'un "I Love You", message codé du peintre à la star, qui sonne comme un Au Revoir.

Une mythologie personnelle.

La "fonction" principale de la mythologie a toujours été de fournir à l'esprit humain les symboles qui lui permettent d'aller de l'avant et qui l'aident à faire face à ses fantasmes qui le freinent sans cesse.

Il semble qu'aux Etats-Unis, les valeurs aient été inversées : le but n'est pas d'atteindre l'âge mûr, mais de rester jeune. Il ne faut pas devenir adulte en se détachant de sa mère, mais lui rester attaché.

C'est cette déviance que nous allons aborder ici. Robert Indiana évoque les fantômes de son histoire. Il se fabrique une mythologie enracinée dans des événements personnels et particuliers. Les évocations sont parcellaires, cryptées. Elles proposent des images d'enfance dont on ne sait plus très bien si elles ont été réelles ou si elles sont imaginaires. Leur beauté réside dans cette idée, elles sont constitutives du personnage de Robert Indiana.

Quelques artistes ont peint leur mère. Quelques artistes ont peint leur père. Peu d'entre eux sont connus pour avoir "fixé" les deux sur la même toile.

Mother and Father (1963-67), "une mère est une mère - un père est un père" est un seul travail, un diptyque en hommage, une marque de respect envers les deux personnes évidemment cruciales pour la vie et le devenir d'artiste de Robert Indiana. Ces mentions écrites qu'on lit en bas du tableau montrent à quel point ils furent importants pour lui, aussi importants qu'ils furent inexistants pour le monde.

"Mes parents tentèrent de me dissuader de choisir cette impensable activité artistique. Sagement, ils furent immensément anonymes dans leur monde. Ne dépassant jamais les limites". Robert Indiana.

Nés à la fin du XIXème siècle, ils faisaient partie de la "génération perdue", celle de la Grande Dépression. Ils participèrent à la dissolution d'une époque.

Le prénom de la mère de Robert Indiana était Carmen. Quoique "chaleureuse et vibrante", elle n'était pas d'origine latine. Elle portait simplement le prénom qui faisait le titre de l'opéra favori de son père. Celui-ci était vendeur d'assurances. Il sillonnait le Nord de l'Amérique en train et ne rentrait qu'à de longs intervalles. Il passait de nombreuses nuits à l'hôtel après avoir fréquenté les théâtres. Il aimait Bizet.

La mère de Carmen mourut de "mélancolie" parce que son mari était toujours sur les routes. Il prit une autre femme qui fut

star, an American Dream. The branches of the star point to the letters on the circle-dial, spelling out "I Moon." A star only shines at night; she is dying. This "lunar" message moves the image in the direction of nostalgia. The sentence we hear at the end of fairy tales, "And they lived happily ever after," belongs to the Never-neverland of childhood. By metamorphosing herself, Norma Jean Mortenson left that childhood behind.

Finally, there remain the three letters added to her real name to spell out the name she took as a star : I L Y, initals that stand for "I Love You," a message in code from the painter to the star, but one that also sounds like a "good-bye."

A Personal Mythology

The main function of mythology has always been to provide the human mind and spirit with the symbols that will allow it to go forward and help it face the phantoms that constantly hold it back.

It almost seems as if in the United States values have been turned upside down. The goal is no longer to reach a ripe old age, but to remain young. One no longer has to grow up and separate oneself from one's mother; one must remain attached to her.

It is this deviance that shall be examined here. Indiana evokes phantoms from his own history and fabricates a mythology rooted in the personal and private events of his own life. These evocations are parceled out and coded, referring to images from childhood we cannot be sure are real. Whether they are imaginary or not, their beauty lies in the fact that they are what makes up the persona of Robert Indiana.

A few artists have painted their mothers; a few have painted their fathers. Few artists are known to have captured both their parents on canvas.

Mother and Father (1963-67) - "A mother is a mother ; a father is a father" - is one work, a diptych painted as an homage and token of respect for the two people who obviously must have been the most important people in the life of Robert Indiana and who he became. The written caption one sees in the lower part of the painting indicates how important they were to him, as important as they were non-existent to the rest of the world.

"Contrary to the custom of the time, I was encouraged by them toward the unthinkable activity of art. They were immensely anonymous in their world. Never going out of bounds." Robert Indiana.

assassinée. "Les heures les plus noires pour ma mère furent celles du procès, lorsque la défense ne lui permit pas de plaider en faveur de la meurtrière de sa belle-mère, une brune "ravageuse" prénommée Ruby" (couleur de la cape que porte Carmen) Robert Indiana.

"Le prénom de mon père était Earl, et il était aussi incolore que le gris que j'ai employé pour le dépeindre. Il était une petite parcelle de l'Amérique, un réel patriote qui voulait sauver la démocratie en 1918, mais n'alla pas plus loin que Louisville dans le Kentucky pour sauver la France". Robert Indiana.

Il voulait une grande maison sur la colline et était prêt à tout pour cela. Il était un Rêveur américain. Les numéros 37, 29, 40 et 66, inscrits dans les *American Dream*, sont autant de routes qui le virent passer dans sa quête.

Il aima trois femmes et fut le premier homme de Carmen. Elle était folle de lui. Il la courtisa. C'était bien avant qu'elle grossisse, bien avant qu'elle vieillisse, bien avant qu'il l'abandonne pour en chercher une autre. Avant qu'il change de femme comme on change de voiture, dans un style yankee, imbécile.

Mother and Father sont une partie du Rêve américain, une partie du rêve de Robert Indiana, une vision bifocale.

Chacun est isolé dans un cercle, isolé dans un rôle, séparés, mais, réunis par la possession de la voiture. La figure du père développe un aspect fusionnel avec la machine par le truchement de la couleur grise. La figure de la mère est une fantaisie "Art Déco". Sa couleur contraste avec la monochromie du père. Le maquillage, la coiffure, la cape théâtrale dévoilant un buste blanc opulent, la projettent dans un rêve exotique jamais réalisé.

Au centre, figure la Ford, comme un trait d'union, mais aussi, comme la prémonition du départ, de la séparation, pour échapper au confinement familial, aux voisins (encerclement des figures), à la petite ville d'Alcatraz où ils résidaient.

Ce tableau est comme une bulle de temps, un entracte, une pause. Mère et père se tiennent immobiles sur une route solitaire, gelée, un jour d'hiver. Derrière eux, une barrière rustique clôt ce paysage ridiculement vide. Ils étaient jeunes. Ils étaient heureux ensemble, totalement inconscients des malheurs à venir.

La mère, dans ses vêtements de fête, est comme une explosion de chaud soleil.

Le père, fier comme un coq, est prêt à rouler jusqu'au pied de l'arc en ciel. Ils ont le charme désuet des personnages d'un album de famille.

Ces deux figures restent côte à côte, comme étrangères,

Born towards the end of the nineteenth century, his parents were part of the Lost Generation and the Great Depression, and they observed the breakdown of an entire epoch.

His mother's first name was Carmen. Although she was "warm and vibrant," she was not of Hispanic origin. Her name came from the title of her father's favorite opera. He was an insurance salesman who criss-crossed North America by train and came home only at long intervals, and often spent the night at a hotel after going to the theater. He loved Bizet. Carmen's mother died of "melancholy" because her husband was always on the road. He then married another woman, who was later murdered.

"My mother's darkest hour came at the trial, when the defense would not permit her to testify in behalf of her stepmother's murderess, a dark-haired ball of fire named Ruby" (Ruby red is the color of the cape Carmen wears).

"My father's first name was Earl, and he was as colorless as the gray I used to portray him. He was a little piece of America, a real patriot who wanted to save democracy in 1918, but to save France never went any further than Louisville, Kentucky" Robert Indiana.

He wanted a house on the hill, and was ready to do anything to get it. The numbers 37, 29, 40, and 66, inscribed in *The American Dream* are the roads he travelled in his quest.

He loved three women, and was the first man in Carmen's life. She was mad about it and he courted her. That was long before she got fat, long before she got old, long before he left her to find someone else. Before he got a new wife the way you get a new car, in that idiotic Yankee fashion. *Mother and Father* are part of the American Dream, a part of Robert Indiana's dream, a bifocal vision.

Each of them is isolated within a circle, and isolated within a role, separate but joined through the ownership of a car. The figure of the father implies a kind of fusion with the car through the interposition of gray paint. The mother is an Art-Deco flight of fancy. The make-up and coiffure, the theatrical cape revealing an ample white bosom, all project her into some exotic but unrealizable dream.

In the center their Ford stands like a hyphen between them, but also as a premonition of parting and separation, a means of escape from the confines of the family, from the neighbors (the encirclement by figures), and from the small town of Alcatraz where they lived.

The painting is like a time capsule, an interlude, or a pause. Mother and father stand immobile on a lonely

seulement reliées par cette voiture, dont la plaque minéralogique porte fièrement le 27, année de la conception de Robert Indiana.

Les deux images sont comme les deux lobes de la feuille du ginkgo, une forme qui était apparue dans la toile *The Sweet Mystery* (1960-61). C'est sans doute dans un détour par l'analyse de cette œuvre que les derniers points de lecture de *Mother and Father* apparaîtront.

The Sweet Mystery (1960-61) est constitué de deux feuilles de ginkgos flottant dans un espace rectangulaire, bordé de bandes diagonales rappelant les signes routiers du danger.

Le titre est écrit au pochoir en dessous des deux feuilles, jaune sur fond noir (les couleurs du danger).

Le motif de la feuille de ginkgo provient des arbres qui poussent non loin de l'atelier de Robert Indiana à Coenties Slip, dans Jeanette Park. Il peut être également associé, dans son apparente abstraction, au travail de son voisin et ami, Ellsworth Kelly.

Le tableau annonce ainsi les formes géométriques de son œuvre à venir, mais aussi des dispositions formelles (symétrie, centre, miroir) qui deviendront récurrentes.

The Sweet Mystery, c'est un an de peinture, de variations, de mutations sur le motif du double lobe de la feuille de ginkgo. C'est une vision binoculaire, une première apparition du thème du 2 (chiffre de Robert Indiana : "il faut être 2 pour aimer").

C'est une réflexion sur le Yin et le Yang, le cycle, le temps : "du vert permanent et lumineux du printemps à la chute dorée des feuilles du ginkgo sur l'asphalte bleue de Jeanette Park". "Le jaune est ma couleur, particulièrement dans ses aspects sombres". Robert Indiana.

Expansif et ardent, le jaune est une couleur mâle, à la limite du noir dans son rapport au soufre.

Le titre, les mots inaugurent ici leur première présence sur une toile. Doux mystère, de la vie et de la mort, d'un ici ou d'un ailleurs, un chant gospel qui brise les ténèbres.

Pour le monde moderne, la mort est vidée de son sens religieux, et pour cela, elle est assimilée au néant. Devant le néant, tout homme est paralysé. Le monde physique existe, mais il existe uniquement dans le temps. L'angoisse est provoquée par la prise de conscience de la précarité, de notre irréalité foncière .

Nous sommes angoissés parce que nous venons de découvrir que nous sommes mourants, en train de mourir, implacablement dévorés par le temps. La mort qui nous rend anxieux n'est que la mort de nos illusions et de notre ignorance.

Le ginkgo dans le climat de New York est incapable de

road, freezing on a cold winter's day. Behind them, a country fence encloses the ridiculously empty landscape. They were young, happy together, and totally unaware of the woes to come. The mother, in her Sunday best, is like an explosion of warm sun. The father, proud as a rooster, is ready to roll to the foot of the rainbow. They have the quaint charm of characters in an old family album, and the two figures stand beside each other as if they were strangers, joined only by this car, which proudly bears license plate number 27, the year of Indiana's conception.

The two images are like the two lobes of the ginkgo leaf, a form that appeared in the painting *The Sweet Mystery* (1960-61). A detour through an analysis of this work will elucidate points necessary for a further reading of *Mother and Father*.

The Sweet Mystery is composed of two ginkgo leaves floating within a rectangular space, with a border of diagonal bands that recall danger signs on a highway.

The title is stenciled below the two leaves, yellow on black, the colors of danger.

The ginkgo-leaf motif originated in the trees growing in Jeanette Park, not far from his studio on Coenties Slip. One can also link it to the work of his friend and neighbor Ellsworth Kelly.

The work thus presages the geometric forms to come in his work, as well as the formal arrangements - symmetry, center, mirroring - that will constantly recur throughout it.

The Sweet Mystery represents a year of painting, variations, and mutations on the theme of the double lobe of the gingko leaf. It is a binocular vision, the first appearance of 2 as an Indiana theme. ("You have to be two to love.") It is a reflection on yin and yang, cycles, and time.

"From the permanent and luminous green of spring to the golden fall of gingko leaves on the blue asphalt of Jeanette Park." "Yellow is my color, especially in its darker aspects." Robert Indiana.

Expansive and ardent, yellow is a male color, at the edge of blackness in its relation to sulfur.

The title and words make their first appearance on canvas. "Sweet mystery," that of life and death, from here or elsewhere, is like a gospel song that cuts through the darkness. For the modern world, death has been stripped of its religious meaning, and is thereby relegated to nothingness. Faced with nothingness, every human becomes paralyzed. The physical world exists, but it

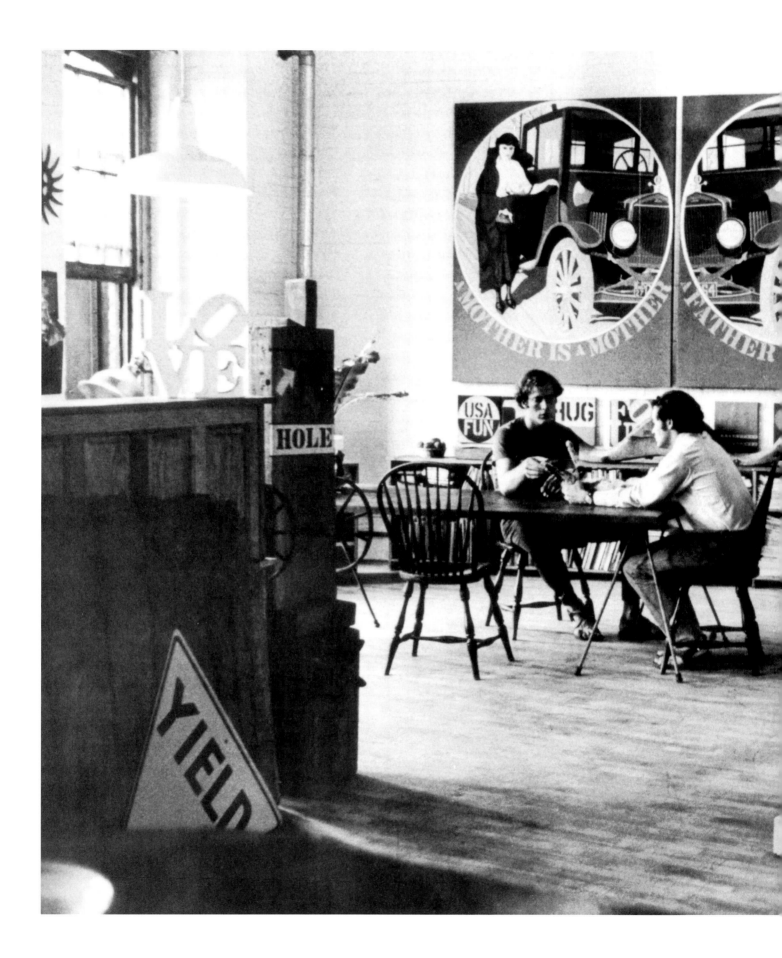

56

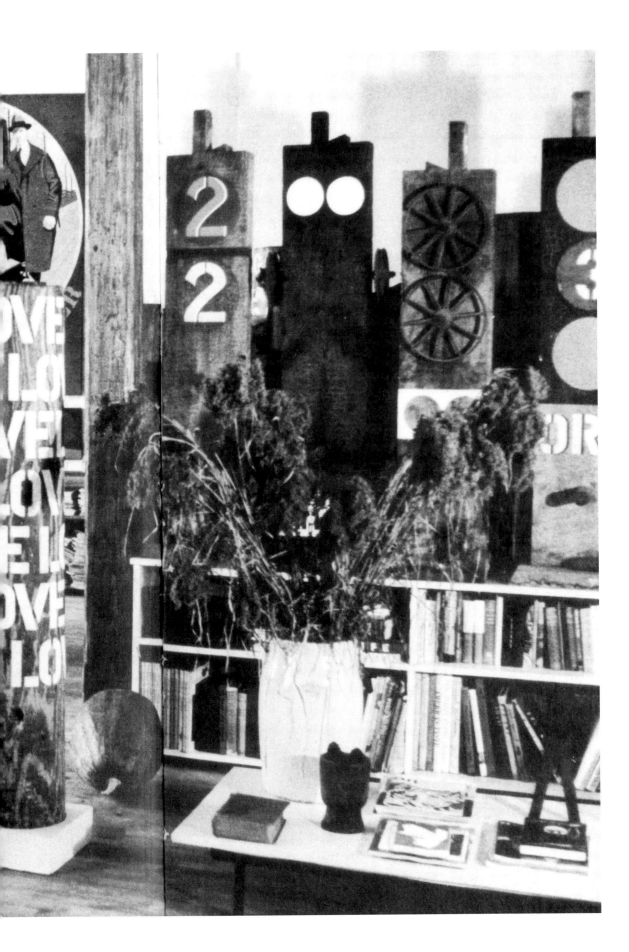

Atelier de Bowery. On the Bowery, New York, 1966. Photo Langton

vivre sa vie sexuelle normale. Le spécimen femelle jette une graine pourrie comme dans un cri d'angoisse. Sweet Mystery, mystère doux-amer. Et si le "doux mystère" trouvait une résonance dans les figures isolées de *Mother and Father*. C'est sans doute dans la présence sous-jacente du thème du 2, donné par le sujet, par la composition, la structuration de la toile que se situe le point de contact.

La calligraphie du 2 évoque un bras qui passe autour du cou et s'y attache, et, c'est sur ce point que se joue le drame des deux personnages. L'un s'accroche et l'autre s'en va.

Les deux cercles de *Mother and Father* ont une force centrifuge. Chaque source d'énergie s'isole, reste indépendante, ne communique pas, ne partage pas.

Cette imagerie "freudienne" parle de l'entre-deux, de ce lieu limite entre deux choix : entre accord et désaccord, amour et haine, entre fidélité et trahison.

Si *Earl*, son père était "insipide", incolore, sa présence ne hante pas moins une autre œuvre importante de Robert Indiana. *USA 666*, le sixième rêve américain, est à la fois une rencontre supplémentaire et une manière d'exorcisme.

USA 666 (1964-66) se présente comme un X, une croix, une intersection, un point vers lequel tout converge, mais aussi, comme un point d'ouverture vers l'extérieur.

Dans sa globalité, l'œuvre présente une parenté formelle évidente avec les panneaux de signalétique routière. Ses couleurs, le jaune et le noir, viennent confirmer cet aspect. *USA 666* semble vouloir se situer en un carrefour dangereux.

Le 6 provient de sources multiples.

Répété trois fois dans le panneau central, le titre, il évoque une numérologie intime.

6 c'est (2+1)+(2+1).

2+1, *Mother and Father* en 1927, année de la conception de Robert Indiana.

2+1, 2 resteront ensemble (Robert Indiana et sa mère), 1 partira (le père).

Ainsi, les trois personnes qui composent la famille de Robert Indiana sont évoquées selon deux modes combinatoires (3x2), une "trinité" dont il ne demeure aujourd'hui qu'un seul acteur, ce que semble annoncer le graphisme du 6, une graine qui germe vers l'extérieur.

Le premier 6, c'est le mois de Juin, mois de naissance de son père, le sixième mois. Il naît d'ailleurs dans une famille de 6 enfants.

Les deux 6 suivants, c'est le 66 de l'année de sa mort, qui correspond également à celle de l'achèvement de la toile.

66 c'est aussi l'évocation de Phillips 66, la compagnie de gasoil pour laquelle son père a travaillé pendant 12 ans (2x6).

exists only in time. Our angst is caused by an awareness of our precariousness and fundamental unreality. We are anguished because we have just discovered we are in the process of dying, implacably devoured by time. But the death that makes us so anxious is but the death of our illusions and of our ignorance.

The ginkgo in New York is unable to live a normal sexual life. The female of the species throws out a rotten seed as if it were a cry of anguish. Sweet mystery, bittersweet. If there is some resonance between this "sweet mystery" and the isolated figures of *Mother and Father*, the relation would no doubt be in the underlying theme of 2 reflected in the subject, composition, and structure of the painting. The calligraphy of the 2 is like an arm that slips around one's neck and holds on, and therein lies the drama enacted between the two characters. One is hanging on ; the other is leaving.

The two circles in *Mother and Father* have a centrifugal force. Each source of energy remains isolated and independent ; there is no communication or sharing. This "Freudian" imagery speaks of the in-between, of this bound between two choices - between accord and disaccord, love and hate, and fidelity and betrayal.

If his father Earl was "insipid" and colorless, his presence nonetheless haunts another work of Indiana's. *USA 666* (1964-66), *The Sixth American Dream*, is at once yet another encounter and a kind of exorcism. The painting appears to be an X, a cross or intersection, a point towards which everything converges, but a point opening out. Overall the work seems to have a formal kinship with highway signs. The yellow and black confirm this view, and *USA 666* appears to be striving to situate itself at some dangerous intersection.

The 6 has multiple origins.

Repeated three times in the central panel and in the title, it hints at an intimate numerology.

6 is (2+1)+(2+1).

2+1 : *Mother and Father* in 1927, the year Indiana was conceived.

2+1 : 2 will stay together (Indiana and his mother), and one will leave (his father).

The three people who make up Indiana's family are thus evoked in two combinatorial modes (3x2), a "trinity" only one of whose members remains, and suggested by the form of the number 6, a seedling germinating upward.

The first 6 is for the month of June, the sixth month,

Le sigle de cette firme transparaît régulièrement dans le travail de Robert Indiana.

66, c'est encore une conjuration. C'est la route 66, route mythique vers l'Ouest que Kerouac et bien d'autres suivront dans un impératif commun : aller vers la liberté. C'est la route qu'emprunte son père pour commencer une nouvelle vie quand il quitte sa famille. Cette évocation de la route 66 se voit renforcée par les cercles, les tondos du tableau, fonctionnant comme autant de roues, par le X du croisement et les couleurs du danger.

"C'est comme le souvenir du panneau "route 66" auprès duquel ma mère s'était installée pour vendre ses repas "cuisinés maison" à 25 cents quand papa avait disparu". Robert Indiana.

Et le 6 nous ramène vers sa forme "tangible". Son graphisme tout en courbe évoque le bercement du rocking-chair, le ventre maternel, un temps harmonieux.

Ce sont alors les quatre mots, rayonnant autour du titre, qui offrent à la croix une symbolique d'accordailles.

EAT - DIE - HUG et ERR sont comme les quatre points cardinaux et viennent 2 à 2 compléter le sens.

EAT - DIE, manger et mourir.

Le père de Robert Indiana mourut en mangeant son petit déjeuner.

Les derniers mots de Carmen, avant de mourir, furent, à l'adresse de son fils : "as-tu mangé ?".

EAT et *DIE* renvoient donc aux deux personnages de Mother and Father les réunissant une dernière fois.

HUG - ERR, prendre dans ses bras et pêcher ou se tromper. Ce sont là deux attitudes entre lesquelles oscillent les individus sur un chemin où alternent erreur et pardon.

Puis l'opposition des mots, ou leur complémentarité, fonctionne de bas en haut.

EAT - HUG, manger et embrasser évoquent le baiser comme un avant-goût de cannibalisme, "dévorer de baisers", une liaison passionnelle.

DIE - ERR, mourir et se tromper. La mort est une erreur commune à chacun. En partant, on trompe ceux qu'on aime. Ou encore, comme un message à l'adresse de son père : partir c'est mourir un peu.

Enfin, une opposition en croix, pour suivre le motif de la composition.

EAT - ERR, comme le péché de gourmandise auquel s'adonne Robert Indiana dans cette évocation d'un dédale intime.

DIE - HUG. La mort prend dans ses bras. Elle ne fauche

and the month Indiana's father was born (into a family of 6 children).

The following two 6s are for '66, the year he died, also the year the painting was finished.

66 also calls to mind Phillips 66, the oil company where Indiana's father worked for 12 years (2x6). The logo of this company appears regularly in Indiana's work.

66 also conjures up Route 66, the mythical road West taken by Jack Kerouac, along with many others, following a common imperative : head for freedom. It is the road Indiana's father took when he abandoned his family to start a new life. This evocation of Route 66 is strengthened by circles, the tondos in the painting, which can also be seen as wheels, by the X of the intersection, and by the colors that warn of danger.

"It's like a memory of the Phillips 66 sign not far from where my mother started serving home-cooked meals for a quarter after Dad disappeared." Robert Indiana.

And the 6 also brings with it another tangible form. Its curvy lines call to mind the swaying of a rocking chair, a maternal womb, and a time of harmony.

Then come four words radiating out from the title that create a criss-crossed symbolism of betrothal.

The words *EAT, DIE, HUG, ERR*, like the four points of the compass, and their pairings help us flesh out the meaning of the work.

EAT - DIE : Indiana's father died while he was eating his breakfast. Carmen's last words, mouthed to her son, were, "Did you have something to eat ? " Thus *EAT* and *DIE* refer to the figure in *Mother and Father*, reuniting them one last time.

HUG - ERR : These are the two positions between which people vacillate when they are on a path where error and forgiveness alternate.

The complementarity of the words continues along the other axis.

EAT - HUG : These words suggest kissing as a precursor of cannibalism, as in a passionate, "I could devour you ! "

DIE - ERR : Death is an error everyone makes. When you go, you betray the one you love. Or, perhaps in a message addressed to his father, leaving is dying a little bit.

Finally there is the symbolism along the diagonals, in keeping with the motif of the X and the cross.

EAT - ERR : These words suggest the sin of gluttony of which Indiana is guilty in this evocation of an intimate maze.

DIE - HUG : Death does not reap us; it takes us in its

pas. Elle soustrait au regard, tendrement. Ne parle-t-on pas de l'étreinte de la mort ?

La mort clôt cette rêverie intime où des mots de trois lettres unissent et désunissent les trois membres d'une même famille.

C'est encore la figure de la mort qui régit une grande partie de la construction de la série des *Hartley's Elegies* (1989-1994).

Comme pour le *Demuth American Dream # 5*, les *Hartley's Elegies* sont un hommage à un peintre : Marsden Hartley (1877-1943).

La "rencontre" de ces deux artistes participe d'intrigantes différences et d'étranges similitudes. Marsden Hartley et Robert Indiana sont deux artistes appartenant à deux périodes quasiment opposées dans la création picturale du XXème siècle.

Marsden Hartley a une existence de voyageur. Il se rend pour le première fois en Europe en 1912. Initialement, il va à Paris pour rejoindre un groupe d'artistes qui s'est constitué autour de Gertrude Stein. Il rencontre à Paris un jeune officier allemand, Karl von Freyburg, qu'il rejoint, en 1913, à Berlin, où il restera deux ans et demi.

La peinture berlinoise de Marsden Hartley est marquée par la ville même. Le Berlin d'avant-guerre est une ville de contrastes, une ville industrielle, un grand centre culturel, c'est même le lieu d'éclosion d'une modernité. Berlin est aussi capitale impériale et l'empereur Wilhelm y imprime son goût pour le faste militaire du IIème Reich. Mais Berlin est également le lieu d'élection d'une forte communauté homosexuelle. Elle abritera la relation de Marsden Hartley et Karl von Freyburg qui ne s'interrompra qu'avec la guerre, et, la mort sur le front de l'Ouest du jeune officier.

Marsden Hartley entreprend alors une série de "peintures de guerre" (12 sont connues aujourd'hui), transposant dans un style abstrait le rythme des marches militaires, le décorum, les insignes réalisant des œuvres considérées aujourd'hui comme des icônes de la peinture américaine.

Durant son séjour berlinois, Marsden Hartley se lie avec le groupe du Blaue Reiter (le Cavalier Bleu). Il adopte les distorsions de l'expressionnisme et son dessin se fait volontairement sommaire. Il ajoutera à ses principes picturaux des éléments cubistes, comme une certaine géométrisation des motifs, mais surtout la réduction de l'œuvre aux deux dimensions de la toile.

C'est dans une lettre que Marsden Hartley adresse à Gertrude Stein que se définit le plus clairement l'influence de Berlin sur sa peinture : "Il y a ici une très intéressante source de matériaux -

arms. It takes us tenderly from sight. Do we not speak of death's embrace ?

This intimate revery, where three-letter words unite and disunite the three members of a family, ends with death.

The figure of death also presides over much of the construction of the suite *Hartley's Elegies* (1989-1994). As in *Demuth Dream # 5*, *Hartley's Elegies* are an homage to a painter, Marsden Hartley (1877-1943).

The "meeting" of these two artists involves intriguing differences and strange similarities. Hartley and Indiana belong to two almost diametrically opposed periods of painterly creation in the twentieth century.

Hartley lived the life of a traveler. He went to Europe for the first time in 1912. He initially went to Paris to join a group of artists that had formed around Gertrude Stein. In Paris he met Karl von Freyburg, a young German officer, and in 1913 he joined him in Berlin, where he stayed for two-and-a-half years.

Hartley's Berlin paintings were strongly marked by the city itself. Pre-war Berlin was a city of contrasts. It was a great cultural center as well as a industrial one, and even became the site of a great flowering of modernism. It was also an imperial capital, and Kaiser Wilhelm left an imprint of his taste for the military pomp of the Second Reich on it. But Berlin was also the elective center of a large homosexual community, and it sheltered Hartley's relationship with Karl, which ended with the outbreak of the war and the young officer's death at the Western Front.

Hartley then undertook a series of "war paintings" (of which twelve are known today), transposing the rhythm of military marches, protocol and insignia into an abstract style, and creating a body of work that is now considered among the icons of American painting. During his time in Berlin, Hartley associated with Der Blaue Reiter. He adopted their expressionist distortions and his draftsmanship became deliberately free. He also introduced cubist elements like geometricized motifs to his pictorial principles, leading to a reduction of the work to the two dimensions of the canvas.

He described the influence of Berlin on his work in a letter to Gertrude Stein. "There is an interesting source of material here - numbers, forms, and colors. Life in Berlin is essentially "mural" - broad lines and large masses." The view expressed in these lines is confirmed in paintings like *Portrait of Berlin* (1913) and *Portrait of a German Officer* (1914), and *Painting # 47* (1914-15).

nombres, formes et couleurs. La vie berlinoise est essentiellement "murale" - de grandes lignes et de larges masses."

La vision exprimée dans ces lignes est confirmée par des toiles comme *Le Portrait de Berlin* (1913), *Portrait d'un officier allemand* (1914), ou *Peinture # 47* (1914-15).

Toutes se présentent comme des "arrangements" géométriques. On y retrouve le rythme syncopé des marches militaires. La structuration formelle affirme une bi-dimensionnalité, une frontalité fortement influencée par le Cubisme. L'utilisation des couleurs primaires, vives et chatoyantes, provient directement des uniformes de parade. Cette chromatique est proche de l'Orphisme de Robert Delaunay, mais dans sa matérialité, son traitement de surface, elle entraîne vers les premières œuvres de Kandinsky, ou, celles de Franz Marc.

Certains de ces éléments picturaux induisent une complicité immédiate avec l'œuvre de Robert Indiana : la saturation colorée, la structuration en aplats, les étoiles, les cercles, les triangles, les nombres... Mais c'est plus profondément encore que s'enracinent les raisons d'une réelle connivence.

Les œuvres de Marsden Hartley évoquent toutes la figure de Karl von Freyburg. Elles sont toutes le portrait "d'un des plus chers amis que je n'ai jamais eus". Si elles sont le portrait d'un ami cher, elles sont surtout le portrait d'un manque, d'une absence.

On peut voir dans cette série une sorte de fétichisme. Toute œuvre fonctionnant, étant construite autour d'un morceau d'uniforme de Karl von Freyburg. Cocardes, rubans, boutons, médailles, tout uniforme est un puissant symbole de masculinité. Le sujet principal de ces œuvres, par delà la présence récurrente de Karl von Freyburg, est la relation homosexuelle.

Marsden Hartley commence la série un mois exactement après la mort de Karl von Freyburg, le 7 octobre 1914. Ces peintures sont comme un effort pour ne pas oublier. Elles évoquent le désir dans le contexte de la perte. Elles parlent de désir, de relations sexuelles, sans corps, sans complications. La mort dé-sexualise la relation entre Marsden Hartley et Karl von Freyburg. L'amour ne peut être séparé de la mort, puisque celle-ci permet de dire l'amour au grand jour, de ne plus rien cacher.

Robert Indiana découvre *Le portrait d'un officier allemand* (1914) de Marsden Hartley, au Metropolitan Museum de New York, comme il avait déjà rencontré *Figure 5 en or* de Demuth.

Il semble que dans la série des *Hartley's Elegies*, Robert Indiana veuille éclaircir, clarifier le message. *Kv. F I* (1989-1994) fonctionne comme un mouvement d'ouverture. Robert Indiana y annonce sa source : *Le portrait d'un officier allemand*, évoque son intention : rendre hommage, éclaircir, renforcer.

Kv. F I est quasiment une reprise terme à terme de l'œuvre

They all appear to be geometric arrangements. We can see in them the syncopation of military marches, and their formal structure emphasizes a two-dimensional frontality strongly influenced by Cubism. The use of bright, iridescent colors derives directly from dress uniforms. This chromatism is close to Robert Delaunay's Orphism, but in its materiality and the way the surface is worked, it approaches the early paintings of Kandinsky or Franz Marc.

Certain of these pictorial elements, like the saturation of color, the flattened structure, or the circles, stars, triangles, and numbers, suggest an immediate complicity with Indiana's work. But the roots of what is a very real connivance go far deeper. These works of Hartley's all evoke the figure of Karl von Freyburg ; each one is a portrait of "one of the dearest friends I ever had." They may be portraits of a dear friend, but they are above all the portrait of an absence and a lack.

One can see a kind of fetishism in this series. The work is built around a piece of von Freyburg's uniform. The markings, ribbons, buttons, and medals make it a powerful symbol of masculinity. Outside the recurring presence of von Freyburg, the principal subject of the paintings is their homosexual relation. Hartley began the series exactly one month after von Freyburg's death on October 7, 1914. These paintings seem to be an effort not to forget him; they evoke desire in a context of loss. They speak of desire and sexual relations without bodies and complications. Death desexualizes Hartley's relationship with von Freyburg. His love cannot be separated from von Freyburg's death, since it allows it to be spoken in the light of day, hiding nothing.

Indiana discovered Hartley's *Portrait of a German Officer* in the Metropolitan Museum of Art where he had already discovered Demuth's *A Figure 5 in Gold*. His own work seems to be an effort to clarify and elucidate its message.

Kv. F I (1989-1994) serves as an overture to the series. There Indiana announces his source, Hartley's *Portrait of a German Officer*, and states his intention, to pay homage, enlighten, and give strength. It follows Hartley's work point by point. Only the circle in the middle of the painting is an added motif. The circle bears the inscription "Karl von Freyburg" in white on black, as well as the dates 1914. 7 October. 1989.

October 7, 1914 was the day von Freyburg died.

October 7, 1989, seventy-five years later to the day, was when Indiana began this series.

L'artiste et Agnes Martin lors de l'exposition "Americans 1963" au Museum of Modern Art, New York, 1963
The Artist with Agnes Martin at the "Americans 1963" show at the Museum of Modern Art, New York, 1963
Photo W. M. Kennedy Studio

de Marsden Hartley. Seul le cercle médian est un motif ajouté. Ce cercle porte l'inscription "Karl von Freyburg" en blanc sur noir, ainsi que des dates : 1914. 7 octobre. 1989.

Le 7 octobre 1914, Karl von Freyburg meurt.

Le 7 octobre 1989, 75 ans plus tard, Robert Indiana inaugure sa série.

Robert Indiana s'inscrit dans une continuité. Il affirme une parenté en célébrant un anniversaire.

Le motif de la croix qui ponctue l'inscription, reprend celui déjà présent dans la toile, évoque la Croix de Fer que Karl von Freyburg reçoit la veille de sa mort. Les drapeaux, les épaulettes, les pointes renvoient aux parades militaires ; les damiers, au jeu d'échecs que Karl von Freyburg aimait tant.

Les couleurs de Robert Indiana affirment une certaine froideur, une distance par un aspect lisse et émaillé. La couleur de Marsden Hartley laisse transparaître la touche. Elle est vibrante, tactile. Elle affiche son humanité. Elle est la trace du "tremblement" de la main, le souvenir d'une caresse. Robert Indiana rend hommage à une relation. Il perpétue un souvenir.

C'est sans doute avec *Kv. F II* (1989-1994) que bascule le sens de la série.

Le cercle médian contient les noms de Karl von Freyburg et de Marsden Hartley, affichant clairement la proximité des deux hommes, simplement éloignés par la Croix de Fer, symbole de la guerre qui les a séparés.

Il ne s'agit donc plus seulement de rendre hommage à un peintre, mais à une relation.

Les insignes militaires sont encore présents, mais comme édulcorés par un rétrécissement de la gamme chromatique. Noir et mauve sont couleurs de deuil, complétés d'un rouge éclatant et violent. La plupart des motifs sont extraits du vocabulaire plastique de Marsden Hartley, mais ils se voient renforcés, complétés par la présence en arrière-plan, dans le cercle médian, du drapeau américain, qui peut être lu comme une affirmation de la nationalité de Marsden Hartley ou comme la présence sous-jacente de Robert Indiana.

Ce point se voit confirmé par un entrelacement des numérologies particulières à Marsden Hartley et Robert Indiana qui, ici, se croisent et se complètent.

Le 8 apparaîtra dans toute la série des *Hartley's Elegies*. Marsden Hartley l'associait à la pensée, à la transcendance. Le E est sans doute l'initiale du prénom de Marsden Hartley, Edmund. Souvent le E va de pair avec le 4. Karl von Freyburg était lieutenant dans le 4ème régiment des gardes de l'Empereur. Le 24 correspond à l'âge de Karl von Freyburg au moment de sa mort.

Indiana participates in this continuity and affirms his kinship by celebrating an anniversary.

The motif of the cross that punctuates the inscription is an echo of the one already present in the earlier painting, referring to the Iron Cross von Freyburg was awarded on the eve of his death. The flags, epaulets, and spikes evoke images of military parades, and the checkerboard pattern refers to the game of chess von Freyburg loved so much.

Indiana's colors maintain a certain cool distance through their smooth, almost enameled surface. One can see Hartley's touch in his coloring; it is vibrant and tactile, and his humanity shines through. It is a trace of the trembling of a hand, the memory of a caress. Indiana pays homage to a relationship, and perpetuates a memory.

With *Kv. F II*, (1989-1994) there is no doubt that the meaning of the series shifts.

The circle in the middle of the painting contains the names Marsden Hartley and Karl von Freyburg, clearly stating the two men's closeness; the Iron Cross is the only thing between them, a symbol of the war that separated them.

The point is no longer to pay homage to a painter, but to a relationship.

The military insignia are still present, but softened by a reduction of the chromatic range. Black and purple are the colors of mourning, here complemented by a blazing, violent red. Most of the painting's motifs are taken from Hartley's visual vocabulary, strengthened by the presence in the background of the central orb of the American flag, which could be read as a reference to Marsden's nationality or as the underlying presence of Indian himself.

This is confirmed by an interweaving of numerologies peculiar to Hartley and Indiana that intersect and complement each other.

The number 8 appears throughout *Hartley's Elegies*. Marsden Hartley associated it with thought and transcendence. The E no doubt stands for Hartley's given name, Edmund. The E is often paired with the number 4. Von Freyburg was a lieutenant in the 4th Regiment of the Imperial Guards. The number 24 corresponds to von Freyburg's age at the time of his death.

The number 6, isolated within the circle, draws us into symbolism peculiar to Indiana, and linked to his father. But it can also be read upside-down, as a 9, which often appears in Hartley's work as the number on von Freyburg's helmet.

Le 6, isolé dans le cercle, entraîne vers la symbolique propre à Robert Indiana, liée à la figure du père, mais il peut être lu à l'envers. C'est alors un 9 qui apparaît fréquemment dans l'œuvre de Marsden Hartley, figurant sur le casque de Karl von Freyburg.

Le 9 est le reflet du 6 : 6 comme un commencement, une graine qui germe vers l'extérieur ; 9 comme une fleur éclose qui fane. Deux images croisées qui content le destin d'une relation.

Cette volonté de croiser deux existences, de tisser deux histoires (celle de Marsden Hartley et la sienne), Robert Indiana va l'indiquer plus clairement dans *Kv. F IV* (1989-1994). Il s'agit sans doute de la toile la plus abstraite de la série, mais il s'agit aussi d'une volonté claire d'affirmer à son tour une "identité sexuelle".

La palette chromatique est réduite. L'œuvre est traitée en grisaille. Elle se rapproche ainsi de *Brooklyn Bridge*. Elle est comme lui un lieu de passage un point de transition. Son atmosphère, entre cendre et brouillard, évoque ces photographies en noir et blanc d'êtres aimés disparus qu'on regarde, attendri, un soir de mélancolie. Ces êtres étant loin, on peut enfin parler d'eux, évoquer tendrement un amour disparu.

Dans le cercle médian sont inscrits les noms des lieux où Marsden Hartley a vécu : Lewiston (lieu de naissance), New York, Berlin, Ellsworth (lieu où il est mort), Vinalhaven. Deux d'entre eux correspondent à des lieux où Robert Indiana a vécu lui aussi.

Une première trame se tisse. Dans un demi-cercle en bas, Robert Indiana a inscrit 1938 et 1969, dates de la première visite à Vinalhaven pour chacun des deux artistes, impliquant ainsi clairement les deux hommes dans un même dessein.

En bas à droite, sur une diagonale, les initiales TvB, de Theodore von Beck, "germanisation" du nom du compagnon de Robert Indiana à Vinalhaven, Tad Beck. Robert Indiana cite sa propre relation avec un jeune homme.

Ne peut-on voir encore dans la citation d'"Ellsworth", une allusion au prénom de Kelly, manière discrète de revendiquer une tendresse ?

Kv. F V (1989-94) et *Kv. F X* (1989-94) confirment encore ce choix d'affirmer une identité, de revendiquer l'appartenance à un groupe. On trouve dans ces deux toiles, dans le cercle principal, une mention de la devise des Odd Fellows, confrérie dont Star of Hope, la maison de Robert Indiana à Vinalhaven fut le siège : Vérité - Amitié - Amour.

Cette confrérie excluait les femmes, prônait une indépendance masculine. C'est essentiellement sur ces aspects

The 9 is a reflection of the 6 : 6 is the beginning, the seed germinating out into the world, 9 the fading flower once bloomed. These two crossed images tell the whole fateful story of the relationship.

Indiana makes known his desire to splice these two existences and interweave two tales, Hartley's and his, in *Kv. F IV* (1989-94). This is without a doubt the most abstract painting of the series, but it clearly reveals his desire to affirm a sexual identity of his own.

The chromatic palette is reduced, and the painting is executed as a grisaille. In this sense, it is close to *Brooklyn Bridge*. Like that early painting, it represents both a passage and a crossing point. The atmosphere is somewhere between ashes and fog, as in those black-and-white photographs of loved ones we gaze at tenderly on a melancholy evening. Now that they are far away, we can finally speak of them and recall our bygone love.

In the circle are inscribed the names of places where Hartley lived : Lewiston, the town in Maine where he was born ; New York ; Berlin, Ellsworth, Maine where he died; and Vinalhaven. Two of them are places where Indiana has also lived. This is the first grid he sets up.

In the lower right, we see on along a diagonal the initials TvB, for Theodore von Beck, the "Germanized" version of Tad Beck, Indiana's companion in Vinalhaven. Indiana is citing his own relationship with a young man. And might we not also see in "Ellsworth" an allusion to Ellsworth Kelly, a discreet way of acknowledging affection ?

Kv. F V (1989-94) and *Kv. F X* (1989-94) further confirm this desire to affirm one's identity and claim one's belonging to a group. In the main circles of these two paintings he quotes the motto of the Odd Fellows, the brotherhood whose former lodge, the Star of Hope, is now his home : *Truth-Love-Hope*.

This brotherhood excluded women and promoted male independence. Those in essence are the features that provide the key to understanding *Kv. F V* and *Kv. F X*. It is a question of affirming a way of being and wanting to be recognized for who one is, with no lies, and of revealing the conduct of one's life.

In 1913 Marsden Hartley wrote in a letter, "Everything I do is linked to my most personal experiences, and is dictated by life itself" Indiana's work seems a complement to Hartley's thought : "Does an artist speak himself, or does he try to communicate with others ? "

que s'établissent les clefs de lecture de *Kv. F V* et *Kv. F X*. Il ne s'agit pas d'une revendication agressive. Il s'agit de l'affirmation d'une manière d'être, de la volonté d'être reconnu tel qu'on est, sans mensonge, d'afficher une ligne de conduite.

Marsden Hartley écrivait dans une lettre datant de 1913 : "Tout ce que je fais est attaché à la plus personnelle des expériences, est dicté par la vie elle-même."

Robert Indiana complétera ces propos par ces mots : "Est-ce qu'un artiste parle de lui-même, ou tente-t-il de communiquer avec les autres ? J'ai réellement tenté de faire les deux."

Une mythologie universelle

Si le Rêve américain est un rêve dynamique, le rêve d'une page blanche où tout est à faire, où tout est possible, le rêve de Robert Indiana tend inlassablement à revenir au passé.

Si le Rêve américain est essentiellement tendu vers l'avenir, Robert Indiana cherche sans cesse des images constructives, constitutives, ses racines.

Les mythologies d'Indiana sont plurielles dans la mesure où les racines américaines sont "mosaïques". La pluralité ethnique en est une justification. La persistance et la connivence des images à l'intérieur de mythologies multiples en est une raison.

C'est essentiellement à travers les chiffres, les **Vf** et la sculpture que se développe cette ouverture au monde.

Avec les numéros, Indiana évolue vers les formes pures, les couleurs intenses, les effets optiques et la "sérialisation", domaines qui le font se rapprocher de l'abstraction.

Mais ce travail, en déviant du réel, s'accroche à l'enfance. Lorsque Robert Indiana évoque les nombres, il entame une litanie. Il fredonne une des ces comptines que l'on chante aux enfants pour leur apprendre à compter :

> *One for the money,*
> *Two for the show,*
> *Three to get ready, and*
> *Four to go!*

Les Polygones (1961-62) constituent la première série consacrée aux nombres. La fascination pour les nombres était déjà sensible dans les Rêves. Les nombres, comme tant d'autres éléments, sont autant de références à des souvenirs, à des concordances personnelles, mais dans leur abstraction, ils deviennent universels et permettent ainsi d'élargir doucement la rêverie au monde.

A Universal Mythology

Where the American Dream is dynamic, the dream of a blank page where everything remains to be done and anything is possible, Robert Indiana's dream tends to turn unwaveringly to the past.

Where the American Dream is essentially directed to the future, he is endlessly seeking constructive and constitutive images in his roots.

Indiana's mythologies are plural, in the same sense that American roots are mosaic in nature. Ethnic plurality is one reason for this. The persistence and connivance of the images within multiple mythologies is another. Indiana develops an openness to that world mostly through numbers, in the **Vf** works, and in his sculpture.

With numbers, Indiana began evolving toward purer forms, intense color, and a serial quality that drew him closer to abstraction. But in moving away from the real, this work remained attached to childhood. When Indiana draws on numbers, he begins a litany, as if he were humming one of those songs we use to teach children how to count.

> *One for the money,*
> *Two for the show,*
> *Three to get ready, and*
> *Four to go!*

The Polygons (1961-62) constitute his first serie devoted to numbers, although his fascination with them was already palpable in the *Dreams*. Numbers, like so many other elements in his work, were like references to memories and had personal overtones, but which, in their abstraction, became universal. This allowed him to gradually broaden his dreaming to include the world.

In the *Polygons*, the numbers appear within a circle of letters, creating a geometric form that gives the numbers a certain materiality. In each of the polygons the synergy between form and number is linked to a wide variety of references.

All the numbers from 0 to 9 are used. After 1 to 9, the passage of life, 0, itself a circle which can be limitlessly expanded, is the limit-point between life and death. It is an Alpha and Omega, neither increasing nor decreasing in any way the value of any of the other numbers.

Dans les *Polygones*, les nombres apparaissent dans un cercle de lettres qui expriment la forme géométrique donnent au chiffre une certaine matérialité. Dans chaque polygone, la synergie entre forme et nombre est liée à une grande variété de références.

De 0 à 9, tous les chiffres sont évoqués. De 1 à 9, le passage de la vie, 0 est alors le point limite entre la vie et la mort, cercle dont l'expansion est illimitée, alpha et omega n'ajoutant ou ne réduisant en rien la valeur de tous les autres nombres.

Le triangle du 3 appelle le triangle musical au travers de la "Tintinnabulation" du poème d'Edgar Allan Poe. Le carré du 4 évoque un monde quadrangulaire, stable et matérialiste. Le pentagone du 5, l'inscription "Partici" (le chat de Robert Indiana) développent une confrontation entre public et privé.

Exploding Numbers (1964-1966) et *Cardinal Numbers* (1966) évoquent, dans une "manière à l'ancienne", les figures élégamment tracées de ces calendriers qui, des décennies durant, ont égrainé les jours, un chiffre pour un instant, dans des centaines de bureaux américains. Les nombres sont alors comme un décompte du temps qui reste.

Dans *Exploding Numbers*, à travers une référence au temps, les formes des figures affirment un jeu de relations formelles du premier nombre vers le suivant.

Le 1 statique, égoïste et narcissique, premier nombre manifesté, engendre tous les chiffres.

Le 2, passif, hésite, prédisant dans sa courbe l'élargissement du 3.

Le 3, expression de la relation entre 2 et 1, est le fruit de leur "assemblage". Ses trois pointes dynamiques, agressives, annoncent la géométrie du 4.

Le 4 a un graphisme sec et anguleux, développé vers le bas, lent et lourd, il est une limitation matérielle. Il enferme entre 4 murs mais sème aux 4 vents.

L'abstraction des chiffres permet à Robert Indiana d'évoluer dans un dispositif de références plus ou moins communes à tous.

De l'abstraction mathématique des nombres, il glisse vers le concept : **V&**, ou, comment le mot seul peut être une forme artistique.

Dans le tableau, *The Great Love* (1966), la forme **V&** est le squelette de ce que le mot véhicule de sentimental, d'érotique ou de religieux. **V&** est inscrit dans un format carré, un univers créé, anti-dynamique. C'est une forme qui est une mesure de l'espace, donnée comme une forme terrestre dans ce que la terre est opposée au ciel, et, le sens du mot vient contrecarrer la forme.

Quatre panneaux carrés, donc, qui enserrent quatre fois le mot "Love", formé de quatre lettres. Une composition qui annonce le **V&** comme un principe, comme une loi organisatrice.

The triangular 3 recalls the musical (instrument) triangle of Poe's "Tintinnabulation" The square of the 4 evokes a quadrilateral world, stable and materialist. The pentagon of the 5, inscribed "Partici," the name of Indiana's cat, further expands on this confrontation between private and public elements.

Exploding Numbers (1964-1966) and *Cardinal Numbers* (1966) are an evocation of the elegantly drawn old-fashioned figures in those calendars that for decades counted off the days, a number lasting a mere moment, in hundreds of offices all over America. The numbers now become a countdown of time remaining.

Through the references to time in *Exploding Numbers*, the forms of the figures emphasize the play of formal relations between the first number and the ones that follow.

The 1, stately, selfish and narcissistic, the first number to appear, engenders all the others.

The 2, passive and hesitant, through its curve predicts the enlargement of the 3.

The 3, expression of the relation between 1 and 2, is the fruit of their "assemblage". Its three dynamic points announce the geometry of the 4.

The 4 has a dry and angular line, developed along lower part, slow and heavy. It is a material limitation, locked up within 4 walls, but casts to the 4 winds.

The abstraction of the numbers allows Indiana to move towards a set of references more or less common to everyone.

From the mathematical abstraction of the numbers, he slips toward the concept of love, or rather how the word in and of itself can be an artistic form.

In the painting *The Great Love* (1966), the form **V&** is the skeleton of everything sentimental, erotic, or religious the word conveys. It is inscribed in a square format, an anti-dynamic, created universe. It is a form that is a measure of space, presented as an earthly one, in the sense that the earth is opposed to the heavens, with the meaning of the word coming into opposition with the form.

So we have four square panels bracketing the word four-letter word "Love", a composition that declares **V&** as a principle and organizing law.

The typography of the letters comes from the stencils found in the abandoned lofts on Coenties Slip. It is stable, rigid, and conveys mechanical efficiency. But the O is at an angle, as if to emphasize it. It thus becomes like the zero and the circle; to the materiality of the square and its stability it offers movement and

Les lettres, leur typographie viennent des pochoirs industriels que Robert Indiana a découvert dans les ateliers déserts de Coenties Slip. Elles sont stables, rigides, d'une efficacité mécanique. Pourtant, le O est incliné, comme pour être mis en valeur. Il rejoint ainsi la symbolique du zéro et celle du cercle. A la matérialité du carré, à sa stabilité, il offre le mouvement, il développe le temps. Il est comme une étincelle au cœur de la matière, et pourtant, il est appelé par les typographes "O dormant", serait-ce une évocation de l'amour sommeillant en chacun de nous, du caractère passif de la passion ?

Les couleurs utilisées (rouge, bleu et vert) sont empruntées au sigle de la compagnie Phillips 66 qui employa le père de Robert Indiana. *LOVE* est ainsi lié à la figure masculine, à une recherche identitaire.

LOVE est inscrit en un rouge ardent entre ciel et terre (vert et bleu). Dans cette série, c'est la couleur qui régule, ordonne ce matériau qu'est le mot. Cette couleur pourrait suinter, s'épaissir et proliférer en tout sens. C'est cette possibilité, cette folie sous-jacente, alliée à l'exubérance des teintes, qui la transforme en un matériau, en une réelle valeur expressive de l'œuvre.

Le rouge flirte avec une lettre, se maintient dans sa forme, pour tout aussitôt s'en échapper, former une autre lettre et retrouver ainsi le trajet ou le tracé dans l'espace qui va former le sens du mot.

LOVE est répété quatre fois. Il se développe dans l'espace de la toile selon un mode combinatoire, 2 par 2, de reflet (de bas en haut) et de miroir (de gauche à droite) créant ainsi une ambiguïté sur le sens de lecture. Les lettres V, dans le carré central, sont disposées pied contre pied, tête bêche, inscrivant ainsi deux grands X, les deux inconnues dont la rencontre préside à l'existence de l'amour, comme dans une équation mathématique.

Tout le *Great Love* est construit comme un palindrome. C'est sans doute la seule fois où Robert Indiana marque à ce point l'importance de cette composition dans son œuvre où tout repose sur la figure et son double, le double sens.

A cette peinture de signes répond en permanence l'œuvre sculptée. L'héraldique d'Indiana développe un univers lisse et plan, aux limites de l'immatériel. Ce "purisme" avait besoin d'un contrepoint qui se trouve dans la sculpture, dans l'affirmation d'une matérialité.

Si la série des *Nombres* et celle des *LOVE* s'approchent de l'abstraction, les sculptures de Robert Indiana affichent une matérialité souvent proche de la rudesse. Etonnamment, peinture et sculpture ont un développement parallèle dans toute son œuvre.

progression in time. It is like a spark at the heart of matter, and yet typographers call it a "sleeping O." Might this not be an evocation of the love slumbering in each of us, of the passive nature of passion?

The colors used, red, blue and green, are borrowed from the logo of Phillips 66, the company who employed Indiana's father. *LOVE* is thus linked to a masculine figure and a search for identity.

The word is inscribed in bright red between the blue of the sky and the green of earth. In this series of works, it is color that regulates and orders the material of the word. This color could even ooze, thicken, and spread out. It is this possibility, this underlying madness, along with the exuberance of the hues, that transforms it into a material, into a truly expressive value in the work.

The red will flirt with a letter, maintaining its form, and then suddenly break away to form another letter, thus creating a trajectory or tracing in space that helps form the meaning of the word.

The word *LOVE* is repeated four times. It is deployed within the space of the canvas in combinatorial fashion, two by two, reflected both top-to-bottom and left-to-right, as in a mirror, thus creating an ambiguity as to the direction in which it should be read. In the central square the V's are set tip-to-tip, making two large X's, the two unknowns whose meeting presides over the existence of love, as in a mathematical equation.

All of The *Great Love* is constructed like a palindrome. It is the only time that Indiana acknowledges so clearly the importance of that form of composition for his work, where everything resides in the figure and its double - its double meaning.

There is a permanent dialogue between the painting of signs and the sculpted work. Indiana's heraldry brought forth a smooth, planar universe, at the very limit of the immaterial. Its "purism" required the counterpoint to be found in the sculpture's affirmation of materiality. If the *Numbers* and *LOVE* come close to abstraction, Indiana's sculpture displays a materiality often close to roughness. Surprisingly enough, the painting and sculpture have developed together and in parallel throughout Indiana's career.

The painting exhibits a cool and smooth finish; the saturation of the colors, their flattened structures and enameled look set up a distance between the canvas and the viewer. At no time does the hand reach out to verify the sensations of the eye.

L'appartement de Star of Hope, Vinalhaven Maine, 1989. The living quarters at the Star of Hope, Vinalhaven, Maine, 1989. Photo Theodore Beck

La peinture est d'une facture froide et lisse. La saturation des couleurs, leur structuration en aplats, l'aspect émaillé, instaurent une distance entre la toile et le spectateur. A aucun moment, la main ne se tend pour vérifier les sensations de l'œil.

Il en va tout autrement pour la sculpture. L'œuvre sculptée de Robert Indiana se présente à cet égard comme un microcosme. La matière nous touche, comme nous avons envie de la toucher, durement ou doucement. C'est le contact de la main, ou, plutôt, le rêve de contact, qui donne vie aux qualités sommeillant dans la matière. Ces images matérielles sont plus engagées parce qu'elles représentent précisément un engagement physique.

En 1959, Robert Indiana réalise ses premières sculptures. Elles apparaissent à l'exposition du Museum of Modern Art de New York "L'Art d'Assemblage", 1961, où elles sont exposées pour la première fois.

Quand les objets trouvés commencent à apparaître dans les travaux de Rauschenberg, Johns et Stankiewicz, à la fin des années 50, c'est dans un esprit Néo-dadaïste. Dans ses constructions, Robert Indiana ne joue pas au "jeu dadaïste" de faire de l'art par un acte de sélection et d'isolement. Il y a peut-être un jeu, un geste "dada" dans le fait que les objets d'Indiana portent la trace d'une utilité passée, d'une transformation, d'un usinage. Mais il n'y a pas d'omniprésence du débris comme une roue de bicyclette (Marcel Duchamp), un fer à repasser (Man Ray) ou des pièces de machines agricoles (Stankiewicz).

Le travail de Robert Indiana consiste à collecter et à assembler précieusement des éléments qui affirment par leurs surfaces, leurs usures, les traces du temps qui les a façonnés, pour leur donner une nouvelle vie.

Les "débris" chez Robert Indiana sont utilisés de façon spécifique. Il exprime ainsi sa fascination pour le passé et l'Histoire. Il fonctionne comme un archéologue récupérant des traces historiques de notre civilisation.

Robert Indiana n'était pas seul à reconnaître à ces matériaux une valeur. Une véritable compétition s'était établie entre lui et Mark di Suvero pour la récupération des "meilleurs morceaux" sur les quais et dans les entrepôts en démolition du port de New York.

Une œuvre comme *Hankchampion* (Mark di Suvero, 1960, Withney Museum, New York) contient des pièces qui furent les compagnes des poutres entaillées que Robert Indiana a utilisées dans *Moon* (1960), *Star* (1960), ou *Gem* (1960).

Mark di Suvero parle d'espace, de structuration de forces et de poussées, cherche le point d'équilibre, souligne une tension. Robert Indiana, lui, crée un monde de signes, un monde crypté qui veut évoquer le Temps, le cycle naturel de la vie et la complexité de la nature humaine.

His sculpted work presents itself to the eye as a microcosm. As a material world, it touches us, just as we feel a desire to touch it, hard or soft. It is contact by the hand, or rather the dream of that contact, that gives life to the qualities slumbering in matter. These material images are more engaged and engaging precisely because they represent a physical engagement.

Indiana made his first sculptures in 1959, and they appeared in the "Art of Assemblage", 1961, exhibition at the Museum of Modern Art, New York, where they were shown for the first time.

When found objects first began appearing in the work of Robert Rauschenberg, Jasper Johns, and Richard Stankiewicz at the end of the '50s, it was in a neo-Dadaist spirit. But Indiana does not play that Dadaist game of making art through a act of selection and isolation in his constructions. There may be some Dada-like play or gesture in the fact that his objects bear traces of past use, transformation, or manufacture. But there is not the ubiquity of odds and ends there is in Duchamp's bicycle wheel, Man Ray's iron, or Stankiewicz's farm machinery.

Indiana's practice consists of conscientiously collecting and assembling elements that are affirmative in their surfaces, wear, or the traces of the time that fashioned them, in order to give them new life.

For Indiana "debris" is used in very specific fashion. It expresses his fascination with the past and with History. He functions more like an archeologist recovering the historic traces of our civilization.

Indiana was not the only one to recognize the value in these materials. There was a veritable competition between him and Mark di Suvero as to who could find the best pieces in the warehouses being torn down along the New York waterfront.

A piece like di Suvero's *Hankchampion* (1960), now in the Whitney Museum of American Art in New York, contains parts that were the companions of the carved beams Indiana used in the works *Moon, Star* and *Gem* (all 1960).

Di Suvero speaks of space, structuring forces, and stresses, he seeks the center of gravity and emphasizes tension. Indiana, on the other hand, creates a world of signs, an encrypted world that seeks to summon time, the natural cycle of life, and the complexity of human nature.

The meaning of the works is contained in their forms and surface effects. Each bit calls up an image that goes into making up a complex landscape that reflects the multiple and contradictory nature of life.

Le sens de l'œuvre est contenu dans les formes, les effets de surface. Chaque parcelle évoque une image, composant ainsi un paysage complexe qui reflète la multiple et contradictoire nature de la vie.

Chaque matériau fonctionne comme le support d'une mémoire qu'il recèle, dont il est le dépositaire. Chaque matériau est un "dépôt" de savoir, de technique, un conglomérat d'expériences, un condensé, un précipité culturel. Robert Indiana en déchiffre la logique, en démonte les rouages. Il s'agit pour lui de développer une poésie symbolique, combinatoire. Il n'y a aucune séquence narrative logique, mais des impulsions indépendantes qui se complètent, se conjuguent pour amplifier le sens.

Les assemblages de Robert Indiana se situent fréquemment au cœur d'une zone intermédiaire entre peinture et sculpture, interdépendantes de l'une ou de l'autre technique, jamais véritablement isolés.Ces sculptures verticales, monolithiques, deviennent rapidement ce que Robert Indiana appelle des "Hermès".

Dans la Grèce ou la Rome Antique, les Hermès étaient des stèles de pierre rectangulaires placées aux carrefours en signe de protection divine. Ces stèles célébraient le dieu Hermès (Mercure pour les Romains), protecteur des routes et des voyages (caractérisé par son casque et ses sandales ailées) arborant pour ce faire, une tête-portrait du dieu à leur sommet. Elles voulaient également attirer la prospérité sur les foyers alentours en arborant un phallus dressé, évoquant ainsi le potentiel sexuel du dieu et ses amours avec la déesse Aphrodite (Vénus pour les Romains).

De ces amours naîtront deux enfants : Priape et Hermaphrodite. C'est sans doute la figure d'Hermaphrodite qui domine dans ce jeu de références. Si les sculptures de Robert Indiana affichent, elles aussi, un caractère sexué, elles développent parallèlement une androgynie sous-jacente par leurs textures ou leurs couleurs. Elles positionnent le spectateur comme un "amant" potentiel, le confrontant sans cesse à une tactilité tentatrice.

Les Hermès de Robert Indiana sont également des stèles, des signaux, mais des signaux sans tête, sans visage permettant à chacun de projeter ainsi la physionomie rêvée. Mais ces manques peuvent être compris également comme des manques archéologiques. Combien de ces statues antiques nous sont parvenues entières ? Tout objet de mémoire est un objet fragmentaire. Il n'est que le reflet d'une parcelle de civilisation, d'Histoire, sur lequel nous projetons nos connaissances ou, plus certainement, notre méconnaissance et nos rêves.

Each of the materials functions as a basis for the memory it conceals. It becomes a depository of knowledge and technique, a conglomerate of experiences, a cultural condensation or precipitate. Indiana deciphers its logic and dismantles its workings. He is interested in developing a symbolic combinatorial poetry. There is no sequential or narrative logic, only independent impulses that complement each other, conjugating so as to amplify the meaning.

Indiana's assemblages are frequently situated at the heart of some zone halfway between painting and sculpture, independent of either technique, but never really isolated. These vertical sculptures rapidly grew into what Indiana calls "herms."

In ancient Greece and Rome, herms were the stelæ, square stone pillars, placed at the intersections of roads as a sign of divine protection. These stelæ celebrated the god Hermes (Mercury for the Romans), the protector of roads and travels often depicted in a cap and winged sandals; the pillars often had the head of a divinity enshrined on top. They were also meant to bring down prosperity on nearby homes, as indicated by the phallus sculpted halfway down the pillar, symbolizing the sexual power of the god and his many romances with the goddess Aphrodite (Venus for the Romans).

Two children were born of their love, Priape and Hermaphrodite. There can be no doubt that the figure of Hermaphrodite dominates the play of allusions here. Indiana's sculpture, too, displays sexual characteristics, but it also develops a parallel and underlying androgyny through its texture and color. The works make viewers into potential "lovers" by constantly confronting them with their tempting tactility.

Indiana's herms are also stelæ and signals, but signals with neither head nor face, thus allowing each of us to project our own dream-physiognomy onto them. But these deficiencies can also be understood as archeological in nature. After all, how many of these statues have come down to us whole ? Any object of memory is a fragmentary one, merely the reflection of a bit of civilization, of history, onto which we project our understanding (or, more likely, misunderstanding) and our dreams.

These are pieces on a human scale, appearing to be a morphology that induces an immediate complicity with the "reader" We are confronted with a presence and its abstract sign. This emblematic aspect comes from the

Ces pièces ont une échelle humaine, une apparente morphologie qui induit une connivence immédiate avec leur "lecteur". Nous sommes confrontés à une présence et à son signe abstrait. Cet aspect emblématique provient de l'économie formelle qui régit la figure et de l'extrême bi-dimensionnalité qui fait de l'œuvre une sorte de poteau indicateur érigé dans notre espace.

Certaines de ces pièces refusent une réelle séparation d'avec la peinture. Elles s'affichent comme la continuité d'un tableau, des signes picturaux, comme un réceptacle de données qui en complètent le sens.

Tout se passe comme si, de la surface plane de la toile, émergeait peu à peu la matière. La sculpture, tel un germe minuscule, prend forme peu à peu dans l'espace plan, pour se concrétiser dans l'espace extérieur, l'investir et parvenir à faire masse.

Ahab (1962) est un exemple d'une des ces "concrétisations". *Ahab* est image "complémentaire" de *Melville Triptych* (1961). *Le Melville Triptych*, dans sa composition tripartite évoque l'imagerie religieuse du retable, mais reste dans sa forme et son iconographie, la cartographie, la trace concrète d'un parcours physique. Ahab, en venant se positionner en avant du champ pictural, semble vouloir donner un sens moral à l'ensemble. La figure d'*Ahab* évoque clairement le personnage central de l'œuvre de Melville, dans *Moby Dick*. La frontalité affirmée de l'œuvre insiste sur les signes d'un anthropomorphisme (cercles pour les yeux, roues pour les oreilles...). *Ahab* se dresse devant le triptyque contant sa quête de revanche. Les deux cercles blancs, regard halluciné, insistent sur le caractère obsessionnel du personnage. *Ahab* et *Melville Triptych* annoncent une vision sombre du cycle de la vie : quête, triomphe, mort... Quelque soit le chemin, il aboutit à la même conclusion.

Comme *Ahab* est le compagnon de *Melville Triptych*, *Chief* (1962) est originellement pensé comme le complément de *Calumet* (1961). Il est fait pour être présenté devant la toile.

Les phrases inscrites dans les cercles de *Calumet* sont extraites de la *Chanson de Hiawatha* qui conte l'histoire du Grand Manitou, le Grand Esprit que les hommes des tribus indiennes appellent en fumant le *calumet*.

La peinture et la sculpture adoptent le rouge et le jaune décrits dans la chanson comme les symboles de la guerre et de la paix. *Chief*, de par son titre, et, de par sa collusion avec la toile qui mentionne les noms de tribus anciennes, se présente comme un ancêtre totémique.

Il n'est pas question ici d'évoquer une approche du primitivisme. Cette œuvre n'est pas une tentative d'évoquer les

formal economy that determines the figure and from the work's extreme two-dimensionality that makes it into a kind of signpost erected in our space.

Some of these pieces refuse to be separated in any meaningful way from painting. They present themselves as the continuation of a painting, as pictorial signs, as if they were a receptacle of data that complete the meaning. It is as if matter were emerging bit by bit from the flat surface of the canvas. The sculpture, like some miniature seedling, takes form in that flat space but becomes concrete in the space just outside, investing it and succeeding in becoming mass.

Ahab (1962) is one of the "concretizations." It is an image complementary to the one in *Melville Triptych* (1961). The *Triptych*, a three-part composition, calls to mind an religious altarpiece, but in its form, iconography, and cartography remains the visible trace of a physical trajectory. The figure of Ahab, clearly evocative of the central character in Herman Melville's novel *Moby-Dick*, seems to be striving to give moral meaning to the whole by positioning himself before the pictorial plane. The emphasized frontality of the work calls attention to the signs of anthropomorphism (circles for eyes, wheels for ears). He rises before the triptych to tell of his quest for revenge. The two white circles and hallucinated look betray his obsessional nature. *Ahab* and *Melville Triptych* herald a dark vision of the life-cycle: quest, triumph, death. Whatever the path chosen, it all comes to the same end.

Just as *Ahab* is the counterpart of *Melville Triptych*, *Chief* (1962) was originally conceived as a complement to *Calume*t (1961), and was made to be shown in front of the painting. The words inscribed in the circles of *Calumet* are taken from *The Song of Hiawatha*, which tells the story of the Great Manitou, the Great Spirit whom the men of the Indian tribes called down while smoking the calumet.

Both the painting and sculpture adopt the red and yellow described in Longfellow's poem as the symbols of war and peace. *Chie*f, by its title and through a collusion with the painting, which lists the names of ancient Indian tribes, is presented as a totemic ancestor.

One should not dwell on the work's primitivism; it is not meant as an evocation of the totem poles found among certain Indian tribes. Rather, it is work's title, which calls attention to the figure of the one who represents the group (the chief), the choice of colors (red

mâts claniques caractéristiques de certaines tribus indiennes. C'est dans le fait que le titre de la sculpture annonce la figure de celui qui représente le groupe (le chef), dans le choix des couleurs (rouge et jaune) et leur rôle symbolique (guerre et paix), dans la structuration verticale et dans la frontalité qu'elle évoque l'ancêtre totémique, celui qui représente le groupe, celui qui efface sa personnalité pour devenir un symbole, un porte-parole.

Chief fonctionne par allusions. Il se situe à mi-chemin entre figure humaine et signe abstrait. A la fois pacificateur et guerrier (couleurs), humain (corporalité et titre) et animal (matériaux bruts), *Chief* offre une série de formes intermédiaires qui assurent le passage du symbolique à la signification. Il a fonction de masquer et de démasquer.

Mais les sculptures de Robert Indiana ne sont pas seulement des "émanations" de sa peinture.

Moon (1960) est à la fois partie d'une entité double et sculpture isolée. *Moon* répond à *Sun* (1960) et propose ainsi un regard sur une dualité fondamentale. *Moon* et *Sun* sont deux constructions en écho qui évoquent alors les vieux symboles du cycle de la vie, du cycle temporel, de l'opposition mâle-femelle. Elles peuvent être également liées à la mort et à la résurrection dans leur présence conjointe. Dans de nombreuses scènes de Crucifixion, la lune et le soleil jouxtent la croix du Christ symbolisant ainsi une renaissance après la mort.

Mais *Moon* a également un fonctionnement autonome. Cette stèle "héraldique" présente quatre disques blancs inscrits sur la poutre et séparés les uns des autres par un percement rectangulaire du bois. Chaque cercle est flanqué de deux roues en bronze.

Les disques blancs évoquent clairement l'image de la lune pleine, immaculée. Les roues suggèrent les radiations lumineuses de l'astre, sa rotation autour de la terre. La plénitude du disque lunaire suggère aussi une pureté, un univers au-delà des divisions, des dichotomies.

Et pourtant, le bois est percé. Ces trous béants sont comme autant de blessures, un vide de matière qui ne peut être comblé. La lune a été visitée. L'homme en faisant irruption à la surface de l'astre nocturne, l'a à jamais marqué. La lune en porte aujourd'hui les stigmates. Elle n'est plus une terre vierge, forte de tous les rêves qu'elle avait suscités. Elle est une colonie. "Un petit pas pour l'homme, un grand bond pour l'humanité" (Neil Armstrong), un vide à jamais béant dans l'univers des Rêves.

Revenons aux Hermès dans leur "globalité" sensible. Même si les sculptures résultent de l'assemblage de matériaux divers, c'est le bois qui domine. C'est la matière première, la première matière. Chaud, sécurisant, il est centre de vie, maternel. Le

and yellow) with their symbolic role (war and peace), and its vertical structuring and frontality that evoke the totemic ancestor, one who represents the group and effaces his own personality in order to become a symbol and spokesman.

Chief, somewhere between a human figure and an abstract sign, works through allusion. At once peacemaker and warrior (as seen from the colors), human (in its corporeality and from the title) and animal (the rough materials), *Chief* embodies a series of transitional forms that enable its passage from symbolism to signification. Its function is both to mask and unmask.

But Indiana's sculpture is not merely an "emanation" of his painting.

Moon (1960) is both part of a double entity and a separate sculpture. It is a response to *Sun* (1960), and thus proposes a new look at this fundamental duality. These are two constructions that echo each other, evocations of those ancient symbols of the cycles of life and time, and of the opposition between male and female. As a joint presence, they are also associated with death and resurrection, as in the many Crucifixion scenes where the sun and moon flank Christ on the Cross, symbolizing the rebirth after death.

But *Moon* also has an autonomous function. This heraldic stele consists of four white discs inscribed down the length of a beam and separated from each other by slots cut out of the wood. Each of the circles is flanked by two bronze wheels.

The white discs are a clear evocation of the full moon immaculate. The wheels suggest the luminous radiation of that heavenly body and its rotation about the earth. The fullness of the disc also suggests purity, a universe beyond divisions and dichotomies.

And yet the wood is pierced. Those gaping holes are like so many wounds, a void of matter that can never be made whole. The moon has been visited. When man defiled its surface, he marked our nocturnal visitor for ever, and the moon still bears those stigmata. It is no longer a virgin land, heavy with the dreams it kindled; it is now a mere colony - "One small step for a man; one giant leap for mankind," as Neil Armstrong exclaimed - and a void ever gaping in the universe of dreams.

Let us go back for a moment to the herms, and to their palpable "globality" Even when the sculpture is the result of an assemblage of different materials, it is wood that dominates. It is prime and primary matter. Warm and reassuring, it is life's core, maternal. Wood is a kind

bois est une sorte de matrice. Analyser le bois, c'est interroger sa texture interne et externe. Ce sont des faisceaux de fibres qui peuvent être associés ou dissociés. Ce sont des racines, des nœuds, l'écorce, des branches... C'est le début d'une ascension.

Il y a dans les sculptures de Robert Indiana comme une perpétuation de la vie de la matière, à l'ombre de la forêt. C'est un lieu entre terre et ciel.

Dans l'Antiquité, les arbres étaient souvent considérés comme la demeure mystérieuse du dieu. On écoutait les bruissements des feuilles des chênes de Dodone transmettre le message de Zeus.

Ce sens de la matière se trouvera renforcé par la présence des roues, promesses de mobilité, de liberté, promesse d'envol.

A Vinalhaven, non loin de Star of Hope, se trouve l'atelier de sculpture. Une passerelle en bois mène à la porte de cette construction anonyme qui se dresse au bord de l'eau. "Anonyme" est un mot qui ne peut décidément pas convenir à l'univers de Robert Indiana. Seul l'épiderme de cette bâtisse est anonyme, parce qu'ici aussi le passé, l'histoire nous rattrape pour ajouter des strates aux "images" de Robert Indiana. Ce lieu fut un théâtre, lieu de culture, de lettres, lieu de discours. Robert Indiana se voit encore "rattraper" par les mots. Puis ce fut un atelier de confection de voiles de bateaux. Et les voiles sont des promesses de mobilité (comme les roues à la base des sculptures), elles appellent les mâts (ceux des colonnes de Robert Indiana récupérés sur les quais de New York dans les années 60).

Sur le parquet de cette coque de bateau renversée se dressent les dernières sculptures. La première impression est étrange. Elles sont comme les sphinx qui gardaient l'entrée des temples égyptiens, hiératiques, agressives et étonnamment sensuelles. Elles se dressent telles des totems, des stèles funéraires. Elles sont comme les arbres de la forêt de Brocéliande, témoins muets et chaleureux de la vie de Robert Indiana.

Dans leur rugosité, leur archaïsme, elles ont quelque chose des Kouroï de l'Antiquité grecque. Frontales, elles se donnent à voir dans une fixité religieuse. Le mouvement est amorcé par les roues à leur base, comme le pied du Kouros qui avance timidement, annonçant une envie de conquérir l'espace et une infinie fierté d'être là et de "vivre".

La contemplation les rend plus proches, plus douces. Et malgré leurs ergots, elles appellent la main et induisent la caresse. Leur échelle demande qu'on s'approche. Pour les "amadouer", il faut fragmenter le regard, les percevoir par petites touches, isoler leurs aspects acérés, approcher la main et goûter la texture.

of womb. Analyzing wood means inquiring about its internal and external structure. It consists of fasciæ of fibers that may be associated or disassociated, roots, knots, bark, or branches.

It is also the beginning of an ascension. In Indiana's sculpture there is something like the perpetuation of the life of matter, in the shadow of the forest. This is a place between heaven and earth.

In antiquity, trees were often considered the mysterious dwellings of God. One could hear the rustling of the oaks transmitting the messages of Zeus to the oracle at Dodona.

This sense of "matter" is corroborated by the presence of the wheels, promises of mobility and freedom, promises of flight.

In Vinalhaven, Indiana's sculpture studio is not far from the Star of Hope. A wooden gangway leads to the doorway of an anonymous-looking structure built at the water's edge. "Anonymous" is definitely not a word that applies to Indiana's universe. Only the epidermis of this building is anonymous, for here, too, the past and history catch up with us and add other strata to Indiana's images. This place was once a theater, a place of culture and locus of discourse. Here again words are catching up with Indiana. Then it became a sailmaker's loft. Sails, too, are promises of mobility just like the wheels at the base of the sculptures, and we are reminded that in the '60s he made columns from masts he found on the waterfront in New York.

The most recent sculptures stand on the wooden floor of the studio, which resembles an overturned boat hull. The first impression is one of strangeness. The sculptures are like the sphinxes that guarded the gates of the temples in ancient Egypt, hieratic, aggressive, but surprisingly sensual. They rise up like totems or funeral steles, like the trees in Merlin's forest of Broceliande, mute but cordial witnesses to Indiana's life.

In their rough archaism they have something of the ancient Greek kouroi about them, and present themselves with the same frontality and fixed religiosity. Like the foot of a kouros hesitantly pushing forward, there is movement suggested by the wheels at the base, presaging a desire to conquer space and an infinite pride in just being there, alive.

Contemplation makes them seem closer to us, and kinder. And despite the bumps, they are inviting to the touch, making us want to caress them. Furthermore, their

Elles sont d'un bois flotté dont la surface annonce une multitude de sensations. Elles sont d'un assemblage qui affirme les valeurs tactiles que le regard transmet en élan de caresses attendues.

Chacune des sculptures est un être isolé, chacune est une part d'Histoire, de l'histoire de Robert Indiana. *Thoth, Icarus, Mars, Kv.F, Eve,* sont autant d'identités que tout sépare, et pourtant.

Robert Indiana fait ici acte de magie en donnant de l'âge à des personnages qui n'en ont pas, qui ne peuvent en avoir - éternels, légendaires, ou morts trop tôt. Il leur a donné les rides de la tendresse, celles qu'acquièrent ceux qui partagent longtemps votre espace. Fruits d'une gestation lente, elles ont les marques d'une longue présence, celles des vieux compagnons. Stables et tranquilles, elles affirment leur permanence.

Ces sculptures sont des rêves, des fantômes "pétrifiés". Elles sont de ces images qui hantent une vie, lancinantes, douloureuses mais indéracinables. Elles révèlent toutes d'étonnants mélanges d'images égyptiennes, grecques, romaines ou indiennes. Elles relèvent du temps.

Toutes ses sculptures, Robert Indiana les veut ailées. Elles portent à leur base, manière de signature, des roues que leur auteur annonce comme le souvenir des sandales ailées d'Hermès, comme de fausses promesses de mouvement.

Histoires d'ailes : ailes d'oiseaux, ailes de dieux, ailes de génies, ailes d'anges, ailes d'Hermès, ailes d'Icare. Les ailes sont légions sur les fresques et les vases antiques, dans les tableaux anciens, dans les rêves de chacun. Pourtant, les ailes des dieux, des génies ou des anges sont symboliques, elles abolissent temps et espace. Les ailes d'Hermès ne l'aident pas à voler ; elles sont là pour affirmer son statut de messager et les ailes d'Icare sont des prothèses.

Icarus (1992) ne parle que de sa pesanteur. Le rêve d'envol est loin, l'homme est déjà tombé. *Icarus* porte plus de métal qu'il ne le faudrait pour pouvoir voler. Ses roues, ses ailes, sont trop "décoratives". Le travail dentelé du métal évoque les rayons du soleil qui firent fondre la cire qui retenait les plumes. Leur aspect acéré parle du choc de la chute, de la douleur éprouvée. Leur ancien usage agraire parle de terre retournée, labourée, du soc de la charrue qui fend le sol, le meurtrit. Ces roues parlent de terre et non de ciel. Ayant creusé la terre, elles parlent de tombeau. (Il faut ici évoquer le premier plan du tableau de Breughel, *La Chute d'Icare*)

Le phallus dressé, trop incisif, encadré de deux volutes par trop décoratives, conte une virilité enfantine, le plaisir annoncé

scale requires us to come closer. To win them over, we must break off our gaze and look at them bit by bit, extending our hands and tasting their texture. They are made of wood that has traveled by water, and its surface offers a multitude of sensations. They become part of an assemblage that emphasizes the kind of tactile values transmitted by the eye in bursts of considered caresses.

Each one of these sculptures is an isolated being ; each is a part of History, Indiana's history. *Thoth, Icarus, Mars, Kv.F,* and *Eve* are all totally separate identities, and yet....

Here Indiana performs a feat of magic in giving an age to personages who must be ageless- who are eternal, legendary, or who died too young. He has given them wrinkles of tenderness, the same ones those who share your own space develop. They are the fruits of a slow gestation and bear the marks of a lengthy presence, like old companions. Stable and still, they affirm their permanence.

These sculptures are dreams, petrified phantoms. They are the kind of images that haunt you your whole life, piercing, painful, but inextirpable. They produce surprising combinations of images - Egyptian, Greek, Roman, Indian - in ways that pull back the veil of time.

Indiana has always wanted his sculpture winged. At their base, in guise of a signature, they have wheels their author declares to be the memory of the winged sandals of Hermes, like false promises of movement. It's all about wings: bird wings, divine wings, genie wings, angel wings, the wings of Hermes, and those of Icarus. Wings are legion on ancient vases and frescoes, in ancient paintings, and in the dreams of each of us. Yet the wings of gods, genies, or angels are symbolic ones; they are there to abolish time and space. Hermes' wings do not help him fly; they are there as a mark of his status as a messenger. Icarus' wings are merely prosthetic.

Icarus (1992) speaks of nothing but his weight. The dream of flight is but a distant one ; man has already fallen. Icarus is carrying more weight than he should if he is going to fly. The wheels, his wings, are too "decorative" The lacy metalwork suggests the rays of the sun that melted the wax holding together his feathers, and their jagged look suggests the impact and pain of the fall. Their agricultural origins evoke the earth, turned and worked, the thud of the plow slicing the ground, murdering it. These wheels say earth, not sky. Once they have dug into the ground, they speak of the tomb. (One could also mention here the first panel of Brueghel's painting *The Fall of Icarus*).

Star of Hope, hiver 1988. The Star of Hope, Winter 1988

par le pouvoir de voler. Le filet de chaînes qui couvre la "tête" vient clore le mouvement d'ascension. Même s'il veut rappeler les boucles des éphèbes de l'antiquité grecque, cette dernière marque juvénile accordée au corps d'un jeune homme, il est comme le rappel de la pesanteur. Il enserre la figure tel les rets, coule le long du corps pour le plaquer au sol.

Avec des ailes, on devrait monter, et, monter, c'est toujours s'alléger, se délivrer de la pesanteur, se délivrer des limites, gagner un nouveau statut en gagnant un nouvel espace. Les figures de Robert Indiana sont autant d'intrusion dans le domaine céleste, le domaine des dieux. Ces roues, ces ailes sont une façon d'approcher de plus près le personnage d'Indiana.

Le labyrinthe qu'il a doucement, savamment construit, propose une descente en lui-même, une remontée (sic) vers l'enfance, une histoire à contre-courant permettant de mieux affronter ses angoisses et ses fantômes. Quitter ce labyrinthe, c'est évoluer. C'est quitter son corps ancien et périmé, pour devenir, non un oiseau, mais un homme ailé. On peut monter au ciel, sortir du labyrinthe tout en n'étant qu'un homme, mais il faut avoir recours à l'invention, au courage, aux ailes et aux Rêves.

"Dans sa chute, il comprit qu'il était plus lourd que son rêve, et il aima, depuis, le poids qui l'avait fait tomber". Pierre Reverdy.

Mars (1990) et *Kv. F* (1987-91) parlent de ce poids. Elles sont lourdes et bruyantes du fracas des champs de bataille. *Kv. F*, jeune homme mort trop tôt à la guerre, semble paralysé par le poids de l'apparat militaire. Un "casque" de métal rouillé clôt l'élévation de la figure, la maintient cloué au sol. Un fer de bêche et une tête de fourche forment une plaque frontale, corne unique, arme désuète.

Cet armement de la partie haute de la sculpture en fait une sorte de bélier, cette arme moyenâgeuse que l'on utilisait pour partir à l'assaut des châteaux forts. *Kv. F* est comme un buttoir, la tête, l'esprit, le rêve contre le monde, contre la réalité.

Un bouclier protège le ventre, comme une chape de plomb pour matérialiser les angoisses. La peur au ventre, *Kv. F* peut avancer, se mouvoir sur ses roues, lourdes et lentes, comme les chenilles d'un char. Mais les roues ne touchent pas le sol et le mouvement est illusoire. Elles ne feraient que faire choir l'homme dans le sang et dans la boue. Quasiment oppositionnel, *Mars* affirme une agressivité fière. Hérissé de métal, c'est une arme efficace, une force confiante. Le bois est bardé de métal. Le cœur souple, palpitant du bois se cache derrière des griffes acérées.

The erect phallus, a little too cutting, framed by two scrolls that are far too decorative, bespeaks an childish virility, the pleasure to be had from flying. But the web of chain that covers the "head" forestalls the movement of ascension. Even if it is meant to suggest the curls on the head of a Greek ephebe, that final mark of youth allowed the adolescent, it is also a reminder of gravity. It holds the figure in its grasp like a net flowing along the body, finally pinning him to earth.

With wings, one ought to climb. Climbing always means getting lighter, free of gravity, free of one's limits, reaching a new state of being by reaching a new space. Indiana's figures are like some kind of intrusion into the heavenly realm, the domain of the gods. These wheels - the wings - are a means of getting closer to the person of Robert Indiana. The labyrinth he has so quietly and cunningly built offers a descent into himself, and then a re-scent (sic) back to his childhood, a story told against the current that allows a more serious confrontation with his phantasies and fears. Leaving this labyrinth means evolving, moving on. It means leaving one's old and worn-out body and becoming, not a bird, but a winged man. One can climb into the sky and find one's way out of the labyrinth while still remaining human, but one must have recourse to invention, courage, wings, and dreams.

"In his fall, he understood he was heavier than his dream, and ever since he has loved the weight that made him fall." Pierre Reverdy.

Mars (1990) and *Kv. F* (1987-91) tell of this weight. They are loud and noisy with the pandemonium of battle. *Kv. F*, a young man who died too young in the war, seems paralyzed by the weight of his military gear. A rusty metal "helmet" delimits the height of the figure and pins him to earth. A spade and fork form a kind of frontal plate, like a single horn used as some kind of obsolete weapon. This arming of the upper portion of the sculpture makes it into a kind of ram, that medieval weapon used in assaults on a castle or keep. *Kv. F* is like that ram, battering his head, spirit, and dreams against the world and reality.

A shield protects the belly like a lead slab, as if to make his anguish more material. With fear in the belly, *Kv. F* can move forward, rolling along on his slow and heavy wheels as if on the treads of a tank. But the wheels are not touching the ground, and any movement is illusory. They would only topple the man into the blood and mire.

Le dieu de la guerre affiche une virilité victorieuse. Il est caparaçonné tel un insecte, les fers fonctionnent comme des écailles, les lames de faux sur le dos comme autant de mandibules assassines. *Mars* évoque la "grande faucheuse", la Mort, celle qui, de toute façon, rattrape toujours sa proie.

Le schématisme ou le symbolisme s'expriment dans ces pièces par l'accentuation des traits caractéristiques ou par l'addition d'attributs significatifs.

Les exigences du décor s'imposent à la structure et la structure modifie le décor. Le résultat définitif est un objet-animal, hésitant entre sa charge symbolique et la vigueur de sa matérialité. Ces sculptures sont des images "idéographiques". Elles présentent des symboles ou des formes qui suggèrent une idée sans en exprimer le nom.

Mars et *Kv. F* sont des souvenirs, des stèles, des monuments érigés pour échapper au vrai pêché : l'oubli, l'oubli de sa condition de mortel. Robert Indiana s'oblige à revenir au passé, à l'affronter ou à le répéter, bref à ne pas l'enfouir quelques soient les moyens pour ce faire. Il faut évoquer sans cesse la Mort, figure inévitable, pour mieux l'amadouer. Il faut la rendre présente en faisant resurgir cette "mémoire impersonnelle" ensevelie en chaque individu.

La "guérison radicale" de la souffrance existentielle s'obtient en rebroussant chemin jusqu'au temps initial, le temps du divin.

En ce sens, *Thoth* (1985) affirme une animalité immédiate. Thoth, dieu égyptien, était représenté comme un homme à tête d'ibis, ce que figure clairement l'assemblage de bois de la partie supérieure de la sculpture. L'efficacité de cette parenté formelle se voit démultiplié par le bois utilisé. La matière est ligneuse, craquelée. Elle fait saillir les nœuds, insiste sur des creux qui deviennent des rides. Thoth est un ancien mythe.

Thoth a le bec crochu des oiseaux de proie, et pourtant, il n'est que menaçant, pas agressif. Thoth est un gardien, un guide, un médiateur. Thoth était un dieu psychopompe ; il conduisait les âmes des morts vers le juge Osiris. *Thoth* est un messager comme Hermès, mais il est surtout un juge intérieur, une conscience. En cela, il est acéré contemplant sans pitié nos noirceurs intérieures.

Thoth est un miroir de l'âme, ce que dit bien son nom : un double TH articulé autour d'un O dormant. Scrutant ce que nous sommes, il nous découvre sans faux semblant. A l'inverse d'Hermès, intellect perverti protecteur des voleurs, *Thoth* est notre conscience.

Le "primitivisme" stylistique est poussé plus loin dans une pièce telle que *USA* (1996-1998). Un tronc, récupéré sur le

As if in opposition, *Mars* asserts a proud aggressivity. Spiked with metal, this is an efficient weapon and a confident force. The wood is swathed in metal, and the supple beating heartwood is hidden behind jagged claws. The god of war displays all his victorious virility. He has the carapace of an insect, with pieces of metal for scales and scythe-blades on his back like so many killer jawbones. *Mars* is also an evocation of the Grim Reaper, Death, who, one way or another, always catches his prey.

The symbols or schemata are conveyed in these pieces through the emphasis of characteristic traits or the addition of meaningful attributes. The requirements of the décor are brought to bear on the structure, which in turn modifies the décor. The final result is an animal-object wavering between his symbolic charge and the vigor of his materiality. These sculptures are ideographic images; they produce symbols or forms which suggest an idea without speaking its name. *Mars* and *Kv. F* are memories, stelæ - monuments erected as an escape from the real sin, forgetting - forgetting one's mortal condition.

Indiana makes a point of returning to the past, to either confront it or repeat it - never to bury it - whatever the means necessary to achieve this. One must endlessly invoke Death, that unavoidable figure, in order to win it over. He must be made present by dredging back that "impersonal memory' buried deep in each individual. The 'radical healing" of existential suffering is brought about by going back the way one came, back to the earliest moment, the time of the divine.

In this sense, *Thoth* (1985) asserts an immediate animality. Thoth, an Egyptian moon god, was represented as a human with the head of an ibis, as is clearly depicted in the upper part of the sculpture. The effectiveness of this formal kinship is strengthened by the nature of the wood used for it. The material is rough-hewn and fissured, its knots jutting out. The prominent furrows become like wrinkles, for the myth of Thoth is an ancient one. He has the hooked beak of a bird of prey, yet he seems only menacing, not aggressive. He is a guardian, a guide, and a mediator. *Thoth* was a psychopompos, a conductor of dead souls to be judged by Osiris, the god of the underworld. *Thoth*, like Hermes, was a messenger, but he was more of an interior judge, a conscience. In this sense, he is a jagged edge who pitilessly oversees our interior blackness. He is a mirror of the soul, as can be seen from his name, a double TH around a sleeping H. Unlike Hermes, the perverted intellect who was a protector of thieves, *Thoth* is our conscience.

rivage de Vinalhaven, lavé, vieilli, modelé par l'eau, joue le rôle du corps. Les hasards des intempéries ont "buriné" le bois. La surface se creuse, se dissout pour laisser voir les fibres, les veines, les nœuds, les tendons dans un simulacre de corporalité.

C'est cette ossature que coiffe un crâne bovin. Ce crâne est comme une résurgence du Rêve Américain, de la Conquête de l'Ouest. Qui n'a pas en tête une de ces images de western où pour signifier un espace vide et mort, on nous montre un paysage de sable, un crâne et quelques buissons secs livrés au vent ?

Le crâne bovin évoque l'image de la vache, la mère nourricière dans de nombreux cultes anciens. Mais il est aussi la force virile du taureau qu'on combat dans l'arène.

Du corps, il ne reste que l'enveloppe, la boite. L'esprit est asexué, androgyne.La surface du crâne est peinte de points et de zébrures qui rappellent certains signes tribaux. Ces "couleurs" fonctionnent comme des scarifications rituelles, comme des "peintures de guerre". Elles semblent annoncer une appartenance, revendiquer un groupe. Mais le codage garde son secret. Ce crâne peint fait resurgir des images de masques cérémoniels, parle de chamane, de sorcier.

USA est une sorte de poupée vaudou. Le crâne est cloué en haut du mat, comme on clouait jadis une chouette sur une porte pour attirer le mauvais oeil ou désigner le mal. Le Mal, c'est le temps qui passe et qui efface le particulier pour ne garder qu'une idée générale de ce qui a été. Le Mal c'est l'oubli de ce que nous sommes.

Dans sa frontalité, *USA* est une vision "archaïque", mais pour la saisir dans sa complexité, il convient de lui donner du temps, le temps de la lecture de la "plaque" insérée à sa base , à l'arrière de la sculpture.

On y lit un Y et trois lettres IND. Le Y est la figure symbolique de Coenties Slip, le lieu fondateur, le souvenir nostalgique d'un temps révolu.

IND fonctionne comme une signature. Le nom, Indiana, pseudonyme choisi depuis si longtemps, tend à s'effacer.

USA est un autoportrait. Et tout se passe comme si l'inscription du nom avait perdu de sa force. L'autoportrait "mange" son modèle. Le reflet estompe la réalité. Robert Indiana s'efface derrière l'œuvre. Comme toujours, l'œuvre parle de son auteur, mais la vision reste parcellaire.Sa matérialisation la rend autonome. Elle a acquit une vie propre, celle qui consiste à conjuguer les images de son créateur et celles de ses spectateurs.

Dans tout ce parcours consacré à la dualité, *Eve* (1997) apparaît comme une exception. *Eve* est une, unique dans sa féminité. Comme *The Metamorphosis of Norma Jean*

Stylistic "primitivism" is taken further in a piece like USA (1996-1998). A tree-trunk found on the shore at Vinalhaven, bleached, aged, and shaped by the water, plays the role of the body. The chance effects of the elements have etched the wood. The surface is hollowed out and disintegrating, allowing us to see the fibers, veins, knots, and tendons, a simulacrum of corporeality. This bony frame is crowned by a bovine skull. This skull is like a resurgence of the American Dream and of the conquest of the American West. Who cannot summon up that image from American westerns where, to indicate a dead, deserted place, we are shown a landscape of sand, the skull of a steer, and a few tumbleweeds rolling in the wind ?

The skull calls to mind the image of the cow, the nourishing mother in so many ancient cults. But it is also the virile force of the bull who is to be fought in the ring. Nothing remains of the body but its envelope, the container. The spirit is asexual and androgynous. The surface of the skull is covered with painted dots and stripes that bring to mind certain tribal signs. These "colors" function like ritual scarifications or "war paint" They seem to announce belonging, the claim of and to a group, but the encoding remains secret. This skull also calls forth images of ceremonial masks, and tells of shamans and sorcerers.

USA is a kind of voodoo doll. The skull is nailed high to the mast, the same way one used to nail an owl over a doorway to foil the evil eye or to designate evil. Evil is time that passes and erases the particular, preserving only a general idea of what has been. Evil is forgetting who we have been.

In its frontality, *USA* is also an archaic vision, but in order to grasp it in its complexity, we must give it time, time to read the 'plaque' at the rear base of the piece.

There we see a Y and the three letters IND. Y is the figure symbolic of Coenties Slip, the founding locus and a nostalgic memory of a lost time.

IND functions as a signature. The name Indiana, the pseudonym chosen so long ago, is starting to fade.

USA is a self-portrait, but it all seems as if the inscription of the name has lost its force. The self-portrait has 'eaten' its model; reflection has faded reality. Indiana effaces himself behind the work. As always, the work speaks of its author, but our vision of him remains partial. Being materialized makes it autonomous. It acquires a life of its own, one which consists of conjugating the images of its creator with those of its viewers.

Mortenson dans la peinture, *Eve* est l'image d'une présence féminine dans l'œuvre sculptée. Comme pour The *Metamorphosis* of *Norma Jean Mortenson*, la femme évoquée est mythique. Elle est la première femme, la première épouse, la mère de tous les vivants.

D'après la Genèse, c'est pendant le sommeil d'Adam (pendant le Rêve) qu'elle est tirée de son côté. Elle symbolise alors l'élément féminin dans l'homme. L'Esprit est mâle. L'âme est femelle. De leur entente naissent les pensées. Eve, c'est la sensibilité de l'être humain, son élément irrationnel.

A supposé que seule l'âme ait succombé à la tentation, les conséquences de la faute n'auraient pas été tragiques. Le drame vient du consentement donné par l'Esprit. Adam aussi a croqué la pomme. La rupture entre Adam et Eve, le 2, provient de l'inimitié qui sépare l'âme de l'esprit. L'homme est censé se conjuguer avec la femme. Le 1 suppose l'union de 2 éléments distincts. L'union est conjugale. L'union entre l'âme et le corps, l'esprit et la chair est symbolisée par l'union entre le féminin et le masculin. La symbolique du couple, Adam et Eve, l'esprit et l'âme, est également celle de l'intelligence et de l'affectivité, de la connaissance et de l'amour.

Or, pour Robert Indiana, *Eve* est seule, unique et isolée. Elle est l'âme dans son sens et dans sa matérialité. Elle est réalisée à partir d'un tronc qui a longtemps séjourné dans l'eau. L'eau lui a enlevé son écorce, l'a lentement mais sûrement dénudé, mettant au jour l'âme du bois.

Soumis aux intempéries, le bois s'est fendu ; les fibres se sont ouvertes, donnant à contempler l'image d'Eve dans son caractère sexué.

Eve évoque alors la matrice maternelle. Elle est la matérialisation d'un rêve de régression, d'un rêve de retour à l'origine (On peut penser ici à la toile célèbre de Courbet *L'Origine du monde*). *Eve* est alors le lieu d'une recherche d'identité.

La cavité dans le bois évoque également la descente aux enfers. Cette antre sombre est l'entrée du labyrinthe. C'est le monde des ombres dont il faut triompher pour pouvoir renaître. Dans un sens littéraire, *Eve* évoque le mythe de la Caverne de Platon, ce monde d'apparences agitées d'où l'âme doit sortir pour contempler le vrai monde des réalités, celui des Idées.

Eve, cet archétype féminin est réversible. Eve peut se lire de droite à gauche et de gauche à droite, ce qui n'est pas l'effet d'un hasard. Cette écriture symbolise le fait que la femme possède une double nature : elle est créatrice et réceptacle. C'est en ce point sans doute que la sculpture de Robert Indiana rejoint le labyrinthe.

Eve (1997) appears to be an exception to this whole trajectory devoted to duality. Eve is one, unique in her feminity. Like *The Metamorphosis of Norma Jean Mortenson* in painting, *Eve* is an image of feminine presence in the sculpted work. And as in that work, the woman in question is a mythic one. She is the first woman and the first spouse, the mother of the living.

According to the Book of Genesis, it was while Adam slept (during his Dream) that Eve was created from his rib. She thus symbolizes the feminine element in man. Spirit is male; soul is female. From their understanding are born thoughts. Eve is the human being's sensibility, the irrational element. Suppose that only the soul had succumbed to temptation; the consequences of that first transgression would not have been so tragic. The drama was due to the consent given by the spirit. Adam bit the apple, too. The break between Adam and Eve, the 2, derived from the enmity that divides the soul from the spirit. Man is supposed to conjugate with woman; the 1 presupposes the union of 2 elements. The union is a conjugal one. The union between the soul and the body, the spirit and the flesh, is symbolized by the union of the feminine with the masculine. The symbolism of the couple Adam and Eve, of spirit and soul, is also that of intelligence and feeling, of knowledge and love.

But for Indiana, *Eve* is alone - unique and isolated. She is a soul in both her meaning and materiality. She was fashioned out of a tree-trunk that had been in the water for a long time. The water had removed the bark, slowly but surely stripping it and revealing the heart of the wood.

Exposed to the elements, the trunk has split. The fibers of the wood are laid open, presenting the image of Eve in all her sexual character for our contemplation.

Here *Eve* evokes the maternal womb. She is the materialization of a dream of regression, the dream of a return to our origin. (One thinks of Gustave Courbet's famous painting T*he Origin of the World*.) *Eve* becomes the site of our search for identity.

The body cavity in the wood also recalls a descent into hell. This dark den is the entrance to the labyrinth, a world of shadows that must be overcome for rebirth to take place. From a literary point of view, *Eve* recalls Plato's myth of the Cave, that world of troubled appearances which the soul must leave behind in order to contemplate the true world of realities, that of the Ideas.

Eve, that feminine archetype, is reversible. It can be read from right to left or left to right, and this is not a

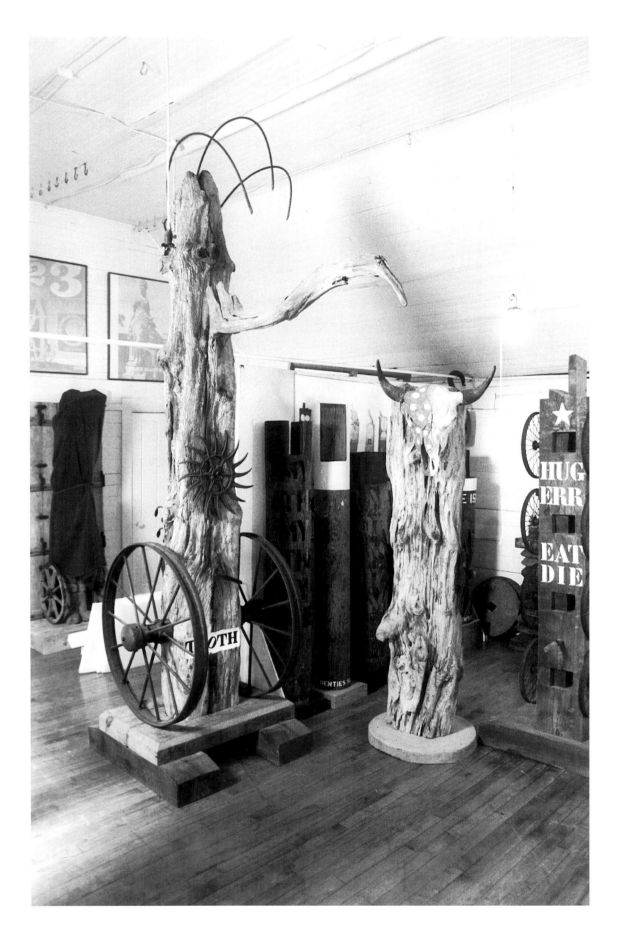

THOTH, dans l'atelier de Vinalhaven, 1998. *THOTH*, in the studio in Vinalhaven, 1998

De 1 on crée le 2 (de Adam vers Eve).

2 conjugue union et désunion.

Dans la désunion, 2 est deux fois 1. Parmi ces deux 1, l'Esprit et l'âme, le 1 femelle se fait 2 à son tour (réceptacle et matrice). On touche ici au vertige de l'image et de son double.

De l'usage du mot

Et nous ouvrons ici un autre accès au labyrinthe, avec l'idée que chaque image trouve un mot pour la décrire ou pour la qualifier. Chaque image possède son double écrit.

Il n'est rien dans notre monde qui ne puisse être considéré comme une écriture. Notre civilisation traite le langage d'une façon qu'on pourrait qualifier d'immodérée. Nous parlons à tout propos. Tout prétexte est bon pour nous exprimer, interroger ou commenter. Toute notre expérience de la création artistique comporte une considérable partie verbale. Nous ne voyons jamais une œuvre seule. L'œuvre se présente toujours comme l'association d'une image et d'un titre. Notre regard est préparé par un commentaire.

A l'inverse de cette attitude commune à l'égard du langage, on ne trouve chez Robert Indiana aucune logorrhée, aucun verbiage. Son rapport au mot est parcimonieux.

Dans sa peinture, le mot est symbolique ou littéraire. Dans tous les cas, il est enraciné dans les éléments constitutifs de son intimité. Dans sa sculpture, le mot est court. Subordonné à la forme de l'œuvre (sa largeur), le mot ne comprend pas plus de 3 à 4 lettres. Cette contrainte devient vite la caractéristique d'un style. Sa prégnance se voit confortée par le fait de l'interdépendance des deux langages artistiques dans l'œuvre de Robert Indiana : la peinture et la sculpture.

Quel qu'il soit, le mot chez Robert Indiana est l'âme d'une culture. Il est l'instrument de son intelligence. Il marque sa volonté d'introduire une intimité entre lui et le monde.

Le mot évoque, souligne, dénonce. En écrivant le nom d'une chose ou d'un être, Robert Indiana lui donne du temps, fait vivre ou survivre. Les mots peints au pochoir se détachent et viennent vers nous. Nous regardons et nous lisons. On dit que les poètes peignent avec les mots, Les peintres le peuvent aussi.

Parce qu'elle donne à voir et à vivre, l'image fascine. Dans l'œuvre de Robert Indiana, l'inscription est une image. Le mot se met à dire ce qu'il ne disait pas. Il ne dit plus ce qu'il était venu dire. Isolé, il parait vouloir se mettre à vivre par lui-même, pour lui-même. Il se gonfle d'une multiplicité de valeurs entre lesquelles il n'y a pas de nécessité immédiate de

chance result. The writing symbolizes the fact that woman possesses a dual nature: she is both creator and receptacle. This is the point through which Indiana's sculpture connects to the labyrinth.

From 1, 2 is created (from Adam to Eve).

2 conjugates union and disunion.

In disunion 2 is two times 1. Between these two 1s, the spirit and the soul, the 1 female is in turn made 2 (receptacle and womb). Here we come into contact with the vertigo of the image and its double.

On the Use of the Word

Here we open another means of access to the labyrinth that comes with the idea that each image can find a single word to describe or define it. Each image possesses its written double.

There is nothing in our world that cannot be considered writing. Our civilization treats language in a way we could call immodest. We will speak on any occasion. No pretext is too flimsy for us to express ourselves in some question or comment. Our whole experience of artistic creation carries with it an important verbal component. We never see a work all by itself. The work always presents itself as the association of an image and a title, and our looking is made ready by commentary.

In contradistinction to this widely held position towards language, with Indiana there is neither logorrhea nor wordiness. His relationship to the word is a parsimonious one. In his painting, the word is symbolic or literary. In every case it is rooted in the elements that make up what is most intimate to him. In the sculpture, the word is short. Subordinated to the format of the work, to its width, it is never more than three or four words long. This constraint quickly became a characteristic of his style. Its pregnancy is supported by the interdependence of the two artistic languages, painting and sculpture, in Indiana's work. Whatever the word, it is, for Indiana, the very soul of a culture, the instrument of its intelligence. It is the mark of his desire to bring about an intimacy between himself and the world.

The word evokes, emphasizes, denounces. In writing the name of some thing or being, Indiana gives it time, allows it to be alive, and to survive. The stenciled words lift off the canvas and come towards us. We look and read. They say that poets paint with words; so can the painters.

choisir, et, qui font de lui un immense réservoir de possibles. Le mot isolé a plus de sens qu'il n'a de fonctions.

En libérant le mot, Robert Indiana cherche à libérer la parole. Il tente de renouveler ses rapports avec lui-même, avec les autres, avec le monde.

Chaque mot est hanté par ceux qui lui ressemblent. Il s'ouvre au rébus ou à l'homophonie. Le jeu de mot est ici un jeu sérieux.

Le mot est encyclopédique. Il contient simultanément toutes les acceptations parmi lesquelles un discours rationnel aurait imposé de choisir. Il vit dans un état qui n'est possible que dans le dictionnaire ou dans la poésie. Il est là où le nom peut vivre sans article, amené à une sorte de "degré zéro", fort de toutes les significations passées et futures.

Le mot est ici une forme générique.

Il faut accepter de voir autrement, de ne pas connaître à l'avance les itinéraires. Il faut pouvoir se faire conjointement le découvreur et le sujet actif du texte qui s'écrit.

Le mot fait se confondre le rêveur de mots et celui qui les ordonne. Il fait se répondre le poète et son lecteur, qui, tous les deux, cessent partiellement de s'isoler, dans la solitude de celui qui lit ou de celui qui écrit.

Les mots chargés de sens se mettent en travers de notre route, comme des écueils. Les mots chargés de puissance ne révèlent jamais leur vraie signification. Il est donc préférable de ne pas chercher un seul sens. Il faut accepter de glisser d'une réalité à l'autre, effaçant les frontières. Il faut se couler entre le sens du parcours obligatoire pour la lecture d'un mot et la libre circulation dans l'image artistique. Il faut considérer le mot, sa forme, sa disposition dans l'espace et l'espace entre les mots.

Si dans l'œuvre de Robert Indiana, le mot est tantôt ouvert, tantôt clôturant, concret ou vaporeux, il est toujours autonome et suffisant. Il est d'une plasticité imaginaire.

Si l'on prononce le mot, il agit sur nous plus immédiatement encore. Empli par un souffle, mu par une voix, il devient substance. Il devient saveur ou parfum, provoquant en nous l'attrait ou la répulsion.

Le caractère typographique, la lettre, est l'image de la multitude. C'est le langage à l'état naissant, souple et monumental. Il conte la geste de l'idée. Ainsi tout mot chez Robert Indiana est poème, permettant l'immédiate évidence des choses, la limpidité des cœurs.

En rétrécissant le mot, dans sa matière et dans son sens, Robert Indiana nous entraîne vers le silence. L'inexprimable silence qui délie les langues, fait de la poésie un objet

The image fascinates because it offers something to see and to live. In Indiana's work the inscription is an image. The word begins to say something it didn't used to and no longer says what it came to say. Isolated, it seems to want to begin living on its own, by and for itself, bulging with a multitude of values among which there is no immediate need to choose; this makes into an immense reservoir of possibilities. The isolated word has more meanings than it does functions.

In freeing the word, Indiana seeks to free speaking. He is attempting to renew his relationship to himself, to others, and to the world.

Each word is haunted by others that resemble it, and opens up onto all kinds of rebuses and homophonies. But here play on words is serious play, indeed.

The word is encyclopedic, and at any one time it carries all the accepted meanings from which rational discourse compels us to choose. It lives in a state possible only in the dictionary or in poetry. It is a state where a noun can live without an article, brought back to a kind of "zero degree," and laden with all its meanings, past or future.

Here the word is a generic form.

We must accept the need to see differently, and not to have to know the itinerary in advance. We need to be able to become conjointly the discoverer and the active subject of the text being written.

The word confounds the dreamer of words and their arranger. It leads the poet and the reader to respond to each other, and they cease, at least in part, to isolate each other in the solitude of one who reads and one who writes.

The words, laden with meaning, block the path before us like hurdles. Words laden with power never reveal their true meaning; it is thus preferable not to look for just one meaning. We must be willing to glide from one meaning to another and erase the boundaries between them. We must drift away from the direction of meaning intended for reading a word to a free circulation within the artistic image, taking into consideration the word, its form, its disposition in space, and the space between the words.

Although in Indiana's work the word can be now open, now closing, concrete or vaporous, it is always autonomous and self-sufficient, with great imaginative plasticity.

If one pronounces the word, it acts on us with even greater immediacy. Billowing with breath and moved by a voice, it becomes substance. It becomes flavor and fragrance, arousing within us attraction or repulsion.

d'intuition. C'est une source intarissable et inépuisablement généreuse. Il est la cause créatrice par excellence.

Ce silence est amour, plus grand, plus riche et plus profond qu'aucun mot. Il est le lieu de toutes les allusions. C'est le seul endroit où la mort n'a pas droit de cité puisqu'incomparable, sans analogue, sans commune mesure.

La mort n'est "suggérable" en rien. Rien ne l'annonce, rien ne la rappelle. Nous ne pouvons avoir à son égard ni pressentiment, ni ressentiment ; pas d'avant-goût ou d'arrière-goût. La mort exclut toute "rétrospection" ou réminiscence. Elle exclut même toute anticipation.

Si la mort est sans cesse présente dans l'œuvre de Robert Indiana, c'est parce qu'elle est une fin inéluctable. En la côtoyant toujours, elle devient familière.

Dead et Die font partie du lexique des mots à 3 ou 4 lettres, du vocabulaire restreint qui aide à préciser la pensée.

"Penser étant écrire sans accessoire ni chuchotement." (Mallarmé), chassons les idées vagabondes pour nous attacher à la contemplation.

Il est difficile de mettre un terme à la connivence que nous a proposée Robert Indiana, dans la mesure où le mot "Fin", quoiqu'assez court, ne fait pas partie de son vocabulaire.

Janvier 1998

The letter, the typographical character, is the image of multitude. It is language in the nascent phase, supple and monumental. It tells of the gesture of the idea. Thus, for Indiana, every word is a poem, admitting the immediate obviousness of things, the limpidity of our hearts.

By shrinking the word, both in matter and meaning, Indiana draws us into silence, the ineffable silence that loosens our tongues and makes poetry into an object of intuition. It is an unquenchable source, inexhaustibly generous. It is the quintessentially creative cause.

This silence is love, greater, richer and deeper than any word. It is the locus of all allusions. It is the only place where death has no purchase, for it is incomparable, incommensurable, and without analogy.

Death is in no wise suggestible. Nothing announces it; nothing can revoke it. With respect to death we can have neither presentiment nor resentment, neither foretaste nor after-taste. Death precludes all retrospection or reminiscence. It even precludes anticipation.

If death is endlessly present in Indiana's work, it is because it is an ineluctable end. By visiting it often, we make it into a familiar.

Dead and die are part of that three - and four-letter lexicon, that constrained vocabulary, which helps focus our thinking.

"Thinking being writing without props or whispers," according to Mallarmé, let us dispel vagabond ideas and commit ourselves to contemplation.

It is difficult to put an end to the complicity and connivance Indiana proposes. The word "end," although a rather short one, is simply not part of his vocabulary.

January 1998
Translated by Warren Niesluchowski

Documentation photographique / Illustrations

Ellsworth Kelly servant le déjeuner dans son atelier de Coenties Slip avec (de gauche à droite) Jack Youngerman, Agnes Martin, Indiana, Delphine Seyrig et de dos, Duncan, le petit garçon des Youngerman. Ellsworth Kelly serving lunch in his studio at Coenties Slip with (from left to right) Jack Youngerman, Agnes Martin, Indiana, Delphine Seyrig and in the foreground, Duncan, the young son of the Youngermans Photo Hans Namuth

Fred Herko portant le costume composé de roues dessiné par Robert Indiana en 1963 pour le ballet de James Waring,
The Halleluyah gardens. Fred Herko wearing the wheel costume Indiana designed in 1963 for James Waring's in
The Halleluyah gardens. Photo Basil Langton

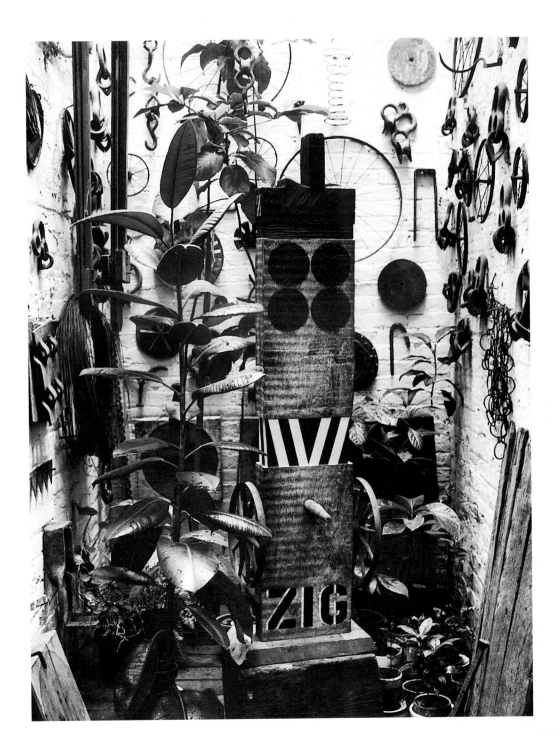

Zig, dans l'atelier de Robert Indiana, à Coenties Slip, 1960
The Herm *Zig* in Indiana's studio store room on Coenties Slip, 1960. Photo John Ardoin

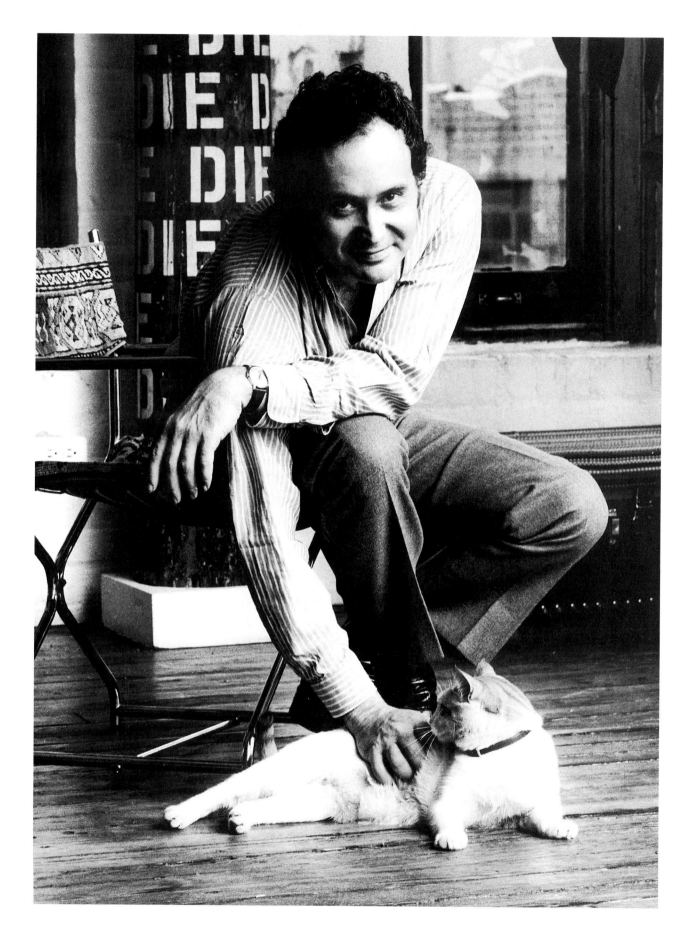

L'artiste dans son atelier de Bowery, dans les années 70, avec l'un de ses treize chats, 1967
The Artist in his studio on the Bowery in the seventies with one of his thirteen cats. 1967. Photo Tom Rummler

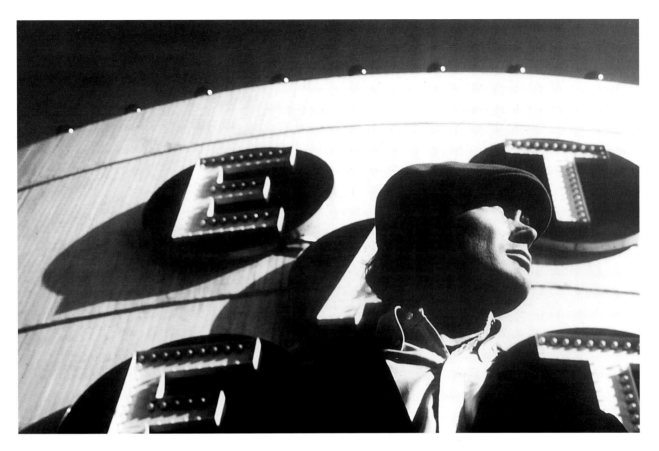

L'artiste devant son enseigne lumineuse *EAT* lors de "the New York World's Fair", 1964
The Artist in front of his electric *EAT* sign at the New York World' s Fair, 1964. Photo Katz

George Segal, Lawrence Alloway, Indiana et Tom Wesselmann au cours d'un séminaire d'art dans les champs de blé, en Ohio, 1966
George Segal, Lawrence Alloway, Indiana and Tom Wesselmann at an art seminar in the cornfields of Ohio, 1966

Indiana et Bernar Venet lors de la parution de Creeley-Indiana Numbers Book, à la librairie Gotham, New York, nov. 1968
Indiana and Bernar Venet at the premiere of the Creeley-Indiana Numbers Book at the Gotham Bookstore, New York, Nov. 1968

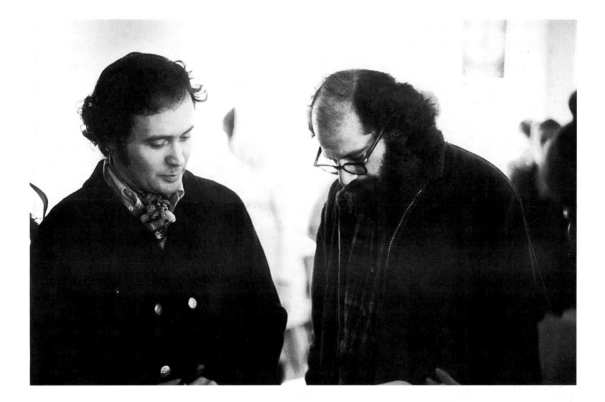

Indiana et Allen Ginsberg lors de la parution de Creeley-Indiana Numbers Book, à la librairie Gotham, New York, nov 1968
Indiana and Allen Ginsberg at the premiere of the Creeley-Indiana Numbers Book at the Gotham Bookstore, New York, Nov. 1968

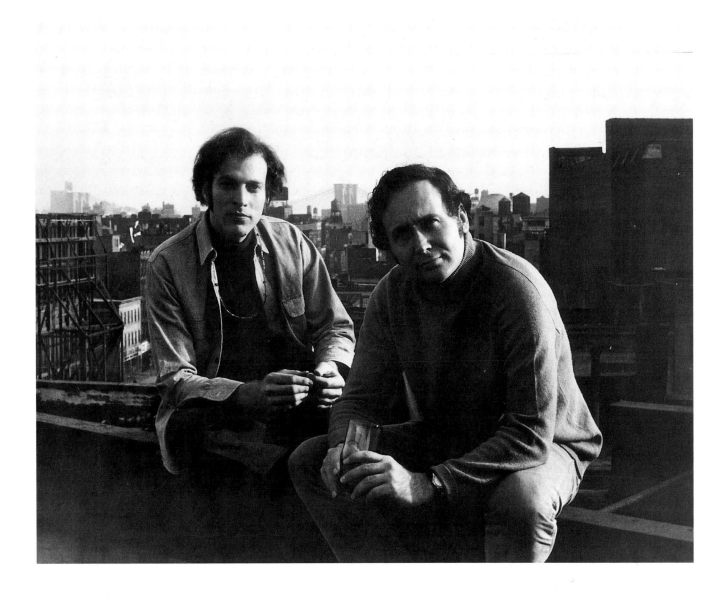

L'artiste et Bill Katz sur le toit de l'atelier de Bowery, 1968
The Artist and Bill Katz on the roof of the studio on the Bowery, 1968

Travail sur la première sculpture monumentale *LOVE* à Lippincott, New Haven, Connecticut, 1970
Working on the first monumental *LOVE* at Lippincott, New Haven, Connecticut, 1970. Photo Tom Rummler

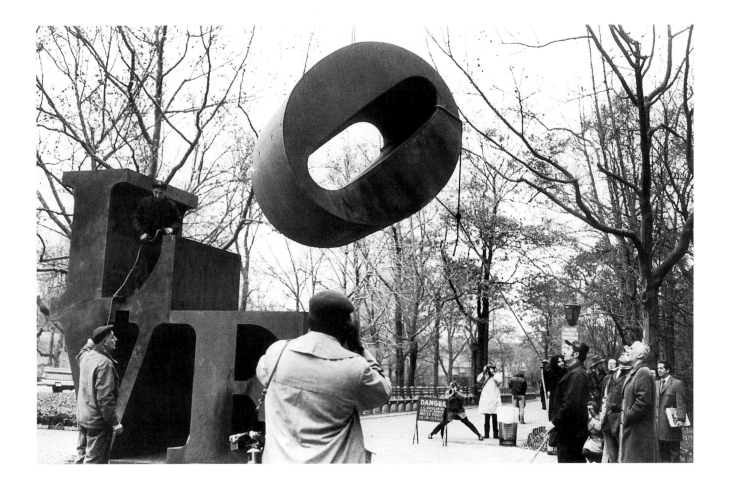

Installation de la sculpture *LOVE* à Central Park, New York, 1972
Installing the sculpture *LOVE* in Central Park, New York, 1972. Photo Steve Balkin

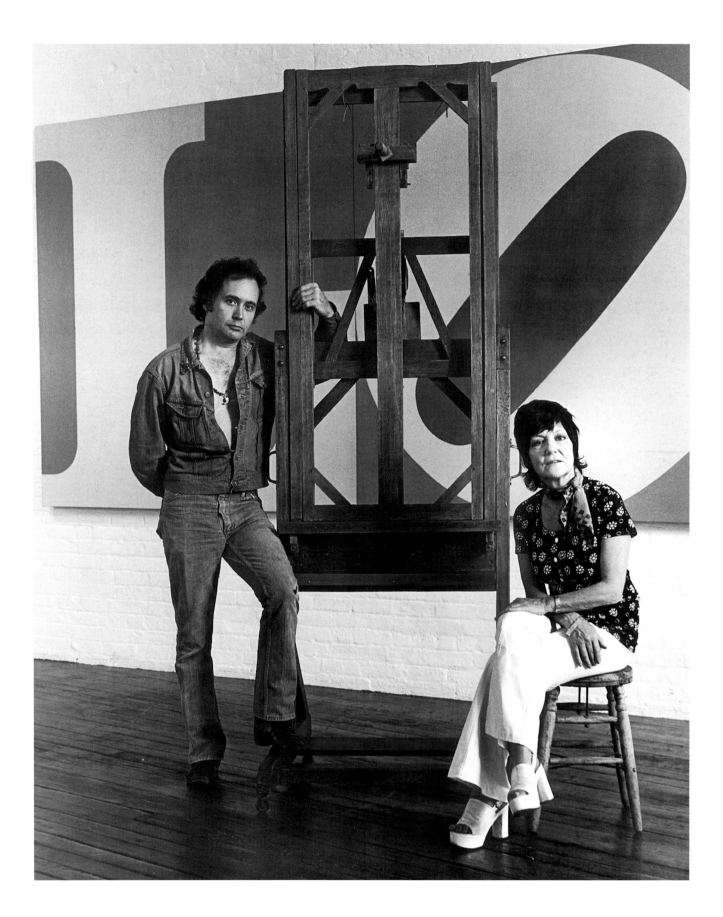

Robert Indiana en compagnie de sa galeriste Denise René devant *The Great American Love*, 1972
The Artist with his dealer (at that time) Denise René in front of *The Great American Love*, 1972. Photo Hans Namuth

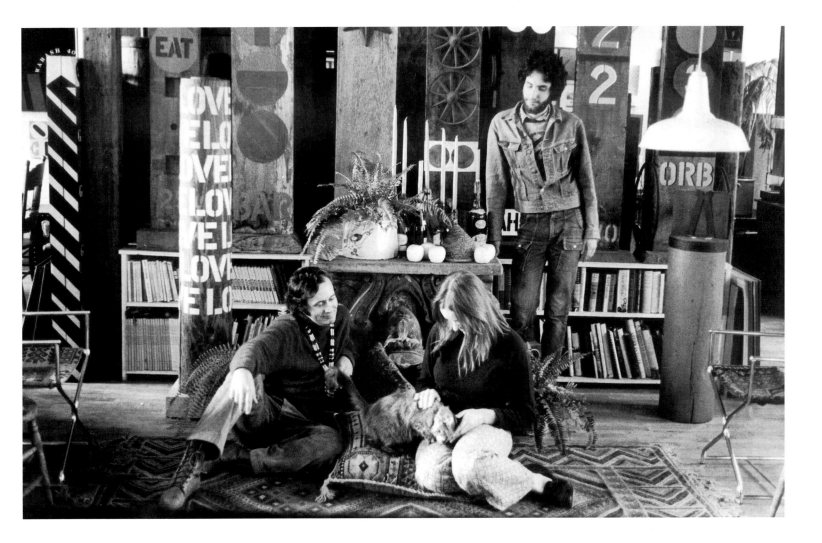

L'artiste et ses assistants dans l'atelier de Bowery, 1974. The Artist and his assistants in the Bowery Studio, 1974
Photo Steve Balkin

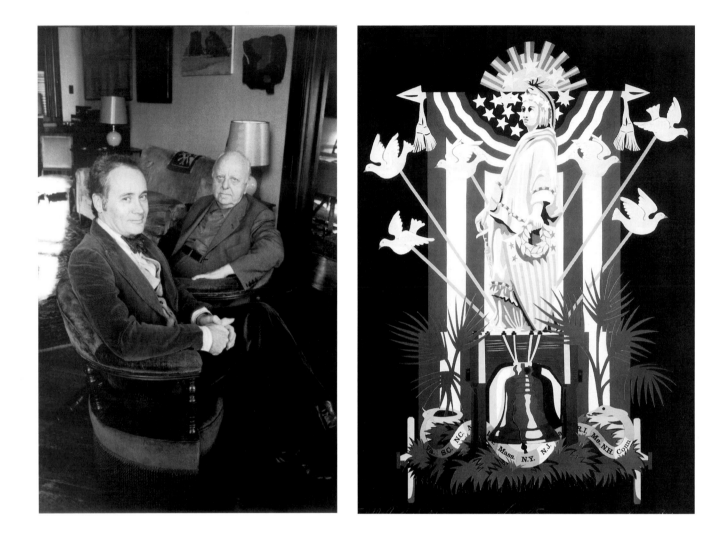

L'artiste et Virgil Thomson, le compositeur de l'opéra de
Gertrude Stein, *The Mother of Us All*, 1976 The Artist
with Virgil Thomson, the composer of the Gertrude Stein
opera *The Mother of Us All*, 1976. Photo Ken Howard

Une des planches de la série *The Mother of Us All,* représentant la
Statue sur le toit du Capitole des Nations-Unies et la Cloche de la
Liberté, 1976. One of the sets for *The Mother of Us All*, the Statue
atop the Capitol of the United States and the Liberty Bell, 1976
Photo Robert Indiana

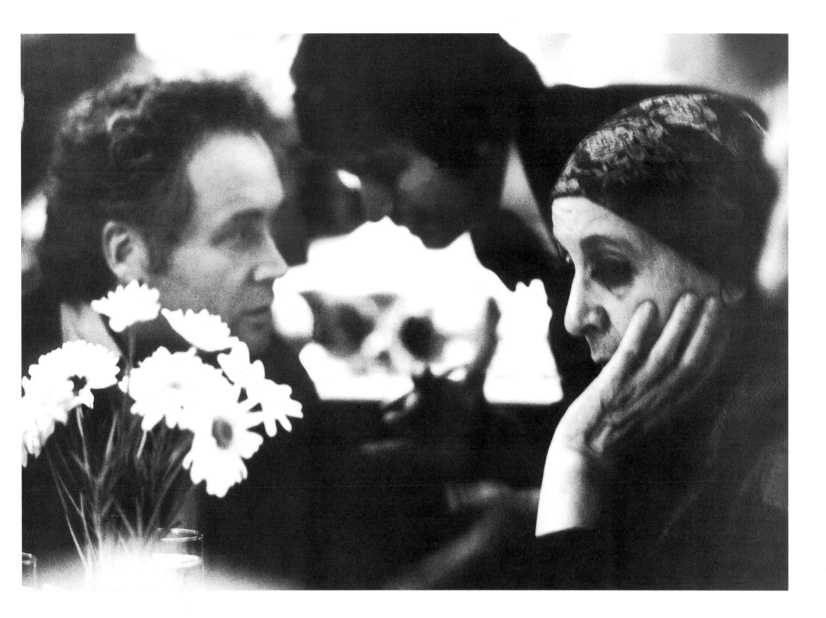

L'artiste et Louise Nevelson dinant, Spring Street, New York, avril 1976
The Artist and Louise Nevelson dining on Spring Street, New York, April 1976. Photo Gerard Murrel

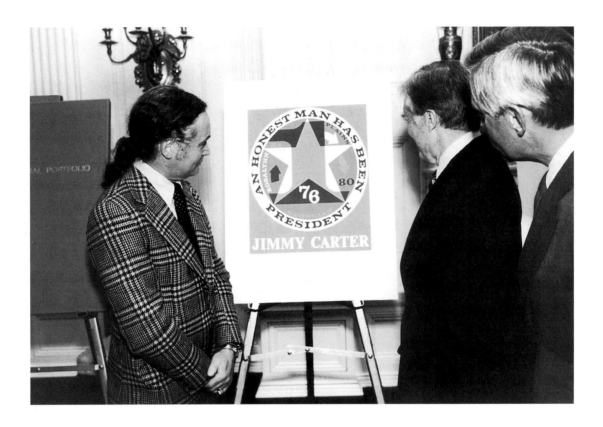

Le Président Carter et le Vice-Président Mondale, regardant le portrait du Président, à la Maison Blanche, 1980
President Carter and Vice-President Mondale viewing the print portrait in the White House, 1980
Photo Official Photograph, The White House, Washington

L'artiste et Robert Tobin à Central Park, devant la sculpture *AHAVA*, destinée au Musée d'Israël, Jérusalem, 1977
The Artist and Robert Tobin in Central Park with the *AHAVA* on its way to the Israel Museum, Jerusalem, 1977. Photo Yapa

Star of Hope, maison-atelier d'Indiana à Vinalhaven avant la rénovation de 1982
Star of Hope Lodge, Indiana's Vinalhaven home and Studio Building before renovation of 1982

Indiana à sa table d'échecs, devant le mur de ses portraits réalisés par Ellsworth Kelly (dessins de la fin des années 50), 1988
Indiana sitting behind his forehanded chessboard in front of the wall of Ellsworth Kelly's portraits of the Artist
(the drawings were done in the late 1950's), 1988. Photo Theodore Beck

L'atelier de Star of Hope, 1989. The studio at the Star of Hope, 1989. Photo Theodore Beck

L'atelier de réparation de voiles de bateaux, situé Clam Shell Alley, à Vinalhaven, devenu atelier de Robert Indiana. The sail loft on Clam Shell Alley, Vinalhaven, which has become Indiana's studio. Photo Yapa

L'artiste avec Casso et Cléon à l'entrée de son atelier de sculpture, Vinalhaven, 1984
The Artist with Casso and Cleon at the entrance of his sculpture studio, Vinalhaven, 1984
Photo Edna Thayer

L'artiste et Richard Hamilton lors de son vernissage à la galerie Salama-Caro, Londres, 1991
The Artist and Richard Hamilton at Indiana's opening of his exhibition at the Salama-Caro Gallery, London, 1991

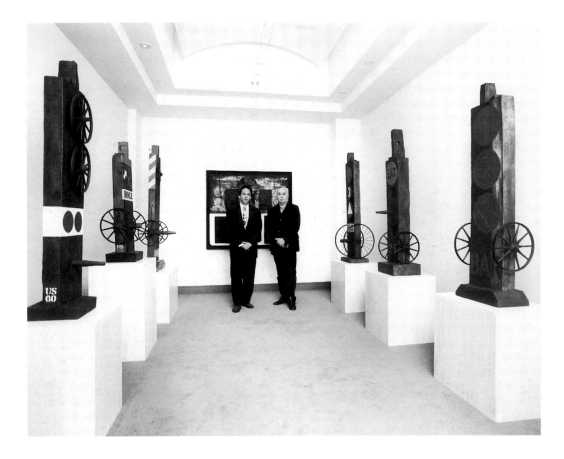

L'artiste et Simon Salama-Caro, 1991
The Artist and Simon Salama-Caro, 1991

105

L'artiste et Ellsworth Kelly à l'occasion de l'exposition "Coenties Slip" à la Pace Gallery, New York, février, 1992
The Artist and Ellsworth Kelly on the occasion of the "Coenties Slip" exhibition at Pace Gallery, New York, February, 1992
Photo Jack Shen

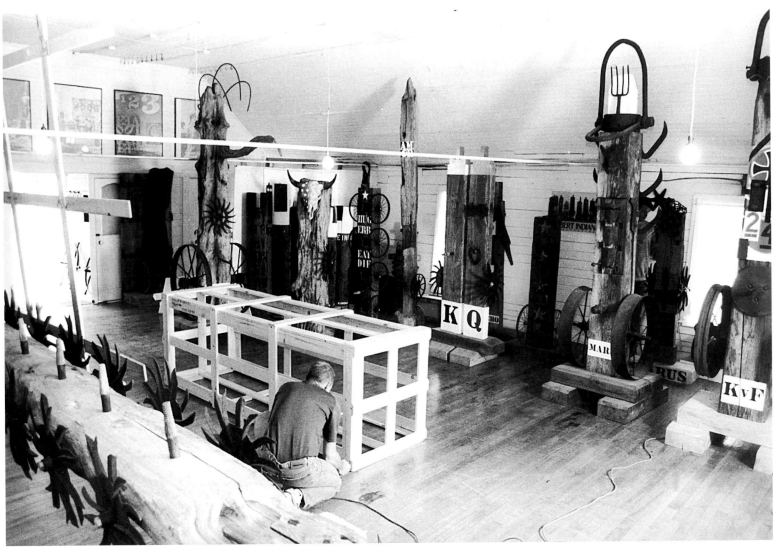

Vendredi 1er mai 1998 :
Les sculptures dans l'atelier de l'artiste avant leur départ pour l'exposition au Musée d'Art Moderne et d'Art Contemporain de Nice
Friday May 1, 1998 :
The constructions in the Artist's studio before their departure for their exhibition at the Musée d'Art Moderne et d'Art Contemporain of Nice

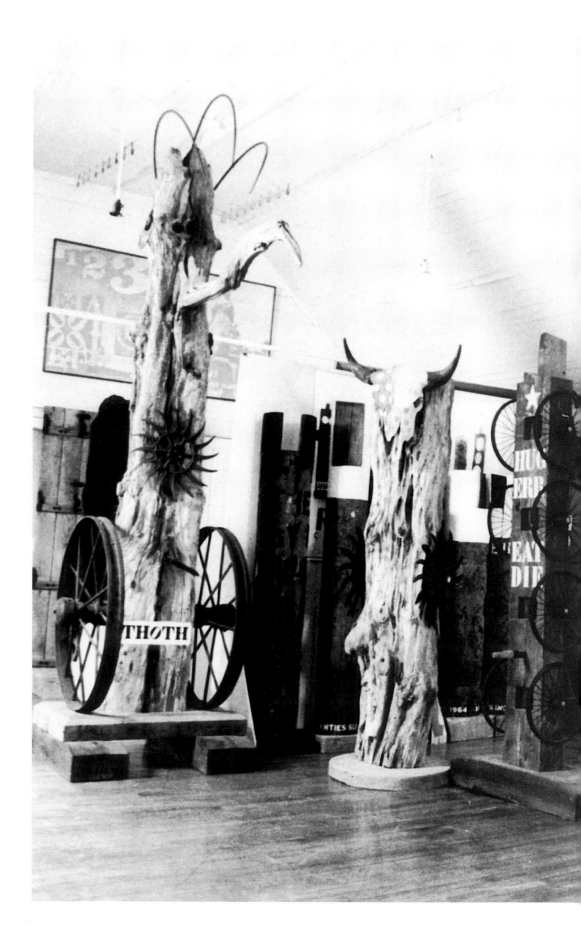

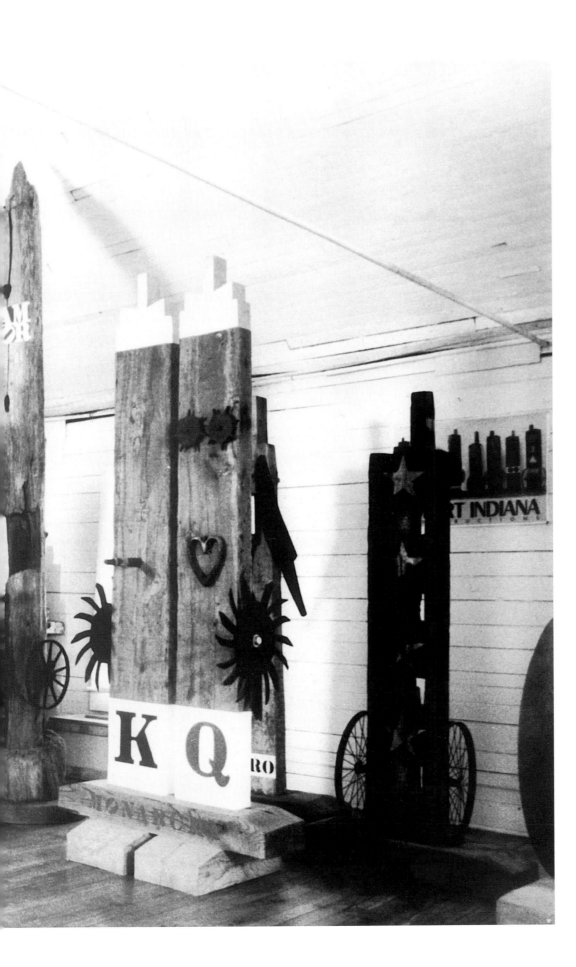

Atelier de Robert Indiana à Vinalhaven, mai 1998
The Artist's studio in Vinalhaven, May, 1998

Catalogue des œuvres reproduites / Plates

COENTIES SLIP

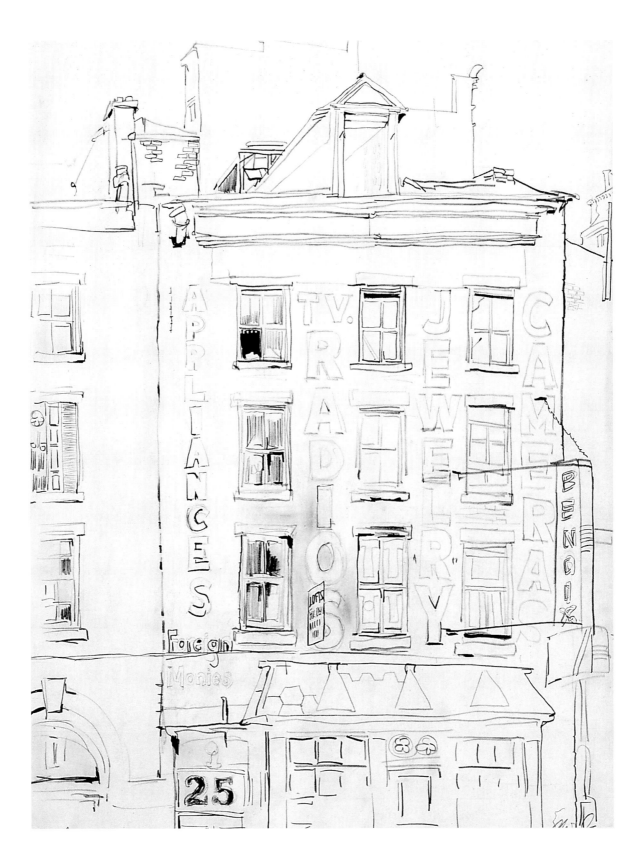

25 Coenties Slip, 20 juillet 1957 (Indiana's Studio), mine de plomb sur papier, 61,6 x 51,4 cm, pencil on paper, 24 1/4" x 20 1/4", Signed Clark, Collection of the Artist

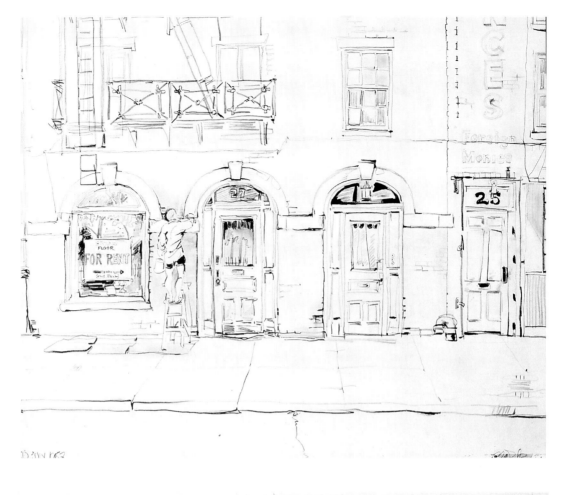

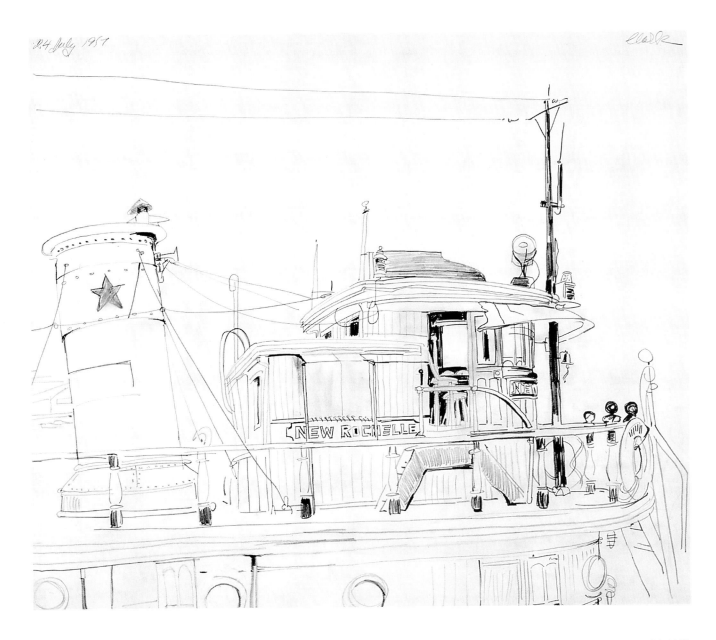

The Tugboat New Rochelle, 24 juillet 1957, mine de plomb sur papier, 51,4 x 61,6 cm, pencil on paper, 20 1/4" x 24 1/4",
Signed Clark, Collection of the Artist

27 Coenties Slip, 20 juillet 1957 (Jack Youngerman painting his building Indiana's Studio : 25), mine de plomb sur papier,
51,4 x 61,6 cm, pencil on paper, 20 1/4" x 24 1/4", Signed Clark, Collection of the Artist

The Battery Tunnel, 20 juillet 1957, mine de plomb sur papier, 51,4 x 61,6 cm, pencil on paper, 20 1/4" x 24 1/4",
Signed R.E.C., Collection of the Artist

Ginkgo, 1958-1960, gesso sur panneau de bois, 39,4 x 22,5 x 4,8 cm, gesso on wood, 15 1/2" x 8 7/8 " x 1 7/8",
Courtesy of Simon Salama-Caro

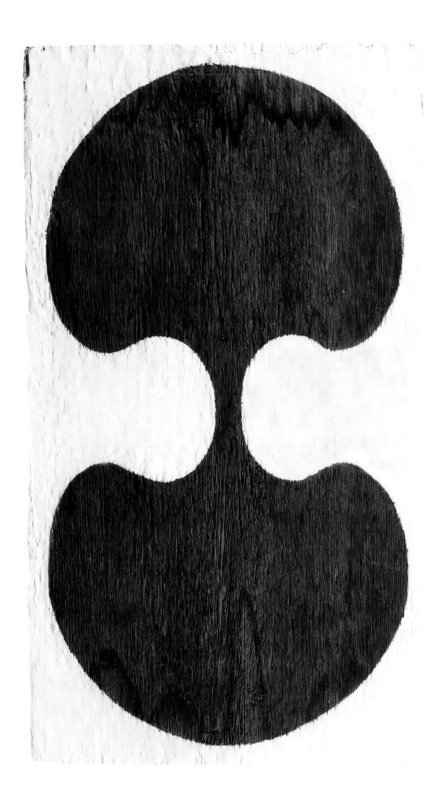

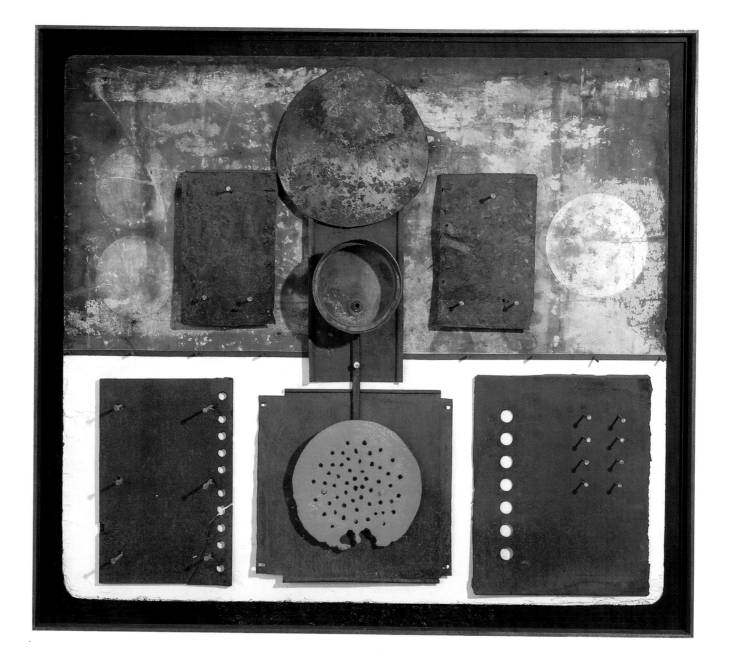

Wall of China, 1960-1961, gesso, peinture à l'huile et fer sur panneau de bois, 122 x 137,8 x 20,3 cm, gesso, oil and iron on wood pannel, 48" x 54 1/4 " x 8", Private Collection

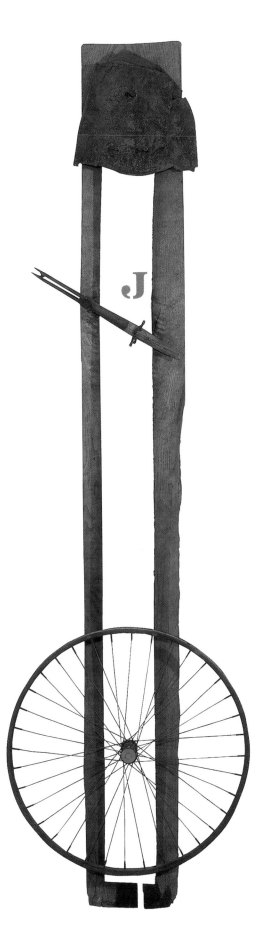

Jeanne d'Arc, 1960-1962, gesso, peinture à l'huile, roue en fer, fer et bois, 210,8 x 61 x 15,2 cm,
gesso, oil, iron, wood and wheel, 83" x 24" x 6", Private Collection

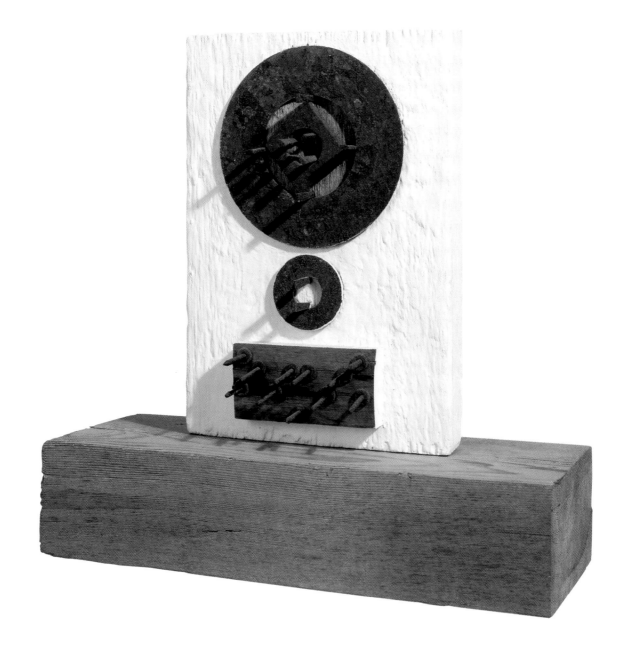

Zenith, 1960, gesso et fer sur panneau de bois, 30 x 20 x 11 cm,
gesso and iron on wood panel, 12 1/2" x 8 3/4" x 4 1/2", Courtesy of Simon Salama-Caro

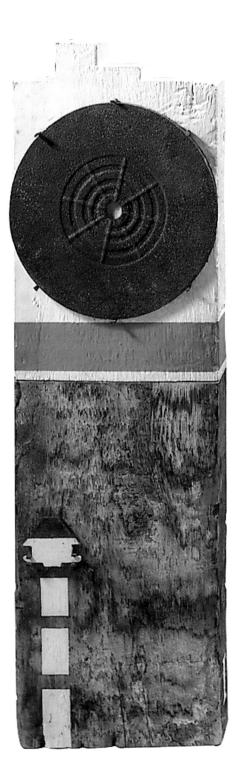

French Atomic Bomb, 1959-1960, bois polychrome, bois et fer, 98 x 29,5 x 12,3 cm,
polychromed wood beam and metal, 38 5/8" x 11 5/8" x 4 7/8", The Museum of Modern Art, New York. Gift of Arne Ekstrom

GE, 1960, fer, gesso, huile sur bois, 148,6 x 30,5 x 35,6 cm,
gesso, oil and iron and wooden wheels on wood, 58 1/2" x 12" x 14", Private Collection

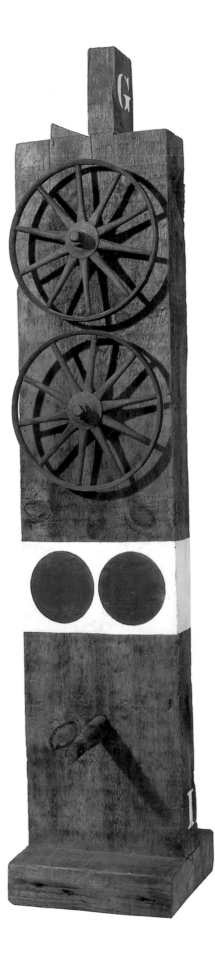

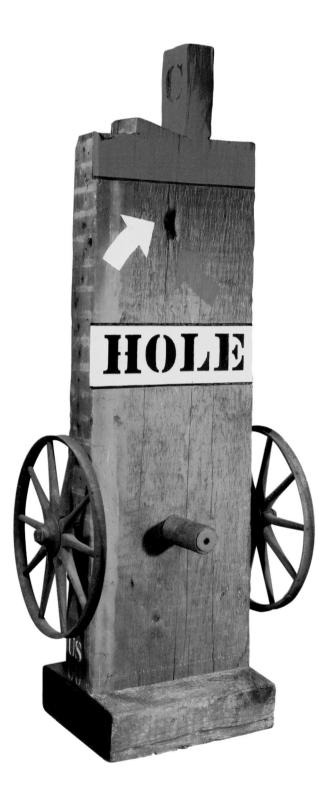

Hole, 1960, bois et fer, peinture à l'huile, 114 x 48 x 33 cm,
oil and iron and wooden wheels on wood, 45" x 19" x 13", Private Collection

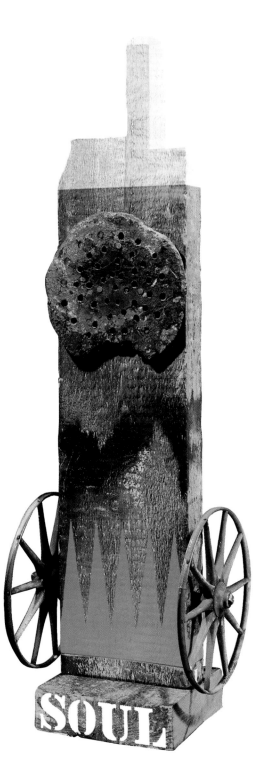

Soul, 1960, gesso, peinture à l'huile et fer sur bois, 128 x 42 x 35 cm,
gesso, oil, iron and wooden wheels, and iron on wood, 50 1/2" x 16 3/4" x 13 1/2", Courtesy of Simon Salama-Caro

The Marine Works, 1960, bois et technique mixte, 182,8 x 11,7 cm,
wood and mixed media, 72"x 44", Collection of The Chase Manhattan Bank, New York

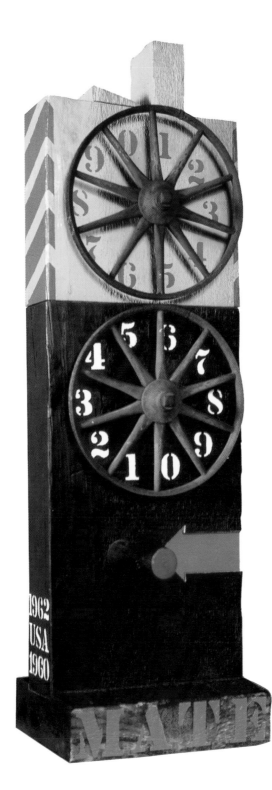

Mate, 1960-1962, bois et technique mixte, 104 x 31,7 x 32,3 cm, wood and mixed media, 41" x 12 1/2" x 12 3/4",
Whitney Museum of American Art, Gift of the Howard and Jean Lipman Foundation, Inc.

The American Sweetheart, 1959, huile sur homasote, 243,8 x 121,9 cm,
oil on homasote, 96" x 48", Collection of the Artist

Terre Haute, 1960, huile sur toile, 152,4 x 76,2 cm, oil on canvas, 60" x 30", Courtesy of Simon Salama-Caro, London

Journal de l'artiste, jeudi 10 mai 1962
The Artist's Journal, dated Thursday, May 10th, 1962

The Sweet Mystery, 1960-1962, huile sur toile, 182,9 x 152,4 cm,
oil on canvas, 72" x 60", Private Collection Courtesy of Simon Salama-Caro, London

Journal de l'artiste, samedi 28 avril 1962
The Artist's Journal, dated Saturday, April 28th 1962

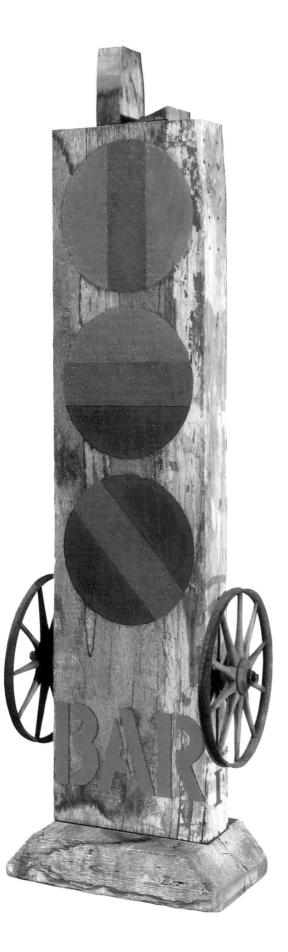

Bar, 1960-1962, peinture à l'huile et fer sur bois, 152 x 45 x 33 cm,
oil and iron and wooden wheels on wood, 60 1/2" x l9"x 13", Private Collection, Courtesy of Gerard Faggionato, London

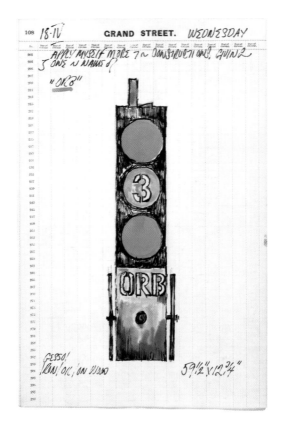

Journal de l'artiste, mercredi 18 avril 1962
The Artist's Journal, dated Wednesday, April 18th 1962

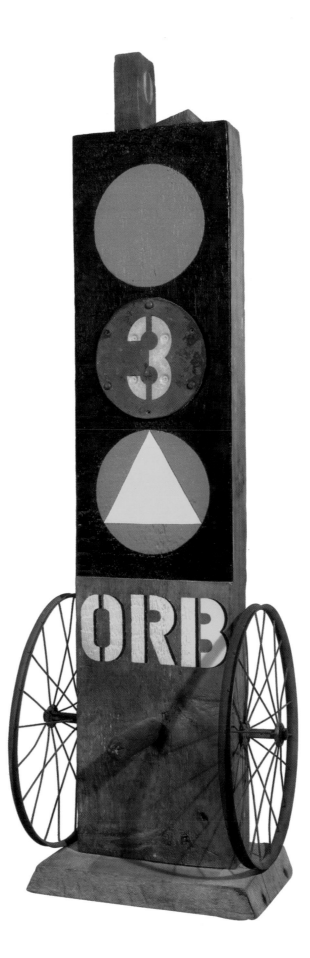

Orb, 1960, peinture à l'huile et fer sur bois, 157 x 49,5 x 48 cm,
oil, iron wheels, and iron on wood, 62" x 19 1/2" x 19", Private Collection, Courtesy of Simon Salama-Caro, New York

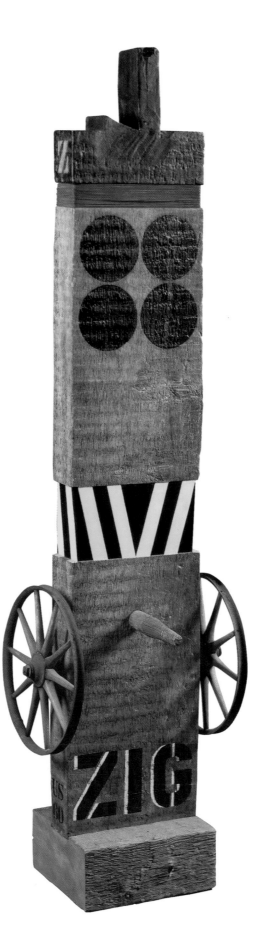

Zig, 1960, huile sur bois, fil de fer et métal, 165,1 x 45 x 41 cm,
wood, wire and metal with oil, 65" x 17 3/4" x 16 1/8", Museum Ludwig, Köln

140

Two, 1960-1962, peinture à l'huile et fer sur bois, 157 x 48 x 51 cm,
oil and iron wheels on wood, 62 1/2" x 19" x 20", Private Collection, New York

Moon, 1960, bois, roues de fer, gesso sur bois, hauteur : 198,1 cm, base : 12,7 x 43,5 x 26 cm, wood beam with iron rimmed wheels and white paint and concrete, 6'6" high, on base 5" x 17 1/8" x 10 1/4", The Museum of Modern Art, New York. Philip Johnson Fund

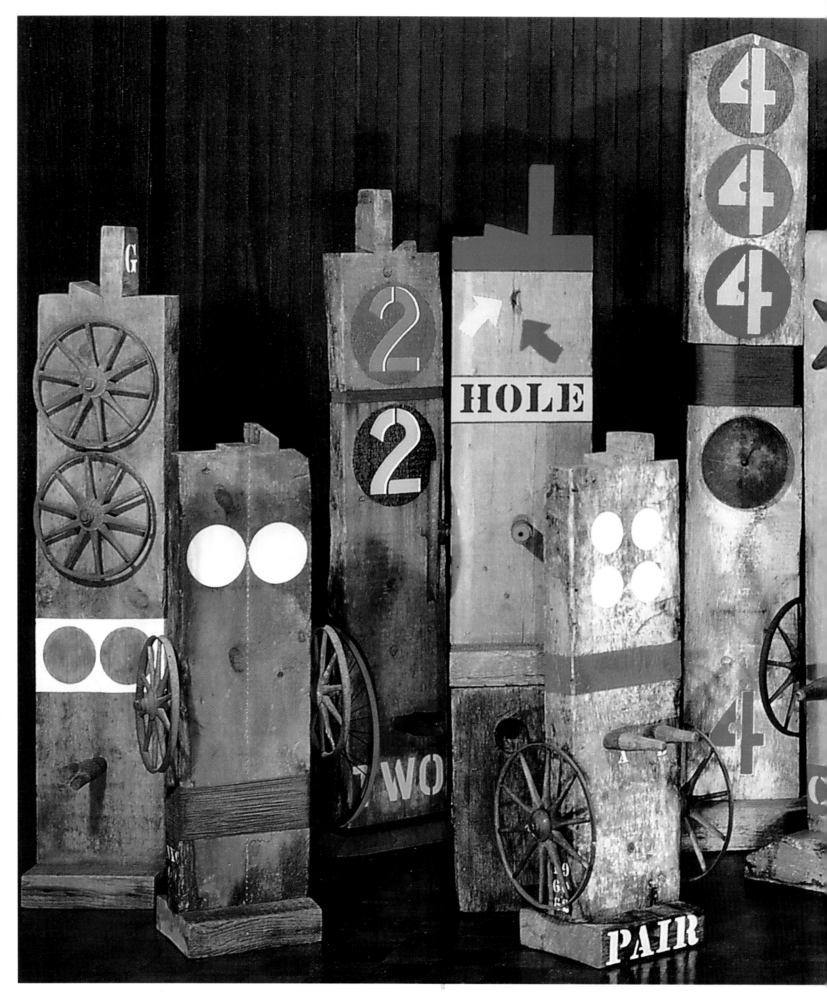

Groupe de douze constructions, Group of twelve Constructions

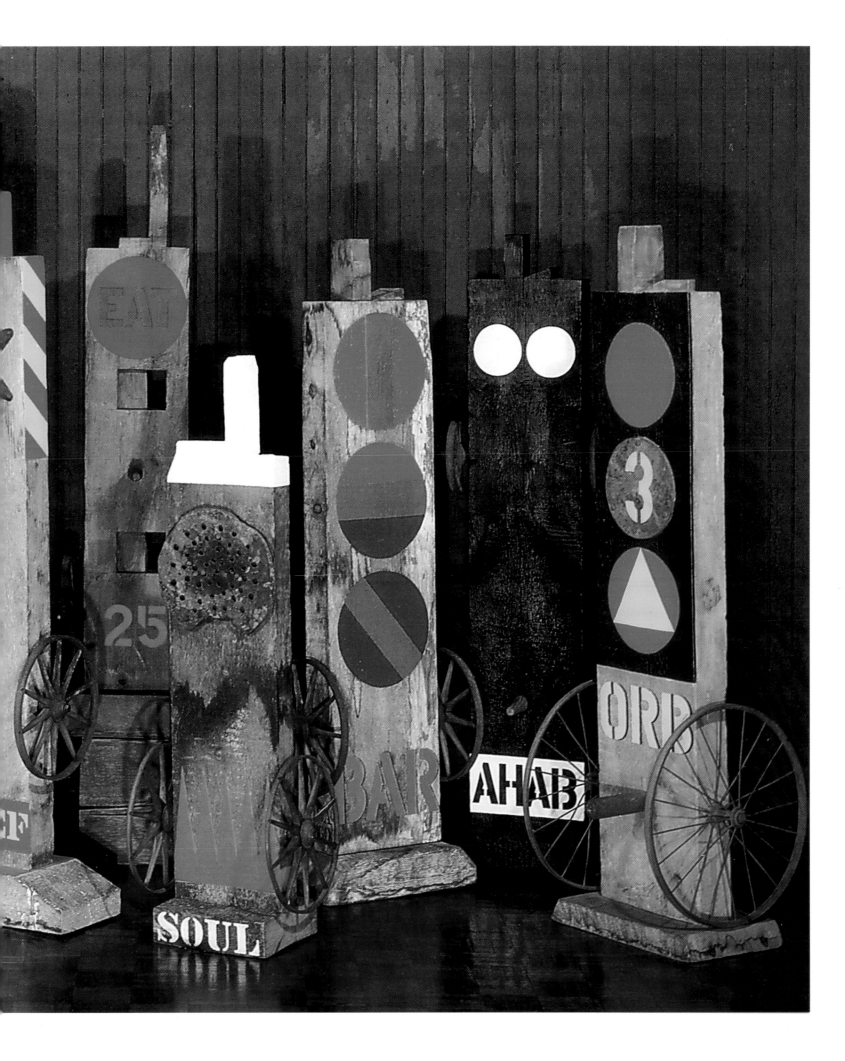

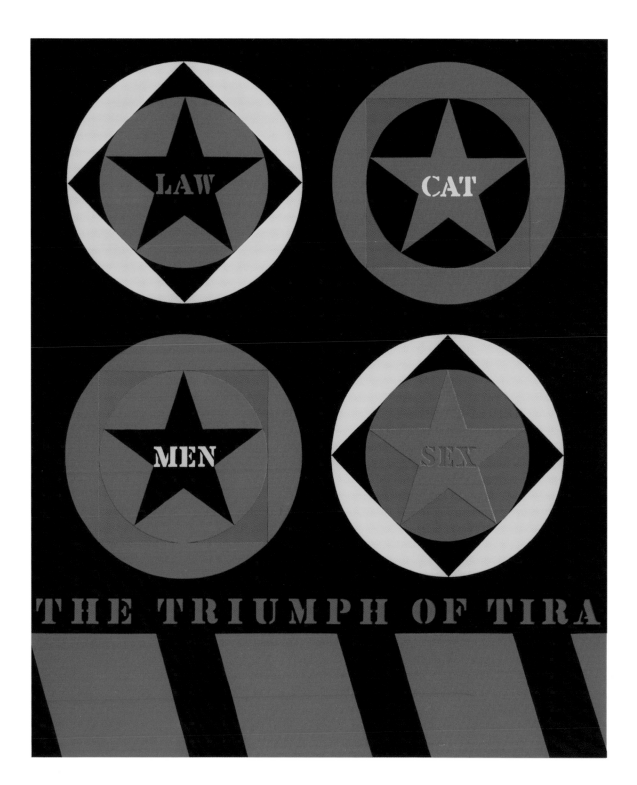

The Triumph of Tira, 1960-1961, huile sur toile, 182,9 x 152,4 cm, oil on canvas, 72" x 60", Sheldon Memorial Art Gallery, University of Nebraska-Lincoln, Nebraska Art Association Collection, Nelle Cochrane Woods Memorial

A Divorced Man has never been the President, 1961, huile sur toile, 152,4 x 121,9 cm, oil on canvas, 60" x 48",
Sheldon Memorial Art Gallery, University of Nebraska-Lincoln, Gift of Philip Johnson 1968

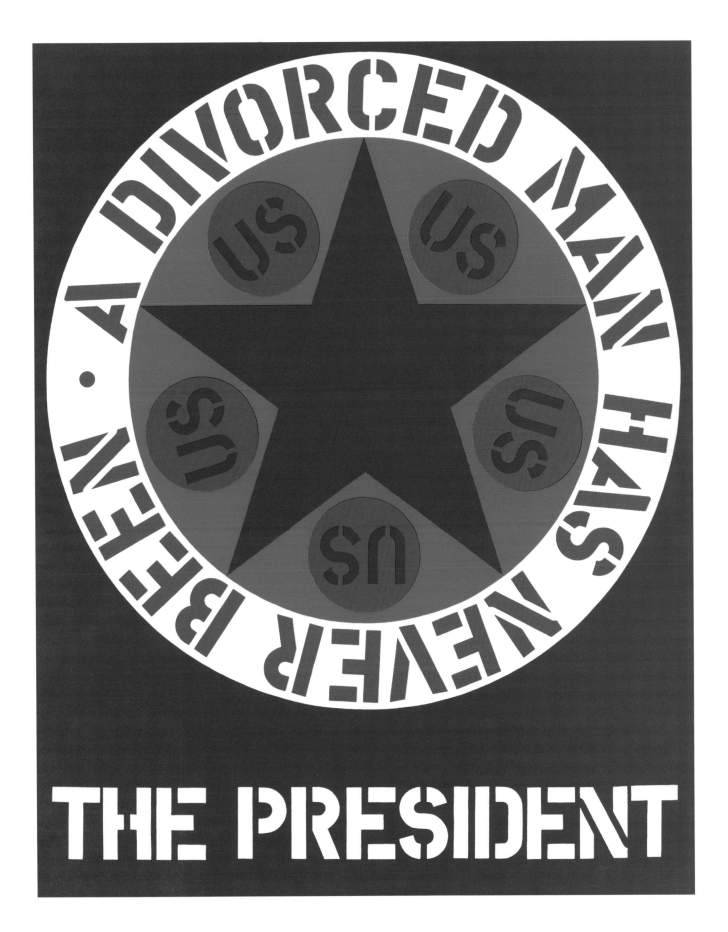

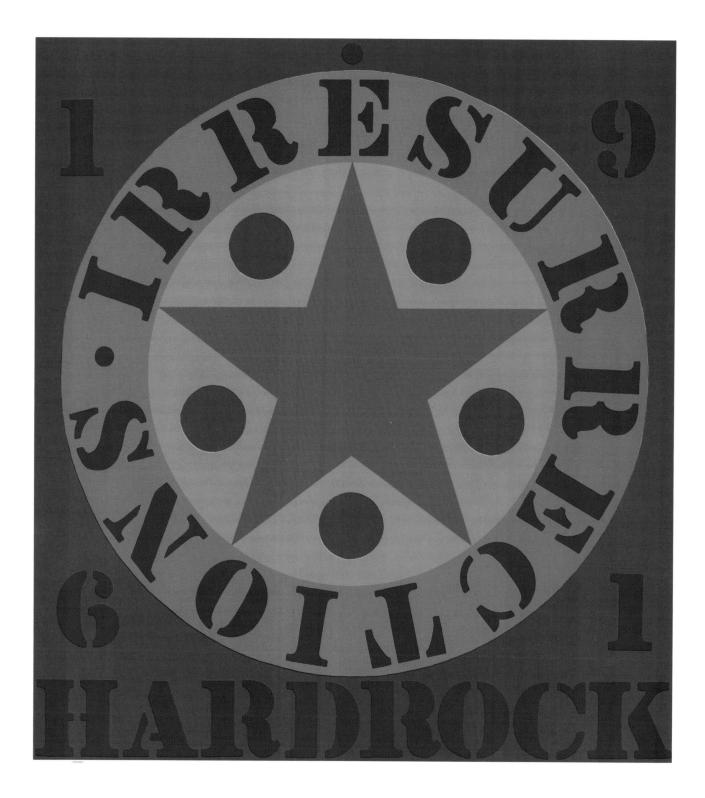

Hardrock, 1961, huile sur toile, 60,9 x 55,8 cm, oil on canvas, 24" x 22",
Private Collection, London, Courtesy of Simon Salama-Caro

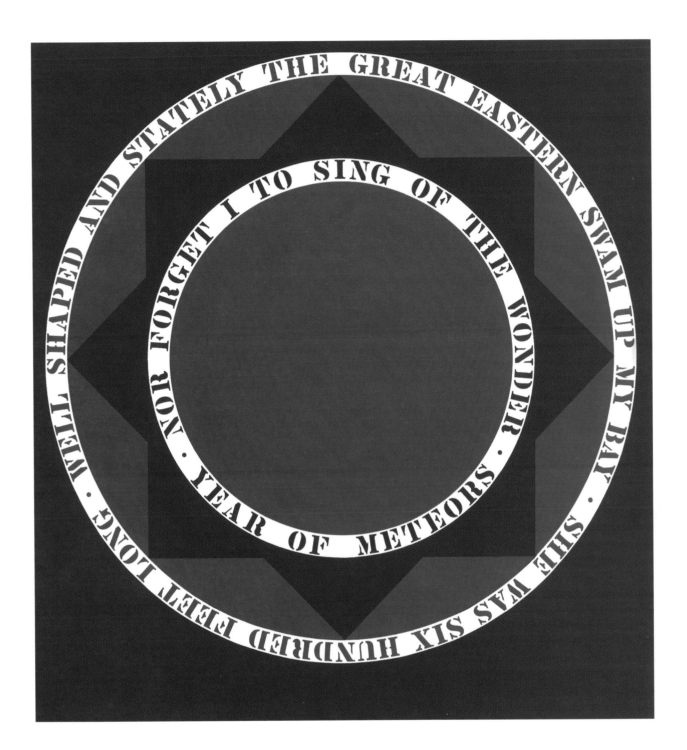

Year of the Meteors, 1961, huile sur toile, 228,6 x 213,3 cm, oil on canvas, 90" x 84",
Albright-Knox Art Gallery, Buffalo, New York, Gift of Seymour H. Knox, 1962

TUESDAY 17·I

THE AMERICAN DREAM:

UPPER ⊙
R AM·DR.
ADD 10
STARS

(FIELD LATER BECAME RED)
(LG STARS " " BLUE)

THE CENTRAL LG STAR ⊅ LATER
CONTAIN THE WORDS "TAKE ALL";
PROBABLY NOT AT THIS POINT COME
⊅ MIND. AM SOMEWHAT DECIDED
WHAT "AM DR" SHOULD INCLUDE
HOWEVER: VERY MUCH A REFERENCE
TO THE PINBALL MACHINE ("MY
MEXICALI ROSE, #37 & POST ROAD
ETC VERY MUCH ⊅ MIND)

Journal de l'artiste, mardi 17 janvier 1961
The Artist's Journal, dated Tuesday, January 17th, 1961

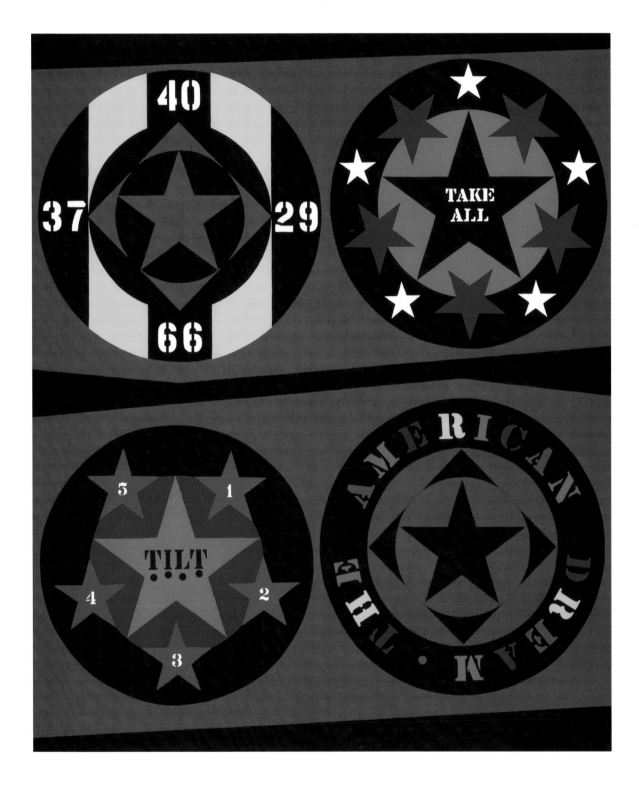

The American Dream # 1, 1961, huile sur toile, 182,8 x 152,7 cm, oil on canvas, 72" x 60 1/8",
The Museum of Modern Art, New York. Larry Aldrich Foundation Fund

Journal de l'artiste, mardi 26 juin 1962
The Artist's Journal, dated Tuesday, June 26th, 1962

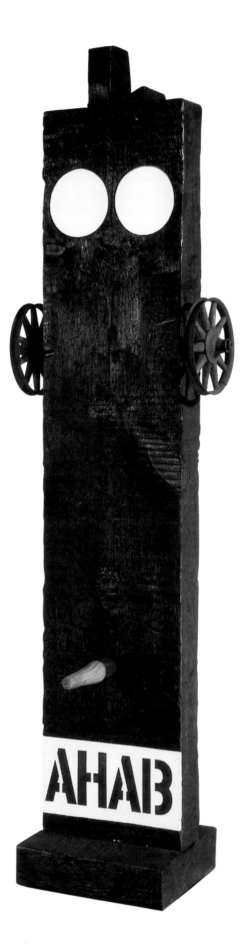

Ahab, 1962, fer, peinture à l'huile et gesso sur bois, 155 x 46 x 35 cm,
gesso, oil and iron and wooden wheels on wood, 61" x 18 1/2 " x 14", Private Collection, London

The Melville Triptych, 1961, huile sur toile, 152,4 x 365 cm, 3 panneaux de 152,4 x 121,9 cm chacun,
oil on canvas, 60" x 144", 3 panels, each 60" x 48", Private Collection, Switzerland, Courtesy of Simon Salama-Caro

Chief, 1962, bois, fer et peinture à l'huile, 162 x 58 x 45 cm,
oil, iron and wooden wheels, and iron on wood, 64 1/2" x 23 1/2" x 18 1/2", Private Collection, New York

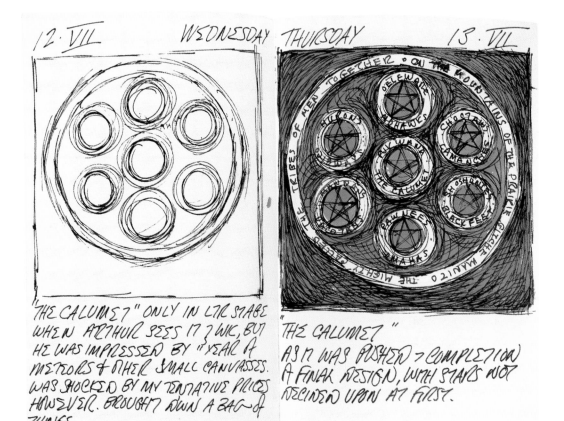

12 · VII WEDNESDAY THURSDAY 13 · VII

"THE CALUMET" ONLY IN LTR STAGE
WHEN ARTHUR SEES IT 7 WK, BUT
HE WAS IMPRESSED BY "YEAR OF
METEORS & OTHER SMALL CANVASSES.
WAS SHOCKED BY MY TENTATIVE PRICES
HOWEVER. BROUGHT DOWN A BAG OF
THINGS.

"THE CALUMET"
AS IT WAS PUSHED 7 COMPLETION
A FINAL DESIGN, WITH STARS NOT
DECIDED UPON AT FIRST.

Journal de l'artiste, mercredi 12 juillet, et jeudi 13 juillet 1961
The Artist's Journal, dated Wednesday, July 12th, and dated Thursday, July 13th, 1961

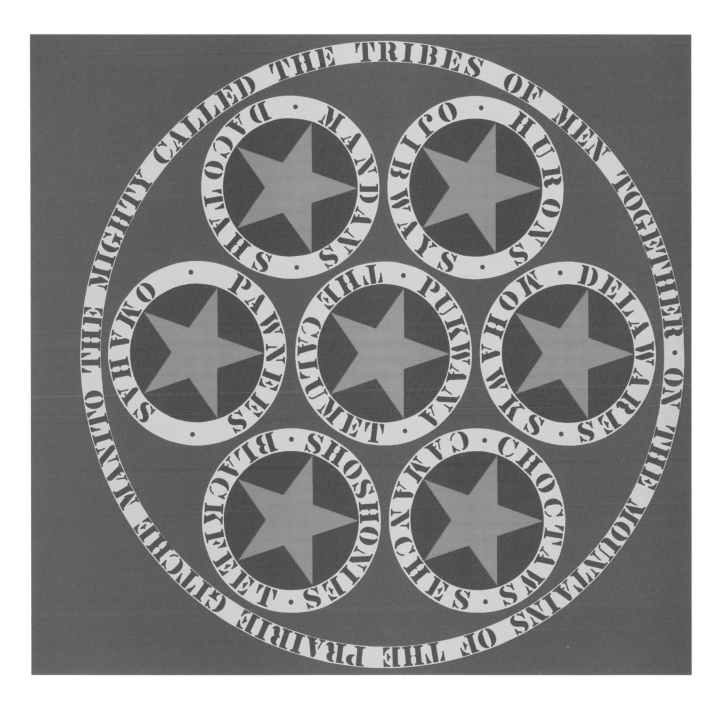

The Calumet, 1961, huile sur toile, 228,6 x 213,4 cm, oil on canvas, 90" x 84",
Rose Art Museum Brandeis University, Waltham, Massachusetts, Gevirtz-Mnuchin Purchase Fund, 1962

161

Journal de l'artiste, dimanche 8 avril et mardi 10 avril 1962
The Artist's Journal, dated Sunday, April 8th and April 10th, 1962

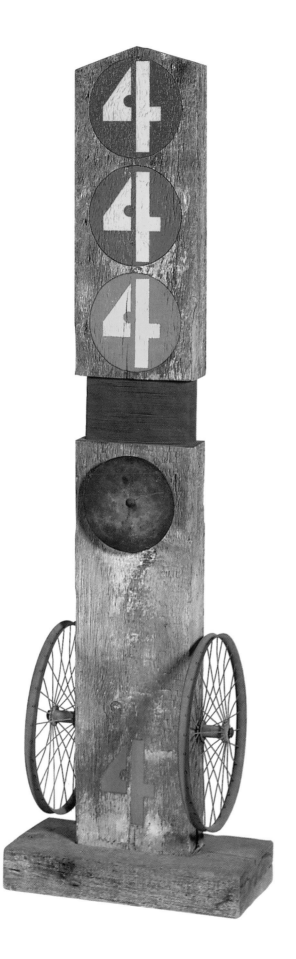

Four, 1962, bois, fer, huile et gesso sur bois, hauteur : 197,5 cm, wood, iron, oil and gesso on wood, height : 77 3/4'',
Collection of the Artist, Courtesy of Simon Salama-Caro

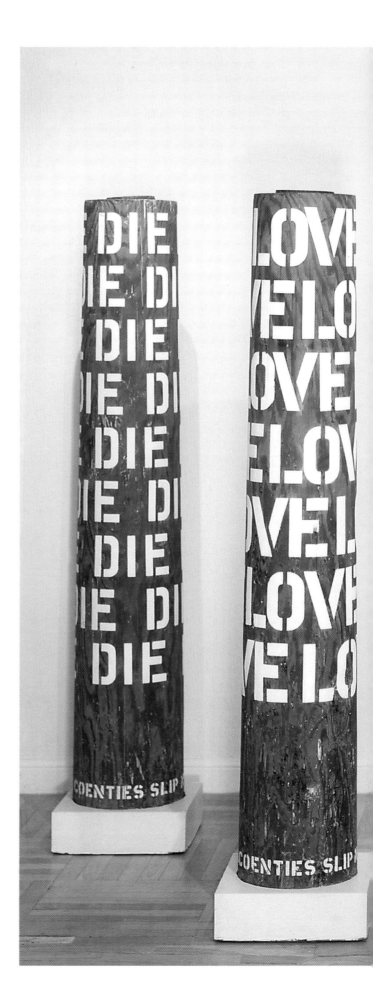

Colonnes / Columns, 1964, exposition à la Galerie 57, Exhibition at Galeria 57, Madrid, 1992, Courtesy of Simon Salama-Caro

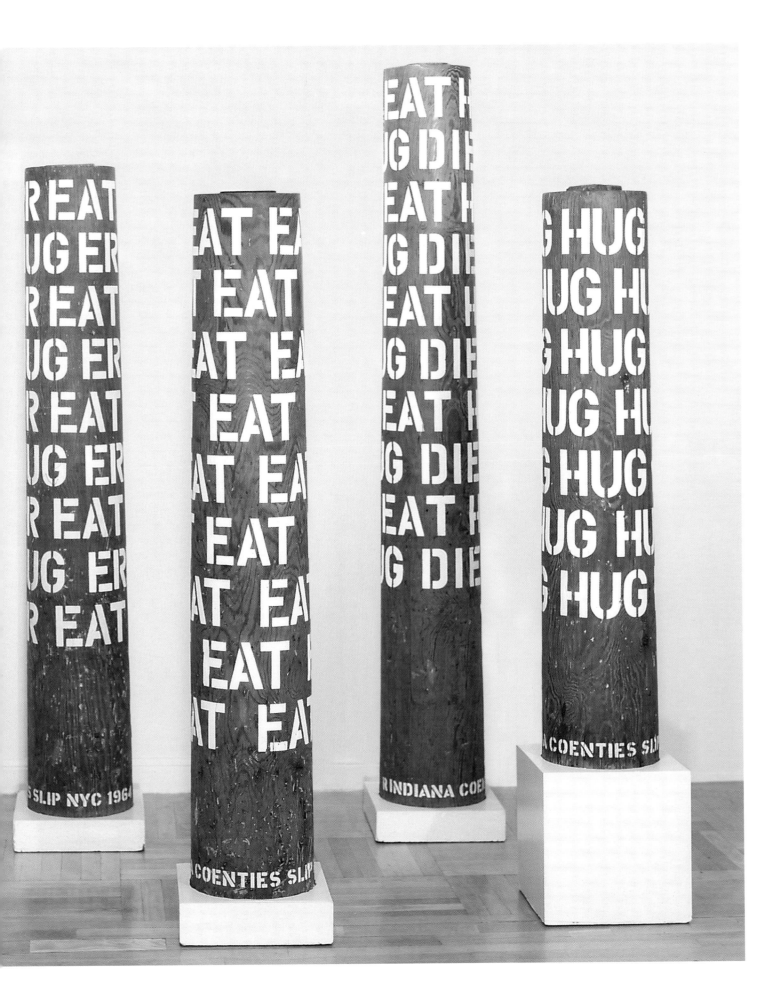

LOVE, 1964, gesso sur bois, 163 x 33 x 33 cm, gesso on wood, 64" x 13 1/4" x 13 1/4",
Private Collection, Courtesy of Simon Salama-Caro, London

EAT/HUG/DIE, 1964, gesso sur bois, 163 x 33 x 33 cm, gesso on wood, 64" x 131/4" x 131/4",
Courtesy of Simon Salama-Caro, Private Collection, London

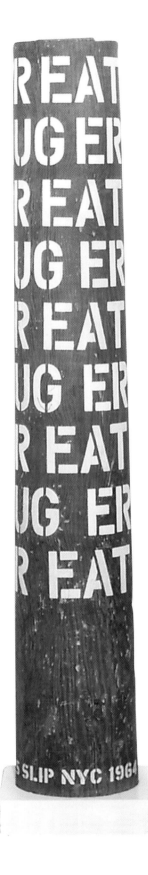

EAT/HUG/ERR, 1964, gesso sur bois, 163 x 33 x 33 cm, gesso on wood, 64" x 13 1/4" x 13 1/4", Private Collection

The American Stock Company, 1963, huile sur toile, 152,4 x 127 cm, oil on canvas, 60" x 50",
Drs. Debra E. Weese-Mayer and Robert N. Mayer, Chicago

The American Gas Works, 1962, huile sur toile, 152,4 x 121,9 cm, oil on canvas, 60" x 48", Museum Ludwig, Köln

The Eateria, 1962, huile sur toile, 153 x 121,6 cm, oil on canvas, 60 1/4" x 47 7/8",
Hirshhorn Museum and Sculpture Garden, Smithsonian Institution, Gift of Robert H. Hirshhorn, 1966

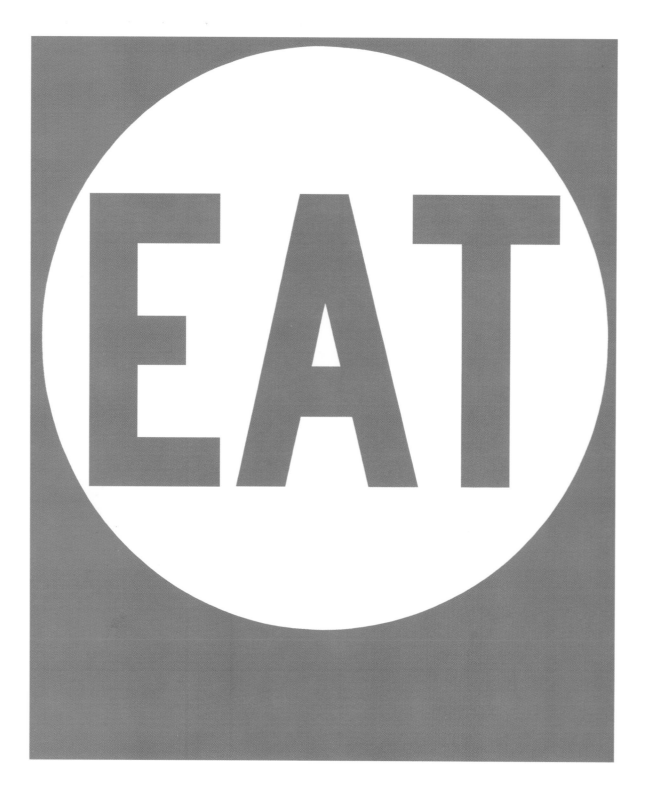

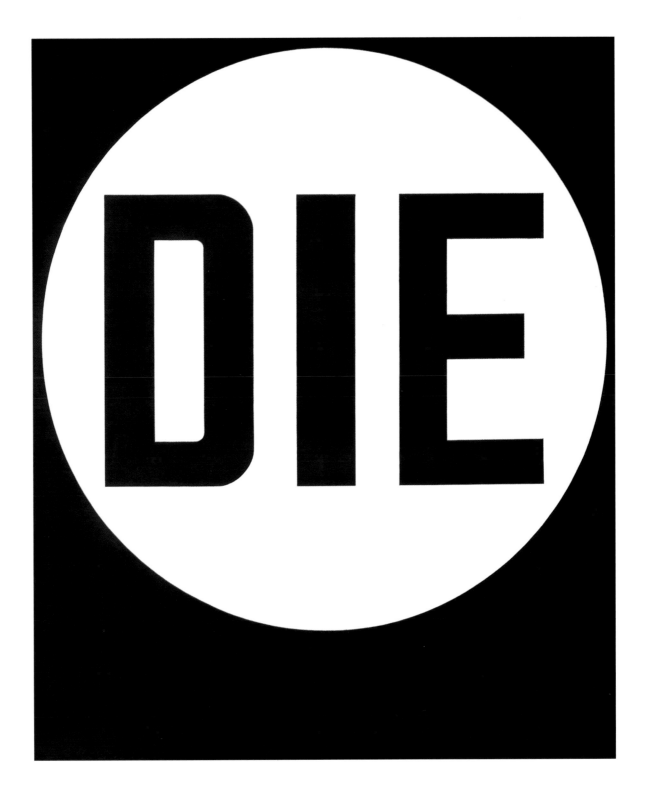

Eat/Die, 1962, huile sur toile, 2 panneaux, 182,8 x 152,4 cm chacun,
oil on canvas, 2 panels, each 72" x 60", Private Collection, New York

The Black Diamond American Dream # 2, 1962, huile sur toile, 216 x 216 cm, oil on canvas, 85" x 85", Sintra Museu de Arte Moderna, Collection Berardo

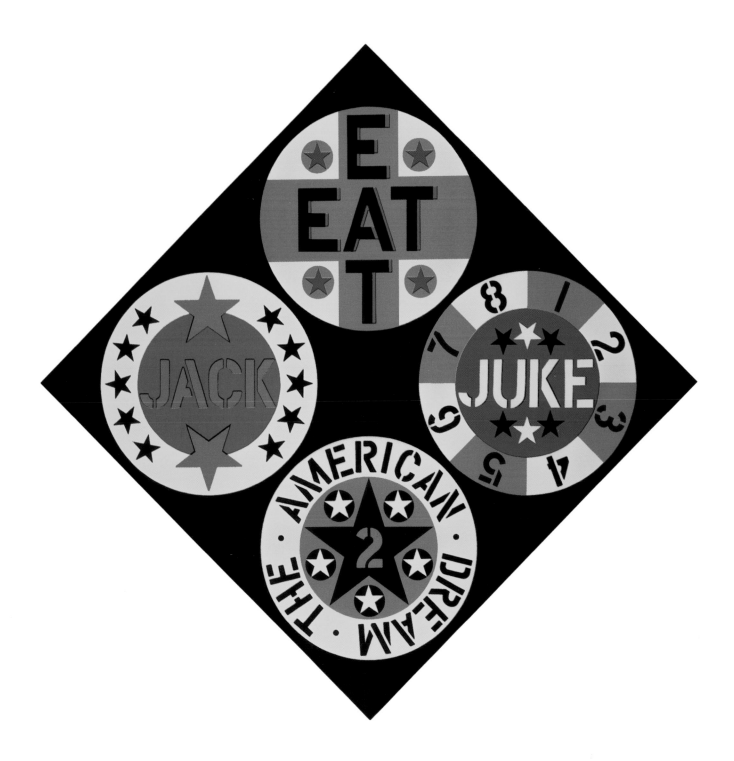

The Red Diamond American Dream # 3, 1962, huile sur toile, 259 x 259 cm, 4 panneaux, 91,4 x 91,4 cm chacun, oil on canvas, 102" x 102", 4 panels, each 36" x 36", Stedelijk Van Abbemuseum, Eindhoven

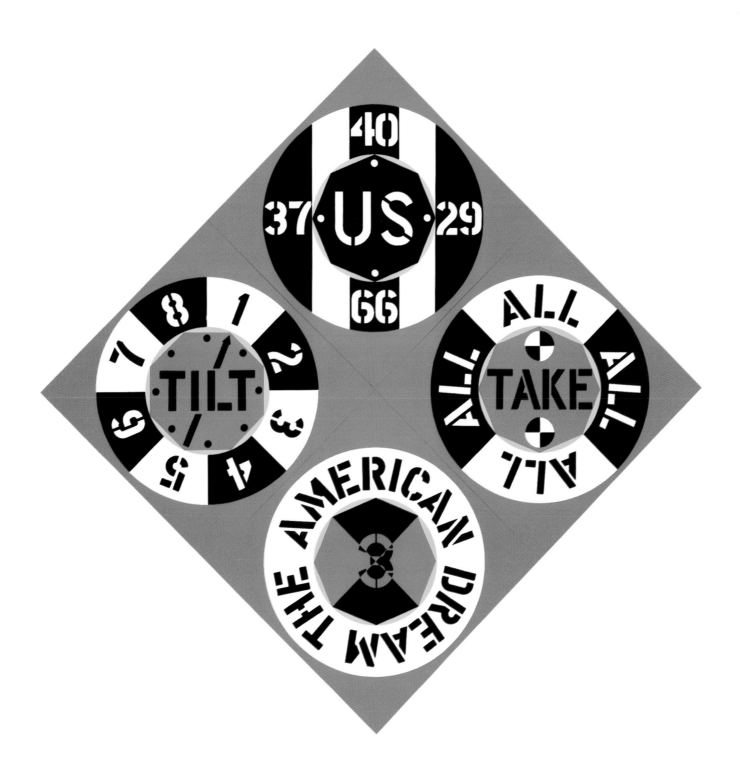

Yield Brother, 1962, huile sur toile, 152,4 x 127 cm, oil on canvas, 60" x 50", The Bertrand Russell Peace Foundation, London

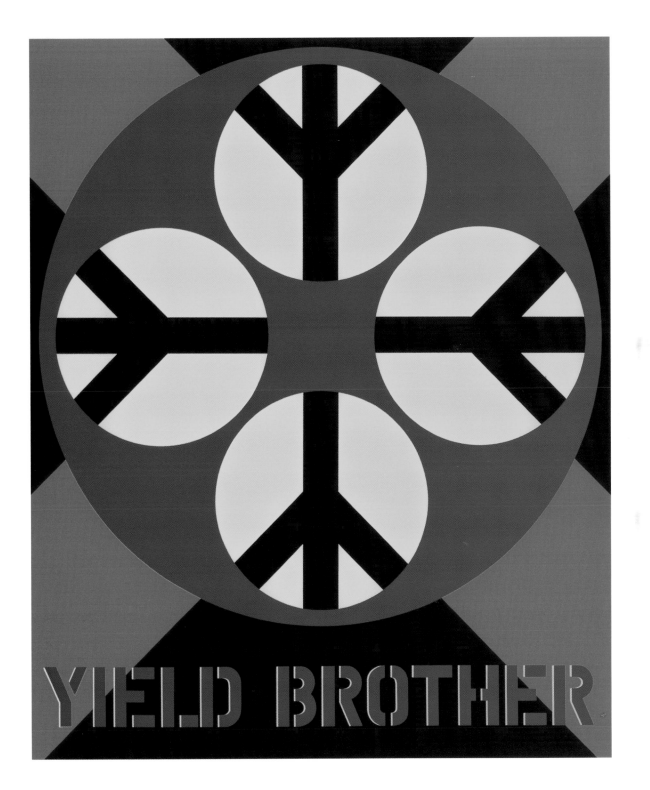

Yield Brother II, 1963, huile sur toile, 215,9 x 215,9 cm, oil on canvas, 85" x 85", Collection of Elliot K. Wolk, New York

High Ball on the Redball Manifest, 1963, huile sur toile, 152,4 x 127 cm, oil on canvas, 60" x 50",
Jack S. Blanton Museum of Art, The University of Texas at Austin, Gift of Mari and James A. Michener, 1991

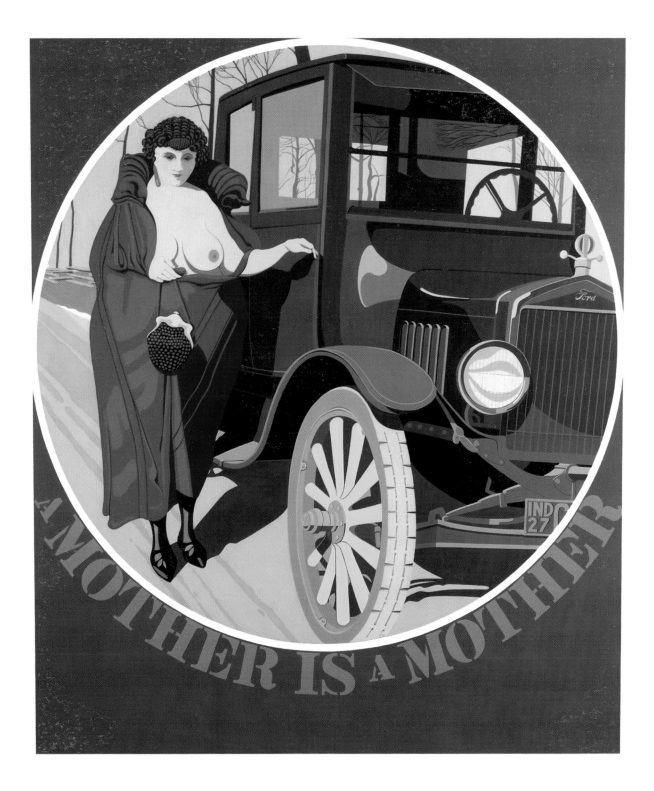

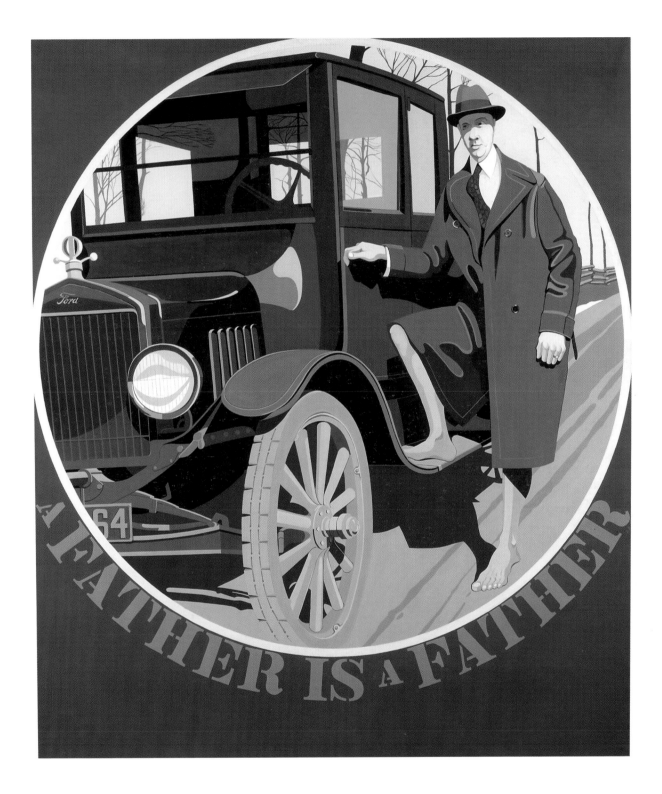

Mother and Father, 1963-1967, huile sur toile, deux panneaux, 177,8 x 152,4 cm chacun,
oil on canvas, 2 panels, each 70" x 60", Collection of the Artist

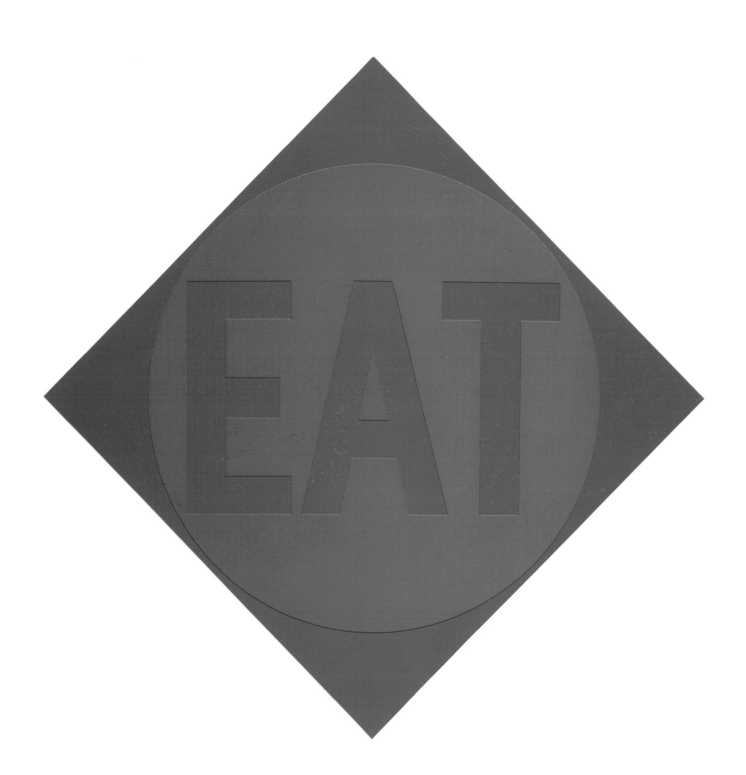

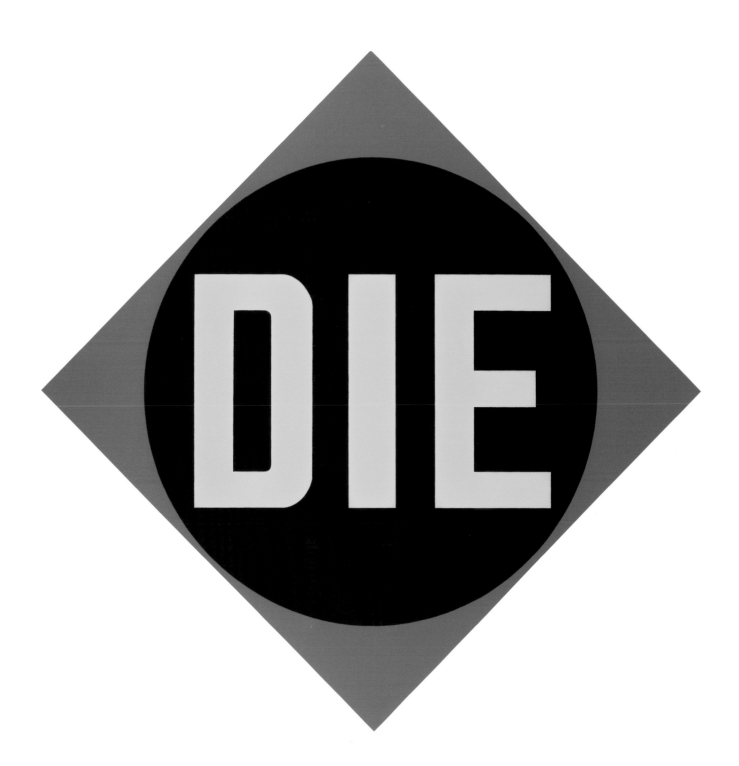

The Green Diamond Eat and The Red Diamond Die, 1962, huile sur toile, deux panneaux, 215,9 x 215,9 cm chacun,
oil on canvas, 2 panels, each 85 1/16" x 85 1/16", Walker Art Center, Minneapolis, Gift of the T. B. Walker Foundation, 1963

The Beware-Danger American Dream # 4, 1963, huile sur toile, 259 x 259 cm, 4 panneaux de 91,4 x 91,4 cm chacun, oil on canvas, 102" x 102", four panels, each 36" x 36", Hirshhorn Museum and Sculpture Garden, Smithsonian Institution, Gift of Josep H. Hirshhorn Foundation, 1966

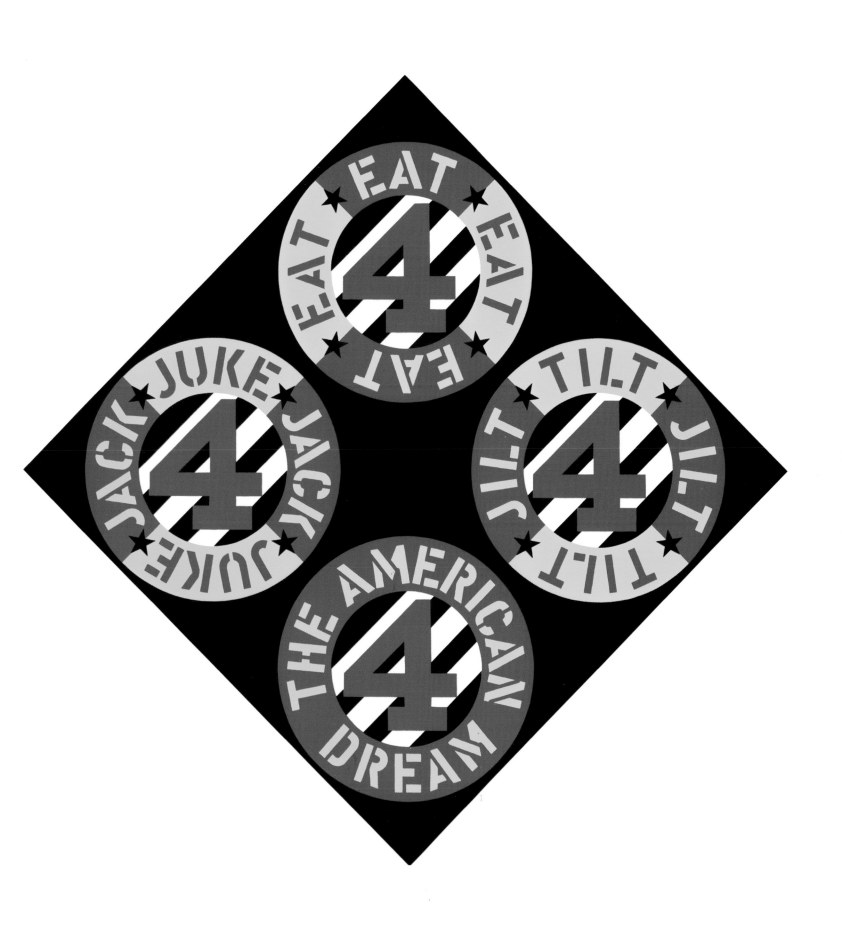

The Small Diamond Demuth Five, 1963, huile sur toile, 130,5 x 130,5 cm,
oil on canvas, 51 1/4" x 51 1/4", Private Collection, Courtesy of Gerard Faggionato, London

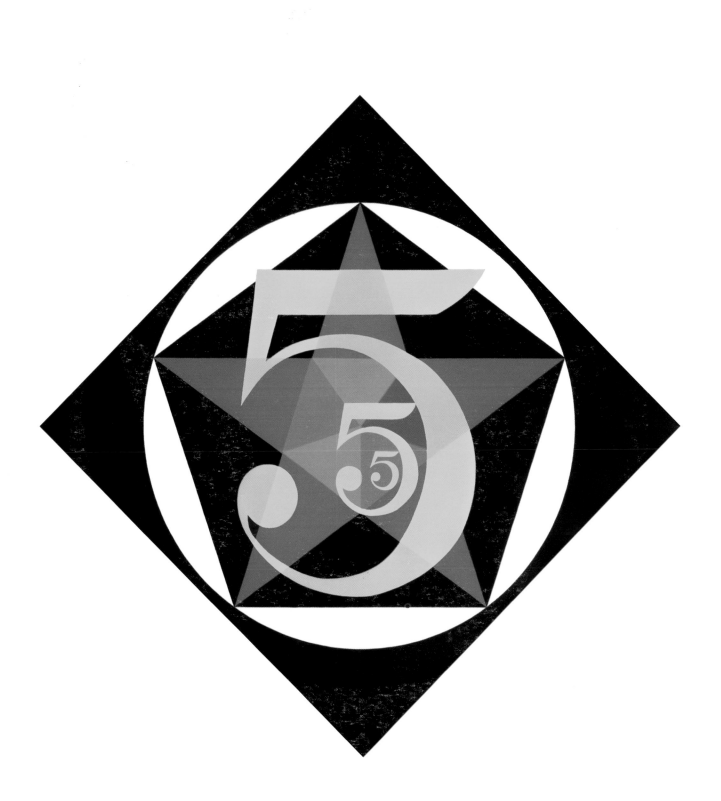

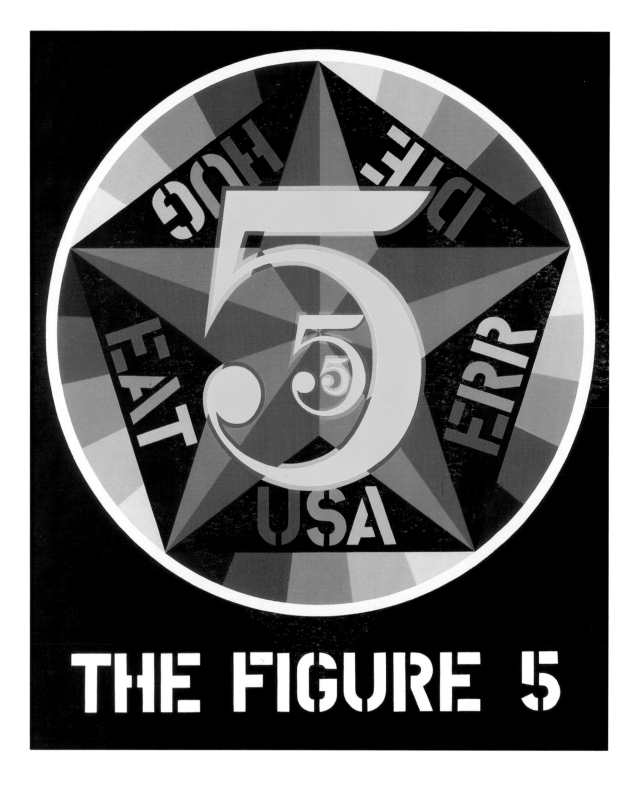

The Figure Five, 1963, huile sur toile, 152,4 x 127 cm,
oil on canvas, 60" x 50", National Museum of American Art, Smithsonian Institution, Washington

The X-5, 1963, huile sur toile, 274,3 x 274,3 cm, 5 panneaux de 91,4 x 91,4 cm chacun,
oil on canvas, 108" x 108", 5 panels, each 36" x 36", Collection of Whitney Museum of American Art

The Demuth American Dream # 5, 1963, huile sur toile, 365,8 x 365,8 cm,
oil on canvas, 144" x 144", Art Gallery of Ontario, Toronto, Gift from the Women's Committee Fund, 1964

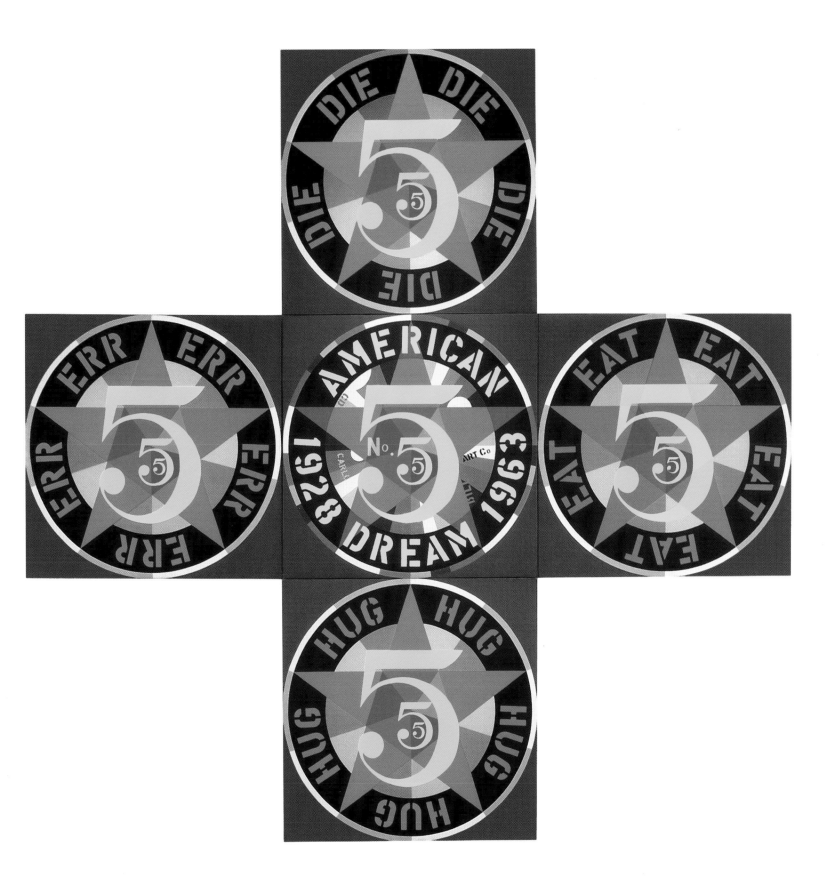

Flagellant, 1963-1969, bois, corde, fer, fil de fer et huile, hauteur : 161.3 cm,
wood, rope, iron, wire and oil paint, 63" high, Collection of Robert L. B. Tobin, Courtesy of the Mc Nay Art Museum

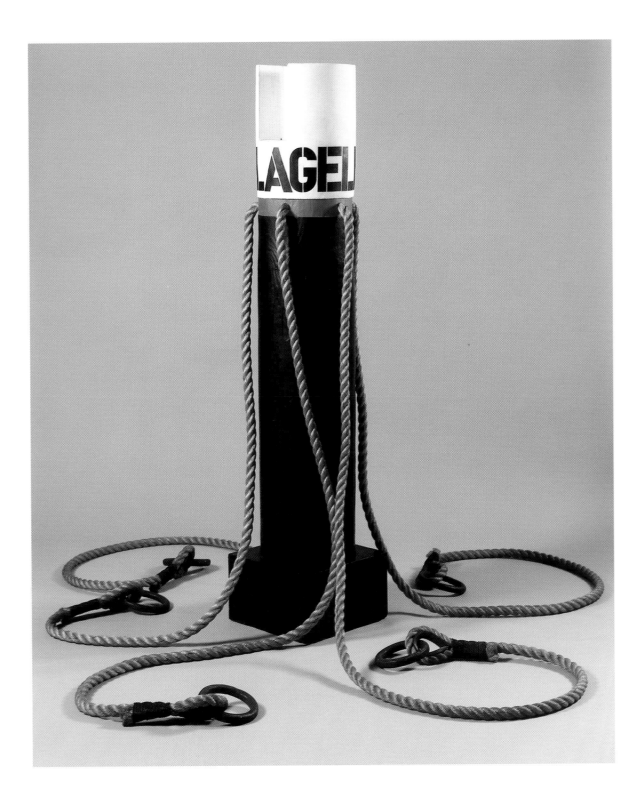

USA 666, 1964-1966, huile sur toile, 5 panneaux de 91,5 x 91,5 cm chacun,
oil on canvas, 5 panels, each 36" x 36", Private Collection, Courtesy of Simon Salama-Caro, New York

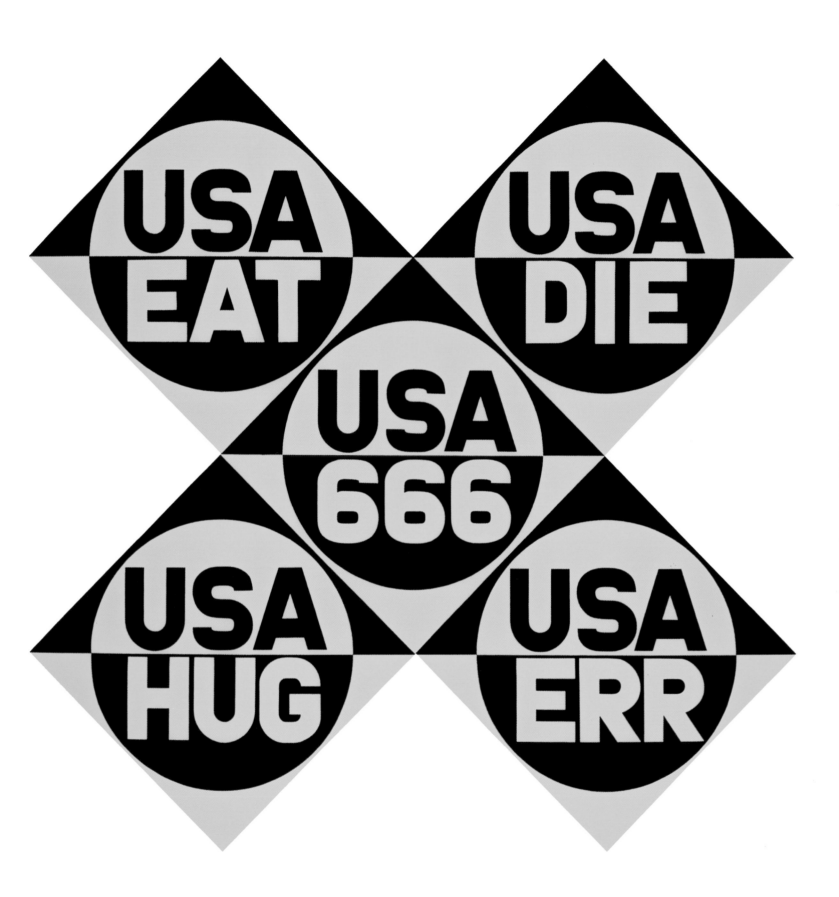

The Brooklyn Bridge, 1964, huile sur toile, 343 x 343 cm, 4 panneaux, oil on canvas, 11'3" x 11'3", 4 pannels,
The Detroit Institute of Arts, Founders Society Purchase, Mr. and Mrs. Walter Buhl Ford II Fund

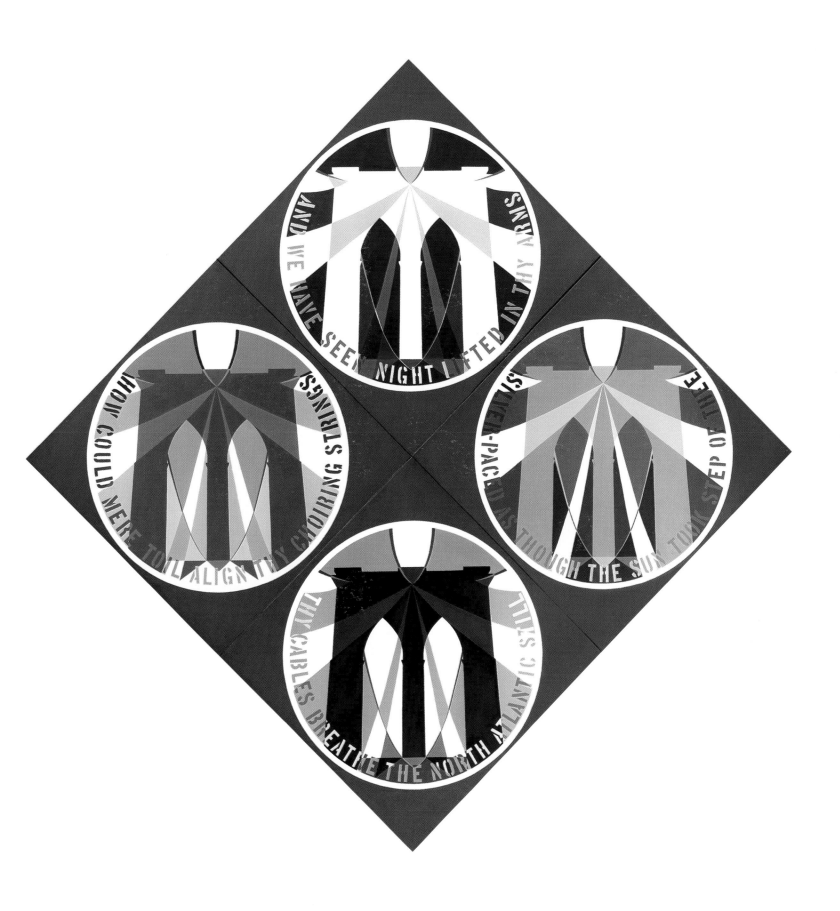

203

Exploding Numbers, 1964-1966, huile sur toile, 30,5 x 30,5 cm, 60,9 x 60,9 cm, 91,4 x 91,4 cm, 121,9 x 121,9 cm, oil on canvas, 12" x 12", 24" x 24", 36" x 36", 48" x 48", Private Collection, Courtesy of Simon Salama-Caro

Six, 1965, huile sur toile, 153 x 127,5 cm, oil on canvas, 60" x 50", Stedelijk Museum, Amsterdam

Eight, 1965, huile sur toile, 153 x 127,5 cm, oil on canvas, 60" x 50", Stedelijk Museum, Amsterdam

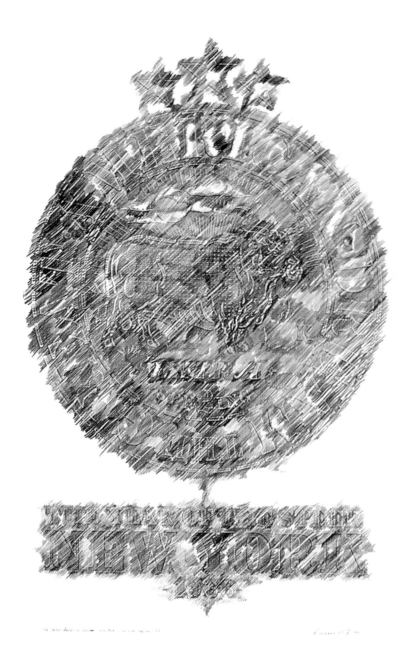

The Great American Dream : New York (The Glory-Star Version), 1966, crayon de couleur et frottage sur papier, 101,3 x 56,4 cm, colored crayon and frottage on paper 39 7/8" x 26 1/8", Collection of Whitney Museum of American Art. Gift of Norman Dubrow

New Glory Banner I, 1963, feutre, 223,5 x 132 cm
felt, 88" x 52", Indiana University Museum, Bloomington

The Confederacy : Mississipi, 1965, huile sur toile, 178 x 152,4 cm, oil on canvas, 70" x 60",
The Robert B. Mayer Family Collection, Chicago

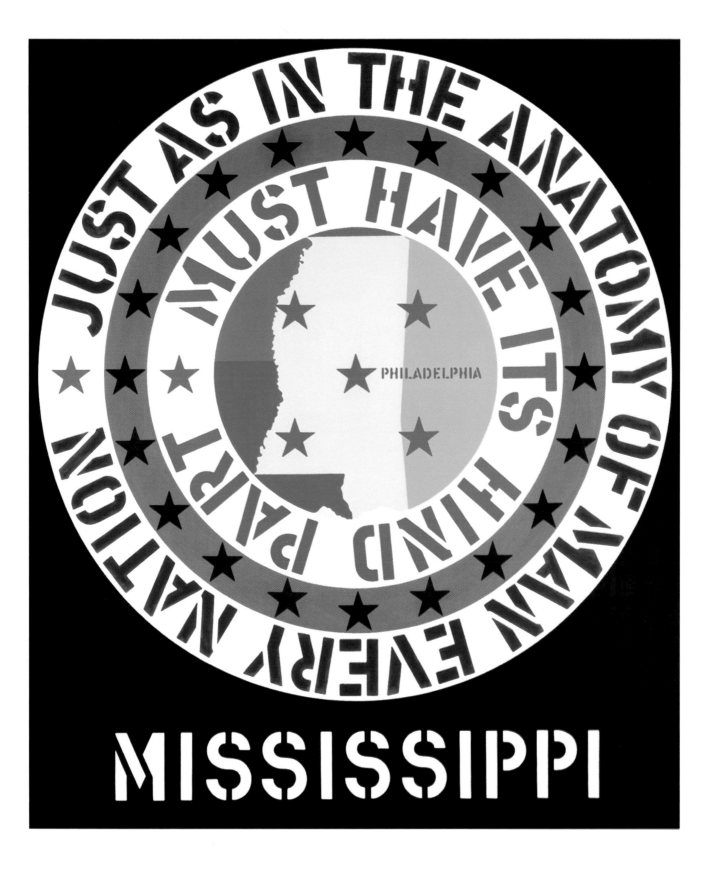

MISSISSIPPI

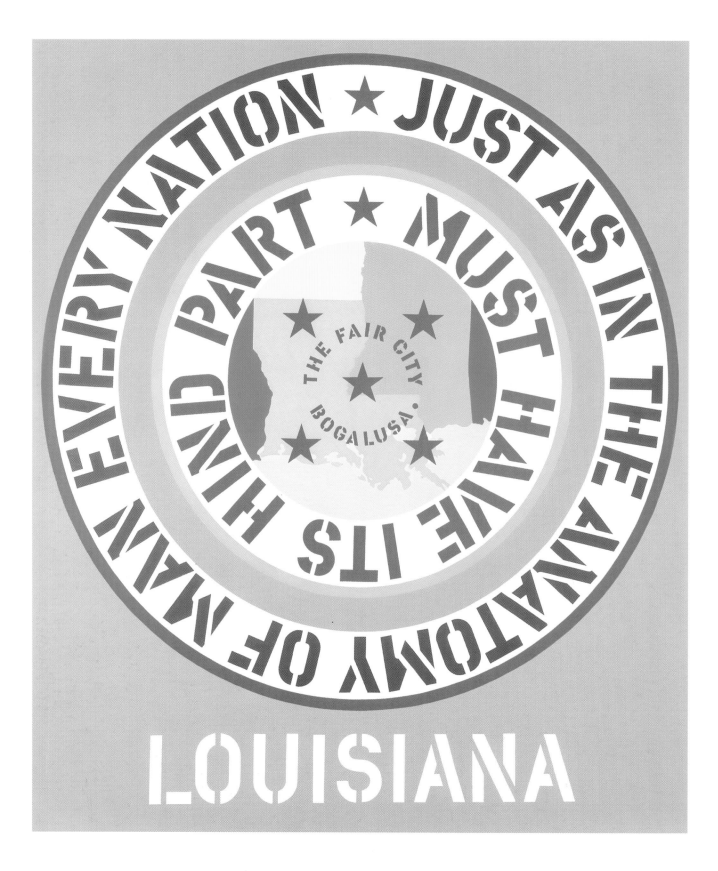

The Confederacy : Louisiana, 1966, huile sur toile, 178 x 152,4 cm, oil on canvas, 70" x 60",
Krannert Art Museum, Champaign, Illinois

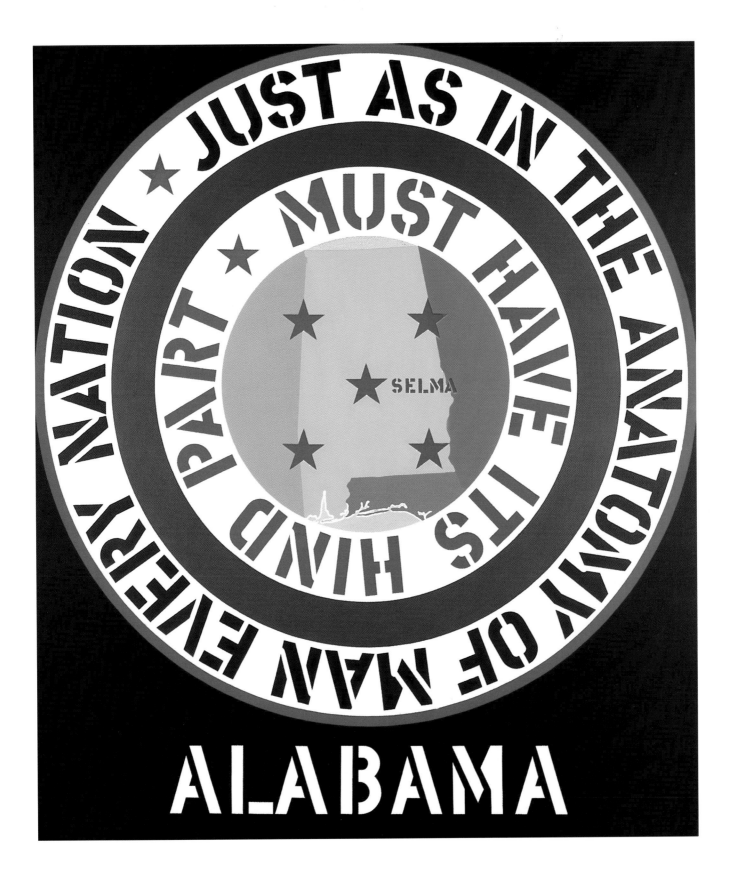

The Confederacy : Alabama, 1965, huile sur toile, 178 x 152,4 cm, oil on canvas, 70" x 60", Miami University Art Museum, Oxford, Ohio, Gift of Walter and Dawn Clark Netsch

THE BOWERY

Cardinal Numbers, 5, 1966, huile sur toile, 152,4 x 127,5 cm, oil on canvas, 60" x 50", Collection privée, Rome

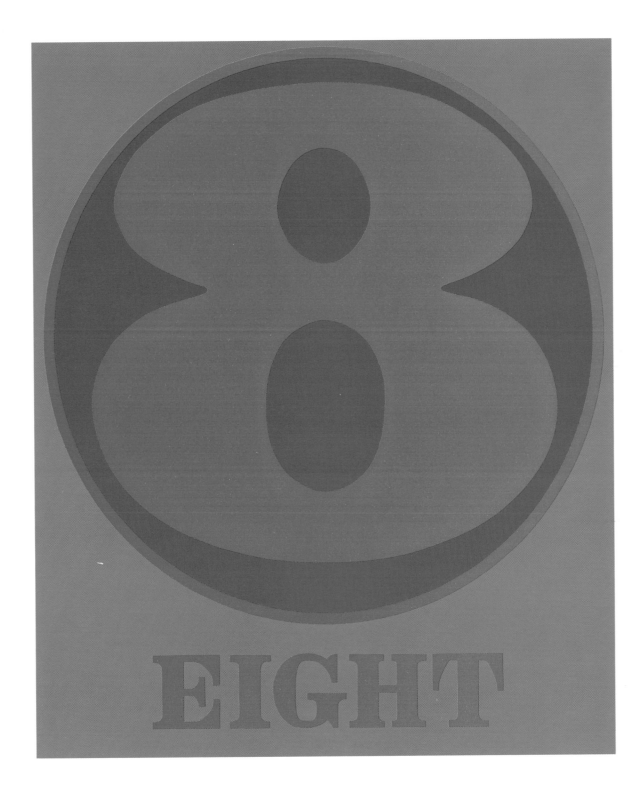

Cardinal Numbers, 8, 1966, huile sur toile, 152,4 x 127,5 cm, oil on canvas, 60" x 50", Collection privée, Rome

Love, 1966, huile sur toile, 152 x 152 cm, oil on canvas, 60" x 60", Collection privée en dépôt au Musée d'Art Moderne et d'Art Contemporain de Nice

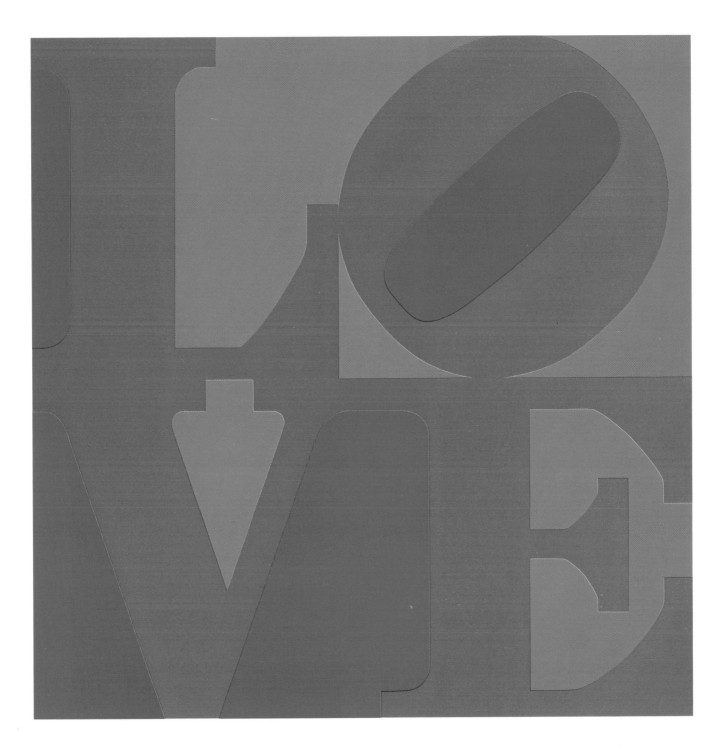

The Imperial Love, 1966, huile sur toile, 2 panneaux, 183 x 183 cm chacun, oil on canvas, 2 panels, each 72" x 72",
Courtesy of Simon Salama-Caro, New York

The Great Love, 1966, huile sur toile, 304,8 x 304,8 cm, oil on canvas, 120" x 120",
Carnegie Museum of Art, Pittsburgh, Gift of the Women's Committee

USA 666 II, 1966-1997, huile sur toile, 5 panneaux de 91,5 x 91,5 cm chacun,
oil on canvas, 5 panels, each 36" x 36", Museum Ludwig, Köln

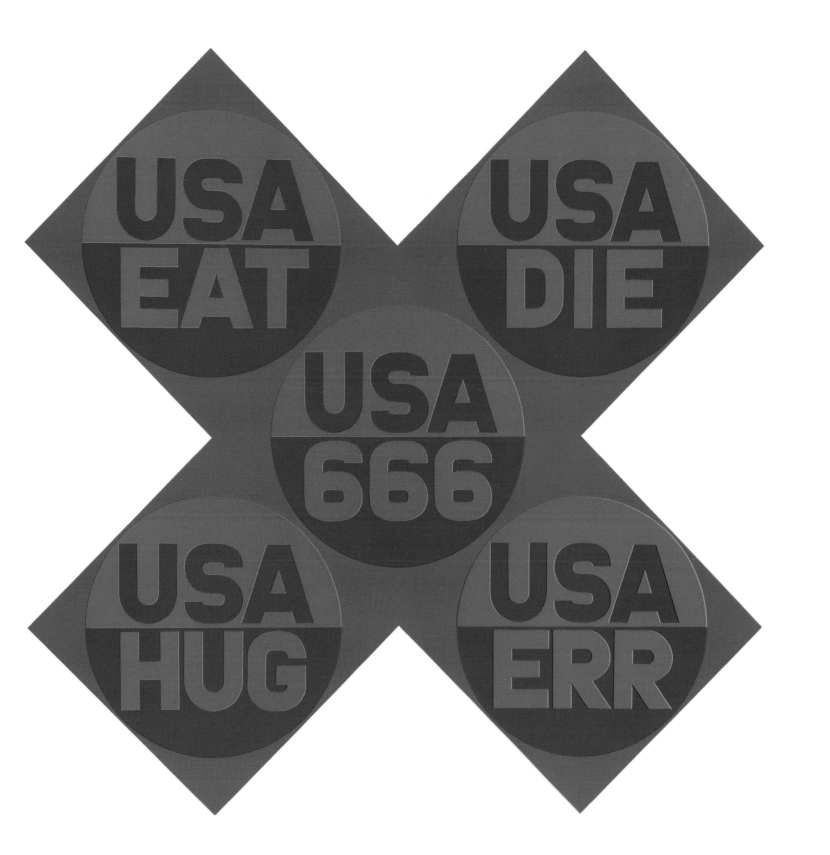

The Metamorphosis of Norma Jean Mortenson, 1967, huile sur toile, 260 x 260 cm, oil on canvas, 102" x 102",
Collection of Robert L. B. Tobin, New York, Courtesy of the Mc Nay Art Museum

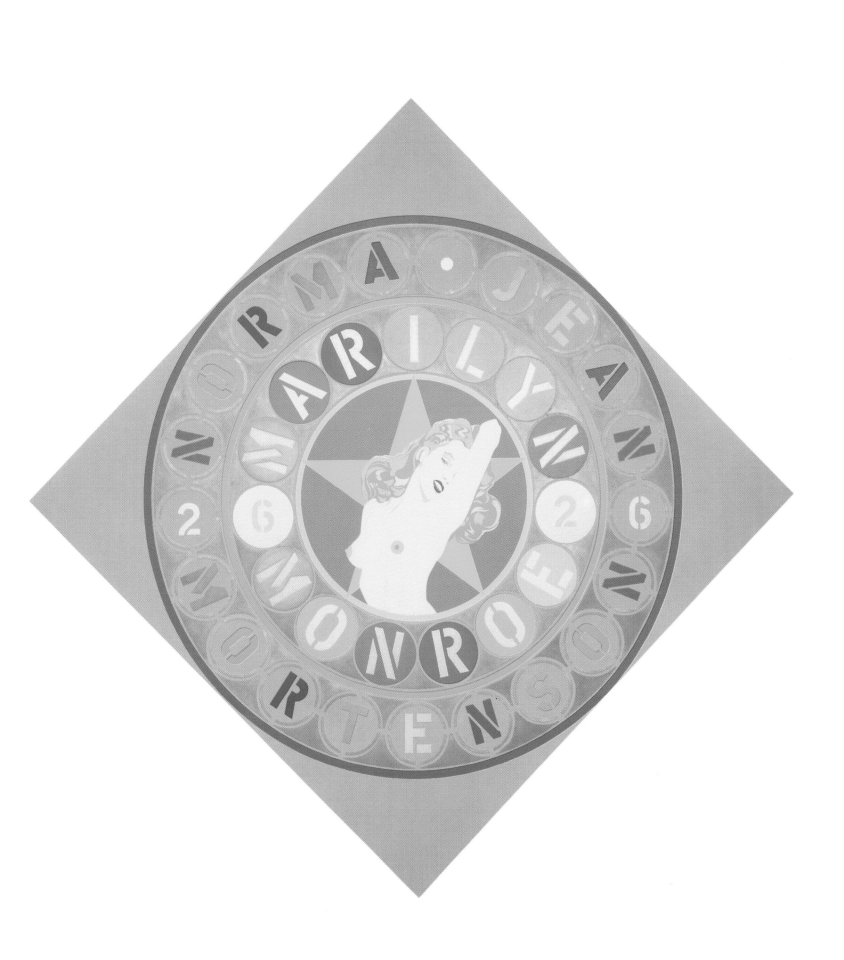

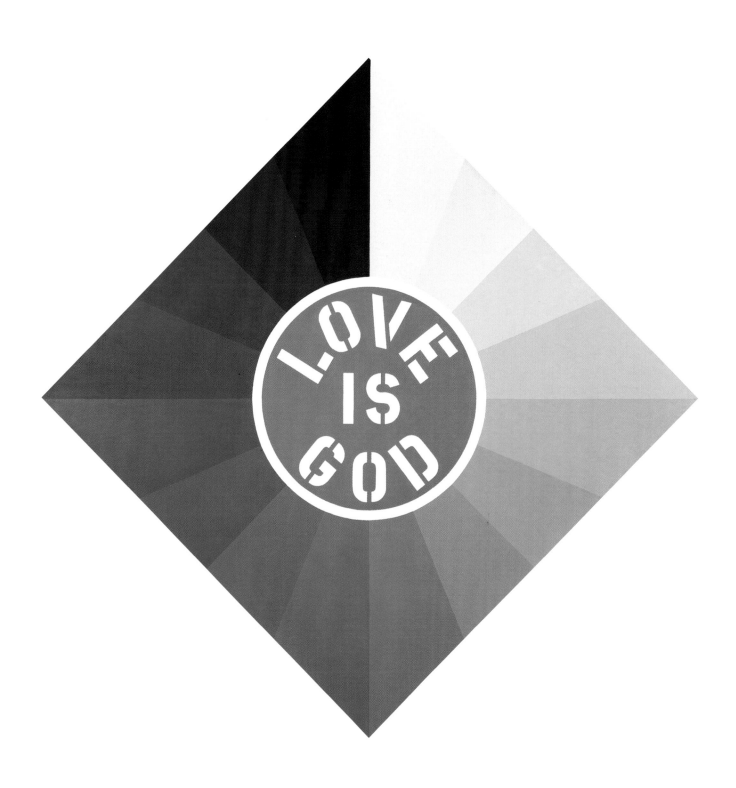

Love is God, 1964, huile sur toile, 172,8 x 172,8 cm, oil on canvas, 68" x 68", Collection privée

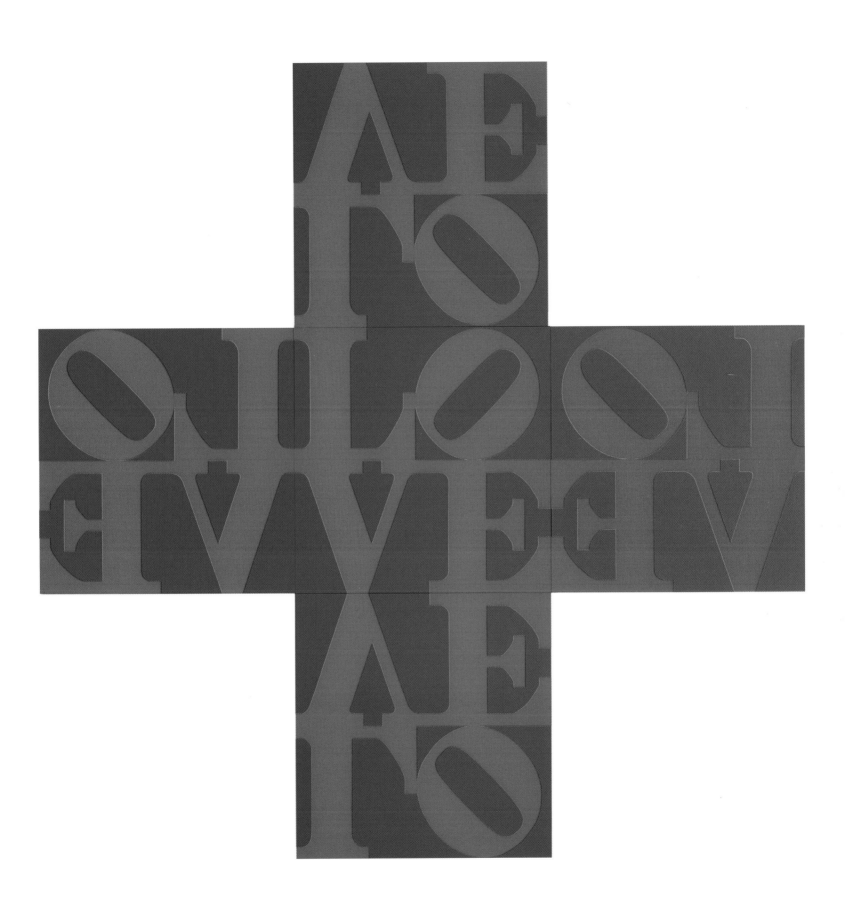

Love Cross, 1968, huile sur toile, 457,2 x 457,2 cm, 5 panneaux, oil on canvas, 15' x 15', 5 panels,
The Menil Collection, Houston

Ahava, 1972-1998, acier inoxydable, 45,7 x 45,7 x 22,8 cm, Edition 1/8, stainless steel, 18" x 18" x 9", Edition 1/8,
Private Collection, Courtesy of Jeffrey Loria, New York

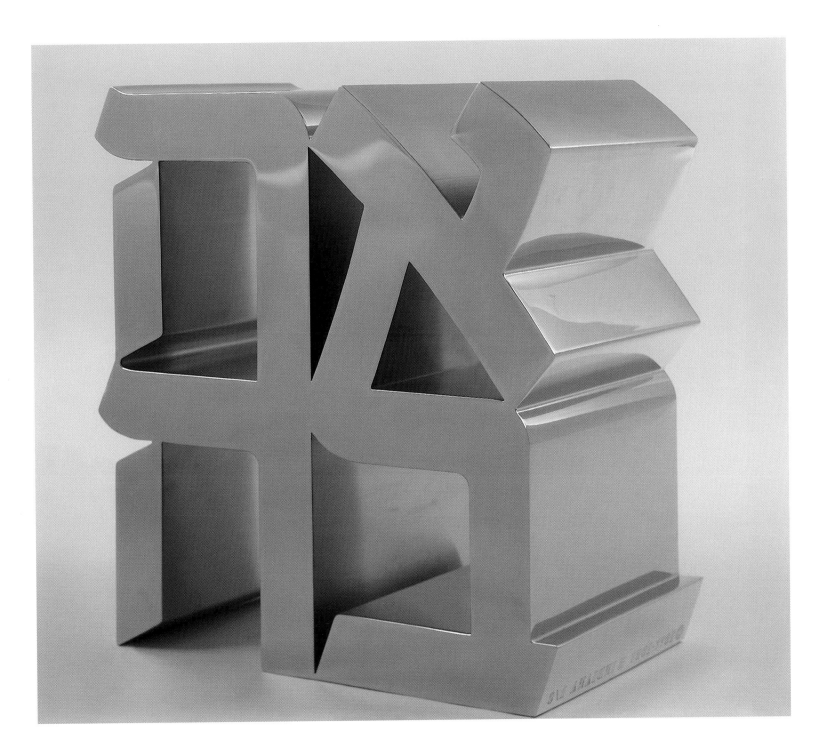

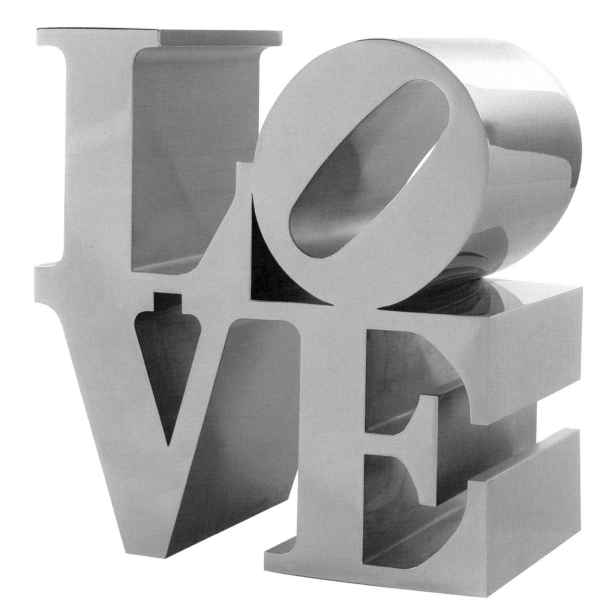

Love, 1996-1998, acier inoxydable, 91,5 x 91,5 x 47,5 cm, Edition 2/6, stainless steel, 36" x 36" x 18", Edition 2/6,
Private Collection, Courtesy of Jeffrey Loria, New York

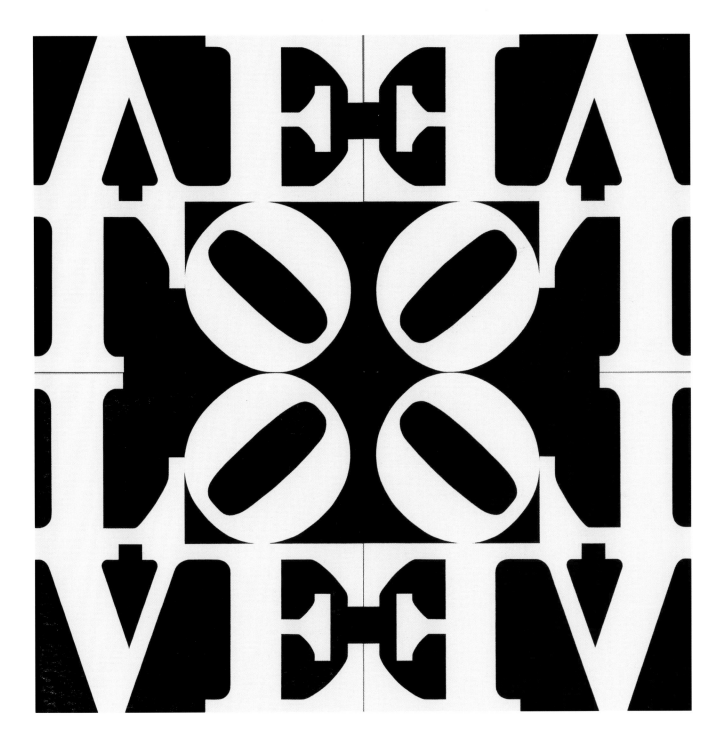

Love Rising, 1968, huile sur toile, 370 x 370 cm, 4 panneaux, oil on canvas, 144" x 144", 4 panels, Museum Ludwig, Vienne

Numbers 1968, Indiana-Creeley Numbers Book, dix sérigraphies, 65 x 50 cm, ten serigraphs, 25,1/2" x 19 1/2",
Collection of the Artist

Numbers 1968, Indiana-Creeley Numbers Book, dix sérigraphies, 65 x 50 cm, ten serigraphs, 25,1/2" x 19 1/2",
Collection of the Artist

Terre Haute # 2, 1969, huile sur toile, 152,4 x 127 cm, oil on canvas, 60" x 50", Private Collection, Westchester, New York

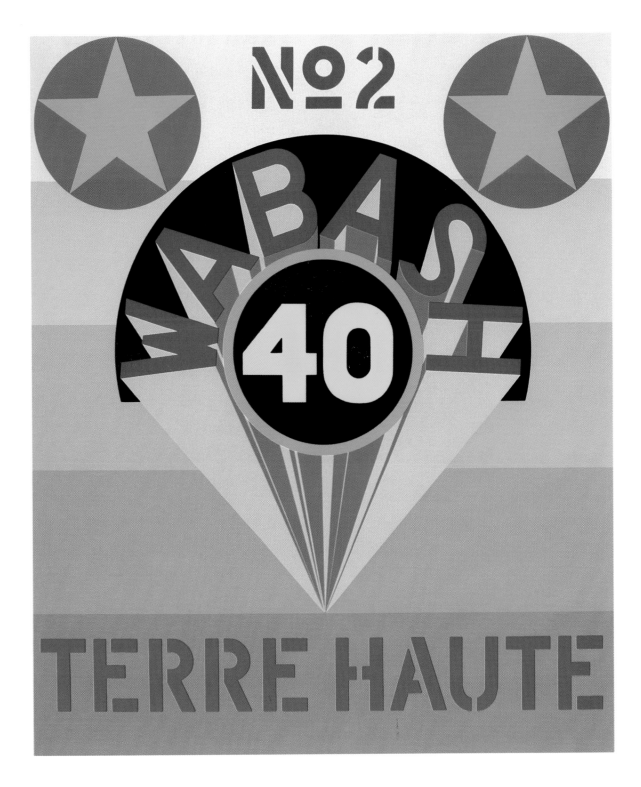

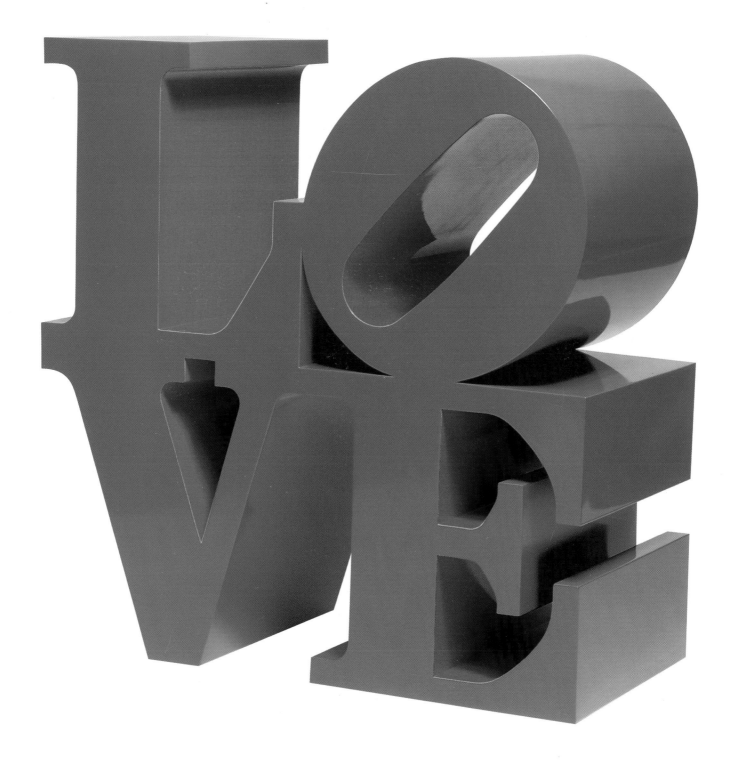

LOVE, 1966-1996, aluminium polychrome, 90,1 x 90,1 x 45,7 cm, polychrome aluminium, 36" x 36" x 18",
Private Collection, Courtesy of Simon Salama-Caro, New York

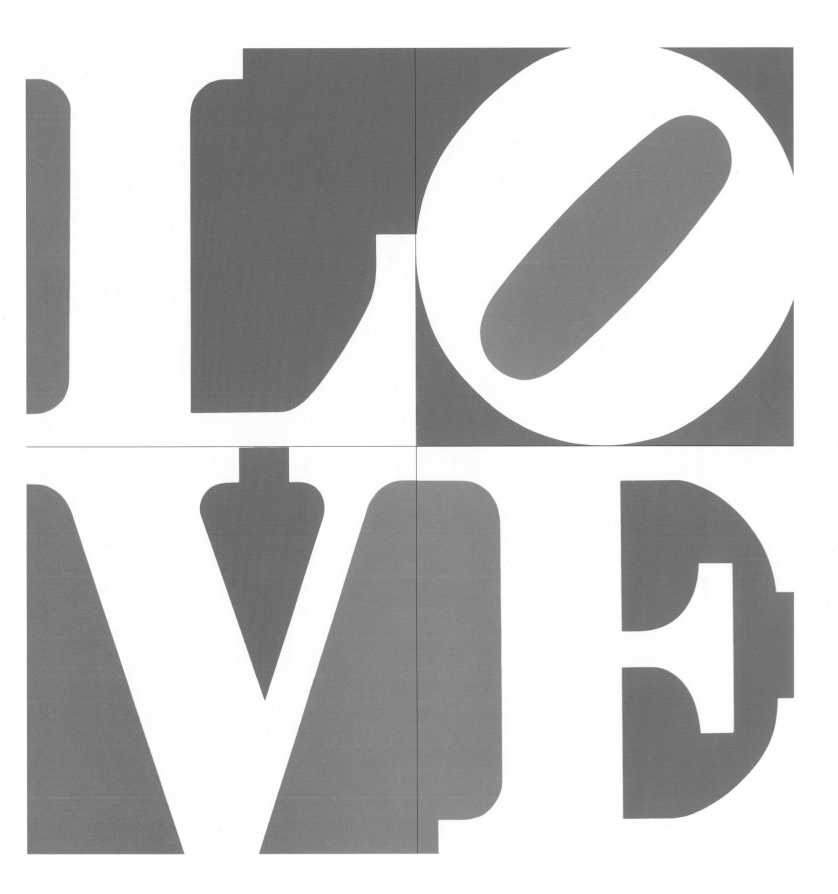

The Great American Love, 1972, huile sur toile, 4 panneaux, 183 x 183 cm chacun, oil on canvas, 4 panels, each 72" x 72",
Collection of the Artist

LOVE, 1966-1993, aluminium polychrome, 366 x 366 x 183 cm, polychrome aluminium, 144" x 144" x 72",
Shinjuku-I-Land Public Art Project, Tokyo

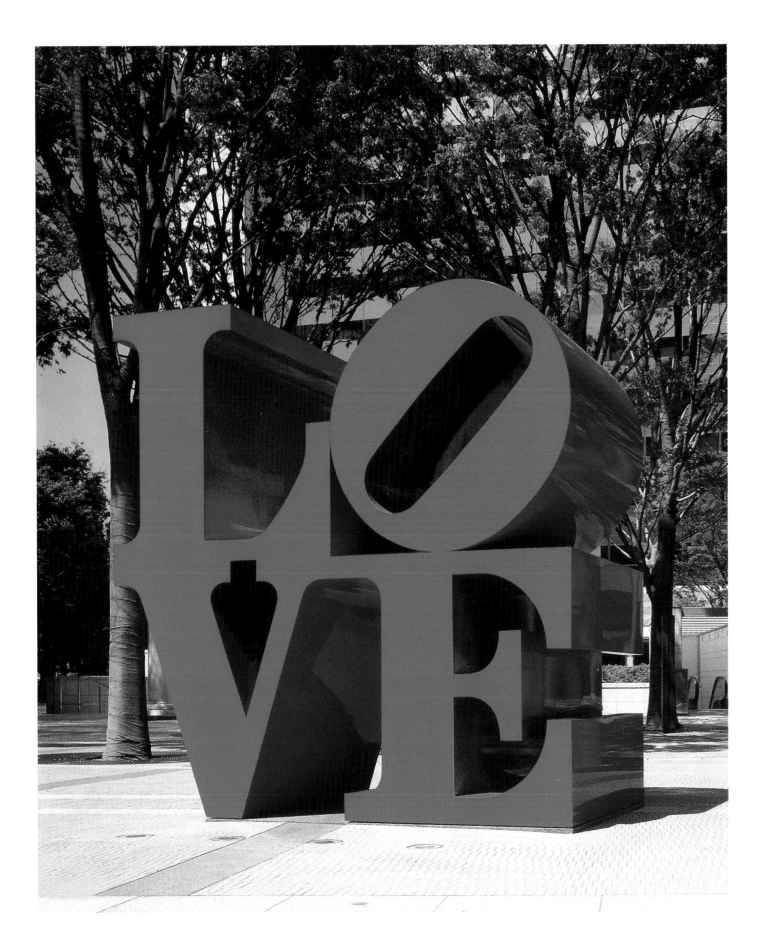

Picasso II, 1974, huile sur toile, 152,4 x 127 cm, oil on canvas, 60" x 50", Collection of the Artist

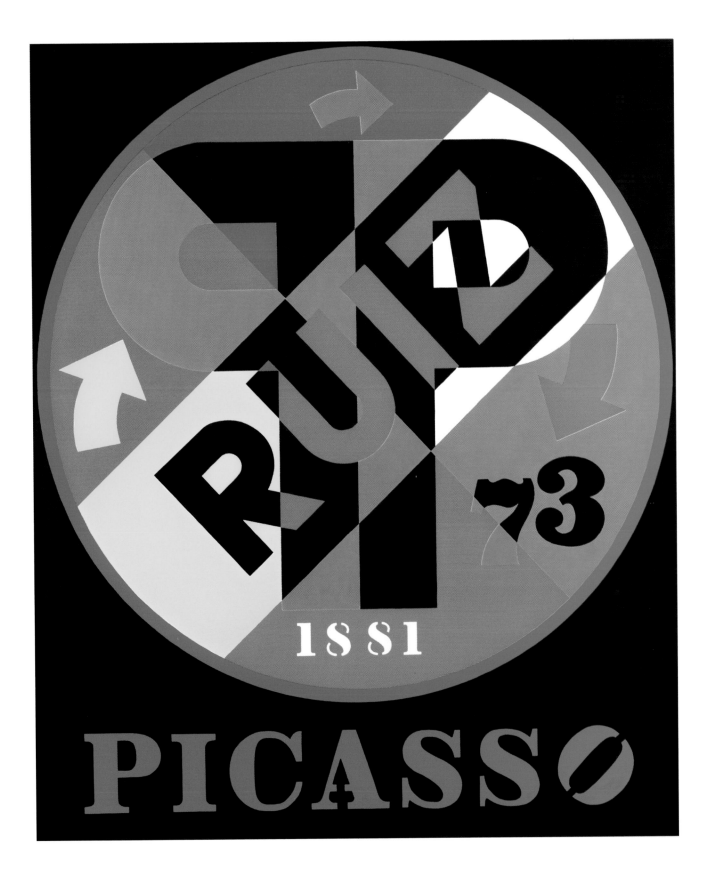

Decade Autoportrait 1961, 1971, huile sur toile, 61 x 61 cm, oil on canvas, 24" x 24", Private Collection, New York

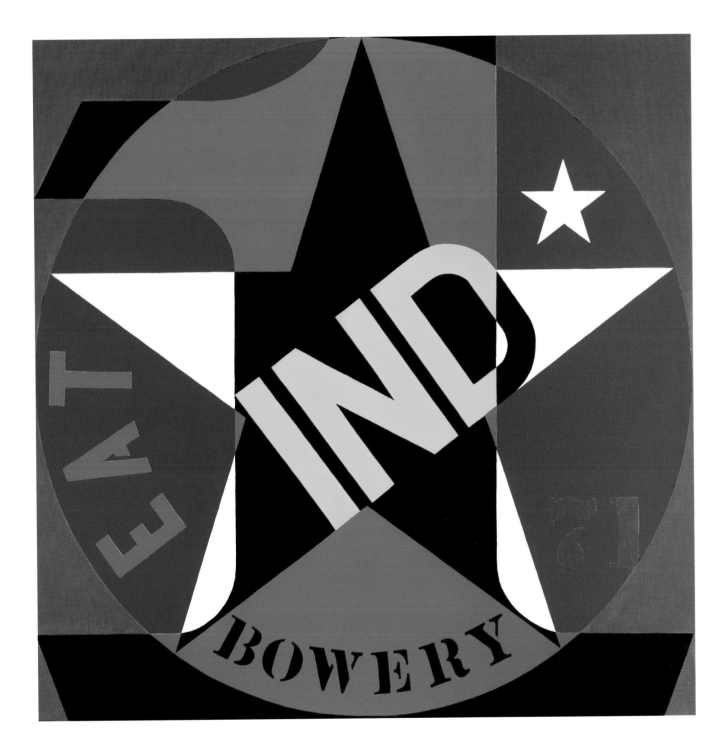

Decade Autoportrait 1960, 1977, huile sur toile, 183 x 183 cm, oil on canvas, 72" x 72", Collection of the Artist

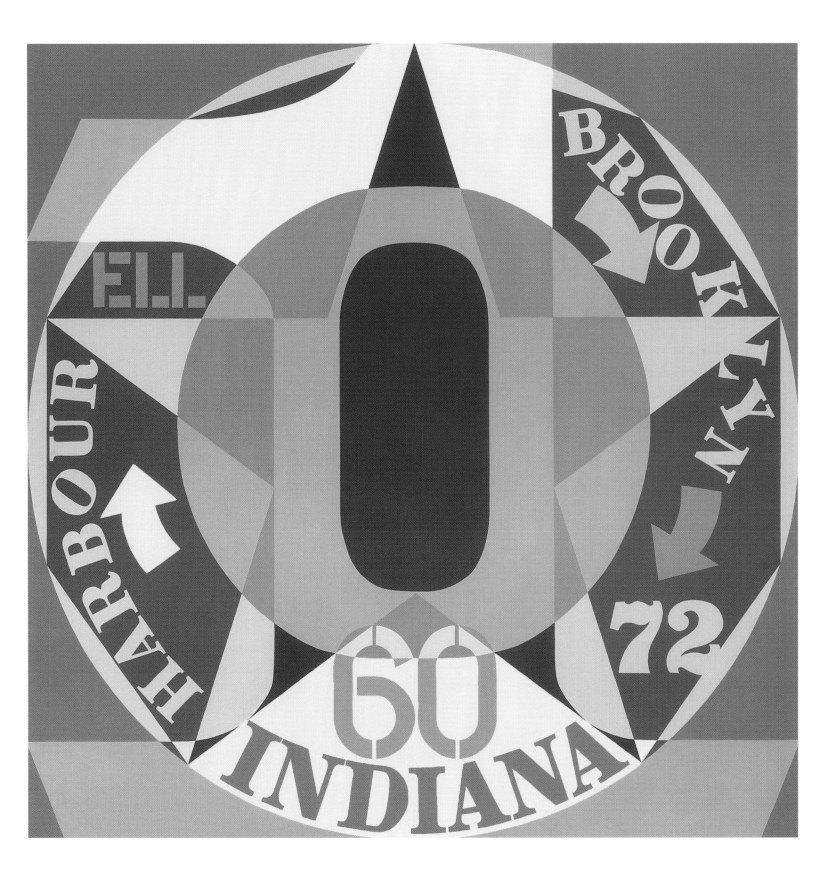

Decade Autoportrait 1961, 1977, huile sur toile, 183 x 183 cm, oil on canvas, 72" x 72", R.L.B. Tobin Collection

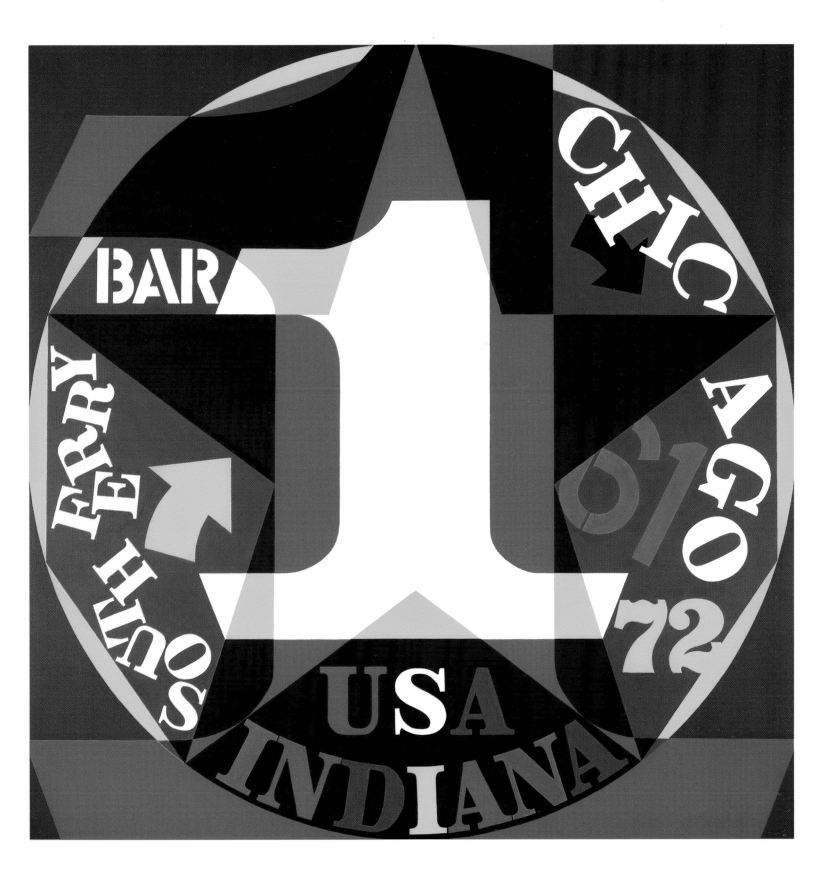

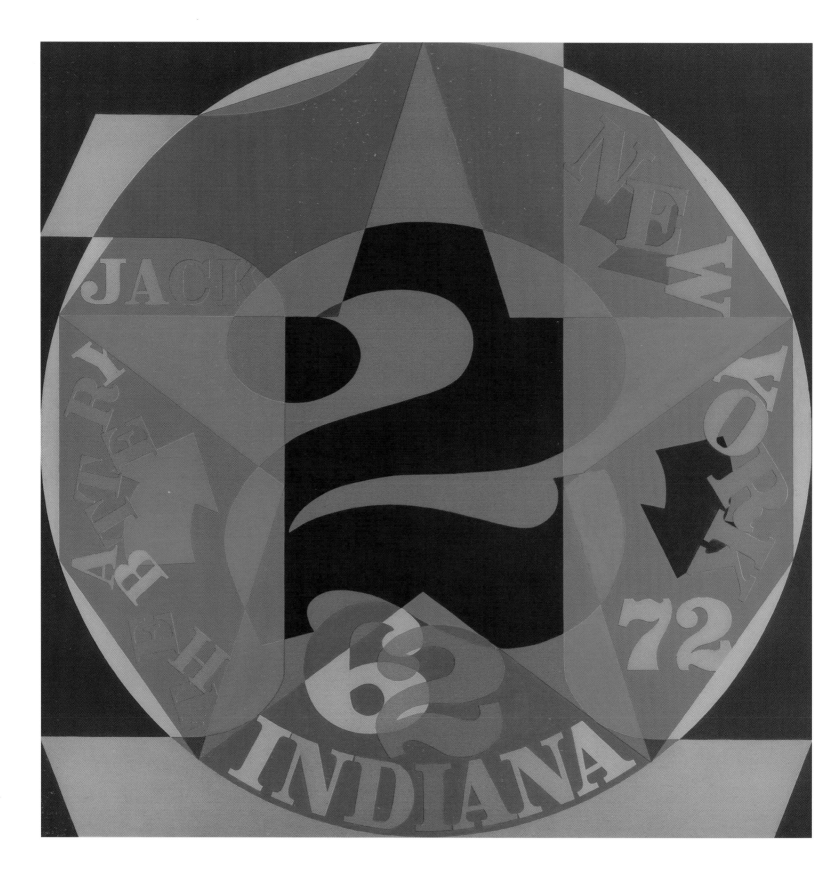

Decade Autoportrait 1962, 1977, huile sur toile, 183 x 183 cm, oil on canvas, 72" x 72", Collection of the Artist

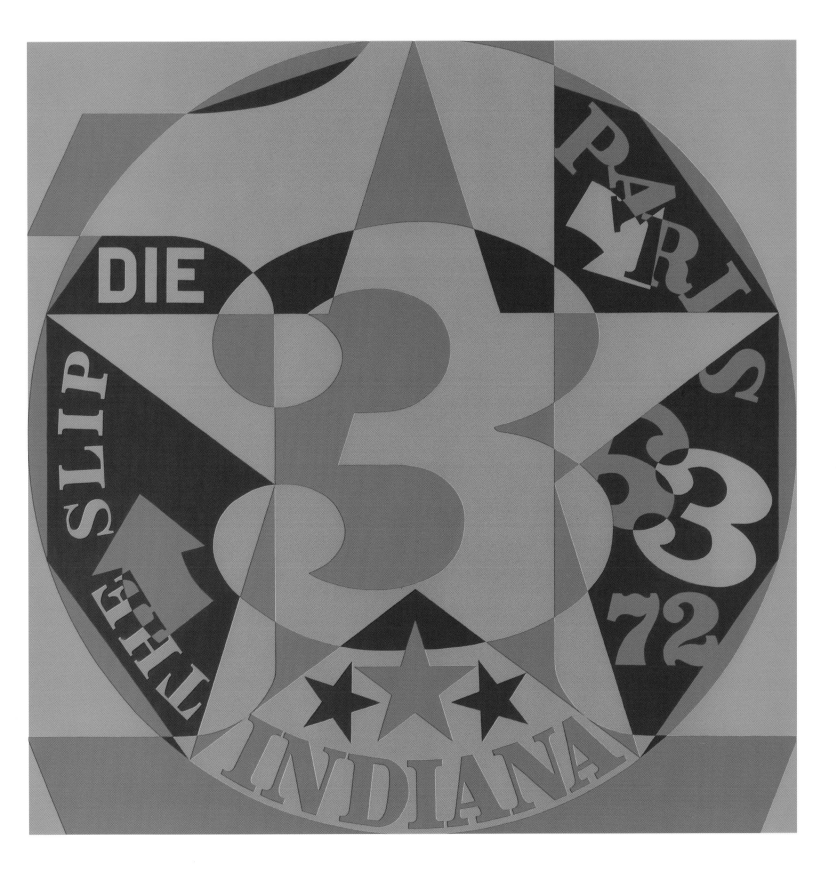

Decade Autoportrait 1963, 1976, huile sur toile, 183 x 183 cm, oil on canvas, 72" x 72", Collection of the Artist

Decade Autoportrait 1969, 1977, huile sur toile, 183 x 183 cm, oil on canvas, 72" x 72",
Collection of the Artist, Courtesy of Simon Salama-Caro

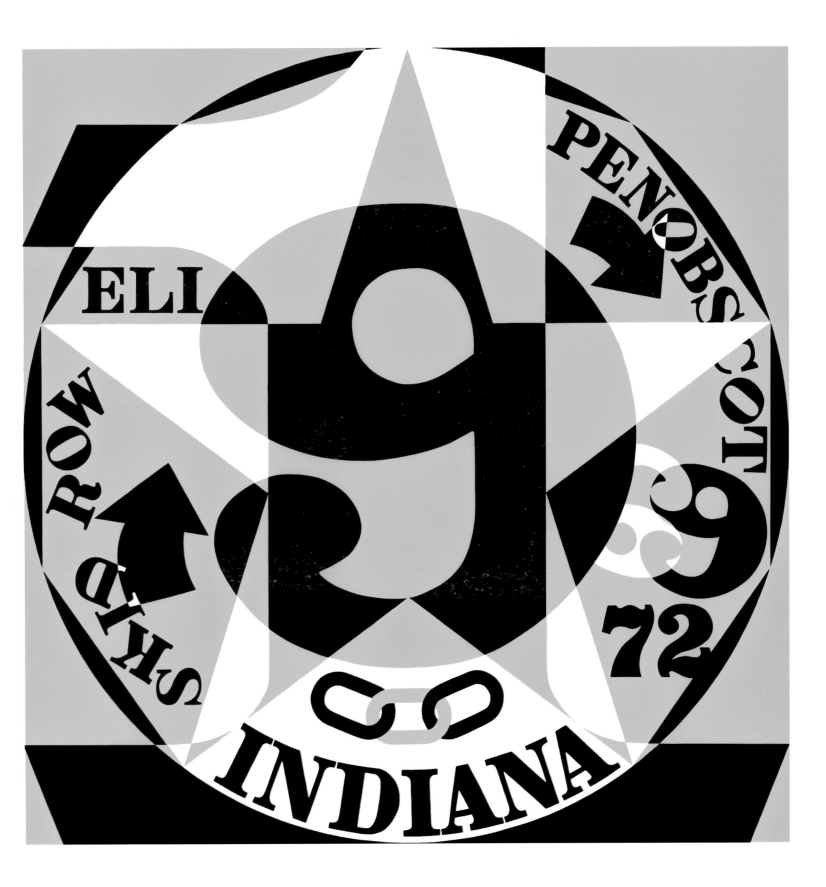

255

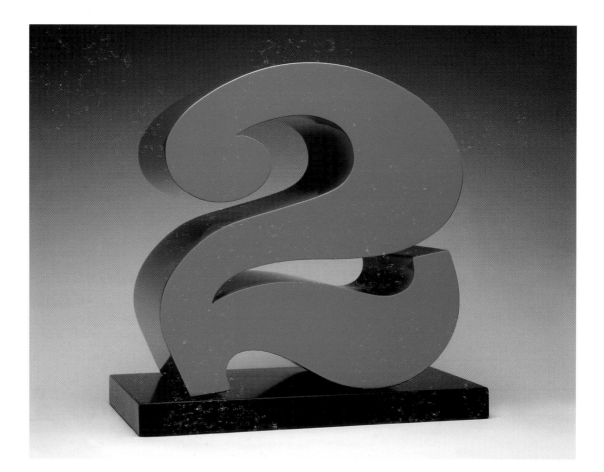

2, maquette for the Large Numbers Project, California, 1980-1996, aluminium peint sur une base en acier,
45,7 x 45,7 x 22,8 cm, painted aluminium on steel base, 18" x 18" x 9", Private Collection, Courtesy of Renos Xippas, Paris

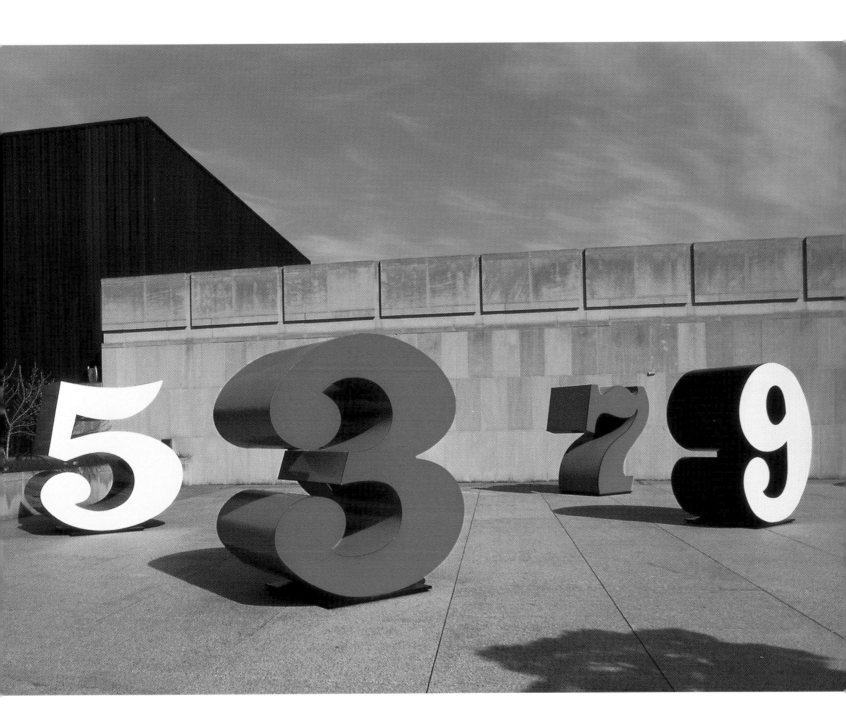

5, 3, 7, 9, 1980-1982, aluminium peint, 243,8 x 243,8 x 121,9 cm chacun, painted aluminium, each 96" x 96" x 48",
Indianapolis Museum of Art, Gift of Melvin Simon and Associates

Bay, 1981, peinture à l'huile et fer sur bois, hauteur : 76,2 cm, wood, iron and oil on wood, height : 30'',
Collection of the Artist

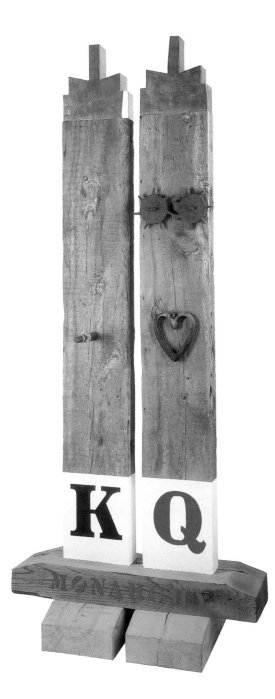

Monarchy, 1981, peinture à l'huile et fer sur bois, 240 x 102,8 x 57,1 cm, wood, iron and oil on wood,
94 1/2" x 40 1/2" x 22 1/2", Private Collection, Courtesy of Simon Salama-Caro

THOTH, 1985, peinture à l'huile et fer sur bois, 331,4 x 72 x 97 cm, wood, iron and oil on gesso, 130 1/2 x 71" x 38 1/2"

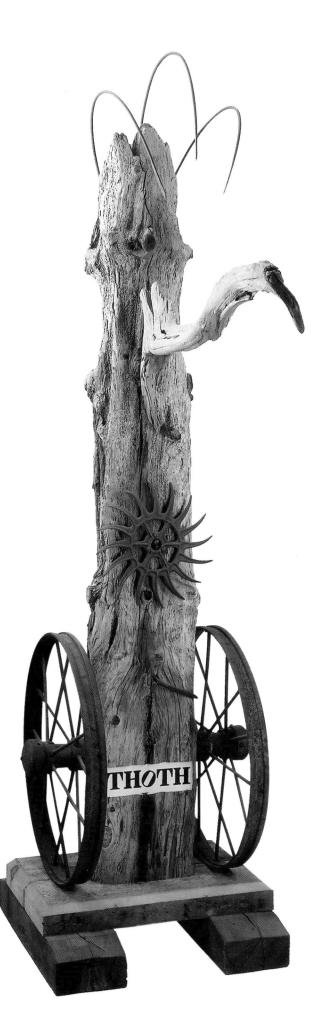

Mars, 1990, peinture à l'huile et fer sur bois, 334 x 91,4 x 91,4 cm, wood, iron and oil on gesso, 131 1/2" x 36" x 36",
Courtesy of Simon Salama-Caro

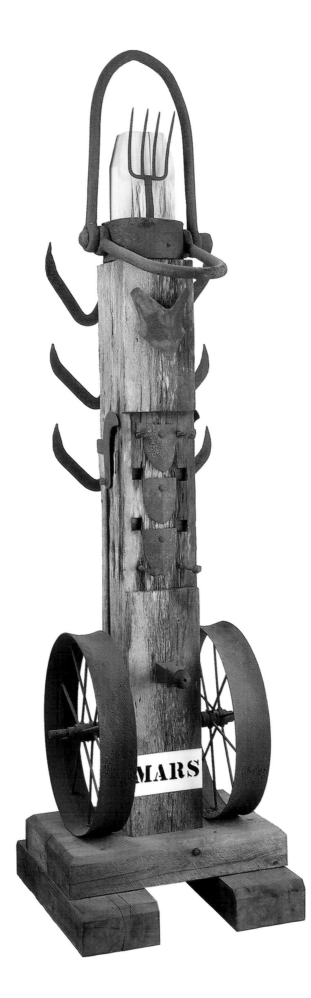

Eat, 1962-1991, bronze peint, 151,1 x 38 x 42 cm, Edition 4/8, painted bronze, 59 1/2" x 15" x 16 1/2", Edition 4/8, Private Collection, Courtesy of Simon Salama-Caro

Kv. F I, 1989-1994, huile sur toile, 195,5 x 129,5 cm, oil on canvas, 77" x 51", Private Collection

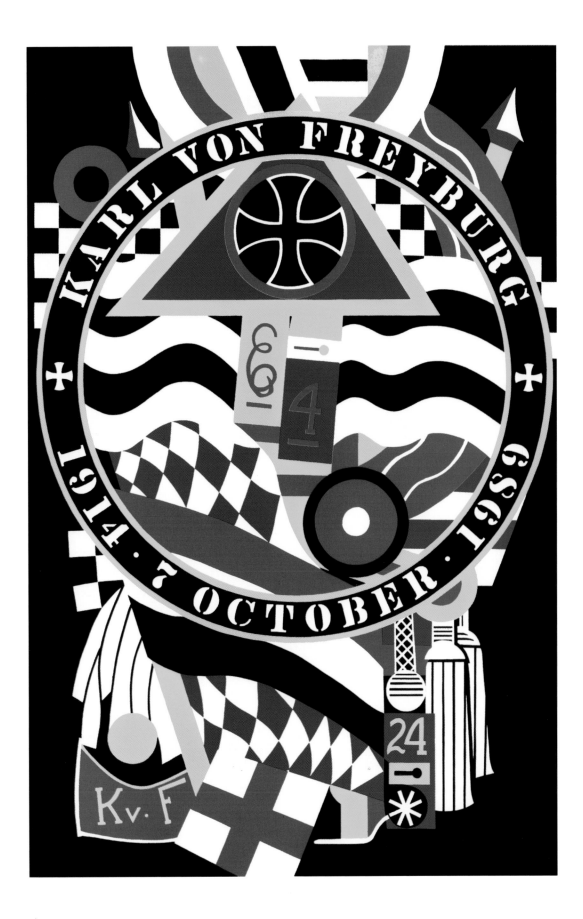

Kv. F III, 1989-1994, huile sur toile, 195,5 x 129,5 cm, oil on canvas, 77" x 51", Private Collection

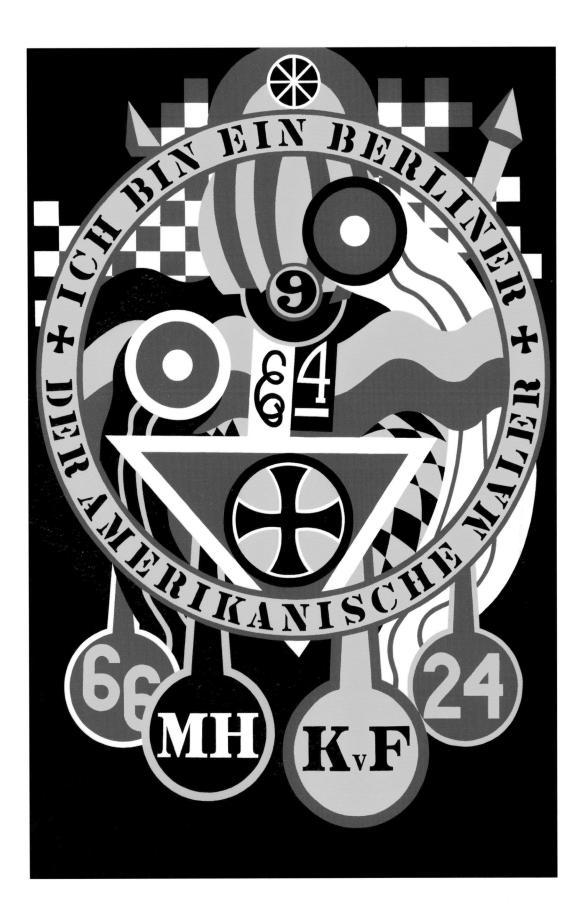

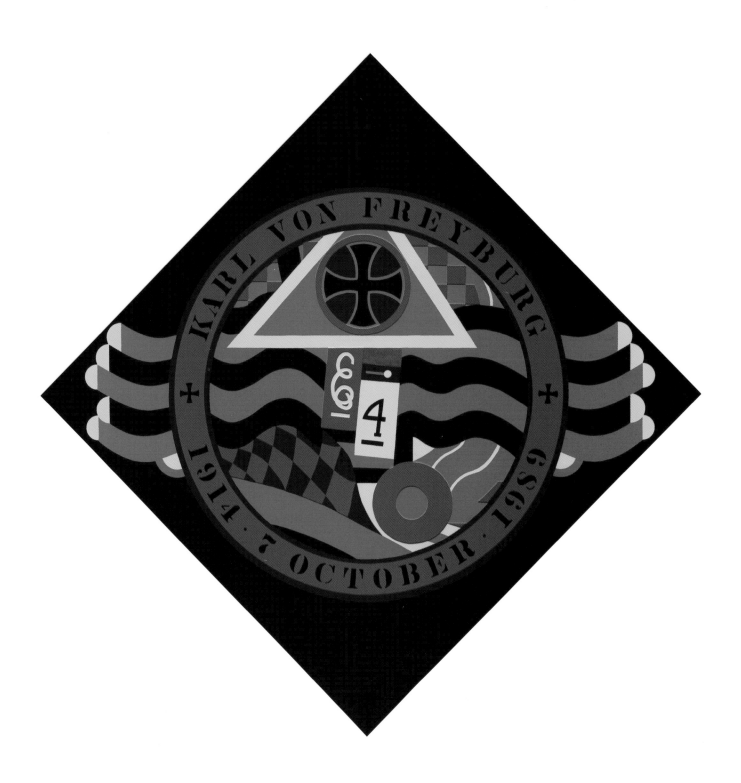

Kv. F IV, 1989-1994, huile sur toile, 195,5 x 129,5 cm, oil on canvas, 77" x 51", Private Collection

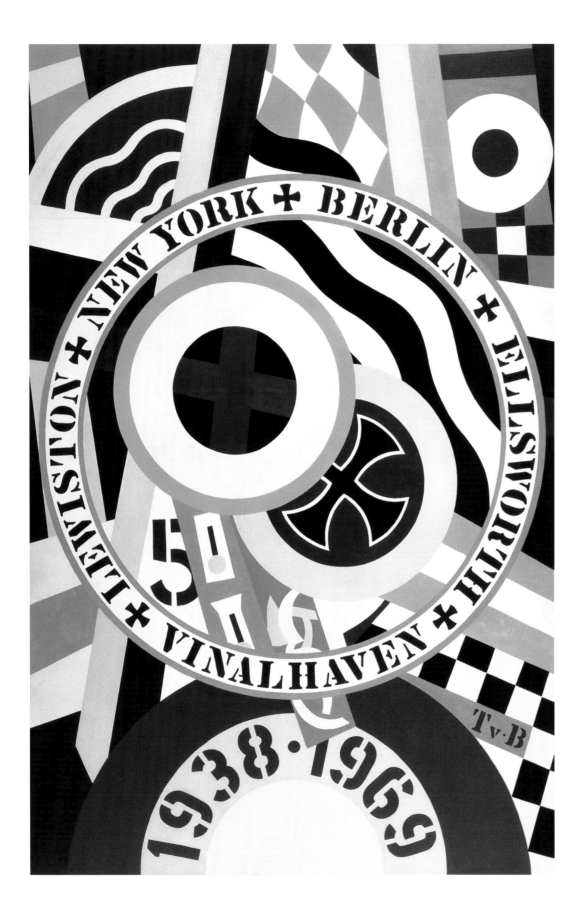

Kv. F VII, 1989-1994, huile sur toile, 215,9 x 215,9 cm, oil on canvas, 85" x 85", Private Collection

Kv. F, 1991, peinture à l'huile et fer sur bois, 350 x 98 x 114 cm, wood, iron and oil on wood, 138" x 38 1/2" x 45"

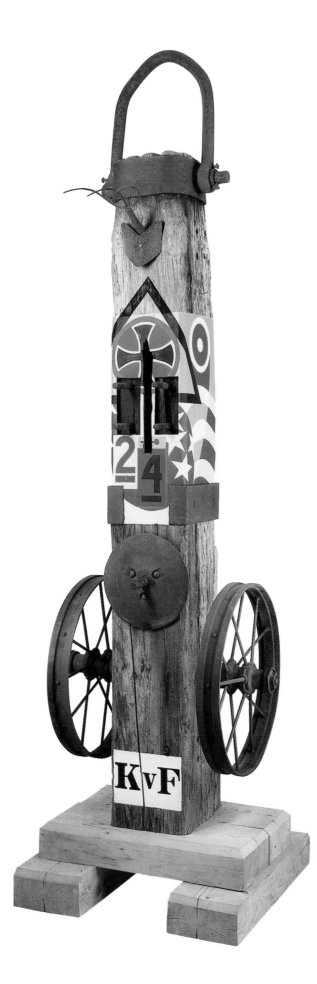

Icarus, 1992, peinture à l'huile et fer sur bois, 188 x 73,6 x 30 cm, wood, iron, wire and oil on wood, 74" x 29" x 11 3/4"

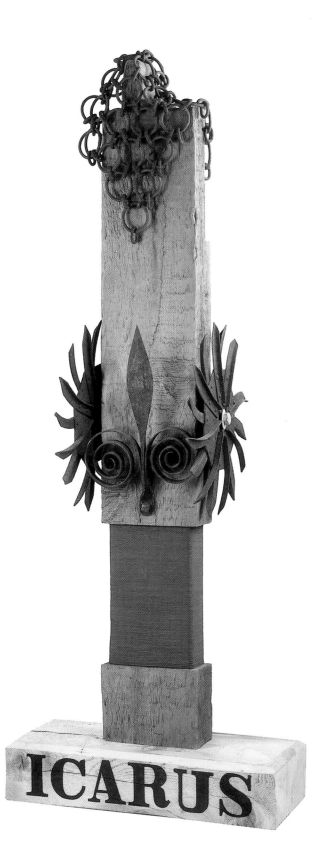

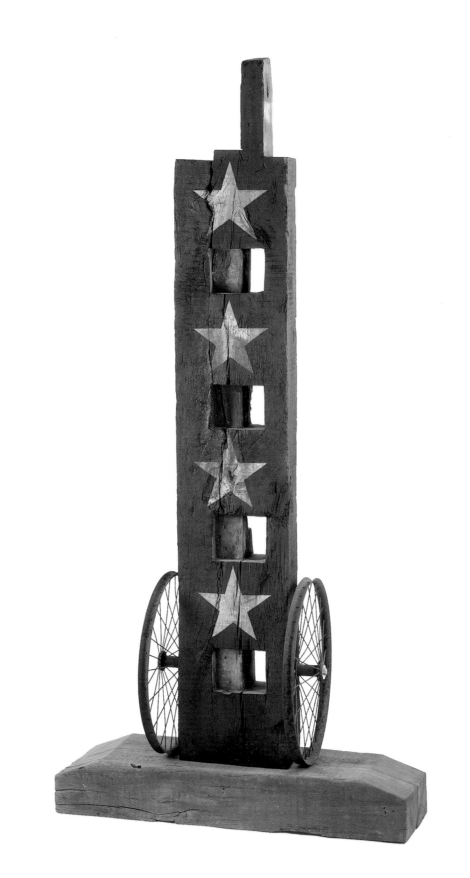

Four Star, 1993, peinture à l'huile et fer sur bois, 189 x 88 x 46 cm, wood, iron, wire and oil on wood, 74 1/2" x 36 3/4" x

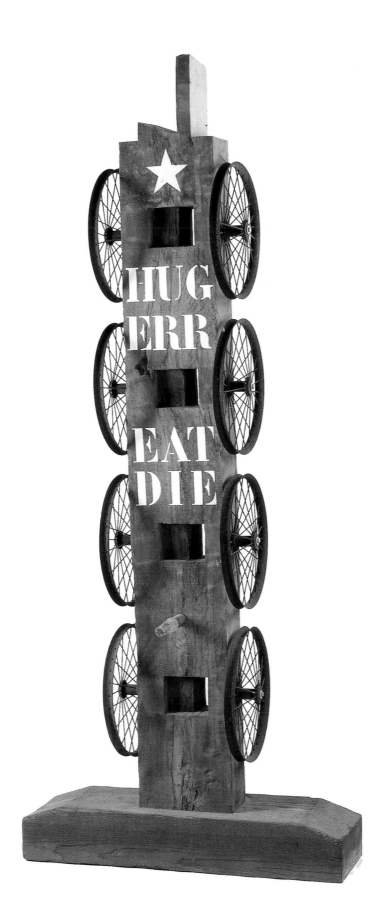

The American Dream, 1992, peinture à l'huile et fer sur bois, 213,3 x 90 x 30 cm,
gesso on wood, wood and iron, 84" x 35 1/2" x 17", Courtesy of Simon Salama-Caro

AMOR, 1996, huile, gesso et fer sur bois, 332,7 x 64,7 x 64,7 cm, oil on gesso, wood and iron, 131" x 25 1/2" x 25 1/2"

281

USA, 1996-1998, (premier état), peinture à l'huile et fer sur bois, 244 x 69 x 69 cm, (illustrated as a work in progress), wood, iron and oil on wood, 96" x 27" x 27"

Silver Bridge, 1964-1998, (premier état), huile sur toile, 172 x 172 cm,
(illustrated as a work in progress), oil on canvas, 67 1/2" x 67 1/2"

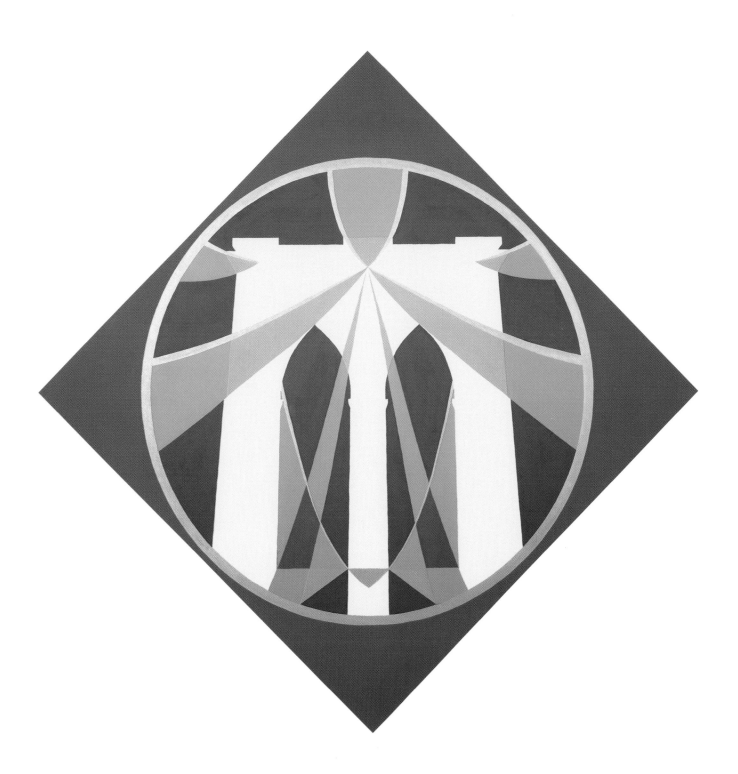

Marilyn, 1967-1998, (premier état), huile sur toile, 259 x 259 cm,
(illustrated as a work in progress), oil on canvas, 102" x 102"

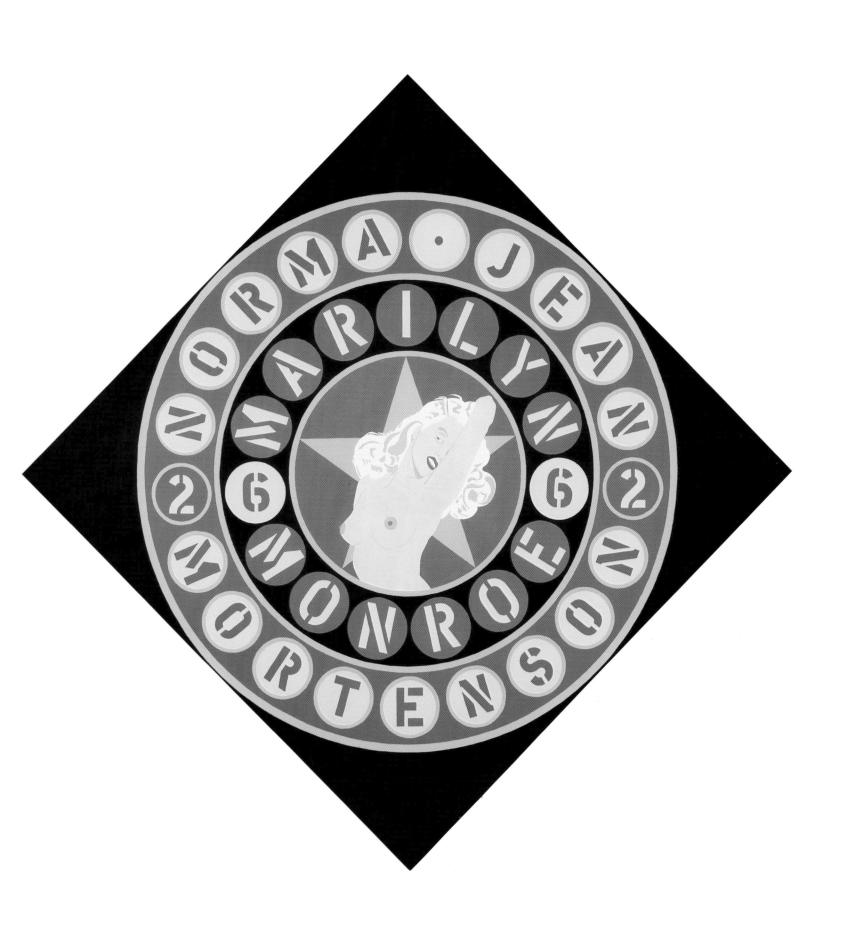

Eve, 1997, peinture à l'huile et fer sur bois, 383,5 x 91,4 x 87,6 cm, wood, iron and oil on wood, 151" x 36" x 34 1/2"

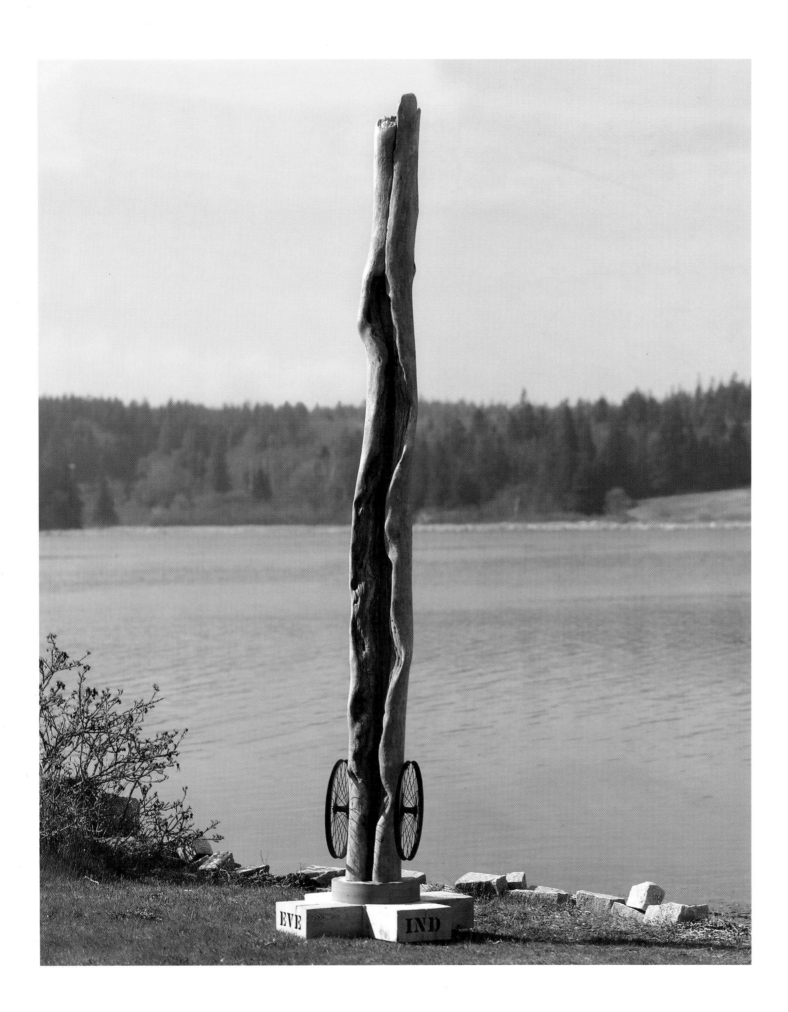

The X-7, 1998, huile sur toile, 432 x 432 cm, 5 panneaux, 152,4 x 152,4 cm chacun,
oil on canvas, 170" x 170", 5 panels, each 60" x 60"

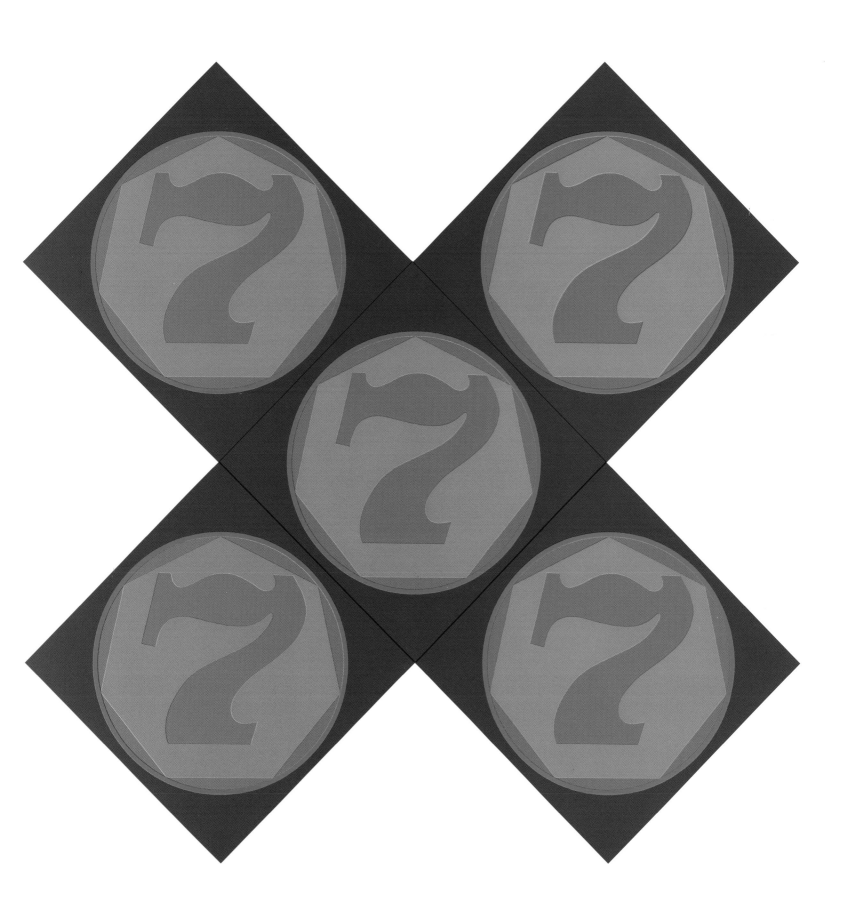

The Seventh American Dream, 1998, huile sur toile, 518 x 518 cm, 4 panneaux, 183 x 183 cm chacun,
oil on canvas, 204" x 204", 4 panels, each 72" x 72", Courtesy of Simon Salama-Caro

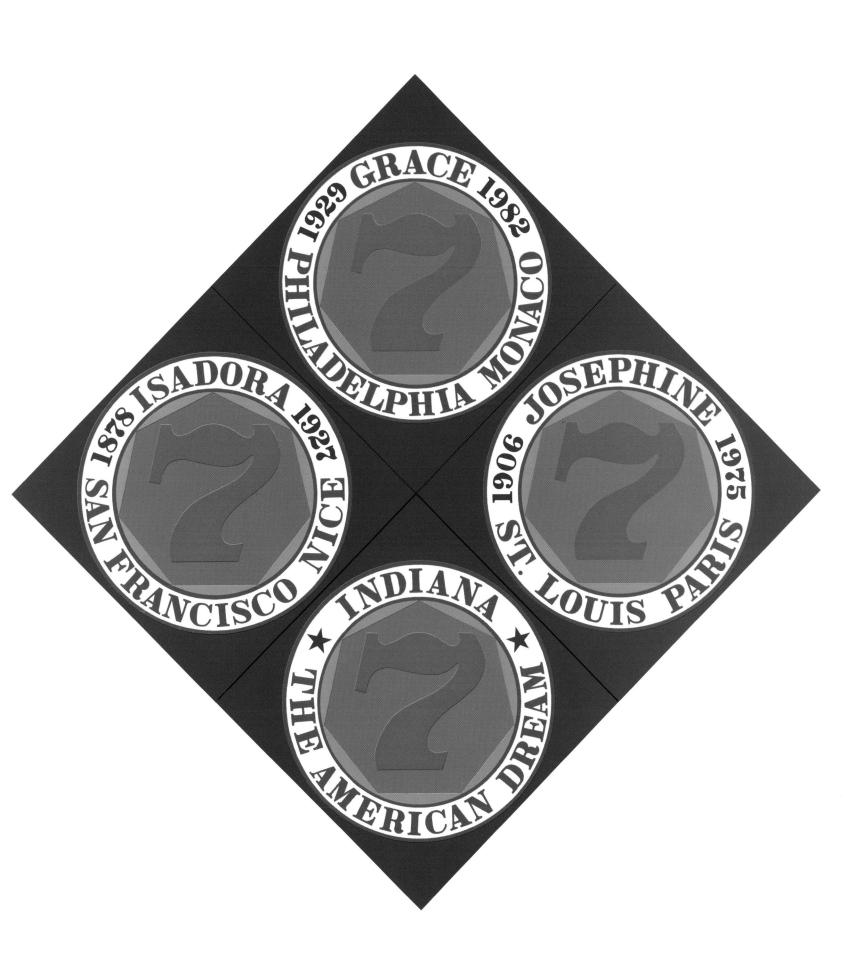

293

Autochronologie

Autochronology

Robert INDIANA

1928
Robert Indiana est né à New Castle, dans l'Etat d'Indiana.

1929
Sa famille s'installe dans l'ouest, au coeur de l'activité de l'Indiana et dans sa capitale, Indianapolis, qui est à l'époque le centre d'une industrie automobile florissante, produisant fièrement la Dusenberg parmi quelques soixante autres modèles ; cet état de fait rendait la signalétique routière omniprésente et induisait une prolifération de peintres en panneaux routiers. L'automobile, depuis toujours au centre de la vie de famille de Robert Indiana, présentait plus de stabilité que le domicile lui-même, puisqu'on dénombre vingt et un différents lieux d'habitation dans sa vie avant qu'il n'entre dans l'armée à l'âge de 17 ans. C'était le temps de la Dépression.

1935
Indiana commence sa scolarité à 7 ans, à Mooresville, connue essentiellement pour être la ville natale du citoyen le plus célèbre de l'Indiana, John Dillinger ; son désir précoce de devenir un artiste y est fortement encouragé par un sympathique professeur Miss Ruth Coffman.

1936
Premier voyage au Texas où il voit l'exposition du centenaire de Fort Worth.

1942
Après avoir passé deux années dans une école de campagne dépourvue de tout enseignement artistique, il quitte la maison de sa mère pour revenir à Indianapolis et vit avec son père remarié, en attendant d'entrer à l'Arsenal Technical School. Il travaille après la sortie des classes à la Western Union et à l'Indianapolis Star mais ses weekends lui permettent de produire des aquarelles en nombre suffisant pour une exposition personnelle.
Il s'intéresse aux Régionalistes américains tout d'abord, mais

1928
Born at New Castle, Indiana.

1929
At a very early age removes west to the hub of Indiana and its capital, Indianapolis, at that time center of a thriving automotive industry that proudly produced the Dusenberg among some sixty other makes, abetting the necessity for the ubiquitous American road sign and painters of American road signs. The automobile, always the centerpiece of his family's life, was more stable than Home itself, which in his life numbers 21 different bungalows before his entering the army at the age of 17. The time is called Depression.

1935
Starts school at the age of 7 in Mooresville known primarily as the hometown of Indiana's most notorious citizen, John Dillinger, and where his already conceived intention to become an artist is greatly abetted by a sympathetic teacher, Miss Ruth Coffman.

1936
First trip to Texas to visit the Centiennal Exposition at Fort Worth.

1942
After two years in a country school with no art instruction, leaves his mother's home to return to Indianapolis and live with his remarried father in order to attend Arsenal Technical School.
Works after school at Western Union and The Indianapolis Star, but paints enough on the weekends to have a one-man show of watercolors.
The American Regionalists are riding high, but it is Marsh, Hopper, Demuth, and Sheeler whose individual influences can be read clearly in these early attempts. Europe, Paris are very far away and never come very close ;

c'est l'influence de Marsh, de Hopper, de Demuth et de Sheeler que l'on peut lire clairement dans ces premières tentatives. L'Europe et Paris en sont très éloignés ; on n'y retrouve jamais le rêve "vivre à Paris". Les mots jouent un rôle capital dans le projet le plus élaboré et le plus long de sa vie scolaire : une lumineuse transcription en style médiéval du second chapitre de l'Evangile selon saint Luc en latin qu'il donne à "Tech" pour son diplôme et qui y est encore à l'heure actuelle exposée pour Noël.

1945

Il suit les cours du samedi chez John Herron et dessine des demi-nus sous la direction d'Edwin Fulwider.

1946

Il reçoit un enseignement au John Herron Institute. Second voyage au Texas, cette fois à San Antonio même.

1948

Pendant son service militaire dans le Corps de l'Armée de l'Air, il réside en garnison près de Rome, Etat de New York. Il suit en même temps les cours du soir de l'Université de Syracuse à Utica et du Munson-Williams-Proctor Institute, où il entre pour la première fois en contact avec un professeur de plan international, Oscar Weinsbuch ; première visite de New York.

1949

Durant la dernière année de son service militaire, il édite The Sourdough Sentinel à Anchorage, Alaska ; juste à ce moment-là, il doit rentrer de toute urgence à Columbus, Indiana, à cause du décès de sa mère.
Il va à la School of the Art Institute de Chicago pendant quatre ans grâce au "Bill of Rights du GI", se spécialisant en peinture et en graphisme. Il effectue un travail de nuit pour une compagnie métallurgique, pour un grand magasin Marshal Field, et pour une importante maison d'édition où il dessine des publicités pour les pages Jaunes dans un style qui pourra plus tard être qualifié "à la manière de Lichtenstein". Il participe à de nombreuses expositions d'étudiants mais sa première exposition hors les murs de l'Institut, a lieu dans un bar Near North, une exposition à trois, dont l'un des co-exposants est son camarade de cours Claes Oldenburg.

1953

En récompense pour son diplôme, il reçoit un prix pour passer l'été à l'Ecole Skowhegan de Peinture et de Sculpture du Maine, où il partage le prix Fresno pour une peinture murale protestant contre la guerre de Corée. L'oeuvre a été depuis détruite par le feu. Il reçoit aussi le George Brown Travelling Fellowship lors d'un concours et suit une année d'études à l'Université d'Edimbourg pour compléter les unités de valeur requises pour le B.F.A du Art Institute ; il passe ses soirées au collège d'Edimbourg pour imprimer à la main ses propres poésies en lithographie. Il apporte sa contribution à la Société de Poésie de l'Université et dessine la couverture du magasine Windfall. Lors d'un voyage en Europe, il fait le tour des cathédrales du nord de la France et de la Belgique avec trois jeunes américains diplômés en histoire de l'art

there is never the dream to "live in Paris". Words play the central role in the most elaborate and time-consuming project of his high school days : an illuminated transcription in the medieval style of the Second Chapter of Luke in Latin which he gives to "Tech" upon graduation and is still displayed there at Christmas.

1945

Attends Saturday scholarship classes at John Herron and draws the semi-nude under the instruction of Edwin Fulwider.

1946

Receives a scholarship to John Herron Art Institute. A second trip to Texas, this time to San Antonio itself.

1948

While stationed nearby at Rome, New York, attends evening classes at Syracuse University in Utica and the Munson-Williams-Proctor Institute where he comes into his first contact with an instructor oriented to an international viewpoint - Oscar Weissbuch, and visits New York City for the first time.

1949

During the last year of his hitch edits the Sourdough Sentinel at Anchorage, Alaska, from which he returns home, at this juncture Columbus, Indiana, on emergency leave for the death of his mother.
Attends the School of the Art Institute of Chicago for four years under the GI Bill of Rights, majoring in painting and graphics. Still works nights for a steel company, a large department store, Marshall Field, and a large printing house where he draws spots for the Yellow Pages in a style that might later be called "in the manner of Lichtenstein". Participates in many students shows but exhibits for the first time outside the walls of the Art Institute in a Near North bar in a three-man show, one co-exhibitor - schoolmate Claes Oldenburg.

1953

Upon graduation receives a scholarship to attend summer classes at the Skowhegan School of Painting and Sculpture in Maine where he splits the Fresno Prize for a mural protesting the Korean War, since destroyed by fire. Also receives the George Brown Travelling Fellowship in competition and takes one year of academics at the University of Edinburgh to complete requirements for a B.F.A. from the Art Institute, and spends evenings at the Edinburgh College of Art mainly printing his own verse set by hand with lithograph illustrations. Contributes to the Poetry Society of the University and designs the cover of its magazine Windfall. On visiting the continent tours the cathedrals of northern France and Belgium with three American art history graduate students studying in Paris at this time, including Bates Lowry and Richard Carrot ; and, on another trip, Italy.

étudiant à Paris à cette époque, dont Bates Lowry et Richard Carrot. Un autre voyage le mène en Italie.

1954

Il suit un séminaire d'été à la Faculté de Londres sur le XVIIème et le XVIIIème siècles. Puis il revient aux USA par le canal de l'Ambassade Américaine et s'installe à New York.

1955

Dans un premier temps, il prend une chambre à 7$ la semaine aux Studios Floral jusqu'à ce qu'il trouve un vrai studio sur la West 63rd ; il vend des fournitures pour dessinateurs quelques blocs plus loin sur la 57ème Rue, ce qui le conduit au hasard du flux régulier et constant de la scène artistique new-yorkaise : étudiants de la "League", dans le bâtiment voisin, artistes cherchant des galeries, et artistes déjà en galeries cherchant des fournitures. Les clients de cette année-là sont Ellsworth Kelly, James Rosenquist et Charles Hinman.

1956

Il emménage dans son troisième atelier, au 31 Coenties Slip, un loft sans eau chaude qui était auparavant l'atelier de Fred Mitchell, surplombant l'East River et le pont de Brooklyn, entre Wall Street et Battery - le plus décisif de ses nombreux changements de résidence. Le loyer est de 35$ par mois si c'est le propriétaire qui remplace les fenêtres sur rue, manquantes, 30$ si c'est Indiana. Robert Indiana les remplace et peut ainsi observer les mouvements des remorqueurs, des barges et des cargos. Une expérience toute nouvelle pour lui. Grâce aux loyers peu élevés et à l'abondance de logements vides - ajoutés à la splendeur du lieu - un grand nombre d'artistes ont établi leur atelier sur le Slip. Ellsworth Kelly au 3-5, Jack Youngerman et sa femme l'actrice Delphine Seyrig au 27, Leonore Tawney le tisserand au 27, Agnes Martin à la fois au 27 et au 3-5, John Kloss le dessinateur au 25, James Rosenquist et Charles Hinman au 3-5 et Alvin Dickstein au 25. Cy Twombly peint les oeuvres de sa dernière exposition à la Stable Gallery dans l'atelier d'Indiana au 31, et Gerald Laing crée ses premières oeuvres américaines dans le bâtiment voisin de celui d'Indiana, au 25.

1957

Indiana déménage pour un logement plus coûteux (45$), un deuxième loft sur le Slip. Les deux immeubles étaient à cette époque occupés par Marine Works, fournisseur pour les navires depuis un demi-siècle.
Son travail débute par des peintures Hard-Edge basées sur la forme double des feuilles de ginkgos. En face du 25 Coenties Slip, mêlés avec les sycomores communs du pays, poussent les ginkgos, et tout le sol en asphalte du parc est jonché de leurs feuilles jaunes, à l'automne. Les ginkgos et les avocatiers qui fleurissent sous les fenêtres de Marine Works fournissent les motifs organiques de cette période de transition.
Premier voyage pour Philadelphie, en compagnie d'Ellsworth Kelly, pour voir l'installation de sa peinture murale et de son mur d'écrans au Penn Center Transportation Building.

1958

Indiana travaille temporairement à la Cathédrale St John The Divine sous le ministère de Dean Pike ; traduisant un manuscrit d'un livre sur la Croix, il se familiarise avec le sujet

1954

Attends a summer seminar at the University of London on the seventeenth and eighteenth centuries. Broke and borrowing passage from the U.S. Embassy returns to the U.S. and takes up residence in New York City.

1955

First a $7 per week room in the Floral Studios until he finds a real temporary studio on West 63rd and sells art supplies a few blocks away on 57th Street which inadvertently puts him midstream a steady flowing tributary of the New York art scene : students from the League a block away, artists looking for galleries, and artists with galleries looking for supplies. Customers over the years include Ellsworth Kelly, James Rosenquist and Charles Hinman.

1956

Moves to his third studio, at 31 Coenties Slip, a cold water loft which was formerly Fred Mitchell's art workshop, overlooking the East River and the Brooklyn Bridge, between Wall Street and Battery - the most decisive of all his many changes. The landlord asks $35 per month if he replaces the missing front windows, $30 if the tenant does. The tenant puts them in and watches the tugs, barges, and freighters pass by. A very new experience.
Because of the low rents and the abundance of empty lofts - plus the sheer splendor of the location - a number of artists make studios on the Slip. Ellsworth Kelly at 3-5, Jack Youngerman and his wife Delphine Seyrig the actress at 27, Leonor Tawney the weaver at 27, Agnes Martin both 27 and 3-5, John Kloss the designer at 25, James Rosenquist and Charles Hinman at 3-5 and Alvin Dickstein at 25. Cy Twombly paints his last show at the Stable Gallery in Indiana's studio at 31, and Gerald Laing paints his first American works in Indiana's next building at 25.

1957

Forced to move to a more expensive ($45) and second loft on the Slip. Both buildings were at the time occupied by the Marine Works, ship chandlers for over a half century.
Begins first hard-edged paintings based on the doubled form of the ginkgo leaf. These and avocados, which flourish under the skylights of the Marine Works, provide the organic motifs of his transitional period.
First trip to Philadelphia - with Ellsworth Kelly to see the installation of his mural and wall screens in the Penn Center Transportation Building.

1958

Takes a temporary job at the Cathedral of St John the Divine during the regnancy of Dean Pike and, upon transcribing a manuscript of a book on the Cross, becomes caught up in the subject and does his Crucifixion, a rambling mural that is as long as his studio permits, composed of 44 joined pieces of paper found on the floor of the loft when he first occupied it. Taking a year to

et crée sa Crucifixion, un mural aussi long que le permet la dimension de son atelier, composé de 44 morceaux de papier trouvés sur le sol du loft lors de son emménagement. Il prend une année pour compléter cette oeuvre qui inclut les formes des feuilles de ginkgos et d'avocatiers et commence à s'intéresser au cercle.

1959

Le cercle comme thème dominant, apparaît sur plusieurs panneaux de contre-plaqué, récupérés lors de travaux dans le magasin (Marine Works), et sur les premières oeuvres de cette époque sur aggloméré et toile. Il part en voiture visiter le Carnegie International à Pittsburg et revient dans la même journée avec Agnes Martin et un autre voisin pour voir le premier accrochage d'Ellsworth Kelly et de Jack Youngerman.
Ses premiers assemblages sont constitués de vieux morceaux de bois et de fer patiné ramassés sur les plages de Fire Island.

1960

C'est une année presque uniquement consacrée à réaliser des constructions. Tout d'abord, composées de métal rouillé et rigide aux formes géométriques et de gesso blanc posé sur du bois abîmé et vieilli par le temps, la transformation des constructions se poursuit dans une polychromie suggérée par les enseignes commerciales des façades de magasins, des camions, et des bateaux, ajoutée aux autres éléments abandonnés dans les entrepôts condamnés et des hangars à voiliers qui bordent le front de mer : c'est là qu'il trouve les pochoirs de cuivre fondateurs de son oeuvre.
Indiana trouve l'occasion de montrer ce travail, sur la suggestion de Rolf Nelson, son voisin, qui travaillait alors à la Martha Jackson Gallery dans : "New Forms New Media Show" en juillet. French Atomic Bomb est sa première oeuvre montrée à New York et achetée lors de l'exposition. Quelques années plus tard, elle sera donnée au Museum of Modern Art. Ensuite, sa seconde oeuvre, GE, sera sélectionnée pour une autre exposition sur l'Art d'Assemblage à l'Union College de Schenectady.

1961

Première exposition couplée avec Peter Forakis à la David Anderson Gallery sur une nouvelle invitation de Rolf Nelson, le nouveau directeur. "Rien dans ce travail ne ressemble vraiment à de l'art, c'est simple, direct, et plein de surprise" écrit Gene Swenson (Art News, mai 1961).
Le Museum of Modern Art acquiert The American Dream. Le titre est inspiré par la pièce d'Edward Albee et développe l'idée qu'à travers l'expérience personnelle de l'artiste, le rêve de chaque américain s'exprime de manière individuelle. A ce sujet, Alfred Barr publie ce commentaire : "Parce que je ne peux pas comprendre pourquoi je l'aime tant, l'American Dream de Robert Indiana est pour moi l'une des deux oeuvres les plus parlantes de l'exposition..." ("New Acquisitions", 1961).
Cependant, sa première participation à une exposition au MoMA arrive plus tôt dans le temps avec "The Art of Assemblage", dans laquelle William Seitz met en regard les créations du moment avec les collages cubistes avant-

complete, this work incorporates the organic forms of the ginkgo and avocado and initiates his preoccupation with the circle.

1959

The circle as a dominant theme appears on several full sheets of plywood that are salvaged from renovations made for the work-shop and in his first work of this time on homasote and canvas. Drives to visit the Carnegie International in Pittsburgh and back in one day with Agnes Martin and another neighbor to see Ellsworth Kelly and Jack Youngerman hang for the first time there.
His first constructions assembled from junk wood and iron weathered on the beaches of Fire Island.

1960

A year occupied almost exclusively with making constructions. At first geometric and severe, rusted metal and white gesso against wood stained and scarred with age, the transformation of the constructions advances with the polychromy of commerce's signs, rampant on warehouse, truck, and ship, along with another element abandoned in the doomed warehouses and sailmakers' lofts that fringe the waterfront : the brass stencil which brings the word to bear.
An opportunity to exhibit this work comes when a neighbor on the Slip, Rolf Nelson, working at the Martha Jackson Gallery, suggests his inclusion in the News Forms New Media Show in July.
French Atomic Bomb is his first piece shown in New York and is bought from the show. It is given to the Museum of Modern Art. From this his second piece, GE, is selected for another assemblage-oriented show at Union College in Schenectady.

1961

First two-man show with Peter Forakis at the David Anderson Gallery at the invitation again of Rolf Nelson who is the new director. "None of this work looks very much like Art, it is simple, direct and full of wonder." Gene Swenson, "Peter Forakis and Robert Indiana" - Art News, May 1961.
The Museum of Modern Art acquires The American Dream. The title is ignited by Edward Albee's play but its theme is every American's via the artist's personal experience as one. Alfred Barr's published comment is : "Because I do not understand why I like it so much, Robert Indiana's The American Dream is for me one of the two most spellbinding paintings in the show..." ("New Acquisitions", 1961)
However, his first exposure there comes earlier in "The Art of Assemblage" in which William Seitz counterpoises current manifestations with the precursive Cubist collages and Dada bizzarreries. Shown is Moon of which Indiana writes :
"Topically this piece may have something to do with Man's intrusion on Orb Moon-an heraldic stele, so to speak..."

gardistes et des bizarreries Dada. Moon est présentée et Indiana écrit à son propos : "Actuellement, cette oeuvre a sans doute quelque chose à voir avec l'intrusion de l'Homme dans la sphère lunaire - une stèle héraldique, pour ainsi dire..."

1962

Au tout début du printemps, Eleanor Ward visite l'atelier d'Indiana pour la première fois et lui propose sa première exposition personnelle à la Stable Gallery pour une date prochaine. Il se rend dans la maison de verre de Philip Johnson à New Canaan et dans la propriété de Joseph Hirshhorn à Greenwich, tous deux collectionneurs de ses oeuvres dès le début. Le jour de la mort de Franz Kline, il commence à échanger des oeuvres avec James Rosenquist qui, après s'être laissé tenter par l'Expressionnisme Abstrait, est alors en passe de devenir un père du Pop Américain, avec une petite toile, HP.

Dans la surprenante exposition "New Realists" à la Sidney Janis Gallery de New York, est accroché Black American Dream # 2, à côté de quelques-uns des précurseurs anglais du Pop tels que Blake et Phillips. L'exposition déchaîne la fureur de la critique.

Mort de Marilyn Monroe. Cet événement entraîne des réactions en chaîne, le suicide d'un de ses voisins de Coenties Slip et une vague de peintures consacrées à MM selon l'idiome Pop. Il attend 6 ans, un des chiffres mystiques de Marilyn, et laps de temps raisonnable, pour rendre lui aussi dans ses oeuvres un hommage à l'actrice.

Il se rend à Boston pour voir l'installation de The Calumet, hommage à Longfellow, au Rose Museum at Brandeis University.

1963

Cette année-là, explose le Pop Art dont les caractères sont repérables dans son oeuvre, ce qui impose Robert Indiana partout dans le monde.

The American Reaping Company n'a pas une connotation politique particulière mais est un hommage à Cyrus McCormick.

L'exposition à la Dwan Gallery l'associe à un autre artiste "Hoosier"(natif du lieu) John Chamberlain.

Le Stedelijk Van Abbemuseum d'Eindhoven est le premier musée européen à acquérir une de ses oeuvres: Red American Dream # 3.

L'Albright-Knox de Buffalo est parmi les premiers à l'exposer et acquiert Year of the Meteors. Le Centre Culturel Américain d'un Paris réticent montre certains de ses premiers Numbers. Le MoMA de New York garde encore la première place avec l'exposition "American 1963" organisée par Dorothy Miller qui mêle les tendances actuelles Formalistes et Pop - où le travail d'Indiana est considéré par certains comme l'articulation entre les deux tendances. L'Art Institute de Chicago montre Year of the Meteors.

Il participe à l'exposition "Pop Art USA" à l'Oakland Museum sur la côte ouest ; la seule exposition exhaustive sur le sujet présentée dans une institution muséale, dans laquelle sont exposées des oeuvres de Richard Stankiewicz a lieu au Minneapolis Walker Art Center puis à l'Institute of Contemporary Art de Boston. Marine Works d'Indiana,

1962

Very early in the spring Eleanor Ward visits the studio for the first time and invites him to have his first one-man show at the Stable Gallery the following fall.

Visits the glass house of Philip Johnson in New Canaan and the Greenwich estate of Joseph Hirshhorn, both early collectors of his work.

On the day that Franz Kline dies initiates an exchange of works with James Rosenquist who, by this time, has forsaken abstract-expressionism and is fast becoming a father of American Pop, with a small canvas called HP.

Sidney Janis' extravaganza "New Realists" hangs his Black American Dream # 2 in juxtaposition with some of the British precursors such as Blake and Phillips. The show creates a critical furor.

Marilyn Monroe dies precipitating the suicide of one of his friends and neighbors on the Slip which also, precipitates a wave of MM paintings in the pop idiom. He waits 6 years, one of her own mystical numbers and a reasonably respectable time, before jumping on the hearse.

Travels to Boston to see the installation of The Calumet, a tribute to Longfellow, in the Rose Museum at Brandeis University.

1963

The year of the Pop explosion that catches up his work and plants it over widespread areas of the globe.

The American Reaping Company, refers not to this particularly American political harvesting but is an homage to Cyrus McCormick. The Dwan exhibit unpopishly pairs him with another Hoosier artist, John Chamberlain.

The Red American Dream # 3 becomes his first acquisition by a European museum, the Netherlands' Stedelijk Van Abbemuseum in Eindhoven.

The Albright-Knox in Buffalo jumped to the forefront of this situation and his Year of the Meteors is shown and acquired.

The American Center shows reluctant Paris some of his earliest Numbers.

The Museum of Modern Art in New York still retains the lead with Dorothy Miller's "American 1963" mixing Formalist and Pop tendencies of the day - of which his work is taken by some to be a bridge.

The Art Institute of Chicago shows Year of the Meteors.

The Oakland Museum with its "Pop Art USA".The first full museum show with Richard Stankiewicz at the Minneapolis Walker Art Center which also travels to Boston's Institute of Contemporary Art. The tangency of their two arts is here born by one Indiana, Marine Works, by this time in its final state.

1964

Collaborates with Andy Warhol on the film, EAT, a 20-odd minute portrait of Indiana eating a mushroom which Warhol slows down to run 40-odd minutes, shot in Indiana's third floor studio at 25 Coenties Slip.

Invited by the List Foundation to do the inaugural poster for Philip Johnson's New York State Theater at Lincoln Center.

achevée alors, est la synthèse exacte des deux démarches artistiques.

1964

Indiana collabore avec Andy Warhol pour son film EAT, un portrait d'Indiana de 20 minutes mangeant un champignon ; Warhol projetant le film au ralenti, le fait durer 40 minutes. Le film est tourné dans le troisième atelier d'Indiana au 25 Coenties Slip.

Il est invité par la List Foundation à concevoir le dessin de l'affiche inaugurale du Philip Johnson's New York State Theater au Lincoln Center.

Le Whitney Museum of American Art achète sa première oeuvre d'Indiana, X-5.

Indiana donne The Black Yield à CORE (Congress of Racial Equality).

Mother and Father inachevée encore, est présentée pour la première fois à la Stable Gallery, New York.

Sa première commande publique concerne une oeuvre pour le parvis du Circarama du pavillon de l'Etat de New York pour la foire internationale de New York.

L'oeuvre de 20 pieds de haut, EAT, fabriquée par l'entreprise de signalétique qui employait James Rosenquist autrefois pour peindre les panneaux publicitaires, est placée sur le front de mer entre les oeuvres de Kelly et de Rauschenberg, non loin des oeuvres de Rosenquist accrochées tout près de celle de Warhol.

Zero, un des premiers Numbers, fait partie de l'exposition "Groupe ZERO" au Philadelphia ICA et illustre la couverture du catalogue.

1965

Virgil Thomson l'invite à créer les décors et les costumes de l'opéra "The Mother of Us All" pour l'Université de Californie à Los Angeles.

Herman Williams consacre une salle entière à ses peintures pour la Biennale Corcoran.

Première exposition personnelle sur la côte ouest, à la Galerie Rolf Nelson de Los Angeles : The Numbers sont présentés et l'une des plus petites toiles d'une série de 20 est acquise par un collectionneur de Seattle.

Il déménage pour son cinquième atelier, à Bowery, ancien atelier de fabrication de bagages.

Invité par le Sénateur Birch Bayh à participer au 150ème Indiana Statehood Anniversary Arts Festival, il installe The Figure 5 dans le bâtiment du bureau du Sénat, puis durant les deux années suivantes, à la Maison Blanche, à la demande de la National Collection of The Fine Arts. Le Calumet est la première peinture à être exposée à la Maison Blanche pour le White House Festival of The Arts.

1966

L'année débute avec l'exposition au John Herron Museum, dans laquelle est présentée USA 666 "Painting and Sculpture Today - 1966".

The "LOVE Show", sa troisième exposition à la Stable Gallery, est composée de peintures, de sculptures, de dessins LOVE, et des Cardinal Numbers, deuxième série des Numbers, présentée à part. La sculpture LOVE en aluminium

The Whitney Museum of American Art acquires its first Indiana, X-5.

Gives the Black Yield to CORE.

The unfinished Mother and Father shown for the first time at The Stable Gallery.

First public commission comes when Philip Johnson invites a work for the exterior of the Circarama of the New York State Pavilion at the New York World's Fair.

The work, a 20-foot EAT Sign, fabricated by the commercial sign-makers who once employed Rosenquist to paint Broadway billboards, is sandwiched between two neighbors on the waterfront - Kelly and Rauschenberg - and not far from Rosenquist's which hangs next to the Warhol that the Fair paints out.

Zero, an early Number painting, is included in the Philadelphia ICA "Group Zero" exhibition and the painting is used for the catalogue cover.

1965

Invited by Virgil Thomson to do the sets and costumes for the University of California at Los Angeles' production of "The Mother of Us All". In his first inclusion in the Corcoran Biennial, Herman Williams shows a whole room of his paintings.

First one-man show on the West Coast in Rolf Nelson's Los Angeles gallery. The Numbers are shown for the first time and from an exhibit of 20 paintings one smaller canvas is bought by a Seattle collector.

Remove to fifth and present New York studio on the Bowery, a former sweatshop luggage manufactory.

Invited by Senator Birch Bayh to participate in the 150th Indiana Statehood Anniversary Arts Festival. The Figure Five hangs in the Senate Office Building and, at the invitation of the National Collection of the Fine Arts, hangs for the next two years in the White House.

However, the first painting to hang in the White House is The Calumet which is there shortly for the slightly previous "White House Festival of the Arts".

1966

The year begins with the John Herron Museum showing its first Indiana, USA 666, in "Painting and Sculpture Today - 1966".

The "LOVE Show", his third one-man at the Stable, is composed of LOVE paintings, sculptures, and drawings - and the Cardinal Numbers, the second suite of Numbers, shown separately. The LOVE sculpture in carved solid aluminium is an edition of six sponsored by Multiples. The exhibition is filmed and later televised by NBC.

Third painting given to CORE, the Black and White LOVE is bought and presented to Spellman College, a Negro school in Atlanta, Georgia.

Participates in a seminar at the late Miss Mary Johnston's Orleton Farms in London, Ohio, on the "American Artist and Twentieth Century Art" sponsored by the Cincinnati Contemporary Art Center and including George Segal, Tom Wesselmann and Lawrence Alloway, moderator, and, at this time, Curator of the Guggenheim Museum.

massif, est une édition en six exemplaires de chez Multiples. L'exposition est filmée et diffusée ultérieurement par NBC.

La troisième peinture donnée à CORE, The Black and White LOVE, est achetée puis présentée au Spelman College, une école pour les Noirs à Atlanta, en Géorgie.

Indiana participe à un séminaire à la Miss Mary Johnston's Orleton Farms à Londres, Ohio, sur les "American Artists in Twentieth Century Art", organisé par le Cincinnati Contemporary Art Center, avec George Segal, Tom Wesselmann et Lawrence Alloway. Alloway, président de séance est à cette époque, Conservateur du Guggenheim Museum, New York.

1967

A la demande de Jan van der Marck, Conservateur du Walker Art Center, il conçoit les décors, les costumes et l'affiche pour l'opéra "The Mother of Us All" produit par le Center Opera Company, au Théâtre Tyrone Guthrie.

Le portrait assis de Stein par Jo Davidson, emprunté au Whitney Museum et Mother and Father sont exposés simultanément dans le Walker Art Center adjacent. Le Jewish Museum de New York lui commande l'estampe 1967, ou plutôt 5727 de Purim, qui donne lieu à une suite de deux versions de la même sérigraphie, exposées là en cette période de fête. Purim : The Four Facets of Esther célèbre le triomphe sanglant d'une héroïne hébraïque mythique.

Il est invité par Alan Soloman, ancien Directeur du Jewish Museum, à participer au Pavillon Américain de l'exposition "Montréal 1967", et à créer une très grande toile à déclinaison verticale des dix Cardinal Numbers présentés en ordre inversé, à une hauteur de plus de 50 pieds.

Mother and Father fait partie de l'exposition "Environment USA 1957-1967", en Amérique du Sud à l'occasion de la neuvième Biennale de Sao Paulo, et d'un hommage posthume imprévu à Edward Hopper, lequel a exercé une influence certaine sur le jeune artiste d'Indianapolis qui peignait des aquarelles près des rails du chemin de fer.

Il est représenté à l'exposition "Protest and Hope", à la New School for Social Research, à New York, par la peinture Yield Brother, la première de la grande série des Yields, donnée à la Bertrand Russell Peace Fondation.

Il est admis pour la première fois au Pittsburg International at The Carnegie Institute avec une de ses deux plus grandes peintures, The LOVE Wall, acquise par le musée.

James Johnson Sweeney rapporte l'autre LOVE Wall sur la terre de ses ancêtres pour l'exposer dans "ROSC 67", à la Dublin Society, première exposition complète d'art moderne en Irlande, à Armory-on-the-Liffey.

1968

L'image de The Imperial LOVE, un diptyque présenté dans l'exposition annuelle du Whitney Museum, illustre la couverture de RCA's Recording of Messiaen's "Turangalila", qui traduit en sanscrit, entre autres choses, "Song of Love".

La première exposition personnelle d'Indiana dans un musée est organisée par l'Institute of Contemporary Art, Université de Pennsylvanie, en collaboration avec le Marion Koogler Mc Nay Art Institute et le Herron Museum of Art : une

1967

At the invitation of Jan van der Marck, Curator of the Walker Art Center, designs the set, costumes and poster for the Center Opera Company's production of "The Mother of Us All" at the Tyrone Guthrie Theater.

Jo Davidson's seated portrait of Stein is borrowed from the Whitney Museum and Mother and Father are shown simultaneously in the adjacent Walker.

Commissioned by the Jewish Museum of New York City to do the 1967, or rather 5727, Purim print which is executed in a suite of two versions of the same serigraph and exhibited there at the time of the holiday. Purim : The Four Facets of Esther celebrates the bloody triumph of a mythical Hebrew heroine.

Invited by Alan Soloman, former director of the Jewish Museum, to participate in the American Pavilion of Montreal's Expo' 67 and responds to a call for a very tall painting with the vertical declension of the ten Cardinal Numbers, hung in countdown to a height of over fifty feet.

Mother and Father journey to South America to hang in William Seitz's "Environment U.S.A. 1957-1967" of the Ninth Sâo Paulo Biennial in juxtaposition with an unintended posthumous homage to Edward Hopper who exerted a strong influence on the young student artist in Indianapolis painting watercolors by the side of railroad tracks.

Represented in the exhibition "Protest and Hope" at the New School for Social Research, New York City, by the painting Yield Brother, first of a subsequent series of Yields (enlarging the pleas to Sister, Mother, and Father) given to the Bertrand Russell Peace Foundation.

Included for the first time in the Pittsburgh International at the Carnegie Institute with one of his two largest paintings, a LOVE Wall, which is acquired by the Museum.

James Johnson Sweeney brings the other LOVE Wall to the land of his ancestors in ROSC 67 at the Dublin Society, Ireland's first comprehensive modern art exhibition, an Armory-on-the-Liffey.

1968

The Imperial LOVE, a diptych seen in the Whitney Annual is used on the cover of RCA's recording of Messiaen's "Turangalila", which in Sanskrit translates into, among other things, "song of love".

First one-man museum show arranged by the Institute of Contemporary Art, University of Pennsylvania, in collaboration with the Marion Koogler McNay Art Institute and Herron Museum of Art, a comprehensive exhibition covering an 8-year period of his painting, sculpture, drawings, prints and posters.

Represented for the first time in Documenta IV at Kassel, Germany, by some 15 pieces. A special serigraph, Die Deutsche Vier, commissioned by Documenta for the exhibition.

The ten NUMBERS paintings of 1965 form the basis for a suite of ten serigraphs for the portfolio NUMBERS with accompanying text by poet Robert Creeley, published both in book and portfolio form in German and English by

exposition lumineuse sur huit années de peinture, de sculpture, de dessin, d'estampe et d'affiche.

Il est présenté pour la première fois à la Documenta IV de Kassel, en Allemagne, avec 15 oeuvres. Une sérigraphie spécifique, Die Deutsche Vier, lui est commandée par la Documenta pour l'exposition.

Les dix Numbers de 1965 forment la base d'une série de 10 sérigraphies pour le portfolio NUMBERS, accompagné d'un texte du poète Robert Creeley en allemand et en anglais, et publié par les Editions Domberger, Stuttgart et par la Galerie Schmela, Düsseldorf.

Indiana reçoit la commande par List Posters de New York du dessin d'une affiche spéciale pour le 25ème anniversaire du City Center de New York, qui sera incluse dans un portfolio de sept estampes célébrant le même événement.

L'exposition "Violence in Recent American Art" a lieu au MoCA de Chicago, Illinois.

1969

Indiana découvre Vinalhaven.

Une présentation complète de ses oeuvres graphiques, estampes et affiches, commence un tour dans la Nouvelle Angleterre, du Colby College Art Museum, Waterville, Maine, à la Currier Gallery of Art, Manchester, New Hampshire, au Hopkins Center, Dartmouth College, Hanover, New Hampshire, au Bowdoin College Museum of Art, Brunswick, Maine, au Rose Art Museum at Brandeis University, Waltham, Massachusetts. Pendant sa visite de l'une de ces expositions, l'artiste revient dans la dernière école américaine où il a étudié, la Skowhegan School of Painting and Sculpture, dans le Maine ; il rencontre pour la première fois Eliot Elisofon, autrefois photographe pour Life Magazine, peintre, collectionneur d'art primitif, grand voyageur et écrivain, qui invite Indiana et son assistant, William Katz à lui rendre visite dans sa maison d'été sur l'île de Vinalhaven dans Penobscot Bay. Ils prennent le ferry à Rockland, la ville de Louise Nevelson, voisine d'Indiana sur Spring Street. Après y avoir dormi une seule nuit, le lendemain, juste avant de partir, il découvre sa maison et son atelier futurs, une loge d'Odd Fellows centenaire, dont le nom est The Star of Hope.

1970

Indiana est représenté dans "Highway" à l'Institute of Contemporary Art de l'Université de Pennsylvanie, à Philadelphie, qui avait organisé la première rétrospective de l'artiste dans un musée. Une participation exceptionnelle de Robert Indiana a lieu en France, dans "L'Art Vivant aux Etats-Unis" à la Fondation Maeght, St-Paul-de-Vence, dont la galerie parisienne d'Adrien Maeght, galerie de son ami Ellsworth Kelly, est l'extension.

Une sélection d'oeuvres d'art contemporain américain est mise au point à l'Université de Princeton par Sam Hunter, ancien directeur du Jewish Museum de New York, dans l'exposition "American Art since 1960", où Mother and Father est montrée pour la première fois dans le New Jersey. L'artiste est chargé de faire l'affiche de l'exposition, révélant le mot-clef qui devait focaliser son attention dans les années soixante-dix : ART.

Edition Domberger, Stuttgart and Galerie Schmela, Düsseldorf.

Commissioned by List Posters of New York to design a special poster for the 25th anniversary of City Center, New York, included in a portfolio of seven prints celebrating the same occasion.

Social turmoil and stylistic revolution noted in two exhibits far aparts : Signal in the sixties, the Honolulu Academy of Arts, Honolulu, Hawaï, and Violence in Recent American Art, Museum of Contemporary Art, Chicago, Illinois.

1969

Indiana discovers Vinalhaven.

A complete exhibition of his graphics, both print and poster, begins a crescent tour of New England that arcs from the Colby College Art Museum, Waterville, Maine, to the Currier Gallery of Art, Manchester, New Hampshire, to the Hopkins Center Dartmouth College, Hanover, New Hampshire, to Bowdoin College Museum of Art, Brunswick, Maine, to the Rose Art Museum at Brandeis University, Waltham, Massachusetts. While visiting one of these exhibitions the artist revisits the last school he attended in the United States, the Skowhegan School of Painting and Sculpture in Maine and meets for the first time Eliot Elisofon, formerly staff photographer for Life magazine, painter, collector of primitive art, world traveler, and writer, who invites Indiana and his assistant, William Katz, to visit his summer home on the island of Vinalhaven in Penobscot Bay. The ferry there leaves from Rockland, American hometown of Louise Nevelson, Indiana's neighbor on Spring Street. Staying over just one night, the next day, upon leaving, he finds his future home and studio, hundred-year-old Odd Fellows lodge building, once named "The Star of Hope".

1970

Indiana is represented in The Highway at the Institute of Contemporary Art, University of Pennsylvania, Philadelphia, which sponsored the artist's first museum retrospective.

A rare appearance in France occurs in "L'Art vivant aux Etats-unis", sponsored by the Fondation Maeght, Saint-Paul-de-Vence, adjunct of his friend Ellsworth Kelly's gallery in Paris.

A narrower range of contemporary American art is brought into focus at Princeton University by Sam Hunter, former director of the Jewish Museum in New York, in the exhibition "American Art Since 1960," where his Mother and Father make their New Jersey debut. The artist is commissioned to do the poster for this show, unveiling the next single word to occupy his attention largely in the Seventies : ART.

Another "Art" poster is the one commissioned by the Indianapolis Museum of Art for the inauguration of its new building complex.

The most popular exhibition in terms of attendance that the New York Museum of Modern Art has ever held is "4 Americans in Paris". Since William Lieberman of the

Une autre affiche ART lui est commandée par l'Indianapolis Museum of Art pour l'inauguration de ses nouveaux bâtiments.

L'exposition la plus populaire en terme de fréquentation que le MoMA de New York ait jamais connue, est "4 Américains à Paris". William Lieberman du MoMA demande à Indiana de créer l'affiche et les bannières pour la façade du musée ainsi qu'une estampe spéciale pour marquer l'événement.

L'Alma Mater de Charles Demuth, Franklin et Marshall College lui décerne le grade honorifique de Docteur ès Beaux-Arts en reconnaissance de l'intérêt porté par Indiana à ces artistes célèbres. Robert Indiana rend un hommage spécial à Charles Demuth en réalisant une série de cinq toiles The Fifth American Dream, dont la figure centrale, un 5 doré, est inspiré par 1 saw the Figure 5 in Gold, peint en 1928, année de naissance d'Indiana.

1971

Le point culminant de la série thématique de LOVE est une sculpture monumentale de 12 pieds de haut en acier Cor-Ten, installée dans les vastes espaces du nouvel Indianapolis Museum. La sculpture est ensuite présentée à l'Institute of Contemporary Art de Boston pour "Monumental Sculptures for Public Places ", sur l'immense place entourant le spectaculaire New City Hall. A Noël, elle est installée dans Central Park à New York, en face du Plaza Hotel. LOVE devient l'élément central du film documentaire "Portrait d'Indiana", un essai de 25 minutes. La musique du film est une version du portrait musical de l'artiste par Virgil Thomson : Edges.

Decade, un portfolio de 10 sérigraphies d'après 10 peintures pour chacune des années 60, est publié par Multiples de New York et Los Angeles et imprimé par les Editions Domberger, Stuttgart.

1972

La quatrième exposition personnelle d'Indiana à New York, après un intervalle de six ans, a lieu dans la nouvelle galerie Denise René de Paris et de Düsseldorf. Y sont présentées les dix toiles de Decade : Autoportraits qui ont trait aux dix ans de la vie de l'artiste pendant les années soixante.

Le tour européen des oeuvres graphiques d'Indiana, commencé en 1971, se termine en 1972 et l'un des derniers musées concernés, le Louisiana Museum of Contemporary Art d'Humlebaeck, Danemark, lui commande le dessin d'une affiche spéciale LOVE pour l'exposition. C'est dans ce musée que la deuxième version de la peinture Terre Haute trouve sa place définitive. De même, le High Museum d'Atlanta, Géorgie commande l'affiche de l'exposition "Modern Image".

Scribner's Sons de New York lui commande la couverture de A Daybook de Robert Creeley.

1973

Il se rend pour la première fois depuis les années 30 dans le Grand Sud pour une conférence au High Museum, Atlanta, qui le présente dans l'exposition "Modern Image" ; dans le Sud Ouest, il participe à une exposition très particulière "Gray is the Color", organisée par le Rice Museum de

Museum of Modern is aware of this artist's interest, he is asked to design the poster, banners for the facade of the museum and a special print to mark the event.

The alma mater of Charles Henry Demuth, Franklin and Marshall College in Lancaster, Pennsylvania, confers the honorary degree of Doctor of Fine Arts on the artist in appreciation and acknowledgement of his interest in and involvement with its most famous artist, as expressed by Indiana's extensive homage to Demuth and his work through a series of five paintings entitled the Fifth American Dream whose central image, a golden five, is adapted from Demuth's I Saw the Figure 5 in Gold, painted in the year of Indiana's birth.

1971

Culmination of the LOVE theme takes the form of a monumentally scaled 12-foot high Cor-ten steel sculpture, fabricated by Lippincott of North Haven, Connecticut. Upon completion the piece is seen publicly for the first time in the exhibition "Seven Outdoors", on the spacious grounds of the new Indianapolis Museum. From there it travels to Boston for the Institute of Contemporary Art's "Monumental Sculptures for Public Places" in the enormous plaza surrounding the spectacular new City Hall.

The sculpture LOVE is set up in Central Park (in New York) at Christmastime; LOVE becomes the centerpiece of John Huszar's documentary film "Indiana Portrait", a 25-minute essay, Indiana's first exposure to the medium of film since Warhol's portrait (of him) in the Sixties.The musical background for the film is an expanded version of Virgil Thomson's piano portrait of the artist called, "Edges"

Decade, a portfolio of ten serigraphs recapitulating and reproducing ten paintings executed in the ten different years of the Sixties, is published by Multiples of New York and Los Angeles and printed by Edition Domberger of Stuttgart.

1972

Fourth one-man show in New York City after an interval of six years is held in the newly-opened branch of Galerie Denise René of Paris and Düsseldorf. With a mixture of both LOVE and ART, the exhibition premiers the new Decade : Autoportraits, ten oils dealing with the ten separate years of the artist's life in the Sixties.

Having begun in 1971, the European tour of the Indiana Graphic exhibition ends in 1972 and one of the last museums involved, the Louisiana Museum of Contemporary Art in Humlebaek, Denmark, commissions the artist to design a special LOVE poster for the exhibit. It is there that the second Terre Haute painting finds a permanent home.

Commissioned by the High Museum, Atlanta, Georgia, to design a poster for the exhibition, "Modern Image".

Commissioned by Scribner's Sons, New York, to design the cover for Robert Creeley's A Daybook.

1973

First trip to the Deep South since the Thirties to speak at the High Museum, Atlanta, where he is included in the

Houston, Texas, sous la direction de Mrs. John de Menil (qui lui avait commandé dans les années soixante sa peinture LOVE la plus ambitieuse à l'époque : The LOVE Cross). Brooklyn Bridge, une peinture d'une tonalité grise très prononcée, appartenant au Collège du Detroit Institute of Arts, le représente.

L'atelier cher à l'artiste est évoqué dans l'exposition "Nine Artists / Coenties Slip", montée par le Département du centre-ville du Whitney Museum, et installée dans un local sur les quais de l'ancien Slip.

Le Gouvernement des Etats-Unis lui commande la réalisation d'un timbre d'un montant de 8 cents pour "Someone Special". Environ 330 millions de timbres ont été imprimés, diffusant le motif LOVE à l'échelle mondiale.

1974

EAT/DIE fait sa première apparition dans un musée new-yorkais, dans une exposition organisée par Lawrence Alloway au Guggenheim Museum.

En l'honneur de Picasso et pour célébrer son 93ème anniversaire, il crée une des 60 estampes pour le portfolio Hommage to Picasso. Devant le résultat, il envisage d'en faire une huile sur toile.

Le plus grand de ses nombreux LOVE, montré dans sa première exposition à la galerie Denise René, connaît sa première présentation muséale dans "12 Americans", au Virginia Museum à Richmond, contrastant fortement avec les oeuvres de Pearsltein et Estes.

L'ouverture du Hirshhorn Museum and Sculpture Garden à la Smithsonian Institution, Washington, D.C. est sans conteste l'événement artistique le plus important de l'année. Y sont présentées l'une des sculptures originales LOVE et une des peintures American Dream, sous titrée Beware Danger pour l'occasion, de façon incroyablement intuitive. L'année se termine sur une note poétique avec l'exposition "Poets of the Cities New York and San Francisco 1950-65" initiée au Texas et qui trouve sa conclusion au Wadsworth Atheneum à Hartford, Connecticut.

1975

La "34th Biennial Exhibition of Contemporary American Painting", est organisée à la Corcoran Gallery dont le directeur, Roy Slade, utilise pour la couverture du catalogue, l'image du premier grand Decade : Autoportrait 1965, l'oeuvre inspirée par sa visite à la Maison Blanche en 1965.

American Dream # 1, appartenant au MoMA, est inclus dans une longue exposition itinérante à travers les USA, jusqu'en 1977.

Polygon's, le troisième portfolio de sérigraphies est publié par la Galerie Denise René, New York. Deuxième exposition personnelle d'Indiana à la Galerie Denise René, New York.

1976

Le bicentenaire des Etats-Unis génère trois types d'oeuvres particulières : deux oeuvres graphiques et une troisième qui a trait au théâtre. Liberty 76, une sérigraphie commandée par Lorillard de New York pour son Kent Bicentennial Portfolio, Spirits of lndependence, composé de 12 estampes, est distribuée en cadeau à 108 musées, sur l'ensemble du

exhibition "Modern Image".

In the Southwest, he is included in a very special exhibition "Gray Is the Color", mounted by the Rice Museum in Houston, Texas, under the direction of Mrs John de Menil [who had commissioned in the Sixties his most ambitious LOVE painting at that time - the LOVE Cross.] A very gray Brooklyn Bridge, from the college of the Detroit Institute of Arts, represents him.

The artist's best-loved studio is recalled in the exhibition, "Nine Artists / Coenties Slip", put on by the Downtown Branch of the Whitney Museum, located in a building which itself borders on the former Slip.

Commissioned by the United States Government to design a Special Stamp for "Someone Special" in the denomination of 8 cents. Approximately 330,000,000 stamps, undoubtedly sending LOVE to every country in the world.

1974

EAT/DIE makes its first museum appearance in New York, in another mini-show curated by Alloway at the Guggenheim in bolder days.

In honor and recognition of Pablo Picasso's 93th birthday, the Propylaën Verlag, Berlin, Commissions the artist to herald this longevity and stature by contributing a print to the portfolio Homage à Picasso. With the result he proceeds to translate the print into an oil.

The largest of all his many LOVE paintings, shown in his first Denise René show, makes its first museum appearance at the Virginia Museum in Richmond, in "12 Americans", contrasted with such opposites as Pearlstein and Estes.

The largest of all occasions is, however, namely the great opening of the Hirshhorn Museum and Sculpture Garden (Smithsonian Institution) in Washington D.C. This artist is represented by one of the original LOVE sculptures and one of his American Dream paintings; here incredibly intuitively subtitled "Beware Danger".

The year ends on a poetic note with the Texas initiated "Poets of the Cities New York and San Francisco 1950-65", which ends at the Wadsworth Atheneum in Hartford, Connecticut.

1975

A return visit to Washington due to the artist's inclusion in the "34th Biennial Exhibition of Contemporary American Painting" at the Corcoran Gallery of Art where the then Director, Roy Slade, uses Indiana's first finished large Decade : Autoportrait 1965, concerned primarily with his first visit to the White House, as cover for the exhibition catalogue.

The Museum of Modern Art sees fit to put The American Dream, acquired by the MOMA on a very long road in a traveling exhibition that sends it across the U.S. until sometime in 1977.

Polygons, Indiana's third major portfolio of serigraphs is published this time by the Galerie Denise René, of New York.

The artist's second one-man show at Denise René.

territoire. L'impression est effectuée par Styria Studio, New York. The Golden Future of America est publié par Transworld Art of New York. Celebrating America 1776-1976 est imprimé par Simca Artists Press de New York. Comme 1967 avait été marquée par la participation d'Indiana à l'opéra de Gertrude Stein et Virgil Thomson, The Mother of Us All, il semble qu'il en soit de même pour 1976. En même temps qu'elle célèbre le bicentenaire national, la Santa Fé Opera Company fête le vingtième anniversaire de sa création ; le directeur John Crosby commande à Indiana la conception des décors et des costumes pour la deuxième présentation de l'opéra et l'affiche sérigraphiée de l'événement, dont l'image est utilisée pour la couverture du programme de la vingtième saison.

Par ailleurs, le Philadelphia Museum of Art emprunte à l'artiste Mother and Father pour l'accrocher dans ses espaces nouvellement restaurés et la Ville de Philadelphie fait de même pour la sculpture Philadelphia LOVE destinée à une exposition temporaire au JFK Plaza. Art 1972, sculpture polychrome de 7 pieds de haut, trouve sa place définitive en face du Philip Johnson's Neuberger Museum sur le campus de la State University of New York at Purchase.

L'atelier de l'artiste, Spring Street, qui à ce moment là comprend cinq étages du vieil immeuble de The Bowery, est ouvert au bénéfice de la Skowhegan School. Il accueille les recteurs de cette école du Maine dont il avait suivi les cours d'été, autrefois.

Indiana, maître de l'estampe, est officiellement confirmé par sa participation à l'exposition "30 Years of American Print Making", organisée par Gene Baro au Brooklyn Museum, et également par Riva Castleman dans "Prints of The Twentieth Century", publié par le MoMA.

1977

Pour sa contribution au succès de la campagne électorale du Président Carter, l'artiste est invité aux cérémonies d'investiture à Washington, puis à la Maison Blanche, pour préparer un portrait du Président. Le film-portrait d'Indiana est diffusé par la Télévision Nationale.

L'enregistrement complet de The Mother of Us All est réalisé par New World Records de New York, dont le président est Herman Kravitz. Un documentaire de 90 minutes sur la préparation de The Mother of Us All, comprenant des scènes tournées dans l'atelier de l'artiste, est réalisé par la British Broadcasting Company pour les 20 ans du Santa Fé Opéra, et diffusé en version sonorisée par la Télévision Publique pendant l'été.

L'artiste revient dans les collines du sud de l'Indiana pour recevoir son deuxième diplôme honoraire de Docteur-ès-Beaux-Arts décerné par l'Université d'Indiana à Bloomington.

Ahava (quatre lettres de l'alphabet hébreu équivalent de LOVE), une sculpture de 12 pieds de haut, est offerte au Musée d'Israël de Jérusalem pour répondre au souhait de celui-ci.

La seconde rétrospective des oeuvres de l'artiste, organisée par l'Université du Texas, est inaugurée à la Michener Gallery, Austin, Texas, puis au Chrysler Museum, Norfolk, Virginie, au nouvel Indianapolis Museum, Indianapolis,

1976

The Bicentennial of the United States elicits three special works, two of graphic nature and the third theatrical.

Liberty 76, a serigraph commissioned by Lorillard of New York for its Kent Bicentennial Portfolio, Spirit of Independence, composed of twelve prints, is dispersed across the breadth of the country as a gift to 108 museums. Printed by Styria Studio of New York.

The Golden Future of America, the second Bicentennial serigraph, is published by Transworld Art of New York. Celebrating America 1776-1976 is printed by Simca Artist Press of New York.

Just as the year 1967 was dominated by the artist's involvement with the Gertrude Stein / Virgil Thomson opera, The Mother of Us All, so it comes to pass that 1976 is too. In its celebration of the 200th anniversary of the country, the Santa Fé Opera Company also observes its own 20th anniversary and Director John Crosby commissions Indiana to design the sets and costumes for his second production of the opera, in addition to the silk screen poster to announce the event, which is also used for the cover of the 20th season program.

To celebrate further the Bicentennial, the Philadelphia Museum of Art borrows the artist's Mother and Father to hang in its newly refurbished galleries and the City of Philadelphia borrows the Philadelphia LOVE sculpture for temporary installation in JFK Plaza. ART, the 7-foot polychrome sculpture of 1972, finds a permanent home in front of Philip Johnson's Neuberger Museum on the campus of the State University of New York at Purchase, New York.

The artist's Spring Street studio, which at this point now includes five floors of the old sweatshop building on the Bowery, is opened for the benefit of the Skowhegan School. He serves on the board of governors of this summer art school in Maine where he was an early scholarship student.

Indiana's role as printmaker appears officially certified with his inclusion in the exhibition "30 Years of American Print Making" mounted by Gene Baro at the Brooklyn Museum, as well as Riva Castleman's Prints of the Twentieth Century, published by The Museum of Modern Art.

1977

For his contribution to the success of President Carter's campaign the artist is invited to the Inaugural Day ceremonies in Washington and later in the year to the White House in preparation for a portrait of the President.

The complete recording of The Mother of Us All is released by New World Records of New York, whose president, is Herman Krawitz. A 90 minute documentary of the actual staging and preparation of The Mother of Us All, with scenes in the artist's New York studio, by the British Broadcasting Company on the 20 years of the Santa Fé Opera is aired on Public Television a summer later.

Returns to the hills of southern Indiana to accept his second Honorary Degree of Doctor of Fine Arts from

Indiana, au Neuberger Museum in Purchase, New York et se termine au South Bend Art Center, South Bend, Indiana, durant l'été 1978.

Il reçoit une commande pour la conception du sol de la salle de basket de la Mecca Arena de Milwaukee, Wisconsin, où jouent les Bucks et les Marquette Warriors. Les trois maquettes de papier collé du projet seront achetées ultérieurement par le Milwaukee Art Museum.

1978

Ahava est exposée à Central Park, avant son départ pour le Musée d'Israël de Jérusalem où elle est installée depuis en permanence au Billy Rose Sculpture Garden.

Indiana s'installe définitivement à Vinalhaven, dans le Maine.

Il apprend que la maison adjacente à l'épicerie a été occupée par Marsden Hartley en été 1938. Cette coïncidence fait naître en lui l'idée d'un hommage à l'un des artistes les plus réputés du Maine.

1979

Il passe la plus grande partie de l'année à préparer son atelier afin de pouvoir y travailler.

Il commence une suite de 10 sérigraphies The Decade : Autoportraits pour The Multiples à New York, une chronique de sa vie dans les années soixante-dix, avec une référence particulière aux dix ans passés sur l'île de Vinalhaven.

1980

Le Parti Démocrate lui commande une estampe pour le portfolio de Jimmy Carter. Il réalise un portrait dans le style abstrait des Autoportraits, une sérigraphie intitulée Jimmy Carter.

Melvin Simon Associates d'Indianapolis lui commande également 10 sculptures en aluminium peint de Numbers.

1981

Le portrait du Président Carter est présenté à la Maison Blanche en présence de l'artiste.

Indiana reçoit le Doctorat ès Beaux-Arts au Colby College de Waterville, dans le Maine, près de l'école Skowhegan.

Il acquiert dans l'île de Vinalhaven l'ancien atelier de réparation des voiles de bâteaux et premier théâtre de Vinalhaven ; il en fait tout d'abord son atelier de peinture, puis le consacre ensuite exclusivement à la sculpture sur bois, à laquelle il revient après une longue interruption.

Bay est le premier Herm commencé à Vinalhaven - le premier qui sera fondu en bronze avec le concours de William Katz, New York.

1982

Le Farnsworth Museum de Rockland dans le Maine présente dans une rétrospective, vingt ans de peintures et de sculptures de l'artiste : "Indiana's Indianas", présentée ensuite au Colby College Museum of Art, Waterville, Maine.

The Star of Hope est inscrite au National Register of Historic Places.

Indiana University at Bloomington.

Ahava, four-character Hebrew equivalent to LOVE, a likewise 12-foot sculpture in Cor-ten steel, is completed at Lippincott in North Haven, Connecticut, intended as a gift to and at the invitation of the Israel Museum in Jerusalem. The second one-man museum retrospective exhibition of the work of the artist, sponsored by the University of Texas at Austin, opens in the Michener Gallery, named for someone long a collector of the artist, then travels on to the Chrysler Museum in Norfolk, Virginia, the new Indianapolis Museum, Indianapolis, Indiana, the Neuberger Museum in Purchase, New York, and concluding at the South Bend Art Center, South Bend, Indiana, in the summer of 1978.

Commissioned to design the basketball floor for the Mecca Arena in Milwaukee, Wisconsin, where the Bucks and Marquette Warriors play. The three papier collé maquettes for this project later acquired by the Milwaukee Art Museum.

1978

Ahava, the Hebrew version of LOVE exhibited in Central Park, later acquired by the Israël Museum in Jerusalem, where it has been on permanent display ever since in the Billy Rose Sculpture Garden.

Moves permanently to Vinalhaven, Maine.

Learned that this former grocery store was adjacent to the house that Marsden Hartley lived in during the summer of 1938. This coincidence brings the idea of an homage to Maine's most famous native artist.

1979

Most of year spent on working on studio to make work possible.

Begins designs for a suite of ten serigraphs - The Decade Autoportraits for Multiples of New York City to chronicle his life in the Seventies, with particular reference to ten years on the island of Vinalhaven.

1980

Commissioned by The National Democratic Party : a print for Jimmy Carter Portfolio in the abstract manner of the Autoportraits, a serigraph entitled Jimmy Carter.

Commissioned by Melvin Simon Associates of Indianapolis to translate the original ten Numbers of paintings.

1981

Presented President Carter with his portrait in the White House.

Received Doctorate of Fine Arts from Colby College in Waterville, Maine, near Skowhegan.

Acquired the island's former sail loft, Vinalhaven's first theater, first for a painting studio, but later exclusively for sculpture as work resumes on the long interrupted wood constructions.

Bay - first herm begun on Vinalhaven - the first to be translated into bronze with the assistance of William Katz of New York City.

1983

"Indiana's Indianas "sera présentée au Reading Public Museum and Art Gallery de Reading, Pennsylvanie, au Danforth Museum, au Framingham, Massachusetts, à la Currier Gallery of Art, Manchester, New Hampshire et au Berkshire Museum, Pittsfield, Massachusetts.

1984

"Wood Works", une exposition complète des constructions de bois a lieu au National Museum of American Art, Washington, D.C., puis au Portland Museum of Art, Portland, Maine.
C'est alors que le Musée National décide d'acquérir la peinture The Figure Five exposée autrefois à la Maison Blanche.

1985

The American Dream fait ses débuts australiens dans "Pop Art 1955-70", une exposition placée sous les auspices de l'International Council du Museum of Modern Art, New York. Elle est exposée à la Art Gallery of New South Wales, à la Queensland Art Gallery et à la National Gallery of Victoria, Australie.

1986

Il participe à l'exposition "Treasures from the National Museum of American Art" présentée dans les musées suivants : le Seattle Art Museum, Seattle, Washington ; Minneapolis Institute of Art, Minneapolis, Minnesota ; The Cleveland Museum of Art, Cleveland, Ohio ; Amon Carter Museum, Fort Worth, Texas ; High Museum of Art, Atlanta, Géorgie ; et le National Museum of American Art, Washington D.C.
Mother of Exiles, gravure en quatre versions, est imprimée à Vinalhaven par Patricia Nick, en commémoration des 100 ans de la Statue de la Liberté.
Il prépare une oeuvre pour la célébration du bicentenaire de la ville de Vinalhaven qui aura lieu en 1989.

1987

Il participe à l'exposition "Pop Art U.S.A." à la Odakyu Grand Gallery, Tokyo, au Daimaru Museum, Osaka, au Fuahashi Seibu Museum of Art, Funahashi, au Sogo Museum of Art, Yokohama, Japon. Il participe à l'exposition "Made in the U.S.A - An Americanization in Modern Art, The 50's and 60's", à l'University Art Museum ; Université de Californie, Berkeley, au Nelson-Atkins Museum of Art, Kansas City, Missouri, au Virginia Museum of Fine Arts, Richmond, Virginie.

1988

Il est présenté dans "Committed to Print" au Museum of Modern Art, New York.

1989

Les Hartley Elegies sont l'aboutissement d'un projet longuement mûri, une série de peintures commémorant le 75ème anniversaire de la mort de Karl von Freyburg, officier allemand de la 1ère guerre mondiale et ami de Marsden

1982

The Farnsworth Museum of Rockland, Maine presents a 20-year retrospective of the artist's painting and sculpture : Indiana's Indiana, which subsequently travels to the Colby College Museum of Art, Waterville, Maine.
Star of Hope enters the National Register of Historic Places.

1983

Indiana's Indiana travels to Reading Public Museum and Art Gallery, Reading, Pennsylvania; Danforth Museum, Framingham, Massachusetts ; Currier Gallery of Art, Manchester, New Hamphire ; and the Berkshire Museum, Pittsfield, Massachusetts.

1984

"Wood Works" a comprehensive exhibition of the wood constructions at the National Museum of American Art, Washington D.C. ; later travels to the Portland Museum of Art, Portland, Maine.
At this time the National Museum decides to acquire the painting The Figure Five, which once hung in the White House.

1985

The American Dream makes its Australian debut in "Pop Art 1955-70", an exhibition organized under the auspices of the International Council of the Museum of Modern Art, New York. Shown at the Art Gallery of New South Wales, Queensland Art Gallery and National Gallery of Victoria.

1986

Included in "Treasures from the National Museum of American Art" an exhibition shown in the following : Seattle Art Museum, Seattle, Washington ; Minneapolis Institute of Art, Minneapolis, Minnesota ; Cleveland Museum of Art, Cleveland, Ohio; Amon Carter Museum, Forth Worth, Texas ; High Museum of Art, Atlanta, Georgia ; and National Museum of American Art, Washington D.C.
Mother of Exiles, an etching in four variations printed at the Vinalhaven Press by Patricia Nick in commemoration of the Statue of Liberty's 100th anniversary.
Begins work for the celebration of the bicentennial of the town of Vinalhaven in 1989.

1987

Included in "Pop Art U.S.A.-UK." exhibited at the Odakyu Grand Gallery, Tokyo ; Daimaru Museum, Osaka ; The Funabashi Seibu Museum of Art, Funabashi ; Sogo Museum of Art, Yokohama, Japan.
Included in "Made in the U.S.A. - An Americanization in Modern Art, The 50's and 60's". Shown at University Art Museum, University of California, Berkeley ; The Nelson Atkins Museum of Art, Kansas City, Missouri ; Virginia Museum of Fine Arts, Richmond, Virginia.

Hartley, qui avait inspiré à celui-ci une série de cinquante toiles. The Hartley Elegies sont réalisées parallèlement à une série de dix sérigraphies de grande dimension qui doivent être éditées par Kimbedy Mock des Editions Park Granada de Tarzana en Californie et imprimées par Bob Blanton de Brand X à New York.

Il participe à l'exposition "The Junk Aesthetic, Assemblage of the 50's and early 60's", au Whitney Museum of American Art au Equitable Center, New York.

Il prend part à "American Prints from the Sixties" à la Susan Sheehan Gallery, New York.

1990

Après 22 ans de gestation, est publiée chez Harry Abrams la monographie "Robert Indiana", écrite par Carl Weinhardt, Jr., ancien Directeur de l'Indianapolis Museum of Art, Indiana participe à "Pop on Paper" à la James Goodman Gallery, New York.

Il reçoit la commande d'une estampe pour la commémoration de la Déclaration des Droits de l'Homme et présente au Centre Georges Pompidou à Paris, The Wall, une lithographie imprimée au Vinalhaven Press.

Le Metropolitan Museum of Art lui commande une lithographie de la peinture de Marsden Hartley qui existe dans sa collection et qui a été imprimée au Vinalhaven Press.

Les Hartley Elegies éditées par Park Granada sont montrées simultanément à la Galerie Ruth Siegel de New York et à la Galerie Ray O' Farrell, Brunswick, Maine.

Première exposition personnelle de peintures à New York depuis 1972 à la Galerie Marisa del Re.

1991

La première sculpture polychrome LOVE de 12 pieds est exposée dans les jardins de la 3ème Biennale de Sculpture, Monte-Carlo, dirigée par Marisa del Re.

Les estampes des Hartley Elegies sont exposées au Portland Museum of Art, Portland, Maine.

Une exposition personnelle d'estampes d'Indiana a lieu à la galerie Susan Sheehan, New York, en corollaire à la publication d'un catalogue raisonné de ses estampes de 1951-1991.

Il est le premier artiste américain choisi pour peindre un fragment du mur de Berlin (2551b.)

Il participe à "Constructing American Identity", exposition au Whitney Museum of American Art, Federal Plaza, New York.

Trente sept ans après son séjour à Hampstead, sa première exposition londonienne a lieu à la Galerie Salama-Caro : "Early Works", qui comprend une version des premières constructions de bois fondues en bronze. Cette exposition coïncide avec sa participation à l'exposition "Pop Art" à la Royal Academy de Londres.

1992

Indiana participe à l'exposition collective "Pop Art" au Ludwig Museum de Cologne, au Centre Reina Sofia de Madrid et au Musée des Beaux-Arts de Montréal.

Sa première exposition personnelle en Espagne a lieu à Madrid à la Galerie 57.

1988

Included in "Committed to Print" at the Museum of Modern Art, New York City.

1989

Long in the think tank, begins the Hartley Elegies, an open ended series of paintings to mark the 75th anniversary of the death of Marsden Hartley's German officer friend of the First World War, Karl von Freyburg, which inspired Hartley to paint fifty canvases in grief over that loss.

These paintings are executed in parallel with a series of ten large-scale serigraphs to be published by Kimberly Mock of Park Granada Editions of Tarzana, California and printed by Bob Blanton of Brand X in New York City.

Included in "The Junk Aesthetic, Assemblage of the 1950's and early 60's", at the Whitney Museum of American Art at Equitable Center, New York City.

Included in "American Prints from the Sixties" at the Susan Sheehan Gallery, New York City.

1990

After 22 years in gestation, publication of the Harry Abrams monograph, Robert Indiana, authored by Carl Weinhardt, Jr. - former director of the Indianapolis Museum of Art.

Included in "Pop on Paper" at the James Goodman Gallery, New York City.

Commissioned to do a print to commemorate the 40th anniversary of the Declaration of Human rights ; an inclusion in an exhibition for the Pompidou Center for Contemporary Art, Paris, France : the WALL, a lithograph printed at the Vinalhaven Press.

The Metropolitan Museum of Art, New York, commissions a lithograph based on the Marsden Hartley painting in its collection and printed at the Vinalhaven Press.

The Hartley Elegies prints by Park Granada first simultaneously at the Ruth Siegel Gallery, New York City, and at the Ray O'Farrell Gallery of Brunswick, Maine.

First one-man show of paintings in New York City since 1972 at the Marisa del Re Gallery.

1991

The first 12-foot polychrome LOVE sculpture shown in the gardens of the 3rd Biennale of Sculpture, Monte-Carlo, Monaco, directed by Marisa del Re.

The Hartley Elegies prints shown at the Portland Museum of Art, Portland, Maine.

One-man show of Indiana prints at the Susan Sheehan Gallery, New York City, in conjunction with the publication of a catalogue raisonné of his prints from 1951-1991.

The first American artist chosen to paint a (255lb.) fragment from the Berlin Wall, subsequently shown at the Jacob Javits Convention Center in New York City.

Included in the "Constructing American Identity", exhibition at the Whitney Museum of American Art

L'artiste se rend à Montréal pour l'ouverture de "Pop Art" où il montre la troisième sculpture monumentale LOVE, destinée à Singapour.

Il participe à "Arte Americana 1930-1970", Lingotto, Turin ; à "Kunst & Zahlen "au Wurtemberg Hypo, Stuttgart ; à "Art-Works" à la Peter Stuyvesant Foundation, Amsterdam. The Confederacy : Louisiana est montré au Art Institute of Chicago dans l'exposition "From America's Studio : Twelve Contemporary Master's".

The Confederacy : Alabama fait partie de "A Nation's Legacy : 150 Years of American Art from Ohio Collections" au Miami University Museum of Art, Ohio.

1993

L'exposition "Coenties Slip" est organisée à la Pace Gallery de New York ; des oeuvres d'Agnes Martin, James Rosenquist, Ellsworth Kelly, de Jack Youngerman et de Robert Indiana sont présentées.

La quatrième sculpture monumentale LOVE est installée à Tokyo pour le Shinjuku-I-Land Public Art Poject. Indiana se rend à Monaco pour voir l'installation du grand ART dans le cadre de la 4ème Biennale de Sculpture, qui coïncide avec l'exposition personnelle de Bernar Venet au Musée d'Art Moderne et d'Art Contemporain de Nice.

C'est sa première visite à l'atelier de Bernar Venet au Muy et son premier contact avec Arman à Vence.

Il participe à "Hand-Painted Pop : American Art in Transition, 1955-1962", Museum of Contemporary Art, Los Angeles. L'exposition est présentée ensuite au Museum of Contemporary Art, Chicago et au Whitney Museum of American Art, New York.

1994

Il participe à l'exposition "A Century of Artists Books"au Museum of Modem Art, organisée par Riva Castleman.

The American Dream # 1 est montré dans une exposition célébrant le trentième anniversaire du Aldrich Museum of Contemporary Art, Ridgefield, Connecticut.

The American Dream # 3 est inclus dans l'exposition "View of the Twentieth Century Masterpieces du Stedelijk Van Abbemuseum Eindhoven", au Japon.

1995

Il participe à l'exposition conjointe présentant les peintures militaires de Marsden Hartley "Dictated by Life", au Frederick R. Weissman Art Museum de Minneapolis, Minnesota. L'artiste assiste à l'ouverture de l'exposition au Terra Museum of American Art, Chicago, qui ensuite est montrée au Art Museum at Florida International University, Miami.

Il prend part à "Pop Art" au Kunsthalle, Rotterdam.

1996

L'ensemble des Hartley Elegies, est présenté, sans les oeuvres de Marsden Hartley, au Indianapolis Museum of Art, à Indianapolis, Indiana. The Metamorphosis of Norma Jean Mortenson est présentée dans "Elvis + Marilyn = 2 x Immortal", au Institute of Contemporary Art, Boston.

Une sculpture LOVE est montrée dans "Skulptura", Montréal.

downtown at Federal Plaza, New York City.

Thirty-seven years after residence in Hampstead, first London gallery show at the Salama-Caro Gallery : "Early Works", that include the bronze translations of the first wood constructions. This exhibition coincides with inclusion in the "Pop Art" show at the Royal Academy in London.

1992

The "Pop Art" show travels to the Ludwig Museum in Cologne, the Centro Reina Sofia in Madrid and the Museum of Fine Arts in Montreal.

The Artist's first show in Madrid takes place at the Galeria 57.

The Artist travels to Montreal for the opening of the "Pop Art" show. The third monumental LOVE sculpture destined for Singapore is first exhibited in the Montreal show, which originated in London.

Included in the exhibition "Arte Americana 1930-1970", Lingotto, Turin. Included in the exhibition "Kunst & Zahlen" at the Wurtemberg Hypo, Stuttgart, and at "Art-Works" at the Peter Stuyvesant Foundation, Amsterdam.

The Confederacy : Alabama included in the show "A Nation's Legacy : 150 Years of American Art from Ohio Collections" at the Miami University Museum of Art, Ohio.

1993

Exhibited in the "Coenties Slip" show at the Pace Gallery with fellow artists of the slip : Ellsworth Kelly, Agnes Martin, Jim Rosenquist and Jack Youngerman.

The fourth monumental LOVE sculpture is installed in Tokyo for the Shinjuku-I-Land Public Art project. Travels to Monaco to see the installation of his large ART sculpture in the 4th Biennale de Sculpture, coinciding with Bernar Venet's opening at the Nice Museum.

First visit to the studio in Le Muy and Arman's in Vence.

Included in the "Hand-Painted Pop : American Art in Transition, 1955-1962", Museum of Contemporary Art, Los Angeles. The exhibit then travels to The Museum of Contemporary Art, Chicago, and the Whitney Museum of American Art.

1994

Included in Riva Castleman's exhibition, "A Century of Artists Books" at the Museum of Modern Art, New York.

The American Dream # 1 is exhibited in the thirty year celebratory exhibition at the Aldrich Museum of Contemporary Art, Ridgefield, Connecticut.

The Third American Dream goes to Japan with the exhibition entitled "View of the Twentieth Century Masterpieces of the Stedelijk Van Abbemuseum Eindhoven".

1995

Featured with Marsden Hartley's Military Paintings in the two-man exhibition, "Dictated by Life" at the Frederick R. Weissman Art Museum of Minneapolis, Minnesota. The artist attends the opening of this show at the Terra

French Atomic Bomb participe à l'exposition "Face à l'Histoire" au Centre Georges Pompidou, Paris.

1997
The American Dream # 2 est présentée dans la collection Berardo, pour l'exposition inaugurale du Sintra Museum of Art au Portugal.
Il participe à "The Pop 60's Transatlantic Crossing", Centro Cultural de Belem, Lisbonne.
Une sculpture LOVE et une peinture LOVE sont présentées dans l'exposition "De Klein à Warhol" au Musée d'Art Moderne et d'Art Contemporain de Nice.
Il participe à "Magie der Zahl", Staatsgalerie, Stuttgart.
Il est présent à l'ouverture de la 6ème Biennale de Sculpture de Monte-Carlo, où est exposée Seven."The Book of Love" est publié par American Image à New York, un recueil de 12 images de LOVE et de 12 poèmes d'amour écrits dans sa jeunesse.
Le Portland Museum of Art l'inclut dans l'exposition "In print : Contemporary Artists at the Vinalhaven Press".
Une exposition personnelle organisée par Susan Ryan, présente ses estampes dans "DreamWork", à la Louisiana State University School of Art, Bâton Rouge, Louisiane.

1998
"The American Dream", édition de luxe de sérigraphies accompagnées de poèmes de Robert Creeley est publié par Marco Fine Arts, à El Segundo, Californie. Une sculpture LOVE est installée à Bay Harbor Islands en Floride, en association avec la Dorothy Blau Gallery de Miami."Pop Art aus der Sammlung Ludwig (Pop Art from The Museum Ludwig)" est présentée du 15 août au 10 octobre à Tokyo, puis du 23 octobre au 23 novembre à Aimeji, Japon.
Du 26 juin au 22 novembre est présentée au Musée d'Art Moderne et d'Art Contemporain de Nice la première exposition personnelle en Europe de l'artiste "Robert Indiana : Rétrospective 1958-1998". Exposition à la Corcoran Gallery, Washington, D.C.

1999
"Robert Indiana, the Making of an American Artist", aura lieu au Portland Museum of Art, Portland, Maine.

Museum of American Art, Chicago, which then travels to the Art Museum at Florida International University, Miami.
Included in the exhibition "Pop Art" at the Kunsthal, Rotterdam.
1996
Separated from the Hartley paintings, the Hartley Elegies are shown at the Indianapolis Museum of Art, Indianapolis, Indiana.
The Metamorphosis of Norma Jean Mortenson exhibited in "Elvis + Marilyn = 2x Immortal", The Institute of Contemporary Art, Boston.
A LOVE sculpture is included in "Skulptura", Montreal 95.
French Atomic Bomb is included in the exhibition "Face à l'Histoire", Centre Georges Pompidou, Paris.

1997
The Second American Dream is shown in the inaugural exhibit of the Sintra Museum of Art, in the Berardo Collection.
Included in "The Pop 60's Transatlantic Crossing" show, Centro Cultural de Belem, Lisboa.
Included in the exhibition "De Klein à Warhol" at the Musée d'Art Moderne et d'Art Contemporain, Nice.
Included in the "Magie der Zahl" show at the Staatgalerie, Stuttgart.
Attends the opening of the 6th Biennale of Sculpture in Monte-Carlo where he viewed his number Seven sculpture in the presence of the Grimaldi Family, celebrating their seven hundred-year reign.
The "Book of Love" is published by American Image, New York ; a collection of twelve of his LOVE images and twelve of his love poems (written mainly in his youth).
Included in the exhibition "In Print : Contemporary Artists at the Vinalhaven Press" at the Portland Museum of Art.
Exhibition of the Artist's prints, "Dream-Work" at the Louisiana State University School of Art, curated by Susan Ryan.

1998
"The American Dream", a large deluxe book of serigraph reproductions with poems by Robert Creeley is published by Marco Fine Arts, El Segundo, California. Installation of a LOVE sculpture at Bay Harbor Islands, Florida, in association with the Dorothy Blau Gallery, Miami.
Retrospective exhibition at the Musée d'Art Moderne et d'Art Contemporain, Nice, which includes his work to date : "Robert Indiana : Rétrospective 1958-1998".

1999
"Robert Indiana : The Making of An American Artist", Portland Museum of Art, Portland, Maine.

Liste des œuvres exposées / Works in the Exhibition

Assemblages / Constructions Sculptures

Ginkgo, 1958-1960
gesso sur panneau de bois
39,4 x 22,5 x 4,8 cm
gesso on wood
15 1/2" x 8 7/8 " x 1 7/8"
Courtesy of Simon Salama-Caro

Ge, 1960
fer, gesso, huile sur bois
148,6 x 30,5 x 35,6 cm
gesso, oil and iron and wooden wheels on wood
58 1/5" x 12" x 14"
Private Collection

Hole, 1960
bois et fer, peinture à l'huile
114 x 48 x 33 cm
oil and iron and wooden wheels on wood
45" x 19" x 13"
Private Collection

Orb, 1960
peinture à l'huile et fer sur bois
157 x 49,5 x 48 cm
oil, iron wheels and iron on wood
62" x 19 1/2" x 19"
Private Collection
Courtesy of Simon Salama-Caro, New York

Sun and Moon, 1960
peinture à l'huile et fer sur panneau de bois
87 x 30 x 10 cm
oil and iron on wood panel
34 3/4" x 12" x 4"
Collection of the Artist
Courtesy of Simon Salama-Caro

Zenith, 1960
gesso et fer sur panneau de bois
30 x 20 x 11 cm
gesso and iron on wood panel
12 1/2" x 8 3/4" x 4 1/2"
Courtesy of Simon Salama-Caro

Soul, 1960
gesso, peinture à l'huile et fer sur bois
128 x 42 x 35 cm
gesso, oil and iron ond wood wheels and iron on wood
50 1/2" x 16 3/4" x 13 1/2"
Courtesy of Simon Salama-Caro

Wall of China, 1960-1961
gesso, peinture à l'huile et fer sur panneau de bois
122 x 137,8 x 20,3 cm
gesso, oil and iron on wood panel
48" x 54 1/4" x 8"
Private Collection

Two, 1960-1962
peinture à l'huile et fer sur bois
157 x 48 x 51 cm
oil and iron wheels on wood
62 1/2" x 19" x 20"
Private Collection, New York

Bar, 1960-1962
peinture à l'huile et fer sur bois
152 x 45 x 33 cm
oil and iron and wooden wheels on wood
60 1/2" x 19" x 13"
Private Collection
Courtesy of Gerard Faggionato, London

Jeanne d'Arc, 1960-1962
gesso, peinture à l'huile, roue en fer, fer et bois
210,8 x 61 x 15,2 cm
gesso, oil, iron, wood and wheel
83" x 24" x 6"
Private Collection

Ahab, 1962
fer, peinture à l'huile et gesso sur bois
155 x 46 x 35 cm
gesso, oil and iron and wooden wheels on wood
61" x 18 1/2" x 14"
Private Collection, London

Chief, 1962
bois, fer et peinture à l'huile
162 x 58 x 45 cm
oil, iron and wooden wheels and iron on wood
64 1/2" x 23 1/2" x 18 1/2"
Private Collection, New York

Eat, 1962
bois, fer et peinture à l'huile
152,4 x 39,3 x 43,1 cm
oil and iron and wooden wheels on wood
60" x 15 1/2" x 17"
Private Collection

Four, 1962
bois, fer, huile et gesso sur bois
hauteur : 197,5 cm
wood, iron, oil and gesso on wood
height : 77 3/4"
Collection of the Artist
Courtesy of Simon Salama-Caro

Love, 1964
gesso sur bois
163 x 33 x 33 cm
gesso on wood
64" x 13 1/4" x 13 1/4"
Private Collection
Courtesy of Simon Salama-Caro

EAT, 1964
gesso sur bois
163 x 33 x 33 cm
gesso on wood
64" x 13 1/4" x 13 1/4"
Private Collection

DIE, 1964
gesso sur bois
163 x 33 x 33 cm
gesso on wood
64" x 13 1/4" x 13 1/4"
Courtesy of Simon Salama-Caro

HUG, 1964
gesso sur bois
130 x 33 x 33 cm
gesso on wood
51" x 13 1/4" x 13 1/4"
Courtesy of Simon Salama-Caro

EAT/ HUG/ DIE, 1964
gesso sur bois
198 x 33 x 33 cm
gesso on wood
78" x 13 1/4" x 13 1/4"
Private Collection, Londres

EAT, HUG, ERR, 1964
gesso sur bois
170,8 x 34,2 x 34,2 cm
gesso on wood
67 1/4" x 13 1/2" x 13 1/2"
Private Collection

Flagellant, 1963-1969
bois, corde, fer, fil de fer et peinture à l'huile
hauteur : 161,3 cm
wood, rope, iron, wire and oil paint
height : 63 1/2"
Collection of Robert L.B. Tobin,
Courtesy of the Mc Nay Art Museum

Monarchy, 1981
peinture à l'huile et fer sur bois
240 x 102,8 x 57,1 cm
wood, iron and oil on wood
94 1/2" x 40 1/2" x 22 1/2"
Private Collection
Courtesy of Simon Salama-Caro

THOTH, 1985
peinture à l'huile et fer sur bois
331,4 x 72 x 97 cm
wood, iron and oil on gesso
130 1/2" x 71" x 38 1/2"

Mars, 1990
peinture à l'huile et fer sur bois
334 x 91,4 x 91,4 cm
wood, iron and oil on gesso
135 1/2" x 36" x 36"
Courtesy of Simon Salama-Caro

Kv. F, 1991
peinture à l'huile et fer sur bois
350 x 98 x 114 cm
wood, iron and oil on wood
138" x 38 1/2" x 45"

Chief, 1962-1991
bronze peint
16,5 x 60 x 47 cm
painted bronze
65" x 23 1/2" x 18 1/2"
Edition 4/8
Courtesy of Simon Salama-Caro

The American Dream, 1992
peinture à l'huile et fer sur bois
213,3 x 90 x 30 cm
gesso on wood, wood and iron
84" x 35 1/2" x 173"
Courtesy of Simon Salama-Caro

Icarus, 1992
peinture à l'huile et fer sur bois
188 x 73,6 x 30 cm
wood, iron, wire and oil on wood
74" x 29" x 11 3/4"

Four Star, 1993
peinture à l'huile et fer sur bois
189 x 88 x 46 cm
wood, iron, wire and oil on wood
74 1/2" x 36 3/4" x 13"

Love, 1966-1996
aluminium polychrome
183 x 183 x 91,5 cm
polychrome aluminium
72" x 72" x 36"
Ed. F.A 2/2
Private Collection
deposit in the Museum of Modern and Contemporary Art, Nice

Love, 1996
acier inoxidable
91,5 x 91,5 x 45,7 cm
stainless steel
36" x 36" x 18"
Edition 2/6
Private Collection
Courtesy of Simon Salama-Caro

Numbers, 1980-1996
maquettes pour le Projet des Grands Chiffres, Californie
aluminium peint sur base en acier
45 x 45 x 23 cm
maquettes for the Large Numbers Project, California
painted aluminium on steel base
18" x 18" x 9"
Private Collection

Eve, 1997
peinture à l'huile et fer sur bois
383,5 x 91,4 x 87,6 cm
wood, iron and oil on wood
151" x 36" x 34 1/2"

LOVE, 1998
aluminium peint
365,7 x 365,7 x 182,8 cm
painted aluminium
144" x 144" x 72"
Courtesy of Simon Salama-Caro

USA, 1996-1998
peinture à l'huile et fer sur bois
244 x 69 x 69 cm
wood, iron and oil on wood
96" x 27" x 27"

Peintures / Paintings

Terre Haute, 1960
huile sur toile
152,4 x 76,2 cm
oil on canvas
60" x 30"
Courtesy of Simon Salama-Caro, London

Triumph of Tira, 1960-1961
huile sur toile
182,9 x 152,4 cm
oil on canvas
72" x 60"
Sheldon Memorial Art Gallery, University of Nebraska-Lincoln,
Nebraska Art Association Collection, Nelle Cochrane Woods
Memorial

The Melville Triptych, 1961
huile sur toile
152,4 x 365 cm
3 panneaux ,152,4 x 121,9 cm chacun
oil on canvas
60" x 144"
3 panels, each 60" x 48"
Private Collection, Switzerland
Courtesy Simon Salama-Caro

Hardrock, 1961
huile sur toile
60,9 x 55,8 cm
oil on canvas
24" x 22"
Private Collection, London

The Calumet, 1961
huile sur toile,
228,6 x 213,4 cm
oil on canvas
90" x 84"
Rose Art Museum, Brandeis University, Waltham, Massachusetts,
Gevirtz-Mnuchin Purchase Fund, 1962

A Divorced Man has never been the President, 1961
huile sur toile
152,4 x 121,9 cm
oil on canvas
60" x 48"
Sheldon Memorial Art Gallery, University of Nebraska-Lincoln,
Gift of Philip Johnson, 1968

The Sweet Mystery, 1960-1962
huile sur toile
182,9 x 152,4 cm
oil on canvas
72" x 60"
Courtesy of Simon Salama-Caro, London

Eat/Die, 1962
huile sur toile
2 panneaux, 182,8 x 152,4 cm chacun
oil on canvas
2 panels, each 72" x 60"
Private collection, New York

The Eateria, 1962
huile sur toile
153 x 121,6 cm
oil on canvas
60 1/4" x 47 7/8"
Hirshhorn Museum and Sculpture Garden,
Smithsonian Institution, Washington, D.C.,
Gift of Robert H. Hirshhorn, 1966

The Small Diamond Demuth Five, 1963
huile sur toile
130,5 x 130,5 cm
oil on canvas
51 1/4" x 51 1/4"
Private Collection
Courtesy of Gerard Faggionato, London

The Demuth American Dream n°5, 1963
huile sur toile
5 panneaux, 365,8 x 365,8 cm
oil on canvas
5 panels, 144" x 144"
Art Gallery of Ontario, Toronto,
Gift from the Women's Committee Fund, 1964

The Figure Five, 1963
huile sur toile
152,4 x 127 cm
oil on canvas
60" x 50"
National Museum of American Art,
Smithsonian Institution, Washington, D.C.

High Ball on the Redball Manifest, 1963
huile sur toile
152,4 x 127 cm
oil on canvas
60" x 50"
Jack S. Blanton Museum of Art,
The University of Texas at Austin,
Gift of Mari and James A. Michener, 1991

The Beware Danger American Dream # 4, 1963
huile sur toile
259 x 259 cm
4 panneaux, 91,4 x 91,4 cm chacun
oil on canvas
102" x 102"
4 panels, each 36" x 36"
Hirshhorn Museum and Sculpture Garden,
Smithsonian Institution,
Gift of Joseph H. Hirshhorn Foundation, 1966

The X-5, 1963
huile sur toile
274,3 x 274,3 cm
5 panneaux, 91,4 x 91,4 cm chacun
oil on canvas
108" x 108"
5 panels, each 36" x 36"
Collection of Whitney Museum of American Art, New York

Yield Brother II, 1963
huile sur toile
215,9 x 215,9 cm
oil on canvas
85" x 85"
Collection of Elliot K. Wolk, New York

The Confederacy : Alabama, 1965
huile sur toile
178 x 152,4 cm
oil on canvas
70" x 60"
Miami University Art Museum, Oxford, Ohio
Gift of Walter and Dawn Clark Netsch

USA 666, 1964-1966
huile sur toile
5 panneaux, 91,5 x 91,5 cm chacun
oil on canvas
5 panels, each 36" x 36"
Private Collection
Courtesy of Simon Salama-Caro, New York

Exploding Numbers, 1964-1966
huile sur toile
4 panneaux de 30,5 x 30,5 cm, 60,9 x 60,9 cm,
91,4 x 91,4 cm, 121,9 x 121,9 cm
oil on canvas
4 panels, 12" x 12", 24" x 24", 36" x 36", 48" x 48"
Private Collection
Courtesy of Simon Salama-Caro

The Confederacy : Louisiana, 1966
huile sur toile
178 x 152,4 cm
oil on canvas
70" x 60"
Krannert Art Museum, University of Champaign, Illinois

The Imperial Love, 1966
huile sur toile
2 panneaux, 183 x 183 cm chacun
oil on canvas
2 panels, each 72" x 72"
Courtesy of Simon Salama-Caro, New York

Love, 1966
Huile sur toile
152 x 152 cm
oil on canvas
60" x 60"
Private Collection
deposit in the Museum of Modern and Contemporary Art, Nice

The Metamorphosis of Norma Jean Mortenson, 1967
huile sur toile
260 x 260 cm
oil on canvas
102" x 102"
Collection of Robert L.B. Tobin, New York,
Courtesy of the Mc Nay Art Museum

Love Cross, 1968
huile sur toile
5 panneaux, 457,2 x 457,2 cm
oil on canvas
5 panels, 15' x 15'
The Menil Collection, Houston

The Great American Love, 1972
huile sur toile
4 panneaux, 183 x 183 cm chacun
oil on canvas
4 panels, each 72" x 72"
Collection of the Artist

Picasso II, 1974
huile sur toile
152,4 x 127 cm
oil on canvas
60" x 50"
Collection of the Artist

Decade Autoportrait 1963, 1976
huile sur toile
183 x 183 cm
oil on canvas
72 " x 72"
Collection of the Artist

Decade Autoportrait 1969, 1977
huile sur toile
183 x 183 cm
oil on canvas
72" x 72"
Collection of the Artist
Courtesy of Simon Salama-Caro

Decade Autoportrait 1960, 1977
huile sur toile
183 x 183 cm
oil on canvas
72" x 72"
Collection of the Artist

Kv.F I, 1989-1994
huile sur toile
195,5 x 129,5 cm
oil on canvas
77" x 51"
Private Collection

Kv.F IV, 1989-1994
huile sur toile
195,5 x 129,5 cm
oil on canvas
77" x 51"
Private Collection

Silver Bridge, 1964-1998
huile sur toile
172 x 172 cm
oil on canvas
67 1/2" x 67 1/2"

Marilyn, 1967-1998
huile sur toile
259 x 259 cm
oil on canvas
102" x 102"
Private Collection

The X-7, 1998
huile sur toile
5 panneaux, 152,4 x 152,4 cm chacun
oil on canvas
5 panels, each 60" x 60"

The Seventh American Dream, 1998
huile sur toile
518 x 518 cm
4 panneaux, 183 x 183 cm chacun
oil on canvas
4 panels, each 72" x 72"
Courtesy of Simon Salama-Caro

Dessins / Drawings

25 Coenties Slip, 20 juillet 1957
(Indiana's Studio)
mine de plomb sur papier
61,6 x 51,4 cm
signé Clark
pencil on paper
24 1/2" x 20 1/4"
signed Clark
Collection of the Artist

27 Coenties Slip, 20 juillet 1957
Jack Youngerman painting his building Indiana's Studio : 25)
mine de plomb sur papier
51,4 x 61,6 cm
signé Clark
pencil on paper
20 1/4" x 24 1/4"
signed Clark
Collection of the Artist

The Tugboat New Rochelle, 24 juillet 1957
mine sur plomb sur papier
51,4 x 61,6 cm
signé Clark
pencil on paper
20 1/4" x 24 1/4"
signed Clark
Collection of the Artist

The Tugboat William J. Tracy, 18 juillet 1957
(amarré à Coenties Slip)
mine de plomb sur papier
51,4 x 61,6 cm
Signé Clark
pencil on paper
20 1/4" x 24 1/4"
signed Clark
Collection of the Artist

The Battery Tunnel, 20 juillet 1957
mine de plomb sur papier
51,4 x 61,6 cm
Signé R.E.C
pencil on paper
20 1/4" x 24 1/4"
signed R.E.C.
Collection of the Artist

The American Eat, 1962
crayon de couleur et frottage sur papier
65 x 50 cm
colored pencil and rubbing on paper
25 1/2" x 19 1/2"
Private Collection, Paris

Estampes / Prints

Numbers, 1968
Indiana - Creeley Numbers Book
dix sérigraphies, XXIV-XXXV
65 x 50 cm
ten serigraphs, XXIV-XXXV
25 1/2" x 19 5/8"
Ed Domberger, Stuttgart/Schmela Gallery, Düsseldorf
Collection of the Artist

Decade, 1971
dix sérigraphies, XXIII/ XXV
100 x 80 x 10 cm
ten serigraphs, XXIII/ XXV
31 3/4" x 29 3/4"
Ed. Multiples, New York and Los Angeles
Collection of the Artist

Decade Autoportraits, Vinalhaven Suite, 1980
dix sérigraphies, AP 2/10
68 x 68 cm
ten serigraphs, AP 2/10
26 3/4" x 26 3/4"
Ed. Multiples, New York
Collection of Artist

The American Dream # 5, 1980
Sérigraphie, AP 18/18
67,8 x 67,8 cm
Serigraph, AP 18/18
26 11/16" x 26 11/16"
Ed. Prestige Art Ltd, Mamaroneck, New York
Collection of the Artist

The American Dream # 2, 1982
Sérigraphie, AP 4/15
67,8 x 67,8 cm
Serigraph, AP 4/15
26 11/16" x 26 11/16"
Ed. Prestige Art Ltd, Mamaroneck, New York
Collection of the Artist

Robert INDIANA, Robert CREELEY
The American Dream
AP 5/30
57 x 44 cm, n.p.
22 1/2" x 17", unpaginated
Edition Marco Fine Arts Contemporary Atelier, 1997
El Segundo, California

Bibliographie sélective / Selected Bibliography

Bibliographie sélective

Selected Bibliography

Elizabeth A. BARRY

1960

Alloway, Lawrence. "Notes on Abstract Art and the Mass Media." *Art News and Review 12*, no. 3 (Feb. 1960) : 3-12.

Canaday, John. "Art : A Wild but Curious, End-of-Season Treat." *New York Times* (June 7, 1960) : 32.

"The Blind Artist : In a Crucial Time He Plays Games." *New York Times* (Oct. 2, 1960) : II-21.

Martha Jackson Gallery. *New Forms - New Media.* Foreword by Martha Jackson. Essays by Lawrence Alloway and Allan Kaprow. Catalog for exhibition held June 1960. New York : The Gallery, 1960.

Morse, John D. "He Returns to Dada." *Art in America 48*, no. 3 (1960) : 77.

1961

David Anderson Gallery. *Indiana / Forakis.* Exhibition catalog. New York : The Gallery, 1961.

The Museum of Modern Art. *The Art of Assemblage.* Foreword by William C. Seitz. Catalog for exhibition held at the Museum of Modern Art, New York, Oct. 2-Nov. 12, 1961 ; Dallas Museum for Contemporary Arts, Jan. 9-Feb. 11, 1962 ; San Francisco Museum of Art, March 5-April 15, 1962. New York : Museum of Modern Art; Garden City, NY : Distributed by Doubleday, 1961.

"New Pictures from the Museum of Modern Art's New Show." *New York Times* (Dec. 24, 1961) : X-14.

Swenson, Gene R. "Reviews and Previews : Peter Forakis and Robert Indiana; exhibition at Anderson Gallery." *Art News 60*, no. 3 (May 1961) : 20.

"Reviews and Previews : Stephan Durkee, Robert Indiana and Richard Smith ; exhibition at Dance Studio Gallery." *Art News 60*, no. 4 (Sum. 1961) : 16.

Tillim, Sidney. "American Dream." *Arts Magazine 35*, no. 5 (Feb. 1961) : 34-35.

1962

Alloway, Lawrence, "Pop Art Since 1949." *The Listener* [London] *67*, no. 1761 (Dec. 27, 1962) : 1085.

Barr, Alfred H. Jr. *Recent Acquisitions : Painting and Sculpture.* Catalog for exhibition held at the Museum of Modern Art, New York, Dec. 19, 1961-Feb. 26, 1962. New York : The Museum, 1962.

Dwan Gallery. *My Country Tis of Thee.* Introduction by Gerald Nordland. Catalog for exhibition held Nov. 18-Dec. 15, 1962. Los Angeles : The Gallery, 1962.

Genauer, Emily. "New Realists Put Everyday Objects in Different Context." *New York Herald Tribune* [Paris ed.] (Oct. 24, 1962) : 5.

"One for the Road Signs." *New York Herald Tribune* (Oct. 21, 1962) : IV-1, IV-7.

Jacobs, Rachael. "L'Idéologie de la Peinture Americaine." *Aujourd'hui 7*, no. 37 (1962) : 6-19.

O'Doherty, Brian. "Art : Avant-Garde Revolt." *New York Times* (Oct. 31, 1962) : 41.

Sidney Janis Gallery. *The New Realists : An Exhibition of Factual Paintings and Sculpture from France, England, Italy, Sweden, and the United States by the Artists.* Introduction by John Ashbery. Essays by Pierre Restany and Sidney Janis. Catalog for exhibition held Oct. 31-Dec. 1, 1962. New York : The Gallery, 1962.

Stable Gallery. *Robert Indiana.* Catalog for exhibition held Oct. 16-Nov. 3, 1962. New York : The Gallery, 1962.

Swenson, G. R. "The New American Sign Painters." *Art News 61*, no. 5 (Sept. 1962) : 44-47, 60-62.

"Reviews and Previews : Robert Indiana ; exhibition at Stable Gallery [Oct. 16-Nov. 3, 1962]" *Art News 61*, no. 6 (Oct. 1962) : 14.

Tillim, Sidney. "In the Galleries : Robert Indiana [Exhibition at Stable Gallery]" *Arts Magazine 37*, no. 3 (Dec. 1962) : 49.

Van der Marck, Jan. "Robert Indiana." *The Museum of Modern Art Bulletin 29*, no. 2-3 (1962) : 60.

1963

Alloway, Lawrence. "Notes on Five New York Painters". Buffalo Fine Arts Academy and Albright-Knox Art Gallery, *Gallery Notes 26*, no. 2 (Aut. 1963) :13-21.

"Americans 1963 at the Museum of Modern Art, New York". *Art International 7*, no. 6 (June 25, 1963) : 71-75.

Art Institute of Chicago. *66th American Annual Exhibition.* Foreword by A. James Speyer. Catalog for exhibition held Jan. 11-Feb. 10, 1963. Chicago : The Institute, 1963.

Ashton, Dore. "Americans 1963 at the Museum of Modern Art." *Arts and Architecture 80* (July 1963) : 5.

Baro, Gene. "A Gathering of Americans [New York Exhibitions : "Americans 1963" at the Museum of Modern Art in New York, May 22-Aug. 18, 1963]" *Arts Magazine 37*, no 10 (sept. 1963) : 28-33

Coplans, John. "Pop Art, USA (The Oakland Museum Exhibition)." *Artforum 2*, no. 4 (Oct. 1963) : 27-30.

Genauer, Emily. "Battleground of Contemporary Art : Gallery Selects '101 Best' Paintings" *New York Herald Tribune* (Sept. 8, 1963) : IV-1,7.

Magloff, Joanna. "Direction - American Painting, San Francisco Museum of Art." *Artforum 2*, no. 5 (Nov. 1963) : 43-4.

Messer, Thomas A. [presenter]. "Art for Everyday Living : Coins by Sculptors." *Art in America 51*, no. 2 (April 1963) : 32-38.

Museum of Modern Art. *Americans, 1963.* Edited with Foreword by Dorothy C. Miller with statements by the artists and others. Catalog for exhibition held May 22-Aug. 18, 1963. New York : The Museum ; Garden City, NY: Distributed by Doubleday, 1963.

Nordland, Gerald. "Pop Goes the West [Nationwide Reports]." *Arts Magazine 37*, no. 5 (Feb. 1963) : 60-62

"Le 'Pop Art." *Aujourd'hui 8* (Oct. 1963) : 195.

"Pop Art-Cult of the Commonplace." *Time Magazine* (May 3, 1963) : 69-72.

"Pop Art Diskussion." *Das Kunstwerk 17*, no. 10 (April 1964) : 2-33.

Selz, Peter, Henry Geldzahler, Hilton Kramer, Dore Ashton, Leo Steinberg and Stanley Kunitz. "A Symposium on Pop Art." *Arts Magazine 37*, no. 7 (April 1963) : 36-45.

Swenson, Gene R. "What is Pop Art? Answers from Eight Painters, Part I : Jim Dine, Robert Indiana, Roy Lichtenstein, Andy Warhol [interviews]." *Art News 62*, no. 7 (Nov. 1963) : 24-27, 59-64.

Whitney Museum of American Art. 1963 Annual Exhibition : *Contemporary American Painting*. Catalog for exhibition held Dec. 11-Feb. 2, 1963. New York : The Museum, 1963.

1964

"Art." *Time Magazine* (Feb. 21, 1964): 68.

Fundacao Calouste Gulbenkian. *Painting and Sculpture of a Decade*, 54-64. Catalog of the exhibition held at the Tate Gallery, London, April 22-June 28, 1964.

Haags I'Aja Gemeente Museum. *Nieuwe Realisten*. Text by L. J. F. Wijsenbeek. Essays by Jasia Reichardt, Pierre Restany and W. A. L. Beeren. Catalog for exhibition held June 24-Aug. 30, 1964. The Hague, Neth. : The Museum, 1964.

Johnson, Philip. "Young Artists at the Fair and at Lincoln Center." *Art in America 52*, no. 4 (Aug. 1964) : 114-15.

Judd, Donald. "In the Galleries: Robert Indiana; exhibition at Stable Gallery." *Arts Magazine 38*, no. 10 (Sept. 1964) : 61.

Kelly, Edward T. "Neo-Dada : A Critique of Pop Art." *Art Journal 23*, no. 3 (Spring 1964) : 192-201.

Museum des 20. Jahrhunderts. Pop, etc. Foreword and text by Werner Hofmann. Text by Otto A. Graf. Catalog of the exhibition held Sept. 19 - Oct. 31, 1964. Vienna, Austria : The Museum, 1964.

Piene, Otto. Zero. Catalogue of the exhibition Group Zero. Philadelphia Institute of Contemporary Art, University of Pennsylvania

Solomon, Alan R. "The New American Art." *Art International 8*, no. 2 (March 20, 1964) : 50-55.

Swenson, Gene R. "Reviews and Previews : Robert Indiana at Stable Gallery." *Art News 63*, no. 4 (Sum. 1964) : 13.

Warhol, Andy. *EAT* [film]. Robert Indiana collaboration. 1964.

Whitney Museum of American Art. *The Whitney Review, 1963-64*. Exhibition catalog. New York : The Museum, 1964.

1965

"Art : Pop." *Time Magazine* (May 28, 1965) : 80.

Corcoran Gallery of Art. *The Twenty-Ninth Biennial Exhibition of Contemporary American Painting*. Catalog of exhibition held Feb. 26-April 18, 1965. Washington, DC : The Gallery, 1965.

Dienst, Rolf-Gunter. Pop Art : *Eine Critische Information*. Wiesbaden, Ger.: Rudolph Bechtold and Co., 1965.

Kulchur, Berlz, Carl. *Pop Art New Humanism and Death*. Vol. 5, n° 17, Spring 1965, New York.

Lyon, Ninette. "Robert Indiana, Andy Warhol, A Second Fame : Good Food." *Vogue 145* (March 1, 1965) : 184-6.

"Neue abstraktion : Robert Indiana." *Das Kunstwerk 18* (April-June 1965) : 113.

"Painting by Robert Indiana stolen from show at Feigen Gallery, May, turns up in bin at Stable Gallery." *New York Times* 29 (Oct. 31, 1965) : 6.

Palais des Beaux-Arts. *Pop Art, New Realism, etc...* Exhibition catalog. Brussels: The Palais, 1965.

Rosenblum, Robert. "Pop Art and Non-Pop Art." *Art and Literature* no. 5 (Sum. 1965): 80-93.

Sandler, Irving. "The New Cool-Art." *Art in America 53*, no. 3 (Feb. 1965) : 96-101.

Whitney Museum of American Art. 1965 Annual Exhibition of Contemporary American Painting. Catalog for exhibition held Dec. 8-Jan. 30, 1965. New York : The Museum, 1965.

A Decade of American Drawings, 1955-1965 : 8th Exhibition. Catalog for exhibition held April 28-June 6, 1965. New York : The Museum, 1965.

1966

Antin, David. "Pop - Ein Paar Klärende Bemerkungen." *Das Kunstwerk 19*, no. 10-12 (April-June, 1966) : 8-11.

Frankenstein, Alfred. "American Art and American Moods." *Art in America 54*, no. 2 (March-April 1966) : 76-87.

Die Galerie Schmela. *Robert Indiana*. Catalog of an exhibition held March 4 - 31, 1966. Düsseldorf : The Galerie, 1966.

Katz, William. *"A Mother is a Mother : production of Virgil Thomson - Gertrude Stein's The Mother of Us All'* with an original visual presentation by Robert Indiana." Arts Magazine 41, no. 3 (Dec. 1966-Jan.1967 : 46-48.

Lippard, Lucy, ed. Pop Art. Contributions by Lawrence Alloway, Nancy Marmer, Nicolas Calas. New York : Frederick A. Praeger; Toronto : Oxford University Press, 1966.

Museum Haus Lange Krefeld. *Robert Indiana, Number Paintings*. Text by Johannes Cladders. Catalog of an exhibition held June 11-July 24, 1966. Krefeld : The Museum, 1966.

Stedelijk van Abbemuseum. *Kunst Licht Kunst*. Exhibition catalog. Eindhoven, Neth. : The Abbemuseum, 1966.

Swenson, Gene R. "The Horizons of Robert Indiana." *Art News 65*, no. 3 (May 1966) : 48-49, 60-62.

Whitney Museum of American Art. 1966 *Annual Exhibition of Contemporary Sculpture and Prints*. Catalog for exhibition held Dec. 16, 1966-Feb. 5, 1967. New York : The Museum, 1966.

1967

Alloway, Lawrence. "Hi-Way Culture : Man at the Wheel." *Arts Magazine 41*, no. 4 (Feb. 1967) : 28-33.

Carnegie Institute, Museum of Art. Pittsburgh International *Exhibition of Contemporary Painting and Sculpture*. Exhibition catalog. Pittsburgh : The Institute, 1967.

Sandberg, John. "Some Traditional Aspects of Pop Art." *Art Journal 26*, no. 3 (Spring 1967) : 228-33, 245.

Townsend, Benjamin. "Albright-Knox-Buffalo : Work in Progress." *Art News 65*, no. 9 (Jan. 1967) : 66-70.

Whitney Museum of American Art. 1967 Annual Exhibition of Contemporary American Painting. Catalog for exhibition held Dec. 13-Feb. 4, 1967. New York : The Museum, 1967.

1968

"Accessions of American and Canadian Museums," *The Art Quarterly 31*, no. 2 (Sum. 1968) : 205-27.

Ashton, Dore. "New York Commentary." *Studio International 175*, no. 897 (Feb. 1968) : 92-94.

Creeley, Robert. *5 Numbers : A Sequence for Robert Indiana,* Jan. 16, 1968. Contribution by William Katz. New York : Poets Press, 1968.

Galerie an der Schöhen Ausicht, Museum Fridericianum, Orangerie im Auepark. *Documenta 4 : Internationale* Austellung. Catalog for exhibition held June 27-Oct. 6, 1968. Kassel, Ger.: The Museum, 1968.

Galerie-Verein Munchen. *Sammlung 1968.* With contributions by Karl Stroher, Six Friedrich and Franz Dahlem. Catalog of the exhibition held under the auspices of the Galerie-Verein Munchen at the Neue Pinakothek in the Haus der Kunst, Munich, June 14-Aug. 9, 1968. Munchen : F. Dahlem, 1968.

Indiana, Robert and Robert Creeley. *Numbers* [A limited edition book containing 10 silkscreens and ten number poems]. Edited with introduction by Dieter Honisch. Translation of poems [into German] by Klaus Reichert. Stuttgart : Edition Domberger ; Düsseldorf : Die Galerie Schmela, 1968 ; Distributed by Pace Editions, Inc., NY.

Institute of Contemporary Art. American Paintings Now. Catalog for exhibition held Dec. 15, 1967-Jan. 10, 1968. Boston : The Institute, 1968.

Kultermann, Udo, *The New Sculpture, Environments & Assemblage* Pra Egar, Tübingen, Germany.

Museum of Modern Art, New York. Word & Image. Text by Alan M. Fern. Edited and with preface by Mildred Constantine. Catalog for exhibition held in early 1968. New York : The Museum, 1968.

São Paulo. *São Paulo, Environment USA : 1957-1967.* Essays by William C. Seitz and Lloyd Goodrich with statements by artists. Catalog for exhibition held Sept. 22, 1967-Jan. 10, 1968. São Paulo, Brazil : The Museum, 1968.

Restany, Pierre, Kassel, Domus : 41.

Siegel, Jean. "Documenta IV, Homage to the Americans?" *Arts Magazine 43*, no. 1 (Sept.-Oct. 1968) : 37-41.

University of Pennsylvania, Institute of Contemporary Art. *Robert Indiana.* Introduction by John W. McCoubrey with statements by the artist. Catalog of an exhibition held at the Institute of Contemporary Art of the University of Pennsylvania, Philadelphia, April 17-May 27, 1968; the Marion Koogler McNay Art Institute, San Antonio, July 1-Aug. 15, 1968 ; The Herron Museum of Art, Indianapolis, Sept. 1-29, 1968. Philadelphia : The Institute with Falcon Press, 1968.

1969

Arts Council of Great Britain Pop Art Redefined. Exhibition catalog. London : The Council, 1969.

Denvir, Bernard. "London Letter." *Art International 13*, no. 7 (Sept. 1969) : 66-69.

Deutscher Gesellschaft für Bildende Kunste E.V. und der Nationalgalerie der Staatlichen Musseen Preussischer Kulturbesitz in der Neuen Nationalgallerie. Sammlung 1968 : Karl Ströher. Essays by Thordis Moller. Catalog for exhibition held at Kulturbesitz in der Neuen Nationalgalerie, Berlin, March 1-April 14, 1969 ; Städtische Kunsthalle, Düsseldorf, April 25-June 17, 1969 ; Kunsthalle, Bern, July 12-Aug. 17 and Aug. 23-Sept. 28, 1969. Berlin : The Nationalgalerie; Munchen : Klein & Volbert, 1969.

Gablik, Suzi. "Protagonists of Pop : Five Interviews [Leo Castelli, Richard Bellamy, Robert C. Scull, Hubert Peeters, Robert Fraser]." *Studio International 178*, no. 913 (July-Aug. 1969) : 9-16.

Gablick. Suzi and Russell, John. *Pop Art Redefined.* New York : Frederick A. Praeger ; London : Thames & Hudson.

The Howard and Jean Lipman Foundation and the Whitney Museum of American Art. *Contemporary American Sculpture : Selection 2.* Foreword by John I. H. Baur. Catalog for exhibition held April 15-May 5, 1969. New York : The Museum, 1969.

The Jewish Museum. *Superlimited : Books, Boxes and Things.* Exhibition Catalog. New York : The Museum, 1969.

Russell, John. "Pop Reappraised." *Art in America 57*, no. 5 (July 1969) : 78-89.

Wallraf-Richartz Museum. *Art in the Sixties.* Exhibition catalog. Cologne : The Museum, 1969.

Whitney Museum of American Art. *Seventy Years of American Art.* Exhibition catalog. New York : The Museum, 1969.

1970

Davis, Douglas. *"The Nth Dimension."* Newsweek (June 16, 1970) : np.

Fondation Marguerite et Aimé Maeght. *L'Art Vivant aux Etats-Unis.* Text by Dore Ashton. Catalog for exhibition held July 16-Sept. 30, 1970. Saint-Paul-de-Vence, France : The Foundation, 1970.

Hunter, Sam, ed. *American Art Since 1960.* Essays by John Hand, Michael D. Levin and Peter P. Morrin. An exhibition prepared by the graduate students of the Department of Art and Archaeology and held at the Art Museum, Princeton University, May 6-27, 1970. Princeton, NJ : Princeton University, 1970.

Lipman, Jean. "Money for Money's Sake." *Art in America 58*, no. 1 (Jan-Feb. 1970) : 76-83.

Reiser, Walter, Begegnung Encounter, Belser Verlag, Stuttgart.

Tuchman, Phyllis. "American Art in Germany : The History of a Phenomenon." *Artforum 9*, no. 3 (Nov. 1970) : 58-69.

University of Pennsylvania, Institute of Contemporary Art. *The Highway : an Exhibition.* Contribution by John W. McCoubrey. Catalog for exhibition held at The Institute of Contemporary Art, University of Pennsylvania, Philadelphia, Jan. 14-Feb. 25, 1970 ; Institute for the Arts, Rice University, Houston, March 12-May 18, 1970 ; The Akron Art Institute, Akron, OH, June 5-July 26, 1970. Philadelphia : The Institute of Contemporary Arts, 1970.

1971

Gent, George. "5-Ton Sculpture Says it in a Word." *New York Times* (Nov. 30, 1971).

Indiana, Robert. *Robert Indiana : Decade.* [Portfolio of ten serigraphs of Indiana's most important images from 1960-69]. Design by William Katz. Stuttgart: [Serigraphed by] Domberger; New York : [Published by] Multiples, 1971.

Institute of Contemporary Art. Monumental Sculptures for Public Spaces. Exhibition catalog. Boston : The Institute, 1971.

The Museum of Modern Art, New York. *The Artist as Adversary : Works from the Museum Collections* (including promised gifts and extended loans). Introduction by Betsy Jones with statements by the artists. Catalog for exhibition held July 1-Sept. 27, 1971. New York : The Museum, 1971.

1972

"Kunstveren Karlsruche ; exposition" *Gazette des Beaux-Arts series 6,* v79 ; supplémént 19 (March 1972), n.p.

Galerie Denise René. *Robert Indiana.* Introduction by Sam Hunter. Catalog for exhibition held Nov. 22-Dec. 30, 1972. New York : The Galerie, 1972.

High Museum of Art. *The Modern Image.* Exhibition catalog. Atlanta : The Museum, 1972.

Perrault, John. "Having a Word with the Painter." [New York] *Village Voice* (Dec. 7, 1972) : 34.

1973

Crimp, Douglas. "New York Letter : Robert Indiana at Denise René Gallery, N.Y. ; exhibit." *Art International 17, no. 2* (Feb. 1973) : 47.

Dyckes, William. "Reviews : Robert Indiana at Denise René Gallery, N.Y.; exhibit." *Arts Magazine 47,* no. 4 (Feb. 1973) : 76.

Glueck, Grace. "I'd Rather Put the Dogs in the Basement." *New York Times* (Mar. 18, 1973) : n.p.

Henry, Gerrit. "Reviews and Previews: Robert Indiana at Denise René Gallery, N.Y. ; exhibit." *Art News 72,* no. 1 (Jan. 1973): 19.

Horn, Robert Sydnell. "En rencontrant Love." *XXe Siècle* [France] 35, no. 41 (Dec. 1973) : 112-116.

Kunstmuseum. *The Zero Room.* Exhibition catalog. Düsseldorf : The Kunstmuseum, 1973.

Marchesseau, Daniel. "Amérique 73 : Indiana le puriste." *Jardin des arts* no. 217 (March-April 1973) : 4-5.

Masheck, Joseph. "Exhibition Reviews: Robert Indiana; Denise René Gallery, N.Y. ; exhibit." *Artforum 11,* no. 6 (Feb. 1973) : 79-80.

Raynor, Vivien. "The Man Who Invented Love." *Art News 72,* no. 2 (Feb. 1973) : 58-62.

1974

Alloway, Lawrence. *American Pop Art.* Catalog for exhibition held at the Whitney Museum of American Art, New York, April 6-June 16, 1974. New York : Collier Books in association with the Whitney Museum of American Art, 1974.

Barron, Stephanie. "Giving Art History the Slip." *Art in America 62,* no. 2 (March-April 1974) : 80-84.

Diamonstein, Barbaralee. "Caro, de Kooning, Indiana, Lichtenstein, Motherwell and Nevelson on Picasso's influence." *Art News 73*, no. 4 (April 1974) : 44-46.

Hirshhorn Museum and Sculpture Garden. *Opening Exhibition.* Exhibition catalog. Washington, DC : The Museum, 1974.

A Special Place. Cemrel, Inc. St Louis.

Tuchman, Phyllis ; Swenson, Gene. "Pop! Interviews with George Segal, Andy Warhol, Roy Lichtenstein, James Rosenquist and Robert Indiana." *Art News 73,* no. 5 (May 1974) : 24-29.

Whitney Museum of American Art, Downtown Branch. *Nine Artists Coenties Slip.* Exhibition catalog. New York : The Museum, 1974.

1975

Alloway, Lawrence. *Topics in American Art Since 1945.* New York : W.W. Norton, 1975.

Katz, William. "Robert Indiana." *Currânt* (Dec. 1975-Jan. 1976) : 48-53.

Legg, Alicia. *American Art Since 1945 from the Collection of the Museum of Modern Art.* Foreword by Richard E. Oldenburg. Catalog for exhibition held at Worcester Art Museum, Worcester, MA, Oct. 20-Nov. 30, 1975 ; Museum of Art, Toledo, OH, Jan. 10-Feb. 22, 1976 ; Denver Art Museum, Denver, Co, March 22-May 2, 1976; Fine Arts Gallery of San Diego, San Diego, CA, May 31-July 11, 1976 ; Dallas Museum of Fine Arts, Dallas, TX, Aug. 19-Oct. 3, 1976; Joslyn Art Museum, Omaha, NE., Oct. 25-Dec. 5, 1976 ; Greenville County Museum, Greenville, SC, Jan. 8-Feb. 20, 1977 ; Virginia Museum of Fine Arts, Richmond, VA, March 14-April 17, 1977. New York : The Museum of Modern Art, 1975.

Slade, Roy. *34th Biennial of Contemporary American Painting.* Catalog for exhibition held at the Corcoran Gallery of Art, Washington, DC, Feb. 22-April 6, 1975. Washington, DC : The Gallery, 1975.

Smithsonian Institution, National Collection of Fine Arts. *Images of an Era ; the American Poster*, 1945-75. Catalog for exhibition held at the Corcoran Gallery of Art, Washington, DC, Nov. 21, 1975-Jan. 4, 1976 ; Contemporary Art Museum, Houston,Feb. 2 - March 19, 1976 ; Museum of Science & Industry, Chicago, April 1-May 2, 1976 ; New York University, Grey Art Gallery & Study Center, New York, May 22-June 30, 1976. Washington, DC : National Collection of Fine Arts, Smithsonian Institution, 1975 ; 1976.

Yale University Art Gallery. Richard Brown Baker Collects : *A Selection of Contemporary Art from the Richard Brown Baker Collection.* Essay by Theodore E. Stebbins, Jr. Catalog for exhibition held April 24-June 22, 1975. New Haven, CT: The Gallery, 1975.

1976

André, Michael. "New York Reviews : Robert Indiana at Denise René Gallery, N.Y. ; exhibit." *Art News 75,* no. 2 (Feb. 1976) : 108

Art Institute of Chicago, School of. *Visions : Painting and Sculpture: Distinguished Alumni 1945 to the Present.*

Exhibition catalog. Chicago : The Institute, 1976.

California State University, the Art Galleries. *Beyond the Artist's Hand : Explorations of Change.* Essay by Suzanne Paulson. Contributions by F.K. Fall and J. Butterfield. Catalog for exhibition held Sept. 13-Oct. 10, 1976. Longbeach, CA : The University, 1976.

Columbia University, Department of Art History and Archaeology. *Modern Portraits : The Self and Others.* Edited and with introduction by J. Kirk T. Varnedoe. Preface by Alfred Frazer. Catalog for exhibition held Oct. 20-Nov. 28, 1976. New York : Columbia University Art Department and Wildenstein's, 1976.

Da Vinci, Mona. "Indiana Dreams Come True." [New York] *Soho Weekly News* (May 13, 1976) : 18.

Downs, Joan. "An American Momma." *Time Magazine* (Aug. 23, 1976) : 37.

Frank, Peter. "New York Reviews : Robert Indiana at Galerie Denise René, N.Y.; exhibit." *Art News 75*, no. 7 (Sept. 1976) : 123.

Galerie Denise René. *Robert Indiana, Selected Prints.* Catalog for exhibition held Dec. 12, 1975-Jan. 10, 1976. New York : The Galerie, 1976.

Institute of Contemporary Art, Boston. *A Selection of American Art : The Skowhegan School, 1946-1976.* Essays by Allen Ellenzweig, Bernarda B. Shahn, Lloyd Goodrich. Catalog for exhibition held at the Institute of Contemporary Art, Boston, June 16-Sept. 5, 1976 and Waterville, ME, Colby College Art Museum, Oct. 1-30, 1976. Boston : The Institute, 1976.

Peterson, W. [interviewer]. "Robert Indiana." *Artspace 1,* no. 1 (Fall 1976) : 4-9.

Russell, John. "De-Complication Is the Aim." *New York Times* (May 14, 1976) : D-27.

Tannenbaum, Judith. "Arts Reviews : Robert Indiana at Denise Ren, Gallery, NY ; exhibit." *Arts Magazine 51*, no. 1 (Sept. 1976) : 22-24.

Taylor, Joshua Charles. *America as Art.* Catalog for the exhibition held at the National Collection of Fine Arts, Smithsonian Institution, April 30-Nov. 7, 1976. Washington, DC : Published for the National Collection by the Institution Press, 1976.

1977

Dillenberger, Jane and John. *Perceptions of the Spirit in Twentieth-Century American Art.* Foreword by Robert A. Yassin and Claude Welch. Catalog for exhibition held at Indianapolis Museum of Art, Indianapolis, Sept. 20-Nov. 27, 1977 ; University Art Museum, Berkeley, Dec. 20, 1977-Feb. 12, 1978 ; Marion Koogler McNay Art Institute, San Antonio, March 5-April 16, 1978 ; Columbus Gallery of Fine Art, Columbus, OH, May 10-June 19, 1978. Indianapolis, IN : The Museum, 1977.

University of Texas at Austin, Art Museum. *Robert Indiana.* Introduction by Donald B. Goodall. Essays by Robert L.B. Tobin and William Katz with 'Autochronology' by the artist. Catalog for exhibition held at the University of Texas, Art Museum, Austin, Sept. 25-Nov. 6, 1977 ; Chrysler Museum, Norfolk, VA, Dec. 1, 1977-Jan. 15, 1978 ; Indianapolis Museum of Art,

Indianapolis, Feb. 21.-Apr. 2, 1978 ; State Univerisity of New York, Neuberger Museum, Purchase, April 23-May 21, 1978 ; Art Center, South Bend, IN, June 2-July 16, 1978. Austin : The Museum, 1977.

1978

Alloway, Lawrence with Marco Livingstone and Brain Trust, Inc. K *Pop Art : U.S.A. - U.K.* Exhibition catalog. N.p. : The Mainichi Newspapers ; Funabashi, Japan : The Seibu Museum of Art ; Yokohama : Sogo Museum of Art, 1978.

Hine, Thomas. "LOVE or DIE, His Art He'll Ply." *The Philadelphia Inquirer* (May 16, 1978) : C-1.

Lipman, Jean and Richard Marshall. *Art about Art.* Introduction by Leo Steinberg. Catalog for exhibition at Whitney Museum of American Art, New York, July 19-Sept. 24, 1978 ; North Carolina Museum of Art, Raleigh, Oct. 15-Nov. 26, 1978 ; Frederick S. Wight Art Gallery, University of California, L.A., Dec. 17, 1978-Feb. 11, 1979 ; Portland Art Museum, Portland, OR, March 6-April 15, 1979. New York : E. P. Dutton in association with The Whitney Museum of American Art, 1978.

1980

Reichman, Leah Carol. *"Robert Indiana and the Psychological Aspects of His Art."* M.A. thesis : Hunter College, Department of Art, The City University of New York, NY, 1980. Unpublished.

Trasko, Mary. "The Most American Painter : Robert Indiana." *Indiana Alumni Magazine* (July 1980) : 6-11.

1982

Ashton, Dore. *American Art Since 1945.* New York : Oxford University Press, 1982.

Johnson, Ellen H., ed. *American Artists on Art, 1940-1980.* New York : Harper & Row, 1982.

William A. Farnsworth Library and Art Museum. *Indiana's Indianas : a 20-Year Retrospective of Paintings and Sculpture from the Collection of Robert Indiana.* Preface by Marius B. Péladeau and Introduction by Martin Dibner. Catalog of exhibition held at Farnsworth Library and Art Museum, Rockland, ME, July 16-Sept. 26, 1982 and the Colby College Museum of Art, Waterville, ME, Oct. 17-Dec. 12, 1982. Rockland : The Museum, 1982.

1983

Miami University Art Museum. *Living with Art, Two : The Collection of Walter and Dawn Clarck Netsch.* Catalog for exibition held Sept. 10-Dec. 16, 1983. Oxford, OH : The Museum, 1983.

1984

Fleming, L. "Robert Indiana [National Museum of American Art, Washington, D.C. ; exhibit]." *Art News 83*, no. 8 (Oct. 1984) : 160-1.

Hunter, Sam. *Masters of the Sixties : From New Realism to Pop Art.* Exhibition catalog. New York : Marisa del Re Gallery, 1984.

Mecklenburg, Virginia M. *Woodworks : Constructions by*

Robert Indiana. Catalog of the exhibition held at the National Museum of American Art, Smithsonian Institution, Washington, D.C., May 1-Sept. 3, 1984 and the Porland Museum of Art, Portland, ME, Oct. 2-28, 1984. Washington, D.C. : Published for The Museum by the Institution Press, 1984.

1985
Castleman, Riva. *American Impressions. New York :* Alfred A. Knopf, Inc., 1985.
Geldzahler, Henry. *Pop Art, 1955-70.* Exhibition catalog. Catalog and exhibition sponsored by United Technologies Corporation and organized under the International Council of The Museum of Modern Art, New York. N.p.: International Cultural Corporation of Australia, 1985.

1986
Brown University, Department of Art. Definitive Statements : *American Art, 1964-66 : An Exhibition.* Preface by Kermit S. Champa. Essays by Michael Plante, Christopher Campbell, Megan Fox, Mitchell F. Merling, Jennifer Wells, Ima Ebong. Catalog for exhibition held at David Winton Bell Gallery, List Art Center, Brown University, March 1-30, 1986 ; Parrish Art Museum, Southampton, Long Island, NY, May 3-June 21, 1986.

1987
Stich, Sidra. *Made in U.S.A. : An Americanization in Modern Art, the 50s and 60s.* Catalog for exhibition held at the University Art Museum, University of California, Berkeley, April 4-June 21, 1987 ; the Nelson-Atkins Museum of Art, Kansas City, MO, July 25-Sept. 6, 1987 ; Virginia Museum of Fine Arts, Richmond, Oct. 7-Dec. 7, 1987. Berkeley : University of California Press, 1987.

1988
Castleman, Riva. *Prints of the 20th Century : A History.* London : Thames and Hudson, 1988.
McEvilley, Thomas with Lucas Samaras and Ingrid Sischy, et al, eds. "Age." *Artforum 26,* no. 6 (Feb. 1988) : 1-3, 73-84, 129-39.
Sandler, Irving. *American Art of the 1960s.* New York : Harper & Row, c1988.
Wye, Deborah. *Committed to Print : Social and Political Themes in Recent American Printed Art.* Exhibition catalog. New York : The Museum of Modern Art, 1988.

1989
American Prints from the Sixties. Catalog for the exhibition held at the Susan Sheehan Gallery, New York, Nov.-Dec. 1989. New York : The Gallery, 1989.
Lust, Herbert. *Robert Indiana* ; catalogue Galerie Nathalie Seroussi, Paris.
Russell, John. "Robert Indiana: Virginia Lust Gallery ; exhibit." *New York Times* (March 3, 1989) : C-32.

1990
Livingstone, Marco. *Pop Art : A Continuing History.* London : Thames and Hudson ; New York : H.N. Abrams, 1990.

Osterwold, Tilman ; *Pop Art.* Benedict Taschen, Cologne.
Royal Academy of Arts. *Pop Art : An International Perspective.* Edited by Marco Livingstone. Essays by Sarat Maharaj, Constance W. Glenn, Alfred Pacquement, Evelyn Weiss, Thomas Kellein, and Dan Cameron. Catalog for exhibition entitled "The Pop Show" held at Royal Academy of Arts, London, Sept. 13-Dec 15, 1990 ; Museum Ludwig, Cologne, Jan. 23-April 19, 1992 ; Centro de Arte Reina Sofia, Madrid, June 16-Sept. 14, 1992. London : Royal Academy of Arts with Weidenfield & Nicolson ; New York : Rizzoli International Publications, 1991.
Taylor, Paul. "Love." *Interview* (April 1990) : 28.
Weinhardt, Carl J. Jr. *Robert Indiana.* New York : Harry N. Abrams, Inc., 1990.

1991
Bosio, Gérard, *Mémoire de la Liberté,* Editions Gefrart, Centre Georges Pompidou, Paris.
IIIème Biennale de Sculpture, Monte-Carlo. Catalog for the Exhibition.
Little, Carl. "Review of Exhibitions : Robert Indiana at the Portland Museum of Art, Maine." *Art in America 79,* no. 10 (Oct. 1991) : 162-163.
Livingstone, Marco, *An International Prespectiv Pop Art ;* catalogue d'exposition, Royal Academy, London, Ed Rizzoli.
Salama-Caro Gallery. *Robert Indiana ; Early Sculpture, 1960-1962.* Introduction by William Katz with an essay by the artist. Foreword by Simon Salama-Caro. Catalog for the exhibition held Sept. 12-Nov. 9, 1991. London : The Gallery, 1991.
Sheehan, Susan. *Robert Indiana Prints : A Catalogue Raisonné 1951-1991.* With the assistance of Poppy Gandler Orchier and Catherine Mennenga. Introduction and interview by Poppy Gandler Orchier. New York : Susan Sheehan Gallery, 1991.

1992
American Art 1930-1970. Fabbri Editori, Milan.
Museum of Contemporary Art. *Hand-painted Pop : American Art in Transition, 1955-1962.* Edited by Russell Ferguson. Essays by David Deitcher, Stephen C. Foster, Dick Hebdige, Linda Norden, Kenneth E. Silver and John Yau. Exhibition organized by Donna De Salvo and Paul Schimmel. Catalog for exhibition held at the Museum of Contemporary Art, Los Angeles, Dec. 6, 1992-March 7, 1993 ; The Museum of Contemporary Art, Chicago, April 3-June 20, 1993 ; The Whitney Museum of American Art, New York, July 16-Oct. 3, 1993. New York : Rizzoli International Publications for the Museum of Contemporary Art, 1992.
Pernoud, Emmanuel. "Impressions d'Amérique [A propos des estampes d'artistes américains exposées à la Bibliothèque Nationale]." *Nouvelles de l'Estampe* [France] no. 122 (April-June 1992 : 53-55.
Ryan, Susan Elizabeth. *Figures of Speech : The Art of Robert Indiana, 1958-73.* Volumes I and II. Ph.D. dissertation for the University of Michigan. Unpublished ; available through Dissertation Abstracts International, 1992.

1993

Brooks, Rosetta. "George Herms : the Secret Handwriting of Eternity." *Artspace 17*, no. 1-2 (March-April 1993) : 57-9.

Pace Gallery. *Indiana, Kelly, Martin, Rosenquist, Youngerman at Coenties Slip*. Essay by Mildred Glimcher. Catalog for exhibition held Jan. 16-Feb. 13, 1993. New York : The Gallery, 1993.

1995

McDonnell, Patricia. *Dictated by Life : Marsden Hartley's German Paintings and Robert Indiana's Hartley Elegies*. Foreword by Lyndel King. Essay by Michael Plante. Catalog for exhibition held at Frederick R. Weisman Art Museum, University of Minnesota, Minneapolis, April 14-June 18, 1995 ; Terra Museum of American Art, Chicago, July 11-Sept. 17, 1995 ; The Art Museum at Florida International University, Miami, Oct. 13-Nov. 22, 1995. Minneapolis : The Museum ; New York : Distributed by D.A. P. (Distributed Art Publishers), c1995.

1996

General Idea [firm]. General Idea : The Museum of Modern Art. Text by Lilian Tone. Catalog for exhibition held at the Museum of Modern Art, New York, Nov. 28, 1996-Jan.7, 1997. New York : The Museum, 1996.

Indianapolis Museum of Art. Robert Indiana : *The Hartley Elegies*. Contribution by Holliday T. Day. Catalog for exhibition held Jan. 13-March 31, 1996. Indianapolis : The Museum, 1996.

1997

De Klein à Warhol. Catalog for the exhibition held at the Musée d'Art Moderne et d'Art Contemporain, Nice, in collaboration with the Musée National d'Art Moderne-Centre de Création Industrielle, Centre Georges Pompidou, Paris.

Gallant, Aprile and David P. Becker. In Print : *Contemporary Artists at the Vinalhaven Press*. Catalog for an exhibition held at the Portland Museum of Art, Portland, ME, April 13-June 4, 1997 and the McMullen Museum of Art, Boston, June 19-Sept. 14, 1997. Portland, ME : The Museum of Art, 1997.

Glenn, Constance W. *The Great American Pop Art Story Multiples of the Sixties*. Université Art Museum, California State Université, Long Beach.

Livingstone, Marco. *Pop'60' Transatlantic Crossing*. Centro Cultural de Belem, Lisbonne.

Madoff, Steven Henry. *Pop Art : A Critical History*. In The Documents of Twentieth Century Art Series. Berkeley : University of California Press, c1997.

Magie der Zahl, Der Kunst des XX. Jarhunderts ; Staatgalerie Verlag Gero Hatje, Stuttgart.

Ryan, Susan Elizabeth. Dream-Work : *Robert Indiana Prints*. Brochure for exhibition held at the Louisiana State University School of Art, Murphy J. Foster Hall Art Gallery, Sept. 15-Oct. 15, 1997. BatonRouge : The University School of Art, 1997.

VIème Biennale de Sculpture, Monte-Carlo. Catalog for the exhibition.

1998

Robert Indiana : Rétrospective, 1958-1998. Catalog for the exhibition held at the Musée d'Art Moderne et d'art Contemporain, Nice. Préface by Gilbert Perlein, Essays by, Joachim Pissarro, Hélène Depotte. Autochronoly by Robert Indiana. Bibliography by Elizabeth A. Barry.

Elizabeth A. Barry with assistance from Susan E. Ryan for the exhibition Robert Indiana : *American Artist* (June 24-October 17, 1999), Portland Museum of Art, Portland, Maine, USA.

Crédits photographiques

Photograph Credits